聖母峰之死

INTO THIN AIR

強·克拉庫爾 著
Jon Krakauer

人類演出悲劇，是因為他們不相信現實中有悲劇。
但悲劇，其實都發生在文明世界裡。

賈塞特
José Ortega y Gasset

聖母峰頂

希拉瑞之階 ——→ ·—— 南峰

洛子峰頂

·—— 露台

南　四號營 ▶坳

洛子山壁

日內瓦坡尖 ——·

北壁

西南壁

三號營 ▶

◀ 二號營

◀ 一號營

昆布冰瀑

◀ 基地營

INTO
THIN
AIR

INTO
THIN
AIR

序
為什麼要爬山？

劉梓潔

貼近生命消逝的謎團，偷瞄死亡的禁忌疆界，都令人血脈賁張。我堅信登山是偉大的活動，固有的危險非但無損其偉大，反而正是登山偉大的理由。

為什麼要爬山？

這是每個登山家、登山愛好者都曾自問、或被問到的問題。

我大學時參加登山社，輕鬆愜意地走過郊山山徑，挑戰過十多天的高山縱走，曾在冬季穿著冰爪踢著雪階前行，曾跟著老手學長溯勘高山溪流，也曾在倒木橫陳的中級山泥濘裡滑得稀巴爛，一直到近年，開始海外遠征：到尼泊爾的喜瑪拉雅山區、雲南的梅里雪山山區健行。

但是，為什麼要爬山？我仍無法給出最精準、最確切的答案，也許，可以很取巧、也很詩意地，挪用這本登山經典著作的書名：為什麼要爬山？為了 into thin air。

為了進入稀薄的空氣之中？

是的，沒錯。任何到過高海拔的人，都能體會到那種從頭痛欲裂、噁心嘔吐的高山症中，

一點一點調和適應，像在尋求與巔峰之境的頻道一致般，慢慢學會在稀薄空氣中吐納、前行，而感受到的清明、澄澈、開闊、釋然，而那絕對來自對大自然、對稀薄空氣的臣服與謙卑。

而我的另一位登山同好，更直接地告訴我，她不是為了山而登山，而是為了人，她喜歡人與人在山上相處時的不分你我，喜歡走了一天雙腳鐵腿起水泡而終抵營地之後，與隊友們吃飯、喝酒、觀星、談心。

在空氣稀薄之地，物資匱乏的深山，甚至動輒與死亡錯身的冰壁上，如何自保自救，又友愛互助？更是對人性的一大考驗。我曾走過缺水缺糧的路線，走到眼冒金星，靠意志力拖著步伐，突然，在前方山徑拐彎的學長轉頭對我喊：「看妳前面那顆大石頭，休息一下再走！」我低頭，上面有半盒學長留下的保久乳。這五十CC的天堂甘露，果然支持著我走到營地。

也曾在水管凍結的高海拔山屋住下，主人融了冰雪燒了一桶水，所有入住的登山客整晚刷牙洗臉就靠那一桶水，但別隊的隊友兩三下就拿保溫瓶分個精光，我們只能在單人鋪位上，憤憤不平嚼口香糖刷牙、以濕紙巾擦臉。

是的，領隊的專業與愛心，山友的個性與操守，影響了整趟攀登之旅。這亦是這本書最受討論與爭議之處。

一位愛好登山的撰稿者，受雜誌之邀，前往聖母峰，針對「登山商業化」做專題報導。

未料，這位主角，即本書作者，目睹了這神聖山峰規模最大的一次山難，十二人喪生，其中

一名日本女性登山者的喪生地離他只有三百多公尺。而當採訪報導者的角色，變成了「生還

者」歸來，他有沒有權力與義務記錄下一切？

文章刊出後，作者收到了罹難者家屬來函抗議：如今你平安健康回到家了，你批評了別

人的判斷，分析他們的意圖、行為、個性和動機。你評斷領隊、雪巴人、客戶應該做什麼，

並傲慢地指責他們的過失……

作者克拉庫爾的立場，在原著書名的副標表達得很清楚：「聖母峰山難的個人記錄」（A

Personal Account of the Mt. Everest Disaster），然而，到了改編電影（台譯《巔峰極限》），副標則

變成聳動的「聖母峰上的死亡」（Death on Everest）。

為什麼要寫？

正如所有寫作者都可以現身說法：唯有透過書寫，才能療癒與解脫。克拉庫爾說：「山

上發生的事不斷啃噬我的勇氣。我認為撰寫本書或許可將聖母峰趕出我的人生。」

那麼，最後一個問題，為什麼要看這本書？

不登山的人，會看登山電影，往往是將之當做災難片來看，看裡面的冒險犯難、千鈞一

髮；這部「登山文學」，卻不只是「災難紀實報導」而已，它包含了倫理辯證、生死凝視，

包含了恐懼與希望——正如每個人的生命，都曾到達過空氣稀薄處，而這本書，或許可當做

那一瓶備用氧氣。

INTRODUCTION

前言

一九九六年三月，《戶外》（Outside）雜誌派我到尼泊爾參加一場嚮導帶隊的聖母峰登山活動，並加以報導。我加入紐西蘭籍名嚮導霍爾領軍的遠征隊，是他的八名客戶之一。五月十日我成功攻頂，但那次登頂付出了慘重的代價。

我們仍在峰頂的時候，一場毫無預兆的暴風雪突然降臨，登上峰頂的五位隊友有四位失去性命，霍爾也在其中。等我下山回到基地營，四支遠征隊總共死了九人。那個月還沒過完，又有三人喪生。

那次遠征結束後，我深受打擊，難以提筆。不過，從尼泊爾回來五週後，我還是交了一份手稿給《戶外》雜誌，文章在九月號刊出。報導一完成，我便想把聖母峰逐出腦海，回歸正常生活，結果發現我辦不到。我一直試著撥開情緒的迷霧，努力理解山頂上發生的一切，執著地反覆重溫同伴死亡的情景。

在當時的情況下，《戶外》那篇文章已經力求精確，但截稿期限不容拖延，而事件的先後順序非常複雜，生還者的記憶又因疲憊、缺氧和驚嚇而嚴重扭曲。調查研究期間，有一回我請三位山友詳述我們四人在高山上親眼目睹的一件事，結果彼此的說辭在時間、誰說了什麼甚至誰在場等關鍵事實上，竟然全不相符。《戶外》那篇文章發表幾天後，我發現我報導

的一些細節有錯。大部分是限期出刊的新聞報導難免會有的小瑕疵，但其中一項失誤頗大，

給某一位死難者的朋友和家人帶來非常強烈的打擊。

另外，由於篇幅有限，許多資料都被迫省略，這幾乎就跟文章出現失真的謬誤一樣人

不安。《戶外》編輯布里安和發行人伯克給了我超長的篇幅報導這個故事，共刊出一萬七千

字，比典型的雜誌特稿長四、五倍。可是我仍覺得太簡略，不足以公允地重現那樁悲劇。攀

登聖母峰徹底震撼了我的人生，能不受版面之限，毫無遺漏地記錄那些事件，對我極為重要。

本書便是那股強烈欲望的產物。

人的神智在高海拔地區非常不可靠，這使得研究調查問題叢生。為了避免過度依賴自己

的認知，我反覆在多種場合花上極長時間訪問大部分重要人物。我還盡可能用基地營的人所

記下的無線電日誌來驗證細節——基地營的人思路應該比較清晰。熟悉《戶外》那篇文章的

讀者也許會發覺雜誌上報導的某些細節（主要是時間方面）和本書所述略有出入——有些資

訊在雜誌文章發表後才被挖掘出來，我據此做了一番修改。

我敬重的幾位作家和編輯力勸我不要這麼急著撰寫本書，他們覺得我應該再等上兩三

年，隔點距離來看那次遠征，才能有一些重大領悟。他們的忠告很有道理，但最後我並沒有

接受，主要是山上發生的事不斷啃嚙我的勇氣。我認為撰寫本書或許可將聖母峰逐出我的人

生。

當然，我並未如願。更有甚者，我也同意如果有作者像我這樣把寫作當成宣洩，作品往

往難以滿足讀者。然而，我仍希望在災難餘波未息時、在當下的喧擾和折磨中做靈魂告白可以得到一些東西。我希望自己的敘事能有一種原始的、殘酷的坦誠。如果時移事易，悲痛消解，那份坦誠便有流失之虞。

有些勸我別匆促寫書的人，當初也曾警告我別去爬聖母峰。不去的好理由千條萬條，但企圖爬聖母峰在本質上便是不理性的舉動，是欲望壓倒判斷力的結果。凡是認真考慮要爬的人，幾乎不可能受理性的論點所左右。

事實上，我知道我不該去，卻還是去了聖母峰。我這麼做，就無異於共同謀害了幾位可敬的人物。這件事，將會烙在我的良心上，久久不去。

強・克拉庫爾

一九九六年十一月於西雅圖

DRAMATIS PERSONAE

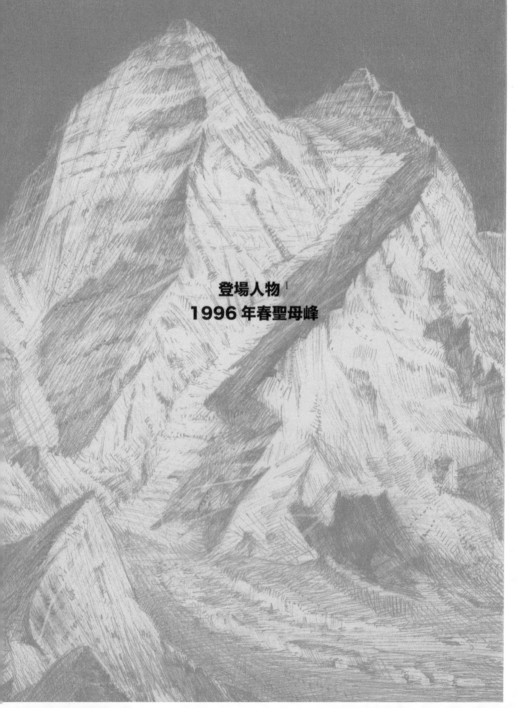

登場人物 |
1996 年春聖母峰

冒險顧問遠征隊 Adventure Consultants Guided Expedition

羅勃・霍爾	Rob Hall	紐西蘭，領隊兼主嚮導
麥克・葛倫	Mike Groom	澳洲，嚮導
安迪・哈洛德・哈里斯	Andy "Harold" Harris	紐西蘭，嚮導
海倫・威爾頓	Helen Wilton	紐西蘭，基地營經理
卡洛琳・麥肯錫醫生	Dr. Caroline Mackenzie	紐西蘭，基地營醫生
安・澤林雪巴	Ang Tshering Sherp	尼泊爾，基地營雪巴頭
安・多吉雪巴	Ang Dorje Sherpa	尼泊爾，登山雪巴頭
拉克帕・克希里雪巴	Lhakpa Chhiri Sherpa	尼泊爾，登山雪巴
卡密雪巴	Kami Sherpa	尼泊爾，登山雪巴
丹增雪巴	Tenzing Sherpa	尼泊爾，登山雪巴
阿里塔雪巴	Arita Sherpa	尼泊爾，登山雪巴
噶旺・諾布雪巴	Ngwang Norbu Sherpa	尼泊爾，登山雪巴
丘丹雪巴	Chuldum Sherpa	尼泊爾，登山雪巴
瓊巴雪巴	Chhongba Sherpa	尼泊爾，基地營廚師
潘巴雪巴	Pemba Sherpa	尼泊爾，基地營雪巴
譚弟雪巴	Tendi Sherpa	尼泊爾，炊事僮
道格・韓森	Doug Hansen	美國，客戶
西彭・貝克・威瑟斯醫生	Dr. Seaborn Beck Weathers	美國，客戶
難波康子	Namba Yasuko	日本，客戶
史都華・赫奇森醫生	Dr. Stuart Hutchison	加拿大，客戶
法蘭克・費許貝克	Frank Fishbeck	香港，客戶
洛・卡西斯克	Lou Kasischke	美國，客戶
約翰・塔斯克醫生	Dr. John Taske	澳洲，客戶
強・克拉庫爾	John Krakauer	美國，客戶兼記者
蘇珊・艾倫	Susan Allen	澳洲，健行客
南西・赫奇森	Nancy Hutchison	加拿大，健行客

山痴遠征隊 Mountain Madness Guided Expedition

史考特・費雪	Scott Fischer	美國，領隊兼主嚮導
安納托利・波克里夫	Anatoli Boukreev	俄國，嚮導
尼爾・貝德曼	Neal Beidleman	美國，嚮導
英格麗・杭特醫生	Dr. Ingrid Hunt	美國，基地營經理兼醫生
洛普桑・江布雪巴	Lopsang Jangbu Sherpa	尼泊爾，登山雪巴頭
恩吉馬・卡爾雪巴	Ngima Kale Sherpa	尼泊爾，基地營雪巴頭
噶旺・托普契雪巴	Ngawang Topche Sherpa	尼泊爾，登山雪巴
塔西・澤林雪巴	Tashi Tshering Sherpa	尼泊爾，登山雪巴
噶旺・多吉雪巴	Ngawang Dorje Sherpa	尼泊爾，登山雪巴
噶旺・薩迦雪巴	Ngawang Sya Kya Sherpa	尼泊爾，登山雪巴

噶旺・譚弟雪巴	Ngawang Tendi	尼泊爾，登山雪巴
譚弟雪巴	Tendi Sherpa	尼泊爾，登山雪巴
「大」潘巴雪巴	"Big" Pemba Sherpa	尼泊爾，登山雪巴
潘巴雪巴	Pemba Sherpa	尼泊爾，基地營炊事僮
珊蒂・希爾・匹特曼	Sandy Hill Pittman	美國，客戶兼記者
夏洛蒂・佛克斯	Charlotte Fox	美國，客戶
提姆・麥德森	Tim Madsen	美國，客戶
彼得・蕭恩寧	Pete Schoening	美國，客戶
克里夫・蕭恩寧	Klev Schoening	美國，客戶
藍恩・蓋米加德	Lene Gammelgaard	丹麥，客戶
馬丁・亞當斯	Martin Adams	美國，客戶
達爾・克魯斯醫生	Dr. Dale Kruse	美國，客戶
珍・布羅美	Jane Bromet	美國，記者

IMAX 遠征隊 Macgillivray Freeman IMAX/IWERKS Expedition

大衛・布里薛斯	David Breashears	美國，領隊兼影片導演
賈木林・諾蓋雪巴	Jamling Norgay Sherpa	印度，副領隊兼影片中人
艾德・維斯特斯	Ed Viesturs	美國，登山者兼影片中人
阿拉塞里・席伽拉	Araceli Segarra	西班牙，登山者兼影片中人
續素美代	Tsuzuki Sumiyo	日本，登山者兼影片中人
羅勃・蕭爾	Robert Schauer	奧地利，登山者兼攝影師
寶拉・巴頓・維斯特斯	Paula Barton Viesturs	美國，基地營經理
奧黛麗・沙爾克德	Audrey Salkeld	英國，記者
里茲・柯漢	Liz Cohen	美國，電影製作經理
里瑟・克拉克	Liesl Clark	美國，製片兼作家

一九九六年中華民國聖母峰遠征隊 [2]

高銘和	Makalu Gau	隊長
余彰芬	Irving Yee	副隊長
鄭榮窗	Jung-Chung Chang	隊員兼裝備
高天賜	Tien-Tzu Kao	隊員兼財務
陳玉男	Chen Yu-Nan	隊員兼裝備
林道明	Tao-Min Lin	隊員兼糧食
吳明忠	Min-Chung Wu	隊員兼糧食
謝祖盛	Tzu-Sheng Hsieh	隊員兼記錄
蘇怡寧	I-Nin Su	隊員兼醫護
劉貞秀	Jien-Show Liu	隊員兼醫護
次仁雪巴	Chhiring Sherpa	尼泊爾，登山雪巴頭
尼瑪・拱布雪巴	Nima Gumbu Sherpa	尼泊爾，登山雪巴

明瑪·澤林雪巴	Mingma Tsiring Sherpa	尼泊爾，登山雪巴
豆吉雪巴	Dorjee Sherpa	尼泊爾，登山雪巴
丹增·努日雪巴	Tenzing Nuri Sherpa	尼泊爾，登山雪巴
塔芒·巴山雪巴	Tamang Pasang Sherpa	尼泊爾，登山雪巴
吉·卡米雪巴	Ki Kami Sherpa	尼泊爾，登山雪巴
卡密·多吉雪巴	Kami Dorje Sherpa	尼泊爾，登山雪巴
巴桑雪巴	Pasang Sherpa	尼泊爾，基地營廚師
巴德·塔芒雪巴	Palde Tamang Sherpa	尼泊爾，高地營廚師
巴桑雪巴	Pasang Sherpa	尼泊爾，炊事僮
豆吉雪巴	Dorjee Sherpa	尼泊爾，炊事僮
汀度雪巴	Tindu Sherpa	尼泊爾，助手

南非約翰尼斯堡《週日時報》遠征隊 Johannesburg Sunday Times Expedition

伊安·伍達爾	Ian Woodall	英國，領隊
布魯斯·赫洛德	Bruce Herrod	英國，副領隊兼攝影師
凱西·歐多德	Cathy O'Dowd	南非，登山者
德順·戴瑟爾	Deshun Deysel	南非，登山者
艾德蒙·費布魯瑞	Edmund February	南非，登山者
安迪·戴克拉克	Andy de Klerk	南非，登山者
安迪·哈克蘭	Andy Hackland	南非，登山者
肯·伍達爾	Ken Woodall	南非，登山者
提耶里·雷納	Tierry Renard	法國，登山者
肯·歐文	Ken Owen	南非，贊助人兼健行客
菲利普·伍達爾	Philip Woodall	英國，基地營經理
亞歷山德林·古丹	Alexandrine Gaudin	法國，行政助理
夏洛蒂·諾伯	Dr. Charlotte Noble	南非，隨隊醫生
肯·弗農	Ken Vernon	南非，記者
理查·修瑞	Richard Shorey	南非，攝影師
派屈克·康洛伊	Patrick Conroy	南非，無線電操作員
安·多吉雪巴	Ang Dorje Sherpa	尼泊爾，登山雪巴頭
潘巴·譚弟雪巴	Pemba Tendi Sherpa	尼泊爾，登山雪巴
江布雪巴	Jangbu Sherpa	尼泊爾，登山雪巴
安·巴布雪巴	Ang Babu Sherpa	尼泊爾，登山雪巴
達瓦雪巴	Dawa Sherpa	尼泊爾，登山雪巴

阿爾卑斯登山社國際遠征隊 Alpine Ascents International Guided Expedition

托德·柏里森	Todd Burleson	美國，領隊兼嚮導
彼得·雅丹斯	Pete Athans	美國，嚮導
吉姆·威廉斯	Jim Williams	美國，嚮導

肯・卡姆勒	Dr. Ken Kamler	美國，客戶兼隨隊醫生
查爾士・柯菲爾	Charles Corfield	美國，客戶
貝姬・江斯頓	Becky Johnston	健行客兼腳本作家

國際商業遠征隊 International Commercial Expedition

馬爾・杜夫	Mal Duff	英國，領隊
麥克・楚曼	Mike Trueman	香港，副領隊
麥可・本恩斯	Michael Burns	英國，基地營經理
亨利克・傑森・韓森醫生	Dr. Henrik Jessen Hansen	丹麥，隨隊醫生
維卡・古斯塔夫森	Veikka Gustafsson	芬蘭，登山者
金・席傑柏	Kim Sejberg	丹麥，登山者
君哲・富倫	Ginge Fullen	英國，登山者
雅可・庫維能	Jaakko Kurvinen	芬蘭，登山者
尤安・鄧肯	Euan Duncan	英國，登山者

喜馬拉雅商業遠征隊 Himalayan Guides Commercial Expedition

亨利・托德	Henry Todd	英國，領隊
馬克・普菲策	Mark Pfetzer	美國，登山者
雷伊・多爾	Ray Door	英國，登山者

瑞典單人遠征隊 Swedish Solo Expedition

戈藍・克羅普	Goran Kropp	瑞典，登山者
菲德烈克・布魯姆奎斯特	Frederic Bloomquist	瑞典，電影製作
安利塔雪巴	Ang Rita Sherpa	尼泊爾，登山雪巴兼電影隊人員

挪威單人遠征隊 Nowegian Solo Expedition

| 培特・尼貝 | Petter Neby | 挪威，登山者 |

紐西蘭—馬來西亞普莫里峰遠征隊 New Zealand-Malaysian Guided Pumori Expedition

蓋伊・柯特	Guy Cotter	紐西蘭，領隊兼嚮導
戴夫・希德斯頓	Dave Hiddleston	紐西蘭，嚮導
克里斯・吉勒	Chris Jillet	紐西蘭，嚮導

美國商業普莫里／洛子峰遠征隊 American Commerical Pumori/Lhotse Expedition

丹・馬茲爾	Dan Mazur	美國，領隊
強納森・普拉特	Jonathan Pratt	英國，副領隊
史考特・達斯內	Scott Darsney	美國，登山者兼攝影師
香姐・莫杜	Chantal Mauduit	法國，登山者

史蒂芬・柯赫	Stephen Koch	美國，登山者兼雪板人員
布蘭・畢夏普	Brent Bishop	美國，登山者
戴安娜・塔里亞佛洛	Diane Taliaferro	美國，登山者
戴夫・夏門	Dave Sharman	英國，登山者
提姆・霍法	Tim Horvath	美國，登山者
丹娜・林	Dana Lynge	美國，登山者
瑪莎・林	Martha Lynge	美國，登山者

尼泊爾聖母峰淨山遠征隊 Nepali Everest Cleaning Expedition

| 索南姆・吉爾欽雪巴 | Sonam Gyalchhen Sherpa | 尼泊爾，領隊 |

喜馬拉雅救難協會診所 Himalayan Rescue Association Clinic

吉姆・利奇醫生	Dr. Jim Litch	美國，醫生
賴瑞・席佛醫生	Dr. Larry Silver	美國，醫生
蘿拉・齊默	Laura Ziemer	美國，職工

印藏邊境警察聖母峰遠征隊 Indo-Tibetan Border Police Everest Expedition
【自西藏方向攀登】

莫興德・興夫	Mohindor Singh	印度，領隊
哈巴顏・興夫	Harbhajan Singh	印度，副領隊兼登山者
澤旺・史曼拉	Tsewang Smanla	印度，登山者
澤旺・巴爾柔	Tsewang Paljor	印度，登山者
多吉・莫魯普	Dorje Morup	印度，登山者
塔西・蘭姆	Tashi Ram	印度，登山者
希拉・蘭姆	Hira Ram	印度，登山者
桑吉雪巴	Sange Sherpa	印度，登山雪巴
納德拉雪巴	Nadra Sherpa	印度，登山雪巴
柯興雪巴	Koshing Sherpa	印度，登山雪巴

日本福岡聖母峰遠征隊 Japanese-Fukuoka Everest Expedition
【自西藏方向攀登】

矢田康史	Koji Yada	日本，領隊
花田博志	Hiroshi Hanada	日本，登山者
重川英介	Eisuke Shigekawa	日本，登山者
巴桑・澤林雪巴	Pasang Tshering Sherpa	尼泊爾，登山雪巴
巴桑・卡密雪巴	Pasang Kami Sherpa	尼泊爾，登山雪巴
安・吉亞參雪巴	Any Gyalzen	尼泊爾，登山雪巴

注1：並非所有隊伍的每一個人名都列在其中。作者注

注2：原書稱台灣遠征隊為「台灣國家遠征隊」（Taiwannese National Expedition），並只列五位隊員的名字。中文版參考高銘和著作《白雲之上》資料補足。依據該書，台灣遠征隊的正式名稱為「一九九六年中華民國聖母峰遠征隊」，在尼泊爾政府批准攀登信函上登錄的英文隊名為「1996 Chinese Taipei Everest Expedition」。編注

EVEREST

第一章
聖母峰頂

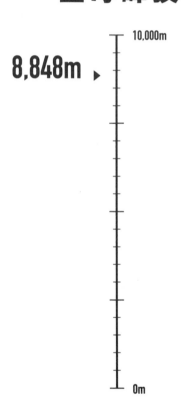

8,848m ▶

10,000m

0m

1996.05.10

SUMMIT

這些巍峨高峰的上半部彷彿劃出一條警戒線，誰也越不過。癥結在於，到了海拔七千六百公尺以上，低氣壓對人體的影響極為劇烈，根本不可能進行真正艱困的登山活動，一場輕微的暴風雪就可能帶來致命的後果，唯有最完美的氣候和積雪情況能提供些微的成功機會，而在攀登的最後階段誰也不可能挑日子……

不，聖母峰在一開始沒讓人輕易得逞，這並不足為怪。說真的，聖母峰若輕易投降才叫人吃驚，而且將非常可悲，有失大山風範。也許我們有了冰爪和橡皮便鞋等優良新科技，有了長年以機械輕鬆征服萬物的歷史，變得有些傲慢了。我們忘記高山仍握有王牌，只在自己覺得恰當的時機頒出成功的獎牌。否則登山怎麼會深深蠱惑人心呢？

席普頓，一九三八年，《那座山上》
Eric Shipton, in 1938, *Upon That Mountain*

INTO THIN AIR

我跨在世界之巔，一腳踩著中國，一腳踩著尼泊爾，伸手清除氧氣罩上的冰雪，弓起一肩擋風，茫然俯視廣袤的西藏，恍惚地意識到腳下是幅極為壯闊的景觀。對於這一刻以及隨之而來的激動情緒，我已想像了許多個月。然而，等我終於置身此地，真正站上聖母峰頂，卻硬是使不出力氣來感受什麼。

時當一九九六年五月十日下午，我已有五十七個鐘頭未入睡。前三天我什麼都吃不下，只勉強吞下一碗拉麵湯和一把 m & m's 花生巧克力。劇烈咳嗽了幾週後，我有兩根肋骨分離，連正常呼吸都形同慘烈的考驗。在標高八八四八公尺的對流層，送到腦部的氧氣實在太少，我的智能只及一個發展遲緩的兒童。此情此境，我除了寒冷和疲倦，實在無法有其他感受。

我抵達峰頂，比另一支遠征隊的俄籍登山嚮導波克里夫慢幾分鐘，比我所屬的紐西蘭隊的嚮導哈里斯早一點點。我跟波克里夫的交情不深，跟哈里斯則在前六個禮拜混得很熟，而且很喜歡這傢伙。我抓拍了四張哈里斯和波克里夫擺出的登頂英姿後，立刻轉身下山。此時我的手表指著下午一點十七分，也就是我在世界屋脊總共停留不到五分鐘。

不久後，我又駐足拍了一張照片，這回是俯瞰我們上山所走的東南稜路線。我把鏡頭對準正往峰頂走來的兩位登山者，發現一個我先前沒有注意到的現象：南方的天空一個鐘頭前還湛藍無比，如今濃雲已籠罩普莫里峰、阿瑪達布蘭峰和其他環繞著聖母峰的小山峰。

後來（在大家尋獲六具屍體，另外兩具放棄搜尋，我的隊友威瑟斯生疽的右手開刀切除之後），人們會問：天氣既然開始惡化，為什麼高山上的登山者沒有發現徵兆？為什麼老練

的喜馬拉雅嚮導繼續往上攀，帶領一群相對沒有經驗的業餘山友（每人付了六萬五千美金天

價，只求有人能安全帶他們上聖母峰的山友）走進明顯的死亡陷阱？

沒有人能代替兩支相關隊伍的領隊發言，因為兩人都死於山難。但我可以證明，五月十

日下午稍早就我所見，完全看不出致命的暴風雪就要降臨。依據我缺氧的腦袋所做的判斷，

沿著名叫「西冰斗」[1]的大冰斗飄上來的，不過是一縷縷薄雲，毫無威脅性。雲朵在燦爛的

正午艷陽下閃閃發亮，看起來跟幾乎每天下午都會由山谷升起的一縷縷無害對流水氣沒什麼

差別。

我抬起腳往下走的時候非常焦急，但我的憂心和天氣沒有什麼關係。我檢查過我氧氣筒

上的流量表，發現筒裡幾乎全空了。我必須盡快下山。

聖母峰東南稜最高的一段是結了厚厚雪簷的裸岩和飽經風蝕的雪地，在頂峰和附屬的南

峰間蜿蜒四百公尺左右。通過嶙峋的山脊不需要太難的技術，但那條路線一點遮蔽都沒有，

完全暴露在空中。離開峰頂之後，我小心翼翼在二千多公尺深淵的上方挪移十五分鐘，來到

惡名昭彰的「希拉瑞之階」(The Hillary Step)，這是山脊上一道明顯的狹窄通道，需要用上一些

攀岩技術。當我把自己掛上固定繩，準備沿著邊緣下降時，突然看見一幅駭人的場面。

九公尺下方，有十幾個人在希拉瑞之階的底部排隊。有三個人已經順著我準備下攀的繩

索往上爬。我別無他法，只能解開鉤環，離開共用的固定繩，往旁邊讓。

堵塞是三支遠征隊的登山者造成的，一支是我所屬的隊伍，由紐西蘭名嚮導霍爾領軍，

是一群付費的客戶；一為美國人費雪率領的另一支商業隊；一為非商業的台灣登山隊。在

七千九百公尺以上海拔，慢如蝸牛的步調成了常態，一個個登山者就這樣費盡九牛二虎之力

攀上希拉瑞之階，我則緊張兮兮在一旁等待時機下降。

比我稍後離開頂峰的哈里斯很快就趕上來，停在我後面。我想盡可能節省氧氣筒中僅存

的氧氣，就要求他伸手到我的背包內，關掉調節器上的活瓣。他照辦了。接下來十分鐘，我

出奇的舒服，神清氣爽。事實上，我的精神似乎比氧氣開著的時候還要好。接著我突然透不

過氣來，頭暈目眩，眼看就要失去知覺。

原來哈里斯因缺氧而神智不清，不但沒將我的氧氣關掉，反而誤將活瓣開到最大流量，

氧氣筒一下就空了。我無端耗費了最後的氧氣。七十多公尺下方的南峰另有一筒氧氣等著我，

可是我必須不靠補充氧氣爬下整條路線中最裸露的地帶，才能抵達南峰。

而且我得先等混亂的人潮散去。我取下如今已毫無用處的氧氣罩，把冰斧插進高山上的

硬冰層，蹲在山脊上，跟魚貫走過的登山客互道千篇一律的恭喜，內心卻暗暗發狂：「快點，

快點！」我默默哀求道，「你們大夥在這磨磨蹭蹭的時候，我的腦細胞正幾百萬幾百萬地壞

死！」

走過的群眾大多屬於費雪那一團，不過我的兩個隊友霍爾和康子終於在隊伍尾端附近

出現了。四十七歲的康子很矜持很拘謹，比有史以來登上聖母峰的最高齡女山友只年輕四十

分鐘，且是第二位爬完各洲最高峰，亦即所謂「七頂峰」[2] 的日本女性。雖然她體重只有

四十一公斤，但麻雀般的體型中藏有無敵的決心。康子能爬上聖母峰，靠的是堅定不移的強烈欲望。

稍後韓森登上希拉瑞之階頂端。他是我們遠征隊的另一位隊員，在西雅圖郊區當郵局員工，這次上山成了我最親密的朋友。我迎風吼道，「勝利在望！」盡量顯得比實際樂觀些。韓森筋疲力盡，戴著氧氣罩咕嚕了一句，我沒聽清楚他說什麼。他有氣無力地跟我握了握手，繼續往上攀。

在固定繩上殿後的是費雪，我們倆都住西雅圖，有數面之緣。費雪的力氣和衝勁簡直神奇（一九九四年他以無氧攀登攻上聖母峰），所以我看他行動這麼遲緩，推開氧氣罩打招呼時表情這麼頹喪，真的大吃一驚。他用他註冊商標的大學兄弟會會員問候語勉強歡呼道，「布魯──斯」！我問他情況如何，他堅持說他感覺不錯，「今天不知為什麼有氣無力。沒什麼大不了。」希拉瑞之階終於淨空了，我把鉤環掛到橘紅色的繩索上，當費雪萎靡地倚著冰斧時，我迅速繞過他，順著邊緣往下垂降。

我下攀到南峰時已過了三點。此時縷縷迷霧正湧上標高八五一○公尺的洛子峰頂，裹上聖母峰的金字塔尖。天氣看來不再那麼和煦了。我抓起一支新鮮的氧氣筒，接上我的調節器，匆匆往下走進漸濃的雲霧中。我下南峰之後不久，天空就下起小雪，視野糟到極點。

一百二十公尺的垂直上方，藍天無瑕，峰頂仍沐浴著燦爛的陽光，我的同伴正在那兒慢吞吞地紀念他們抵達地球最高點，展旗拍照，耗盡每一分光陰。沒有人想到可怕的考驗正在

逼近。沒有人料到在長日將盡時，每一分鐘都是生死交關。

注1：西冰斗（Western Cwm）由馬洛利（George Leigh Mallory）命名。他在一九二一年首次由藏尼邊境的「Lho La」高隘口遠征聖母峰看見這座山谷。Cwm 是威爾斯語「山谷」或「圓谷」之意。作者注

注2：七頂峰（Seven Summits）指全球七大洲最高的七座山峰。最早攀登並提出七頂峰名單的是美國人貝斯（Richard Bass），他的名單是亞洲聖母峰（八八四八公尺）、南美洲阿空加瓜山（六九六○公尺）、北美洲麥金利山（六一九四公尺）、非洲吉力馬札羅山（五八九五公尺）、歐洲厄爾布魯斯峰（五六四二公尺）、南極洲文生山（四八九二公尺）、澳洲科修斯科山（二二二八公尺）。義大利登山家梅斯納（Reinhold Messner）則提出另一份名單，認為以登山家的觀點，應該以印尼巴布紐幾內亞的查亞峰（四八八四公尺）取代澳洲的科修斯科山，成為大洋洲最高峰，因查亞峰的攀登難度比科修斯科山高上許多。編注

INDIA

第二章
印度德拉高地

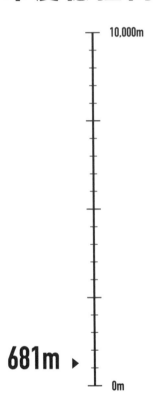

10,000m

681m ▶

0m

A.D. **1852**

DEHRA DUN

冬日，在與群山遠遠相隔之處，我在哈利柏頓（Richard Halliburton）的《奇蹟之書》（Book of Marvels）看到模糊的聖母峰照片。那是一張很糟的複製品，嶙峋的山峰白茫茫聳立，背景的天空黑得怪誕，刮痕累累。聖母峰遠遠屹立在前方幾座峰頭的背後，看來甚至不是最高，但這也無妨。聖母峰是最高的，傳言都這麼說。夢想是畫面的鑰匙，使一名少年得以進入，站在迎風的山脊上，攀上如今已不再高不可及的巔峰⋯⋯

這是隨成長而解放的無羈夢想之一。我深信我的聖母峰大夢不只屬於我自己。遙不可及、從未體驗過的地球最高點就在那兒，等著許多少年和成年男子去追求。

荷恩賓《聖母峰：西稜》
Thomas F. Hornbein, Everest: The West Ridge

INTO THIN AIR

事件的實際細節因為添加了傳奇而模糊不清。那年是一八五二年，背景是印度德拉敦市「印度大三角測量」的北丘站辦公室。傳言很多，最合理的版本是一名職員衝進印度總測量官華夫爵士的臥房，驚呼測量局加爾各答分署的孟加拉籍計算員席克達已「發現世界上最高的山」。在那之前的三年，測量員用八公尺的經緯儀首度測量這座山峰聳起的角度，命名為「第十五號峰」。山峰位於鎖國的尼泊爾王國，從喜馬拉雅山脊巍巍突起。

在席克達編纂測量資料並加以計算之前，誰也沒想到第十五號峰有什麼出奇之處。這座山峰的六個三角測量點都在北印度境內，離山峰最近都有一百六十公里。在測量員眼中，十五號峰除了一小塊峰頂之外，整座峰頭都被前方的一些懸岩峭壁遮住，其中幾座還給人山勢更高的錯覺。不過照席克達細心的三角計算法（將地球的曲度、大氣折射、鉛錘測量的偏差都考慮在內），十五號峰高出海平面八八四○公尺[1]，是地球的最高點。

一八六五年，也就是席克達的計算結果確認後九年，華夫將十五號峰命名為艾佛勒斯峰，以推崇他的前任總測量官艾佛勒斯爵士（Sir George Everest）。其實住在山北的西藏人早就為山峰取了更動聽的名字，「珠穆朗瑪峰」，也就是「大地之母」的意思。住在山南的尼泊爾人則稱之為「薩伽瑪塔峰」，亦即「天空女神」。可是華夫老實不客氣地忽略當地的叫法（也不顧官方鼓勵保留當地叫法和古名的政策），此後西方人一直稱之為艾佛勒斯峰。

聖母峰一旦被斷定為地球最高峰，人們決定攀爬就只是時間早晚的問題。一九○九年美國探險家皮瑞（Robert Peary）宣布到達北極，一九一一年艾孟森（Rolad Amundsen）率領挪威隊

伍抵達南極，此後所謂的「第三極地」聖母峰就變成陸地探險領域中最令人垂涎的目標。一位影響力極大的登山家和早年的喜馬拉雅登山史作者戴倫佛斯（Günter O. Dyhrenfurth）宣稱，登上頂峰是「全球人類努力的目標，無論付出多大代價都不該退縮」。

結果，代價可不輕。從一八五二年席克達發現聖母峰高度後，總共送掉二十四條人命，十五支遠征隊嘗試攀登，而且過了一百零一年，才有人終於登上聖母峰頂。

❊　　❊　　❊

在登山家和地形行家眼中，聖母峰並不算特別美的山峰，比例太粗短，下半部太寬大，外型太粗糙。可是聖母峰雖缺乏建築結構上的美感，睥睨群倫的龐大體積卻足以彌補一切。

聖母峰身為藏尼邊境的界山，比身下的山谷巍巍高出三千六百六十多公尺，是由亮晶晶的冰雪和暗色層狀岩石構成的三面金字塔。頭八支聖母峰遠征軍全是英國隊伍，都由北面的西藏那一側試圖攀登。與其說是因為聖母峰的防守如銅牆鐵壁，只有北側有明顯的弱點可攻，倒不如說是由於西藏政府於一九二一年向外國人打開了長年封閉的邊境，而尼泊爾卻始終嚴守門戶。

第一批聖母峰登山家不得不從大吉嶺健行六百五十公里，越過青藏高原來到山腳下。他們對於極端海拔的致命影響所知有限，裝備以現代標準看來更是少得可憐。但一九二四

年第三支英國遠征隊的成員諾頓（Edward Felix Norton）抵達標高八五七三公尺處，比峰頂只低二百七十五公尺，後來因疲乏和雪盲而未能登頂。這是驚人的成就，可能有二十九年都無人超越。

我說「可能」，是因為諾頓攻頂四天後有個說法流傳開來。當年六月八日破曉時分，英國遠征軍的另外兩名成員馬洛利和厄凡（Andred Irvine）離開最高的營地，往峰頂進發。

馬洛利的名字和聖母峰密不可分，他是推動前三支遠征隊攻頂的力量。在巡迴全美的幻燈片演說之旅上，當一家煩人的報紙質問他為什麼想爬聖母峰時，他說出了那句舉世聞名的譏諷妙話，「因為聖母峰在那兒」。一九二四年馬洛利三十八歲，是已婚的公學老師，有三個小孩。他出身英格蘭上層社會，是具有強烈浪漫感性的美學家和理想主義者。他的優雅風度、社交魅力和驚人的俊美外貌讓他成為斯特拉奇和倫敦布隆斯伯里文化圈2的寵兒。在聖母峰上被困在帳篷裡時，馬洛利和他的幾個同伴會輪流朗誦《哈姆雷特》和《李爾王》。

一九二四年六月八日，馬洛利和厄凡奮力緩緩往聖母峰頂前進，迷霧湧上尖塔上半截，在山上較低處的伙伴因此沒能看見兩位攻頂者的前進狀況。午後十二點零五分，雲霧散開片刻，隊友歐德爾（Noel Odell）看見馬洛利和厄凡在山峰高處，短短一瞥但相當清楚，比預定時間晚了將近五個鐘頭，但顯然正「從容而敏捷地」向峰頂前進。

不過那天晚上兩位攻頂者沒有回帳篷，從此再沒人見到馬洛利和厄凡的蹤跡。他們兩位或其中一位是否到達頂峰後才被高山吞沒、成為傳奇，至今仍不斷引發激辯。證據綜合對照

的結果顯示沒有。無論如何，由於缺乏確實的證據，兩人並沒有被列為最早登頂成功的人。

一九四九年，在封閉幾世紀之後，尼泊爾對外開放邊境，一年後中國的共產新政權卻向外國人關起西藏的門戶，於是想爬聖母峰的人把注意力轉向山峰南面。一九五三年春天，一支鬥志昂揚的英國龐大隊伍以作戰等級的強大資源從尼泊爾進攻聖母峰，成為史上第三支聖母峰遠征軍。他們奮戰兩個半月後，五月二十八日在東南稜標高八五〇四公尺處淺淺挖出一處高海拔營地。次日一大早，四肢修長的紐西蘭人希拉瑞（Edmund Hillary）和技藝高超的雪巴諾蓋（Tenzing Norgay）吸著筒裝氧氣，出發攻頂。

早上九點，兩人來到南峰，眺望通往主峰那道令人目眩的狹窄山脊。又過了一個鐘頭，兩人來到山脊上的岩階底部，希拉瑞形容為「山脊上看來最可畏的難題」——高約十二公尺的岩階……岩石本身很光滑，幾乎找不到把手點，如果是在英國湖區，也許會成為攀岩專家週日下午的有趣挑戰，但在這兒，就成了我們微薄力量無法克服的障礙了。」

諾蓋從下面緊張兮兮地放繩，希拉瑞把身子擠進岩石拱壁和拱壁邊緣一面垂直雪柱之間的裂縫，一寸寸往日後被稱為「希拉瑞之階」的路段挪動。根據他後來的記事，那次攀爬十分吃力，但希拉瑞堅持下去，勉強完成了。

最後我終於把自己拖出裂縫，爬上寬闊的岩棚，登上岩頂。我躺著喘息幾分鐘，第一次真正覺得現在什麼力量都阻止不了我們登頂的強烈決心。我穩穩站上岩棚，示

意諾蓋爬上來。我用力拉繩子，諾蓋蠕動著爬上裂縫，終於像一條劇烈掙扎後剛從海面被拉起的巨魚般癱倒在岩頂，筋疲力盡。

兩位登山家抵制倦意，繼續攀爬上方起伏的山脊。希拉瑞心中暗想：

不知我們有沒有足夠的餘力熬過去。我繞過另一處圓丘背部，發現前面的山脊一直往下降，我們可以遠眺西藏。我抬頭往上看，上方有一座圓形的雪錐。冰斧再砍幾下，小心再爬幾階，諾蓋和我就登頂了。

就這樣，一九五三年五月二十九日正午前不久，希拉瑞和諾蓋成了第一批登上聖母峰的人。

三天後，也就是伊莉莎白女王登基前夕，登頂的消息傳到她耳中，然後倫敦《泰晤士報》在六月二日清晨的早版發布了這則消息。電訊是由一位年輕的特派員摩里斯（James Morris）用無線電碼從聖母峰拍發的（以防有競爭者搶先），他在二十年後成為頗具聲望的作家，並變性成女人，把名字改為「珍」（Jan）。那次登山壯舉過後四十年，摩里斯寫了一篇〈冠禮聖母峰：為女王加冕的首次登頂獨家新聞〉，內容如下：

現在很難想像當年大英帝國是以怎樣幾近神秘的喜悅來迎接雙喜臨門的巧合（女王加冕和聖母峰登頂）。英國終於掙脫二次世界大戰以來的困苦陰霾，同時卻也得面對大英帝國的殞落及勢力在世界上難免衰退的現實。他們抱著一線希望，相信年輕女王上台標示著新的開始，正如報紙總喜歡以「新伊莉莎白時代」稱之。一九五三年六月二日加冕日將象徵著希望和歡欣，英國所有愛國人士可從中找到極致的一刻去表現忠誠，因為，說來真是奇蹟中的奇蹟，那一天遠地傳來消息（事實上是從舊帝國的邊疆傳來的），說一支英國登山隊……已抵達地球探勘和冒險領域僅剩的一個無上目標，世界的頂點……

這一刻在英國激起各種濃烈的情感，驕傲、愛國，緬懷往昔的戰爭和冒險時代，希望將來能重現輝煌……某種年紀的人至今仍記得當年那個不可思議的時刻，他們在倫敦細雨濛濛的六月早晨等待加冕行列經過時，聽見世界頂峰可以說已經落入英國手中的那一刻。

諾蓋也成為印度、尼泊爾和西藏全境的英雄，三個地方都聲稱他是自己的子民。希拉瑞被女王冊封為爵士，目睹自己的姿容出現在郵票、漫畫、書本、電影、雜誌封面上——一夕之間，這位臉型瘦削且稜角分明的奧克蘭養蜂人成了世界上數一數二的名人。

❄ ❄ ❄

希拉瑞和諾蓋攻頂之後一個月我才出現在母親肚子裡，沒能分享到全世界共同感受的集體光榮和喜悅——有位年長的朋友說那件事對內心的衝擊可以比美人類第一次登陸月球。不過十年後，繼起的攻頂行動卻有助於我建立人生軌道。

一九六三年五月二十二日，美國密里州的三十二歲醫生荷恩賓和俄勒岡州的三十六歲神學教授恩索爾德（Willi Unsoeld）從沒人攀過的可怖「西稜」登上聖母峰，當時聖母峰已經四度被人攻下，有十一人登頂，但是西稜的困難程度高過前人所走的兩條路線：南坳加東南稜，以及北坳加東北稜。荷恩賓和恩索爾德的登頂在當時及日後都被推崇為登山年鑑中的偉大事蹟，實至名歸。

在攻頂日稍晚，這兩位美國人爬上一處陡峭易碎的岩層，也就是惡名昭彰的「黃帶」（Yellow Band）。爬上這面峭壁需要超絕的體能和登山技術，從來沒有人在這麼極端的海拔挑戰這麼難攀登的地形。攀上黃帶頂端之後，荷恩賓和恩索爾德懷疑自己無法全身而退。他們斷定，要生還下山，最有希望的是翻過峰頂，改走路線明確的東南稜。鑑於當時天色已不早，兩人對地形不熟，簡裝氧氣又迅速耗竭，這真是極為大膽的計劃。

荷恩賓和恩索爾德在下午六點十五分日落時刻到達峰頂，被迫在標高八千五百三十公尺以上的地方露天過夜，當時這是有史以來海拔最高的營地。那夜氣溫嚴寒，幸好沒風。雖然

恩索爾德的腳趾凍傷，後來不得不切除，但兩人都活著下山講出自己的經歷。

當時我九歲，住在俄勒岡州的科瓦里斯，恩索爾德的家鄉。我偶爾跟恩索爾德家的孩子——比我大一歲的瑞根和小一歲的戴維——一起玩耍。恩索爾德出發前往尼泊爾的幾個月前，我跟父親、恩索爾德和瑞根一起登上我生平第一座大山的峰頂，即「瀑布山脈」，一座海拔二千七百多公尺、毫不壯觀的火山，如今那邊已有空中纜椅通到山頂。

一九六三年的聖母峰史詩毫不意外地在我前青春期的想像中不停迴盪，久久不去。我的朋友以太空人葛倫、棒球投手柯法斯和美式足球明星尤尼塔斯為偶像，我心目中的英雄卻是荷恩賓和恩索爾德。

我暗自夢想有一天自己也能登上聖母峰，十餘年間這股雄心始終騰騰燃燒。到了二十出頭的年紀，登山已變成我的生活重心，其他事我幾乎都不放在心上。登上峰頂是真實的、永恆不變的、具體明確的。登山憑的是孤注一擲的決心，這讓這項活動具有我生命其他部分所缺乏的嚴肅性。推翻日復一日平淡無奇的生存模式所帶來的新鮮視野，叫我興奮莫名。

攀登同時也提供了歸屬感。成為攀登者，等於加入了一個獨立的、極端理想化的社會，這個社會不怎麼受世界注意，也驚人地不受世界腐化。登山文化具有激烈競爭和強烈陽剛氣息等特性，但大體上，組成分子念茲在茲的，就只有贏得彼此的敬佩。登上任何高山的頂峰都遠不如攻頂的方式重要，以最少的裝備、最大膽的風格對付最嚴苛的路線，才能得到威望。

而最受人景仰的，莫過於自由獨攀者了，他們是不靠繩索或工具且一人獨攀的夢想家。

那些年我為攀登而活，每年靠五、六千美金度日，做木工，也捕鮭魚，只要一存夠旅費，可以前往加拿大布加波（Bugaboo）、提頓（Teton）或阿拉斯加山脈，就不幹了。不過我二十五、六歲時一度捨棄少年時代爬聖母峰的幻想。當時的登山行家無不把聖母峰貶為「礦渣堆」，是技術挑戰或美學吸引力不足、不值得「嚴肅」登山家一顧的山峰，而我非常想當嚴肅的登山家。我開始不把世界第一高峰放在眼裡。

登山界之所以會有這套自以為是的觀點，是因為一九八〇年代初期聖母峰最好走的路線（經由南坳和東南稜上山）已經被登上不下百回。我和同好把東南稜稱作「犛牛路線」。一九八五年，登山經驗有限的五十五歲德州闊佬貝斯被非凡的青年登山家布里薛斯（David Breashears）帶上聖母峰，媒體鋪天蓋地報導這個事件，毫無批判，更加深了我們對聖母峰的蔑視。

在此之前，聖母峰大致上是精英登山家的領域。《登山》（Climbing）雜誌編輯甘酒迪說過，「應邀參加聖母峰遠征是一種榮耀，你唯有在矮一點的山峰當過長年學徒，才能享有此一禮遇，實際抵達峰頂更能把登山者推向登山明星界的最高天。」貝斯登頂改變了這一切。獵得聖母峰之後，他成為第一位完登「世界七頂峰」的人，這項功績使他舉世聞名，而其他週末登山客也蜂湧而來，追隨他的足跡，僱用嚮導，粗魯地把聖母峰拉進後現代紀元。

去年四月，威瑟斯健行到聖母峰基地營途中，曾用濃濃的東德州腔解釋道，「對我這種白日夢冒險王而言，貝斯是很好的激勵。」四十九歲的威瑟斯是達拉斯城的病理學家，也是

一九九六年霍爾遠征隊的八名客戶之一。「貝斯證明一般人也有可能踏入聖母峰的領域。如果你體能尚佳，有一些可支配的收入，我想最大的障礙可能只是暫時離開工作崗位，拋下家人兩個月而已。」

紀錄顯示，許多登山客要放下日常勞務偷閒並不難，一筆現金開銷也不成問題。過去五年來，世界七頂峰的流量以驚人的速率成長，尤其是聖母峰。為了迎合需求，推銷嚮導帶隊攀登七頂峰（特別是聖母峰）的商業組織也相對增加。一九九六年春天，聖母峰側翼有三十支遠征隊，其中至少十支是營利性質的商業隊。

尼泊爾政府看出人群湧向聖母峰會帶來嚴重問題，破壞當地的安全、美景和環境。尼泊爾各部會為應付這個問題，想出了一個解決辦法，既可以限制群眾人數，又可為拮据的國庫增加強勢貨幣收入，那就是提高登山許可費。一九九一年，觀光部一張聖母峰登山許可證索費二千三百美元，整支遠征隊一張，隊員人數不限。一九九二年，費用增加到九人隊伍收一萬美元，每增加一人就加收一千二百美元。

儘管收費提高，登山客仍繼續湧向聖母峰。一九九三年，也就是首登成功四十週年，十五支遠征隊共兩百九十四名登山客試著由尼泊爾這一側攀登聖母峰，創下紀錄。那年秋天觀光部再度調漲許可費，五人以下的登山隊收費五萬美金天價，每多一名再加一萬美元，至多七人。政府同時也下令尼泊爾的聖母峰各山翼每季只准四支遠征隊攀登。

有一件事是尼泊爾政府各部門所始料未及的：中國開放不限人數的隊伍由西藏那一側攀

登，每隊只收費一萬五千美元，且不限制每季遠征隊的隊數。於是聖母峰登山潮由尼泊爾轉到西藏，數以百千計的雪巴人因而失業，隨之而來的反彈迫使尼泊爾在一九九六年猝然取消每季四隊的限制。政府部門一方面鬆綁，一方面又提高費用——這次提高到七人以下的登山隊收費七萬美金，每多一名再加一萬美元。九五年春天三十支聖母峰遠征隊有十七支從尼泊爾這側攀登，可見許可證的高成本似乎並不構成重大阻礙。

在一九九六年印度洋季風吹起、登山季的大災難發生之前，商業遠征隊的激增就已是過去十年的敏感問題。傳統人士不滿世界第一高峰被賣給富有的暴發戶——如果不靠嚮導護駕，他們之中有些人恐怕連西雅圖雷尼爾峰那樣不算高的山峰都無法登上。登山的純粹主義者鄙夷聖母峰已遭到貶損和褻瀆。

這類批評家還指出，由於聖母峰的商業化，一度神聖的山峰如今被拖入美國法律的泥沼。極負聲望的嚮導艾森斯（Peter Athans）曾到聖母峰十一次、登頂四次，他哀嘆道，「你偶爾會碰到自以為買了攻頂保證票的客戶。有些人不明白，聖母峰遠征隊不能像瑞士火車那樣經營。」

說來可悲，並非每一宗聖母峰官司都是無的放矢。無能或無品的公司不止一次沒照約定提供關鍵的後勤支援，例如氧氣筒。某些遠征隊的嚮導自行攻頂，身邊沒帶任何付費的客戶，不滿的客戶下了結論：他們同行只是去付帳的。一九九五年有支商業遠征隊的領隊還沒出發就帶著客戶的數萬美元潛逃了。

✾　✾
✾　✾

一九九五年三月，我接到《戶外》雜誌一位編輯的電話，建議我參加五天後出發、嚮導帶隊的聖母峰遠征，然後寫一篇文章報導聖母峰迅速加劇的商業化及隨之而來的爭議。雜誌本來沒要我登上聖母峰，我只需要留在西藏那一側的基地營，從山腳的絨布冰河報導這件事。

我認真考慮他們的提議，甚至訂了機票，做了必要的防疫措施，卻在最後一刻退出了。

鑒於我多年來對聖母峰的鄙視，外界一定以為我是為了堅守原則而拒絕。其實《戶外》的電話意外地勾起了我長埋心中的強烈渴望。我拒絕這項任務，只是因為我覺得在聖母峰的影子下度過兩個月，卻只留在基地營不往上攀，未免太沒意思。如果要我遠行到地球另一端，離開妻子和家園八個禮拜，我希望有機會攀登高山。

我問《戶外》雜誌編輯布里安能不能考慮把任務延後十二個月，讓我有時間為遠征好好鍛鍊身體。我還問雜誌社願不願意幫我報名聲譽較佳的嚮導所帶的團體，付六萬五千美元的費用，讓我有機會親身登上峰頂。我不敢指望他同意這個計劃。過去十五年來我為《戶外》寫過六十幾篇文章，出任務的旅行預算很少超過兩三千美元。

布里安跟《戶外》發行人討論後在第二天回電。他說雜誌社沒有預算支付六萬五千美元，但是他和其他編輯認為聖母峰的商業化是重要的報導題材。他強調，如果我是認真的，《戶

外》會設法促成。

❋　❋　❋

我自稱為登山者達三十三年，進行了幾次困難的計劃。我在阿拉斯加的「麋鹿之牙」（Moose Tooth）開出一條驚險的新路線，並完成「惡魔拇指」（Devils Thumb）獨攀，在一座遺世獨立的冰岩上孤身度過三個禮拜。我在加拿大和美國科羅拉多州完成多次極端的冰攀。在狂風像「上帝的掃把」般橫掃大地的南美洲南尖附近，我爬上了「托雷峰」（Cerro Torre），這座岩峰有高達一千二百公尺的直立和懸垂花崗岩壁，令人心驚膽寒。那裡常有時速一百節的狂風吹襲，布滿脆脆的霧淞，一度被認為是世界上最難攀爬的山（如今已不是）。

但這些有勇無謀的冒險都發生在幾年前，甚至一、二十年前，是我二十幾歲和三十幾歲的事。現在我已四十一歲，早過了登山的巔峰時期，鬍鬚花白，牙齦不牢，腰圍多出了七公斤贅肉。我娶了我深愛的女人，她也很愛我。我碰巧有了馬馬虎虎的事業，生平第一次活在貧窮線以上。簡言之，我的登山欲已經被一堆加起來可以算是幸福的小滿足磨成了。再者，我過去也從未進入真正的高海拔地區。說真話，我最高只到過五千兩百多公尺，海拔甚至比聖母峰基地營還低。

我曾熱心研讀登山史，知道從一九二一年英國人首次拜訪聖母峰以來，已經有一百三十

多人死於山難，大約每四人攻頂成功，就有一人死亡，很多死者遠比我強壯，在高海拔山峰
的經驗遠比我豐富。可是我發現少年時代的夢很難根絕，管他什麼明智的判斷。一九九六年
二月底布里安打電話來說，霍爾旗下即將出發的聖母峰遠征隊有個名額等著我。他問我真的
要千辛萬苦走這一遭嗎？我甚至等不及停下來吸下一口氣就答應了。

<hr />

注1：現代測量使用雷射光和完美的多普勒衛星傳輸，已將此數字往上修正八公尺，改為目前公認的
　　八八四八公尺。作者注

注2：布隆斯伯里文化圈（Bloomsbury Crowd）是二十世紀初英格蘭一群精英知識分子、作家及藝術家組
　　成的團體，成員包括作家吳爾芙及福斯特、傳記作家斯特拉奇、經濟學家凱恩斯等。這群人大多
　　住在倫敦布隆斯伯里街，故有此名。編注

OVER

第三章
飛越北印度

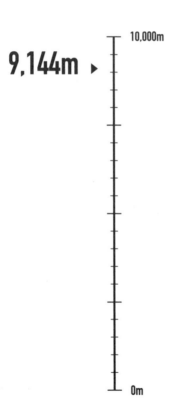

9,144m ▸

10,000m

0m

1996.03.29

NORTHERN INDIA

我突然開口說一則寓言給他們聽。我說我談的是海王星，只是平平凡凡的海王星，不是天國樂園，因為我對天國樂園一無所知。所以你要明白，這是指你，就是你而已。我說那上面剛好有一處岩石勝地，我必須提醒你，海王星上的人很笨，主要因為他們都被繩子拴著。其中有些人我特別想提，這些人對登山早有定見。我說，你們可能不相信，無論生死，無論有用或沒用，這些人硬是養成了習慣，現在他們耗盡空閒的時間和一切精力，上上下下該區最陡的山壁，追逐光榮的雲彩。每個人回來時都興高采烈。我說，很可能，連海王星的人也大多知道變通，設法安全攀上比較好爬的山壁，真有意思。無論如何，登山有鼓舞作用，這由他們堅決的表情和眼中閃爍的喜悅可以看出。我剛才便已指出，此事發生在海王星而非天國樂園，說不定那邊也沒有別的事可做。

愛德華斯 《一位男子的來信》

John Menlove Edwards, *Letter from a Man*

INTO THIN AIR

我在曼谷搭上泰航三一一班機飛往加德滿都，兩小時後我離座走到飛機後半部。在右舷的一排洗手間附近，我蹲下來從齊腰的小窗口看外面，希望瞥見幾座山影。我並沒有失望。

唔，喜馬拉雅山脈參差不齊的門牙屹立在那兒，正耙著地平線。剩下的飛行期間我一直留在窗邊，蹲在裝滿空汽水罐和殘羹剩菜的大垃圾袋前方，面孔緊貼著冷冰冰的樹脂玻璃，神魂顛倒。

我一眼就認出巨大、山勢四射的干城章嘉峰，那是標高八五九八公尺的世界第三高峰。

十五分鐘後，世界第五高峰馬卡魯峰（八四八一公尺）映入眼簾，接著終於見到聖母峰那超不會認錯的側影。

墨黑色的頂峰金字塔像鮮明的浮雕般聳立，傲視四周的群峰。這座山高高插入噴射氣流中，將時速一百二十節的颶風割出一道明顯可見的裂口，送出一縷冰晶，像長長的絲巾往東面迤邐。我看著空中的這條雲帶，忽然想到聖母峰頂正好跟載我飛過蒼穹的增壓噴射客機等高。我想到自己竟企圖攀爬一架「空中巴士三百」型噴射客機的高度，一時覺得好荒唐，甚至不止荒唐。我的手掌又冷又濕。

四十分鐘後，我踏上加德滿都地面。當我通過海關，走進機場大廳，一個骨架很大、鬍子刮得乾乾淨淨的年輕人注意到我的兩個大型圓筒旅行袋，走上前來。他看看霍爾旗下客戶的影印護照相片，用輕快的紐西蘭腔問道，「你是不是強？」他跟我握手，自我介紹他叫哈里斯，是霍爾手下的嚮導，來接我到下榻的旅館。

哈里斯年方三十一，他說應該有另一位客戶由曼谷搭同一班飛機抵達，那是美國密歇根州布隆菲爾丘來的五十三歲律師，名叫卡西斯克。結果卡西斯克找行李花了一個鐘頭，哈里斯和我一面等他，一面講述我們在加拿大西部幾次驚險登山劫後餘生的經驗，討論一般滑雪和雪板滑雪的優劣。哈里斯對登山的強烈欲望和對高山的純粹熱誠，使我悵然想起自己當年把登山當成生命的重大事務，用爬過和日後希望爬的山嶺來繪製生命版圖的時光。

卡西斯克是高大、運動健將型的銀髮男子，帶著貴族的含蓄。他從機場海關的隊伍走出來之前，我正好問哈里斯上過幾次聖母峰。哈里斯開心地坦承，「其實這是頭一遭，跟你一樣。看我在山上會有什麼表現應該很有趣。」

霍爾替我們訂了迦樓達（Garuda）旅館，那兒氣氛友善、裝潢優美，位在加德滿都熱門觀光區塔美爾區的中心，面朝一條擠滿三輪車和逛街人潮的狹街。迦樓達旅館早就深受喜瑪拉雅遠征隊喜愛，牆上貼滿多年來投宿過的名登山家簽名照片，包括梅斯納、哈伯勒（Peter Habeler）、卡洪（Kitty Calhoun）、羅斯克雷（John Roskelley）、羅威（Jeff Lowe）等等。我上樓進入客房，中途看到一張彩色大海報，名叫「喜瑪拉雅三部曲」，指聖母峰、K２峰和洛子峰，分別是全世界最高、第二高和第四高峰。這些山峰的影像上印著一位身穿全套登山服飾、咧著嘴笑的大鬍子。海報的圖說指出這位登山家就是霍爾，用意是為霍爾的嚮導公司「冒險顧問公司」招攬生意，特別歌頌他一九九四年兩個月內先後登上這三座峰頂的豐功偉蹟。

一個鐘頭後，我見到了霍爾本人。他身高一九二到一九五公分，瘦得像竹竿，表情帶點

天真，但整個外貌看起來不止三十五歲，比實際年齡老一些——也許是眼角的深紋或渾身散發的權威氣勢使然。他身穿夏威夷衫和褪色的李維牛仔褲，一邊的膝蓋上有塊刺繡的陰陽符號補釘，亂蓬蓬的棕色頭髮歪七扭八罩在額頭，灌木叢般的鬍鬚實在需要修剪。

霍爾天性外向，後來證明他很會說故事，具有紐西蘭人的調侃口才。他開口講一則法國觀光客、佛教僧侶和犛牛的長篇故事，頑皮地翻翻白眼，妙語如珠，停頓一下加強效果，然後仰頭發出感染力甚強的笑聲，忍不住為自己講的故事洋洋自得。我立刻心生好感。

霍爾生在紐西蘭基督城一個工人階級的天主教人家，是九個孩子中的老么。雖然他有靈活的科學頭腦，但十五歲跟一個特別獨裁的老師起衝突之後就輟學離校，一九七六年到當地登山裝備製造商「阿爾卑斯運動用品」工作。當時也在同一家公司工作、如今已闖出名號的登山家兼嚮導阿特金森（Bill Atkinson）回憶說，「他先打打雜，操作縫衣機之類的。可是他在十六、七歲就表現出極佳的組織能力，不久就負責管理公司的整個生產部門。」

霍爾有好幾年一直熱中於山區健行，而大約在他替阿爾卑斯運動用品工作的那段時間，他也開始岩攀和冰攀。阿特金森成為霍爾最常搭檔的登山伙伴，他說霍爾學得很快，「從任何人身上都能學到技術和態度。」

一九八〇年霍爾年方十九，他參加一次遠征，攀爬聖母峰以南三十八公里、秀麗絕倫、標高六七九五公尺的阿瑪達布蘭峰北脊。那是霍爾第一次到喜馬拉雅山脈，他繞道去了聖母峰基地營，決定有一天要爬世界第一高峰。十年間，他試了三次，終於在一九九〇年五月率

領一支遠征隊登上聖母峰頂，隊員包括希拉瑞爵士的兒子彼得。霍爾和彼得在峰頂用無線電把消息傳遍全紐西蘭，並在標高八八四八公尺處接受總理巴默的道賀。

此時霍爾已是全職的職業登山家。他跟大多數同儕一樣，設法爭取企業贊助高昂的喜馬拉雅遠征經費。聰明如他，當然知道自己愈得到新聞媒體的注意，愈容易說動企業打開支票簿。事實證明他非常擅長讓名字上報，在電視上露臉。阿特金森承認道，「是啊，霍爾向來有宣傳本領。」

一九八八年，奧克蘭籍嚮導波爾（Garry Ball）變成霍爾的主要登山伙伴和密友。波爾在一九九〇年跟霍爾同登聖母峰，兩人回紐西蘭之後馬上生出一個構想：效法貝斯登上七大洲最高峰，但要在七個月內爬完七座山，以提高難度 1 。最難的聖母峰已經爬過了，兩人爭取到電機大企業「動力結構」的支持，隨即上路。一九九〇年十二月十二日，也就是七個月限到期前幾個鐘頭，兩人攻上第七座山峰，標高四八九二公尺的南極洲最高峰文生山，轟動全紐西蘭。

儘管功成名就，霍爾和波爾都為自己職業登山生涯的長期前景擔憂。阿特金森解釋說，「登山家若要繼續獲得企業贊助，就得不斷提高賭注。下一次必須比上回更困難、更令人歎為觀止。螺旋愈絞愈緊，而你終究會無法勝任挑戰。霍爾和波爾了解，他們遲早會沒有能力在最陡峭的懸崖表演，或是死於倒楣的意外。

「於是他們決定改變方向，走高山嚮導這一行。當嚮導時，你爬的不見得是你最想爬的

險峰，而最大的挑戰是帶客戶上下山，那是另一種不同的滿足。但這種生涯比不斷追求贊助

更持久。你若能提供好產品，客源是無限的。」

就在七個月完登七頂峰的盛大表演期，霍爾和波爾擬出一起創業、帶客戶登上世界七頂

峰的計劃。他們相信世上多的是有大量現金，但經驗不足，無法憑自己的力量登上偉大高山

的夢想家，於是創立了一家公司，命名為「冒險顧問」，主攻這塊未開發的市場。

他們幾乎馬上就創下驚人的紀錄。一九九二年五月，霍爾和波爾帶六名客戶爬上聖母峰

頂。一年後，他們引導另一支七人團隊在下午登頂，當天共有四十人到達峰頂。可是他們遠

征回來，卻意外聽到希拉瑞爵士公開批評他們，指責聖母峰日漸商業化一事霍爾難辭其咎。

希拉瑞怒斥道，一群群生手付費被護駕上峰頂，是「對高山大不敬」。

希拉瑞是紐西蘭最受尊崇的人物之一，五元鈔票上印的就是他粗獷的面孔。霍爾被自己

從小就視為英雄的登山前輩公開撻伐，既憂心又尷尬。阿特金森說，「希拉瑞在紐西蘭被視

為活國寶。他的話很有分量，被他批評一定很難受。羅勃想公開發言為自己辯護，但他明白

要在媒體上對抗這麼受敬重的人物，他毫無勝算。」

在希拉瑞引發軒然大波五個月之後，霍爾遭到更大的打擊：一九九三年十月，波爾企圖

攀爬標高八一六九公尺的世界第六高峰道拉吉里峰，不幸因海拔太高而患腦水腫去世。不省

人事的波爾躺在山峰高處的小帳篷內，在霍爾懷中吃力地吐出最後一口氣。第二天霍爾把好

友埋入一處冰隙裡。

遠征後霍爾接受一家紐西蘭電視台的訪問，冷靜地描述自己如何拉著兩人心愛的登山繩，把波爾的遺體慢慢放進冰河深處。「登山繩可以說是設計來把人綁在一起的，你絕不會放開。我卻只能任由繩子溜出我的手。」他說。

海倫在一九九三、九五年和九六年幾度擔任霍爾的基地營經理，她說，「波爾一死，霍爾心力交瘁。但他默默承受。他的作風就是如此：繼續做各種事。」霍爾決定一個人經營冒險顧問。他以系統化的方式繼續改善公司的基本設施和服務，繼續護送業餘登山客到遙遠的大山去攻頂，成果輝煌。

一九九○到一九九五年之間，霍爾成功帶了三十九名登山客爬上聖母峰頂，比希拉瑞爵士首度攻頂後頭二十年的登頂總人數還多出三個。霍爾登廣告說冒險顧問公司是「聖母峰登山界的世界領袖，登頂人數超過任何組織」，這話不假。他寄給潛力客戶的宣傳小冊子上說：

原來你有冒險的渴望！也許你夢想探訪七大洲或者站上高山之巔。我們大多數人從來不敢以行動實踐夢想，很少大膽跟人分享夢想，或承認內在的強烈憧憬。

冒險顧問專精籌畫和帶領登山冒險。我們精通把夢想化為現實的實務，會跟你一起努力達到目標。我們不會拖著你上山，你必須努力，但我們保證讓你的冒險行動得到最大的安全保障和成功機會。

對於勇敢面對夢想的人，此一特殊經歷將提供難以言喻的感受。我們邀請你跟我們

一起攀登你的山。

到了一九九六年，霍爾向每位客戶收取六萬五千美元的世界最高峰嚮導費。不管用什麼標準衡量，這都是一大筆錢，等於我在西雅圖的房屋貸款，而且上述價錢還不包括尼泊爾機票和個人裝備。別的公司收費較低，某些競爭對手甚至只收三分之一，可是霍爾的成功率異常高，這回是他第八次當嚮導遠征聖母峰，毫不費力就把隊員招滿了。你若決定爬聖母峰，又出得起錢，冒險顧問是理所當然的最佳選擇。

❅　❅　❅

❅　❅　❅

三月三十一日早晨，也就是我們抵達加德滿都兩天後，「一九九六年冒險顧問聖母峰遠征隊」隊員集合走過特里布萬（Tribhuvan）國際機場，登上亞細亞航空公司的俄製 Mi-17 直升機。這架飛機是阿富汗戰爭遺物，大小跟學校校車差不多，可以坐二十六名旅客，凹痕累累，活像是在某戶人家的後院隨便釘起來的。機師們好整，發一些棉團給我們塞耳朵，之後巨獸般的直升機便發出叫人頭痛欲裂的吼聲，吃力地飛上天空。

地板上的圓筒旅行袋、背包、紙箱高高堆起，人體則像貨物塞在機艙四周的摺椅上，面朝艙內，膝蓋頂著胸膛。渦輪的響聲震耳欲聾，要交談根本不可能。搭這趟直升機很不舒服，

但沒有人抱怨。

一九六三年荷恩賓的遠征軍從加德滿都城外十九公里的巴內帕（Banepa）動身，健行前往聖母峰，走了三十一天山路才抵達基地營。我們像大多數的現代聖母峰登山客，選擇跳過一大半陡峭、泥濘的漫漫長路。直升機預定在喜馬拉雅山脈標高二八○五公尺的魯克拉（Lukla）村放我們下來。只要我們沒在半途墜機，搭這趟飛機就可以比荷恩賓的健行路線節省三星期時間。

我環顧直升機寬敞的內部，盡量記下隊友的姓名。除了嚮導霍爾和哈里斯，還有三十九歲的海倫，她是四個孩子的母親，第三度當基地營經理。卡洛琳是遠征隊醫生，年約二十七、八歲，本身是高明的登山家和醫務人員。她跟海倫一樣，只到基地營，不繼續往上爬。我在機場認識的紳士律師卡西斯克已爬完七頂峰中的六座，在聯邦快遞東京分行當人事主任的四十七歲女性難波康子也是如此。四十九歲的威瑟斯是美國達拉斯的病理學家。三十四歲的赫奇森身穿卡通T恤，是理性帶點書呆子氣的加拿大心臟病學家，研究期間告假出來。塔斯克五十六歲，是我們這一隊最老的隊員，在布里斯班當麻醉師，從澳洲軍中退伍後才開始登山。五十三歲的費許貝克克短小精幹，是香港來的斯文出版商，跟霍爾的競爭對手爬三次聖母峰未果──一九九四年他一路上到南峰，只比峰頂低一百公尺。四十六歲的韓森是美國郵局員工，一九九五年曾跟費霍爾前往聖母峰，跟費許貝克一樣，抵達南峰才掉頭。

我不太了解同隊的客戶。他們的外觀和資歷完全不像平時跟我一起登山的強悍登山家，

但看來友好又高尚，全隊沒有一個瘋狂的混蛋——至少沒有一個在早期階段顯示出這樣的本性。但除了韓森之外，我跟任何隊友都沒有太多共同點。韓森骨瘦如柴，坦率放浪，一張過早飽經風霜的面孔叫人想起舊足球。他已當了二十七年的郵局員工。他說他專輪晚班，白天在建築工地工作，才付得起此行的費用。由於我在成為作家之前當了八年的木匠，我們的納稅級距也差不多，跟其他客戶截然不同，因此我跟韓森在一起很自在，跟其他人則不然。

我愈來愈不安，我想大抵是因為我沒參加過這麼大的登山團體——整團都是陌生人。除了二十一年前的阿拉斯加之旅，我以前都是跟一兩位我信賴的朋友遠征，不然就是獨行。

登山時對伙伴有沒有信心事關重大。單一登山者的行動可能影響整隊的禍福。一個結沒綁好、一次失足、動到一塊岩石，或者其他不小心的舉動，同伴都有可能和犯錯者同時承受後果，難怪登山家在跟底細不明的人合作時會特別戰戰兢兢。

但我們都是以客戶身分跟著嚮導登山，也就無所謂信不信賴同伴——大家必須轉而信賴嚮導。直升機嗡嗡駛向魯克拉的時候，我想每一位隊友都跟我一樣熱烈希望霍爾已小心淘汰掉能力可疑的客人，並有辦法保護大家不被別人的弱點拖累。

注1：貝斯花了四年才爬完七頂峰。作者注

NEPAL

第四章
帕克丁

10,000m

2,800m ▶

0m

1996.03.31

PHAKDING

在那些不想拖延時間的人眼中，我們每天健行到下午未免結束得太早了，但歇息前我們大抵已受不了炎熱和腳痛，再三問路過的每一位雪巴人，「離營地還有多遠？」我們很快就發現，他們的回答千篇一律：「大人，再走三公里就到了……」

傍晚一片安詳，煙霧掛在寧靜的空中，暮色顯得很柔和。明天要紮營的山脊上燈光一明一滅，雲朵模糊了後天那條山隘的輪廓。興奮一再引誘我的思緒奔向西稜……

太陽下山後，寂寞也會降臨，但現在疑慮已大多排遣。此時我暗自覺得整個人生彷彿都被拋到身後。一旦到了山上，我知道（或相信）這種心情必會消失，轉而全心注意手邊的任務。但有時候我懷疑自己大老遠來這兒，會不會發覺我真心搜尋的，其實正是我拋下沒帶來的東西。

荷恩賓《聖母峰：西稜》

Thomas F. Hornbein, *Everest: The West Ridge*

INTO THIN AIR

從魯克拉開始，通往聖母峰的路徑向北穿過朦朧的杜德科西峽谷（Dudh Kosi）。杜德科西河冷冰冰布滿巨石，夾著冰河融水洶湧翻騰。我們健行的第一天晚上在帕克丁過夜，小村子只有五、六間房子，擠在岸邊斜坡一塊突出的平地上。天黑時空氣凜冽如冬風，早晨我走上小徑，杜鵑葉上結了一層亮閃閃的霜。不過，聖母峰地區位在北緯二十八度，離熱帶不遠，等太陽高掛，陽光射入峽谷深處時，溫度便急劇升高。中午時分，我們過了一座高架在河流上空、搖搖晃晃的橋（這一天已是第四度過橋），汗珠沿著下巴滴落，我把衣服一件件脫下，只穿短褲和 T 恤。

過了橋，泥土小路偏離杜德科西西河岸，蜿蜒爬上峽谷陡壁，一路穿過芳香的松樹叢。唐瑟古峰和康格魯山溝槽累累的巍巍冰峰劃破天際，垂直拔升達三千二百公尺。這是景致壯闊的鄉間，地形比世界上任何風景都還要雄偉，但這兒不是荒野，幾百年前就已經不是了。

每一小片可耕地都被闢為梯田，種植大麥、苦蕎麥或馬鈴薯。山麓到處繫著一串串風馬旗，連最高的山隘都立有古老的舍利塔 1 和雕刻精美的瑪尼牆 2。我由河邊往上走，一路上小徑都塞滿健行者、犛牛 3 車、紅袍喇嘛，以及彎腰駝背扛著重重薪柴、煤油和汽水的赤足雪巴人。

從河流往上走九十分鐘，我登上一座寬橋，經過幾座以岩石為壁的犛牛畜欄，突然就置身南崎巴札的城區，雪巴人的社交及商業樞紐。南崎巴札海拔三四四○公尺，位在形狀像衛星電視碟形天線的巨型斜盆地，往上蔓延到陡峭的山麓半山腰。一百多座建築物搶眼地依偎

在岩坡上，彼此以錯綜複雜的狹路和山徑相通。我在城鎮下緣找到「昆布小屋」，撥開權充

前門的掛毯，發現隊友正圍著角落的一張桌子喝檸檬茶。

我走近後，霍爾把我介紹給遠征軍的第三位嚮導葛倫。葛倫是三十三歲的澳洲人，一

頭紅髮，精瘦的體態有如馬拉松長跑健將。他是布里斯班的水管工人，只偶爾兼任嚮導。

一九八七年他從標高八五八六公尺的干城章嘉峰下山，被迫露天過了一夜，結果雙足凍傷，

只得動手術把腳趾頭全部切除。不過那次挫折並未遏止他的喜馬拉雅生涯，他繼續爬K2、

洛子峰、卓奧友峰和阿瑪達布蘭峰，一九九三年更無氧爬上聖母峰。葛倫非常冷靜、謹慎，

是令人愉快的伙伴，但很少說話，有人攀談他才回應，而且答得言簡意賅，聲音小得幾乎聽

不見。

晚餐的談話由赫奇森、塔斯克及威瑟斯等三位醫生客戶主導，尤其是威瑟斯。遠征期間

大抵重複這個模式。幸虧塔斯克和威瑟斯都狡黠風趣，讓大家笑得前仰後翻。不過威瑟斯習

慣唱獨腳戲，以林包[4]式的苛刻嚴詞抨擊民主黨，那天晚上我一度犯了大錯，反駁他的評論，

說提高最低工資似乎是英明且必要的政策。威瑟斯知識豐富，能言善辯，將我笨拙的主張駁

得體無完膚，而我沒有能力反擊，只能雙手抱胸，閉嘴生悶氣。

他繼續用濕濕軟軟的德州東部腔細數社會福利制度的許多愚蠢錯誤，我站起來離開餐

桌，免得進一步自取其辱。後來我重回餐廳，走向女老闆要一杯啤酒。她是嬌小、優雅的雪

巴婦女，正接受一群美國健行者點餐。一名面頰紅潤的男子比手劃腳做出吃東西的動作，用

響亮的洋涇濱英語宣布，「我們餓。要吃馬——鈴——薯。犛牛——堡。可口可樂。妳有？」

「你要不要看看菜單？」雪巴女子用清晰輕快帶加拿大腔的英語回話。「其實我們的東西很多。如果你有興趣，我想還有一些新烤的蘋果派可以當甜點。」

美國健行者意會不過來這位褐膚的高山女子正用一口漂亮的純正英語跟他對答，繼續口吐滑稽的洋涇濱英語：「菜——單。好。是的，我們喜歡看菜——單。」

雪巴人在大多數外國人心目中有如謎團，外國人總愛隔著浪漫的紗幕來看他們。不熟悉喜馬拉雅地區人口學的人常以為尼泊爾人都是雪巴人，其實整個尼泊爾面積跟北卡羅萊納州一樣大，有五十多個種族，而在兩千萬居民中，雪巴族不超過兩萬人。雪巴人是山民，篤信佛教，祖先在四、五百年前由西藏南遷而來。尼泊爾東部的喜馬拉雅山區各地都有雪巴村莊，零零落落的，錫金和印度大吉嶺也可以找到相當大的雪巴聚落，不過雪巴家園的核心是昆布，在這裡有多條河谷流向聖母峰南坡，小小的區域崎嶇得驚人，完全沒有道路、汽車或任何一種帶輪子的交通工具。

又高又冷的峭壁山谷很難農耕，傳統的雪巴經濟以藏印貿易和放牧犛牛為主。一九二一年英國人首次遠征聖母峰，決定雇雪巴人當助手，雪巴文化因此轉變。

尼泊爾王國的邊境在一九四九年以前不對外開放，首支聖母峰探勘隊和之後的八次遠征只得從北面經西藏入山，不經過昆布附近。不過那九次遠征是從大吉嶺前往西藏，很多雪巴人已移居大吉嶺，在當地的移民間素有勤奮、友善、聰明的美名。再者，大多數雪巴人世

代居住在海拔約兩千七百公尺到四千兩百公尺之間的村莊，生理上很能適應高海拔的艱苦環境。蘇格蘭醫生凱拉斯常跟著雪巴人登山、旅行，在他的推薦下，一九二一年的聖母峰遠征隊雇用了一大群雪巴人當挑夫和營地助手，在那之後，所有遠征隊都一直遵行這個慣例，例外少之又少。

不論好壞，過去二十年來昆布的經濟和文化愈來愈離不開季節性的健行和登山人潮──每年有一萬五千人探訪這個地區。具備專業登山技巧、在山峰高處工作（尤其是登過聖母峰頂）的雪巴人，在社會中頗受尊崇。可惜雪巴人變成登山明星後死亡率也很高：一九二二年英國人第二次遠征，有七位雪巴人死於雪崩，此後命喪聖母峰的雪巴人更是多得不成比例：共有五十三人，占聖母峰死亡人數的三分之一以上。

一支典型的聖母峰遠征隊有十二到十八個工作機會，儘管危險，雪巴人仍趨之若鶩。最搶手的是六名登山雪巴的職位，必須具登山技巧，冒險兩個月可以賺一千四百到兩千五百美金，而在赤貧的尼泊爾，每人年平均收入不過一百六十美元，上述收入自然具吸引力。

為了應付日漸繁忙的西方登山和健行人潮，昆布地區冒出很多小木屋和茶館，但新建築在南崎巴札街市尤其明顯。通往南崎巴札的山路上，我碰到許多多由低地森林往上走的挑夫，身上扛著五十公斤以上的新切木樑，昔日西方登山家心目中的塵世樂土和人間香格里拉不再，覺得好傷心。為了迎合漸增的柴火需求，整個山谷的樹木都被砍光。流連在卡龍姆ｓ棋昆布的老訪客看到觀光熱潮來襲，這差事極端勞苦，一天收入大約三美元左右。

室的青少年可能穿牛仔褲和芝加哥公牛隊最新的電影，反而不太可能穿傳統的古袍。傍晚時分，一家人通常圍著放影機觀賞阿諾史瓦辛格最新的電影。

昆布文化的變革當然不全是好的，但我沒聽過多少雪巴人為此哀嘆。多虧有健行者、登山者帶來的強勢貨幣，以及他們支持的國際救難組織所頒發的補助金，當地才設立了學校和醫療診所，降低了嬰兒死亡率，蓋了橋，還給南崎巴札和其他村莊帶來水力發電。西方人惋惜昆布地區昔日的美好時光不再，當地生活不再像以前那麼單純、詩意，這種心態未免有些自以為是。大多數住在這片崎嶇山區的人，似乎都不想自外於現代世界或人類進步的亂流。雪巴人可不希望被保存在人類學博物館當標本。

※　※　※

健腳的人若適應了高度，每天早動身晚休息，從魯克拉臨時機場走到聖母峰基地營只要花兩三天。不過，我們大多剛從海平面高度抵達此地，霍爾謹慎地要我們用懶散的步伐前進，讓身體有時間適應愈來愈稀薄的空氣。我們一天很少步行超過三、四小時。有幾天霍爾在行程表上安排了額外的高度適應，我們根本沒走到任何地方。

我們在南崎巴札度過一天適應高度的日子，然後在四月三日繼續往基地營進發。走出村子二十分鐘後，我繞過一處彎道，來到一個驚心動魄的俯瞰點。下方六百公尺處，杜德科西

河在四周的溪岩上削出一道深深的皺褶，像一條彎彎的銀帶在暗影間閃閃發光。上方三千公尺處，背面被照得亮晶晶的阿瑪達布蘭峰大尖錐像般盤桓在山谷頂端。再往上二千公尺，聖母峰冰山幾乎隱沒在努子峰後方，卻把阿瑪達布蘭峰襯得像侏儒般矮小。一縷水氣一如往常像凍結的雲煙由峰頂橫流出來，洩露了噴氣流有多麼猛烈。

我凝視峰頂三十分鐘左右，想理解站在暴風吹襲的山巔是何等滋味。我雖然爬過數百座山，但聖母峰跟我以前爬的山截然不同，我的想像力不足以揣摩個中情景。頂峰看來好冷、好高、遙不可及。我覺得遠征月球似乎還容易些。我轉頭繼續走上山徑，情緒在緊張的期待和排山倒海的恐懼之間不停擺盪。

那天下午我抵達昆布地區最大最重要的天坡崎佛寺 6。在我們遠征隊擔任基地營廚師的雪巴人瓊巴安排大家會見丹增仁波切，一臉愁苦、思慮重重的瓊巴解釋說，「仁波切是尼泊爾的喇嘛領袖，是非常神聖的人。昨天他剛完成一段長時間的閉關，三個月來他一句話都沒說。我們將是他的第一批訪客。再吉祥不過了。」韓森、卡西斯克和我各交給瓊巴一百盧比（約值二美元）去買「哈達」白絲巾，準備獻給仁波切，然後脫掉鞋子，由瓊巴帶我們來到主寺廟後方一間透風的小臥室。

織錦坐枕上盤腿坐著一位男子，他體型矮胖，頭頂發光，身穿酒紅色長袍，一副老態和倦容。瓊巴恭敬鞠躬，用雪巴語跟他說了一兩句話，示意我們上前。接著仁波切祝福我們每一人，把我們買的哈達圍在我們頸部，然後微笑祝福我們，請我們喝茶。瓊巴用肅穆的口吻

吩咐我，「這條哈達你該戴上艾佛勒斯峰頂 7。神明會高興，讓你免受傷害。」

在活佛面前我手足無措，深怕無意間冒犯或失言，此時上師在毗鄰的斗室裡搜尋，拿出了一本裝飾富麗的大書遞給我。我啜飲甜茶，坐立不安，在褲子上抹抹髒手，緊張兮兮把書打開。是一本照相簿。原來仁波切最近才首次造訪美國，相簿裡收藏了此行的快照：上師遊華盛頓，站在林肯紀念堂和航空太空博物館前面。上師遊加州，站在聖塔摩尼卡碼頭。他咧著嘴笑，興奮地指出整本相簿他最喜歡的兩張照片，一張跟李察吉爾合照，另一張是跟史蒂芬席格。

❋　❋　❋

健行的前六天我們過得飄飄惚意。山徑經過一片片片柏樹和矮樺樹林、喬松和杜鵑林、震耳欲聾的瀑布、迷人的巨石園、潺潺的小溪。北歐神話英雄殿般的天際線布滿我從小在書上看到的山峰。我們的大部分裝備都由犛牛和挑夫運送，我自己的背包只裝一件夾克、幾條糖果和一具照相機。不用負重又沒人催趕，享受著異國健行的單純喜悅，我有點恍惚出神──可是幸福感難得持久，我終究想起我要去什麼地方，聖母峰在我心頭投下的陰影又使我馬上回過神來。

我們或快或慢，隨興步行，常常停在路邊茶棚吃點東西，跟過往的行人聊天。我發現自

己跟郵局員工韓森和霍爾手下的年輕嚮導哈里斯常走在一起。哈里斯是結實的大塊頭青年，體型像美式足球的四分衛，粗獷出色的外型比得上香菸廣告明星。紐澳的冬天他受僱擔任熱門的直升機—滑雪嚮導，夏天在南極幫科學家調查地質，或護送登山客爬紐西蘭的南阿爾卑斯山。

我們上溯山路，哈里斯用思念的口吻談起他的同居女友費歐娜醫生。我們在一塊岩石上休息的時候，他從背包裡拿出一張照片給我看。她身材高姚，金髮碧眼，看來像運動員。哈里斯說兩人正在皇后城外的丘陵共築新居。他對於鋸屋椽、釘鐵釘等單純的快樂顯得十分熱中，也承認霍爾第一次提供這趟聖母峰的工作給他的時候，他舉棋不定，「要離開費歐娜和那棟房子真的很為難。我們才剛架好屋頂，是吧？可是爬聖母峰的機會又怎能拒絕？何況還有機會跟霍爾這樣的人一起工作。」

哈里斯雖然從未到過聖母峰，但他對喜馬拉雅山可不陌生。一九八五年他爬上標高六六八五公尺相當難爬的卓布子峰（Chobutse），位置就在聖母峰以西四十八公里左右。一九九四年秋天他在海拔四千兩百多公尺、灰沉沉的佩里澤村協助費歐娜管理診所四個月——我們四月四日和五日就在那座小村莊過夜。

診所由「喜馬拉雅救難協會」基金會出資設立，主要是治療高山症，也為當地雪巴人提供免費醫療，並教育健行者爬升太高太急會隱含什麼危險。一九七三年一支日本健行隊的四名成員因高山症死在附近後，診所便設立起來。診所設立前，每五百名健行者經過佩里澤村，

就有一兩名死於高山症。我們到訪時，有個活潑的美國律師蘿拉正跟她的醫生丈夫利奇和另一名青年席佛在診所的四個診間工作，她強調這個死亡率並不包括登山意外，數字駭人，但並沒有灌水，而死者「只是普通健行者，從來不曾冒險踏出既有的山徑」。

拜診所義工所提供的教育研討會和緊急醫護之賜，死亡率已降到三萬多名健行者才死一人。雖然蘿拉之類的西方理想主義者在佩里澤診所工作沒有酬勞可收，甚至必須自付旅費往來尼泊爾，但這個聲望頗高的職位還是吸引了全世界的高素質人力。霍爾的遠征隊醫生卡洛琳在一九九四年秋天便跟費歐娜和哈里斯一起在喜馬拉雅救難協會診所工作。

一九九〇年，也就是霍爾首度登上聖母峰那一年，診所由醫術傑出又自信的紐西蘭籍醫生簡負責管理。霍爾登山經過佩里澤村，遇到了她，一見鍾情。我們在村莊的第一夜，霍爾追憶道，「我從聖母峰下來，立刻約她出去。第一次約會我建議一起去阿拉斯加爬麥金利山。她答應了。」兩人在兩年後結婚。一九九三年簡跟霍爾一起登上聖母峰頂，一九九四年和九五年她到基地營擔任遠征隊的醫生。今年她本來要回山上，只是懷了第一個孩子，有七個月身孕，這件工作才落在卡洛琳醫生手上。

星期四，也就是我們在佩里澤的第一個晚上，晚餐結束後，蘿拉和利奇邀請霍爾、哈里斯和我們的基地營經理海倫到診所喝一杯，聊聊天。話題轉到爬聖母峰（以及帶別人攀爬）的固有危險，利奇清清楚楚記得那次討論的內容，霍爾、哈里斯和利奇一致同意，遲早會有一場「躲不掉」的、牽涉許多客戶的大災難。但是前一年春天由西藏那邊攀登聖母峰的利奇

說，「霍爾覺得事情不會出在他身上，他只擔心『不得不救別隊的蠢蛋』，當躲不掉的大難降臨時，他『相信會發生在比較危險的山峰北壁』。」也就是西藏那一側。

✻　✻　✻

四月六日星期六，由佩里澤村往上走幾小時之後，我們來到昆布冰河下緣。昆布冰河是從聖母峰南翼流下來的冰舌，長十九公里，（我深切冀望）可作為我們攻頂的通路。身在標高四千八百多公尺的地方，連最後一抹綠意也看不見。二十座瑪尼堆沿著冰河終點的冰磧頂部陰沉列開，俯瞰著霧茫茫的山谷，以紀念聖母峰上死難的山友，大多是雪巴人。此去我們的世界將是整片貧瘠的單色岩石和風蝕冰漠。儘管我們謹慎緩慢地走著，我仍漸漸感受到高海拔的影響，頭暈眼花，不斷喘氣。

這邊的山徑有多處埋在和人等高的冬雪下面。午後的陽光把雪曬軟，我們的犛牛蹄踏穿凍結的冰殼，身子往下沉，連腹部都陷入雪裡。趕牛人一面嘀嘀咕咕抽打犛牛，逼牠們前進，一面威脅要掉頭。傍晚我們抵達一個名叫羅布崎的村莊，找了一間狹窄、污穢不堪的小房子棲身避風。

羅布崎真是可怕的地方，只有搖搖欲墜的房子緊貼著昆布冰河邊緣，卻擠滿十二支遠征隊的雪巴人和登山客、德國健行客和一群群瘦弱的犛牛，以上人馬全都要再上溯一天山谷，

前往聖母峰基地營。霍爾解釋道，大家之所以塞在這裡，是因為雪下得異常晚，積雪也異常厚重，到昨天為止，犛牛根本無法走到基地營。小村子的五、六間小屋全客滿了。營帳肩並肩擠在少數沒積雪的泥地上。從較低山麓來的幾十名萊族（Rai）和譚曼族（Tamang）露宿在洞穴和鄰近斜坡的巨石底下，他們穿著襤褸薄衣和涼鞋，為各遠征隊擔任挑夫。

村裡的三、四座石頭茅坑都滿出來了，實在令人難以忍受。不管尼泊爾人還是西方客，內急了幾乎都在野外解決。到處都是一堆堆臭氣熏天的人糞，要不踩到簡直不可能。融雪溪流蜿蜒流過小村子中心，成了不加蓋的污水溝。

我們住的木屋大房間設有木板上下鋪，可以睡三十個人左右。我在上層找到一個空鋪位，拚命抖掉髒床墊上的跳蚤和蝨子，把我的睡袋鋪上去。附近牆邊有個燒乾犛牛糞取暖的小鐵爐。太陽下山後溫度降到冰點以下，挑夫都湧進來避寒，圍在爐邊取暖。乾糞即使在最佳情況也不好燃燒，在海拔四千九百多公尺的缺氧空氣中更是雪上加霜，屋內滿是嗆人的濃煙，活像柴油公車的廢氣直接灌進屋內。夜裡我兩度咳嗽不止，只好逃到外面透氣。早上我雙目紅腫充血，鼻腔布滿黑煤垢，還患上頑強的乾咳，一直到遠征結束才好轉。

霍爾本來只打算讓我們在羅布崎待一天，適應高海拔，然後走最後八、九公里路到基地營──我們的雪巴前幾天就已先到那兒為我們準備好營地，並著手在聖母峰較矮的斜坡架設上山路線。然而，四月七日傍晚有個人從基地營上氣不接下氣跑到羅布崎，帶來一則令人不安的消息：霍爾雇用的雪巴青年丹增跌落到四十五公尺下的冰河隙縫中。另外四個雪巴人把

他拉了出來，但他受了重傷，大腿骨可能折斷了。霍爾面色灰白，宣布他和葛倫天一亮就趕到基地營去協調營救丹增。他繼續說，「我很遺憾不得不向你們宣布這件事，你們必須跟哈里斯留在羅布崎這邊，等我們把情況控制下來再說。」

我們後來才聽說丹增跟另外四個雪巴人在一號營上方探勘登山路線，爬昆布冰河一段比較和緩的地方。五人呈一縱列行走，這招很聰明，但他們沒用繩子，這嚴重違反登山準則。丹增緊跟在另外四人後頭，踩著他們的足跡前進，竟踏穿一道深冰隙上的薄冰層。他甚至來不及喊叫，就像岩石般墜落到昏暗的冰河內部。

該地標高六千兩百公尺，一般認為海拔太高，無法靠直升機安全撤離。空氣不足，無法提供直升機旋翼足夠的空氣浮力，著陸、起飛或盤旋都異常危險，必須靠人力沿著昆布冰瀑把丹增扛到垂直距離九百多公尺下方的基地營，而那是整座山最陡最險的地段之一。要把他活著運下山需要極大的心力。

霍爾一向特別關心手下雪巴的福利。我們這隊人馬離開加德滿都之前，他曾要大家坐下，嚴厲提醒我們要感激和尊重雪巴員工。他告訴我們說，「我們雇的雪巴是這一行的翹楚。他們勤奮得超乎想像，酬勞以西方標準看來微不足道。我要大家記住，若沒有他們幫忙，我們根本不可能抵達聖母峰頂。我再說一次，沒有我們的雪巴支持，我們誰也沒機會登頂。」

在下半段談話中，霍爾承認過去幾年來他曾批評某些遠征隊領隊不關心雪巴員工。一九九五年有個雪巴青年死於聖母峰，霍爾猜測這件意外之所以發生，是因為那個雪巴「未

經恰當的訓練就獲准爬到山峰高處。我相信我們這三組成登山隊的人有責任阻止這類事情發生」。

前一年有一支嚮導領軍的美國遠征隊雇了一名叫卡密的雪巴人當炊事僮。他年約二十一、二歲，身強力壯、雄心勃勃，拚命遊說別人讓他在高山擔任登山雪巴。大家欣賞他的熱誠和投入，幾週後讓他的願望成真——儘管他沒有登山經驗，也沒受過正式訓練，不具備應有的技巧。

聖母峰六千七百公尺到七千六百公尺的標準路線要爬一處名叫「洛子山壁」的險峻冰坡。為了安全，遠征隊在這個斜坡總會由下至上架好一系列繩索，登山客往上攀爬的時候應該把一條短短的安全繩掛在這條固定繩上，以保護自己。卡密年輕自負，又沒有經驗，不認為真有必要將身子掛在固定繩上。有天下午他扛一包東西上洛子山壁，在硬如岩石的冰上失足，掉到六百多公尺下方的冰壁底下。

我的隊友費許貝克親眼目睹整個過程。一九九五年他第三度嘗試爬聖母峰，是雇用卡密的那家美國公司的客戶。他難受地說，他當時正沿著洛子山壁上半段的繩子往上爬，「抬頭看見一個人由上面翻下來，頭下腳上。一面下墜一面尖叫，留下一道血痕。」

幾名登山客趕到卡密墜下的冰壁底，但他已傷重不治。他的遺體被運下基地營，朋友照佛教傳統買來飯菜供養遺體三天，接著將他搬到天坡崎附近的村莊火化。屍體被火焰吞噬的那一刻，他的母親痛哭失聲，拿起一塊尖銳的岩石捶自己的腦袋。

四月八日天一亮，霍爾帶著葛倫趕往基地營，想把丹增活著送下聖母峰時，卡密就一直

在他腦中揮之不去。

注1⋯舍利塔通常以石頭做成，放置聖物，又名浮屠、窣堵波（stupa）。作者注

注2⋯瑪尼石是刻上梵文符號的小扁石，代表藏傳佛教的咒語「唵嘛呢叭彌吽」，堆在小徑中間，構成
矮矮長長的瑪尼牆。根據佛教禮儀，旅人永遠靠左經過瑪尼牆。作者注

注3⋯其實喜馬拉雅地區所見的「犛牛」（yaks）大抵是犛牛和家牛混種的「扁牛」（naks）。西方人分不
出來，一概稱之為犛牛。作者注

注4⋯林包（Rush Limbaugh III，1951-94）是美國作家、記者和電台節目主持人，也是保守派的政治權威，
著有《理當如此》、《看，我早就說嘛》等作品。譯注

注5⋯卡龍姆（carrom）是印度及尼泊爾的一種桌上棋戲，規則及方法很像撞球，比賽雙方輪流以手上
的圓棋彈撞桌面中間的棋子，入洞最多者勝。編注

注6⋯雪巴語和近親藏語不同，沒有文字，西方人只能用音譯。結果是雪巴字或名稱很少能統一，例如
天坡崎（Tengboche）也有人拼成 Tengpoche 或 Thyangboche，其他雪巴字的拼法大抵也有類似的分歧。
作者注

注7⋯雖然聖母峰在藏穆朗瑪峰，在尼泊爾語中叫做薩迦瑪塔峰，但大多數雪巴人的日常談
話似乎（學西方人）都稱為「艾佛勒斯峰」，即使跟雪巴同胞交談也是如此。作者注

HIMALAYAS

第五章
羅布崎

10,000m

4,939m ▸

0m

1996.04.08

LOBUJE

穿過「幽靈巷」巍峨的冰峰群，我們進入一座圓形大劇場的底部，踏上亂石叢生的谷底……（冰瀑）在此急轉向南，成為昆布冰河。我們在標高五千四百公尺處彎道外側的冰磧上搭了基地營。巨大的石堆給此地帶來穩定的氣氛，但腳下起伏的碎石糾正了這個錯覺。我們所見所聞所感，冰瀑、冰磧、雪崩、寒意等，都屬於不宜人居的世界。沒有水流，萬物不生，只有毀滅和衰朽……這是我們往後幾個月的家，直到登完山。

荷恩賓 《聖母峰：西稜》

Thomas F. Hornbein, Everest: The West Ridge

INTO THIN AIR

四月八日剛入夜，哈里斯的手提無線電在羅布崎村的小屋外發出了沙沙聲響。那是霍爾，他從基地營打來報告好消息。幾支遠征軍一共出動三十五名雪巴人組成救難隊，忙了一整天，終於把丹增運下來了。他們將他的身子綁在一架鋁梯上，或垂降，或拖或扛過冰瀑，如今他正在基地營休息。如果天氣不變，明晨會有一架直升機來把他載到加德滿都的醫院。霍爾大舒一口氣，下令我們早上離開羅布崎，自行走到基地營。

我們這些客戶也為丹增安全獲救而放下心中的石頭，離開羅布崎更讓我們鬆了一大口氣。塔斯克和卡西斯克都因環境不潔而染上急性腸病，基地營經理海倫也患上痛苦的高山頭疼，一直未好轉。而我在煙霧瀰漫的小屋度過二夜之後，咳嗽也加重了。

這是我們在村莊的第三個晚上，我決定搬進霍爾和葛倫前往基地營後空出來的戶外帳篷，逃避毒煙。哈里斯決定跟我一起搬。凌晨兩點他突然在我身邊坐起，不住呻吟，我被吵醒了，從睡袋裡問道，「嘿，哈里斯，你沒事吧？」

「我不知道。晚餐好像吃了什麼不太對勁的東西。」過一會哈里斯急急忙忙拉開拉鏈門，及時把頭和身子伸出帳外，吐了起來。吐完之後，他雙手雙膝著地屈跪好幾分鐘，身子半露在帳外，一動也不動，然後突然一躍而起，衝到幾公尺外，將褲子一把脫下，嘰哩咕嚕猛拉肚子。下半夜他一直待在外面的寒風中，把胃腸裡的東西拚命往外拉。

早上哈里斯虛弱脫水，抖得厲害。海倫建議他留在羅布崎村，等體力恢復再走，可是他想也不想就拒絕了。他腦袋埋在膝蓋間，苦著臉宣布，「我可不要在這個屎坑再過一夜。今

天我跟你們一起到基地營。爬也要爬過去。」

早晨九點我們已打包上路。其他人輕快走上小徑，海倫和我留在後面陪哈里斯。他一步一步挪著走，非常吃力，還一再停下來，彎身按著雪杖，靜靜休息幾分鐘，才重拾精力掙扎前進。

頭幾里路在昆布冰河畔冰磧的亂岩堆上上下下，然後陡降到冰河上。煤渣、粗礫石、花崗石覆蓋著大部分冰面，但小徑偶爾會穿過一段段光禿禿的冰河——半透明、寒沁沁，像擦亮的黑瑪瑙閃閃發光。融化的雪水沿著數不清的地表和地下渠道洶湧下流，發出和諧得詭異的隆隆聲，響徹整道冰河。

下午我們來到「幽靈巷」，這是一列各自獨立的奇特冰峰，最大的一座高近三十公尺。尖峰經熾烈的陽光雕琢，發出放射性的藍綠色光芒，放眼望去，四周盡是這類像是從碎石地往外伸出的大鯊魚牙齒。海倫來過這一帶很多次，她宣布我們離目的地不遠了。

再走三公里多之後，冰河向東急轉，我們腳步沉重地走到一道長坡的頂部，眼前是一座五顏六色的尼龍圓頂小城。碎石亂布的冰面上點綴著三百多頂帳篷，住著十四支遠征隊的登山客和雪巴人。我們花了二十分鐘才在連綿的屯居地找到我們的院落。爬最後一道斜坡時，霍爾大步下來迎接。他咧嘴道，「歡迎到聖母峰基地營。」我手表上的高度計指著五三六五公尺。

❄ ❄ ❄

往後六星期，我們就要住在這個臨時村莊裡。村莊位在一座由高山絕壁構成的天然圓形劇場頂部，營地上方的峭壁就是垂掛的冰河，日夜都有巨大冰塊崩落。往東四百公尺處，昆布冰瀑夾在努子峭壁和聖母峰西麓之間，從一道窄窄的山溝流過一片亂糟糟的冰凍岩片。圓形劇場面向西南方，陽光很充足，沒有風的晴天下午，天氣暖得可以穿T恤舒舒服服坐在戶外。但太陽只要一落到基地營西邊標高七一六七公尺的圓錐形普莫里峰背後，氣溫馬上降到十幾度。夜裡我進帳休息，聽見冰河的傾軋聲和令人心驚的斷裂聲譜成的牧歌，提醒了我，我正躺在一條流動的冰河上。

十四個被雪巴人統稱為「隊員」或「大人」的西方人和十四個雪巴人住在冒險顧問隊營地，營地裡萬物豐足，跟周遭酷烈的環境形成驚人的對比。我們的餐廳帳很深，由帆布架成，裡面有一張大石桌、一套立體音響、一間圖書室，還有太陽能電燈，毗鄰的通訊帳裡有衛星電話和傳真機。廚工燒出一桶桶熱水，連上橡皮水管我們就有熱水澡可沖。每隔幾天就有犛牛運來新鮮的麵包和蔬果。瓊巴和他手下的小廚師譚弟遵循英國統治時代遠征軍立下的傳統，每天早晨都會把熱騰騰的雪巴茶端入客戶的帳篷，讓我們躺在睡袋裡喝。

我聽過日漸增多的隊伍把聖母峰變成垃圾堆的各種故事，商業遠征隊更被說成罪魁禍首。雖然一九七〇和八〇年代的基地營確實是個大垃圾堆，但最近幾年已變得相當乾淨，絕

對是我離開南崎巴札以來所見最整潔的人類聚落。在淨化上，商業遠征隊居功甚偉。

嚮導年年帶客戶回聖母峰，此事跟他們休戚相關，跟只來一次的訪客不同。霍爾和波爾身為一九九〇年遠征隊的成員，發起一場為基地營清除五噸垃圾的活動。霍爾和幾名嚮導伙伴還著手跟加德滿都的政府部門合作擬定政策，鼓勵登山客淨山。一九九六年，遠征隊除了許可費，也奉令繳交四千美元的保證金，必須把事先定好的垃圾量帶回南崎巴札和加德滿都，才能領回這筆錢。即使是廁所裡的糞便，都得裝在桶子裡運走。

基地營忙亂如蟻丘。說起來霍爾的冒險顧問隊營地等於是整個基地營的管理中心，因為山上沒有人比霍爾更受敬重。每次碰到問題，包括跟費雪巴人的勞務糾紛、緊急醫療、攀登策略的關鍵決定等，大家都會走一大段路到我們的餐廳帳來請教霍爾，而他也會慷慨把自己累積的智慧傳授給他搶客戶的對手，其中最有名的要數費雪。

費雪曾成功帶人爬上八千公尺級的高峰１，即一九九五年巴基斯坦境內喀喇崑崙山脈標高八〇四七公尺的布卡西斯德峰。他也曾四度試攻聖母峰，且在一九九四年成功登頂，但不是以嚮導身分。一九九六年春天他首次以商業遠征隊領隊的身分造訪聖母峰。費雪跟霍爾一樣，隊上有八名客戶。他的營地有一面巨大的星巴客咖啡廣告旗掛在房子一般大小的花崗岩塊上，非常顯眼，從我們的營地只要順著冰河走五分鐘就到了。

以攀登世界最高峰為業的各色男女構成不對外開放的小圈圈。費雪和霍爾是事業對手，但同為高山兄弟會的顯赫成員，兩人的道路時有交錯，某種程度上都把對方當成朋友。

一九八〇年代，兩人在俄國帕米爾高原相遇，一九八九年和一九九四年在聖母峰也曾結伴度過相當多的時間。他們計劃一九九六年各別帶客戶上聖母峰之後，立刻聯手試攻尼泊爾中部一座標高八一六五公尺 2 的艱險高山馬納斯魯峰。

一九九二年，費雪和霍爾在世界第二高的 K2 峰相遇，結下深厚的交情，那次霍爾跟他的隊友兼事業夥伴波爾試圖攻頂，費雪則跟名叫維斯特斯的美國頂尖登山客一起攀爬。狂風怒吼，費雪、維斯特斯和另一位美國人梅斯（Charlie Mace）由峰頂下山，遇見霍爾正勉力照顧接近昏迷的波爾，波爾罹患了高山症，不但有性命之危，也已無力走動。費雪、維斯特斯和梅斯冒著暴風雪，幫忙把波爾拖下雪崩沖捲的低坡，救了他一命。（一年後波爾在道拉吉里峰的山坡上死於類似的高山症。）

四十歲的費雪長得魁偉健壯，交遊廣闊，一頭金髮紮成馬尾，精力過人。他十四歲在美國紐澤西州巴斯金山脈無意間看到一個電視登山節目，深深著迷。第二年夏天他前往懷俄明州，登記選修國立戶外領導學校（NOLS）所開的「外展教育」3 野外課程。高中一畢業他就遷往西部長住，季節性擔任 NOLS 學校教練，把登山列為人生的重心，義無反顧。

費雪十八歲在 NOLS 工作時愛上班上的學生琴。七年後兩人結婚定居西雅圖，有兩個小孩，安迪及凱蒂羅絲（一九九六年他前往聖母峰時兩人分別為九歲和五歲）。琴考上商業飛行員執照，在阿拉斯加航空公司當機長，社會地位及收入都很高，費雪因此得以全心登山。

一九八四年費雪開創「山痴」公司，也多虧了她的收入。

如果說霍爾的公司名「冒險顧問」反映出他有條不紊、吹毛求疵的登山態度，那麼「山痴」二字則更精確反映了費雪的個人作風。他全速衝進的登山手法十分暴烈，二十幾歲就聲名大噪。登山生涯中，尤其是早年，他遇過許多驚人的意外，本來極有可能送命，但他都逃過一劫。

他登山至少有兩次從二十四公尺以上的高處墜地，一次在懷俄明州，一次在加州優聖美地峽谷。他在風河山脈擔任NOLS學校初級教練時，曾未繫繩索墜下二十一公尺，落在丁烏地冰河的一道裂縫底部。不過他最著名的一次墜落是初試冰攀時，儘管他沒經驗，還是決定試攀猶他州普羅佛峽谷一處很難攀爬的「新娘面紗」冰瀑、還和兩位冰攀專家競速，結果失足摔落到三十公尺底下的地面。

出乎意料的是，他竟自行站起來走開，只受點小傷，使目睹意外的人大吃一驚。不過在他長程墜地的途中，一個冰攀用的管狀冰鑿刺入他的小腿，由另一端穿出來。他拔出中空的冰鑿時，管子裡夾著一些骨肉組織，在他的小腿鑿出一個大洞，大到鉛筆都可以穿過。費雪覺得沒有理由花費有限的現金去醫這一點小傷，就這樣帶著化膿的傷口攀岩六個月。十五年後他自豪地給我看那次墜落造成的永久疤痕：腳跟腱上兩道銅錢般大小、微微發亮的疤。

「費雪常將自己推向體能的極限。」在費雪失足摔下新娘面紗瀑布後不久才認識他的美國名登山家彼得森（Don Peterson）說。之後二十年，彼得森形同費雪的導師，斷斷續續跟他一起攀過許多山。「他的意志驚人。不管痛到什麼程度都不放在心上，繼續前進。他不是那種

會因為腳痛而掉頭的人。

「他雄心勃勃，一心想當大登山家，在世界上名列前茅。我記得 NOLS 總部有個簡陋的健身房，他常走進那裡，按時苦練，練到吐為止。他很有規律。衝勁那麼強的人不多見。」

大家深受費雪的精力、盛情、純真無邪、近乎孩子氣的熱誠所吸引。他坦率、重感情，不喜歡內省，生性外向，個性如磁石，能在瞬間就贏得終身友誼，數以百計的人把他當成至交知己，包括某些跟他只有一面或兩面之緣的人。而且他非常英俊，體格像健美選手，輪廓分明像電影明星。受他吸引的異性不在少數，而他對這類目光也並非無動於衷。

費雪的胃口極佳，大麻抽得很凶（工作時不抽），酒也喝到有害健康的地步。山痴辦公室有個後房是費雪的祕密會所，他將孩子安頓上床之後，喜歡跟伙伴到那邊輪流抽一管煙斗，看看他們的幻燈片，回顧高山上的英勇事蹟。

一九八○年代費雪有多次令人佩服的登山壯舉，在當地變得小有名氣，但世界登山界的盛名還輪不到他。儘管他很拚，還是不能像某些知名的同儕爭取到那麼多商業贊助。他擔心有些頂尖登山家不把他放在眼裡。

「認可在費雪心目中非常重要。」珍是費雪的公關、知己兼山訓伙伴，也曾陪山痴遠征隊到基地營替《線上戶外》做網路報導，她說：「他十分渴望認同。他有大多數人看不見的脆弱面，沒能名列一流的登山家，他真的非常煩惱。他覺得受到藐視，非常傷心。」

一九九六年春天費雪動身前往尼泊爾的時候，他已漸漸得到一些他自認該得的認可，那

大多是一九九四年他沒帶氧氣筒攻上聖母峰得來的。那次費雪的隊伍是「薩迦瑪塔峰遠征隊」，從山上清走了五千磅垃圾，對風景有益，對公關更有利。一九九六年元月費雪帶隊爬非洲第一高峰吉力馬扎羅，挑明是為了籌募經費，結果為「慈善照護」4募得五十萬美元。一九九四年的聖母峰淨山遠征和後來的慈善登山，一九九六年費雪前往聖母峰遠征的時候，他已獲得醒目的報導，也經常登上西雅圖媒體，登山事業蒸蒸日上。

新聞記者難免問費雪他那種登山方式有多大的風險，他又如何兼顧為人夫為人父的角色？費雪答稱他現在冒的險遠比大膽的青年時代少得多了，他已變成更小心、更保守的登山家。一九九六年他出發前往聖母峰之前，曾告訴西雅圖作家巴科特（Bruce Barcott）說，「我百分之百相信我會回來……我妻子也百分之百相信我會回來。我當嚮導她一點都不擔心，因為我會做一切正確的選擇。我意外總是出於人為疏失，所以我要消除失誤。年輕時代我碰過許多次登山意外，原因有一大堆，但終究都還是人為疏失。」

儘管費雪再三保證，他的高山浪遊生涯仍給家人帶來痛苦。他極愛子女，人在西雅圖的時候異常有耐心，但每次登山都要離家好幾個月。兒子九次過生日，他有七次不在家。他的朋友說，一九九六年費雪出發前往聖母峰的時候，婚姻已經觸礁，由於他經濟上依賴妻子，所以問題更形嚴重。

山痴跟大多數對手一樣，是利潤微薄的公司，從一開始就是。一九九五年費雪帶回家的錢只有一萬二千美元左右。但是多虧費雪名氣愈來愈大，加上他的事業夥伴兼辦公室經理凱

倫的努力，情況終於顯得大有可為。凱倫有組織能力，頭腦冷靜，正好彌補費雪只憑本能、漫不經心的作風。想到霍爾帶人成功登上聖母峰，並因此能手控大筆費用，費雪認定他也該進入聖母峰市場。只要他趕上霍爾，山痴公司很快就可以獲利了。

金錢本身在費雪心目中似乎不太重要。他不怎麼在乎物質享受，但他渴望受人尊敬，來自家人、同儕、整個社會的尊敬。但他知道在我們的文化中，金錢是衡量成就的主要標準。

一九九四年費雪由聖母峰凱歸來之後幾個禮拜，我在西雅圖遇見他。我跟他不熟，但我們有幾個共同的朋友，而且常在峭壁或山友聚會中碰面。這回他硬留住我，大談他計劃中的聖母峰帶隊遠征。他慫恿我同行，替《戶外》雜誌寫一篇文章報導攀登過程。我說像我這種高山經驗有限的人妄圖攀登聖母峰未免太瘋狂，他說，「嘿，大家高估了經驗的重要性。老兄，高度不重要，你的態度才重要。你一定沒問題的。你爬過幾座難纏的山，比聖母峰難多了。我們已經把偉大的聖母峰摸清楚了，還整個裝了電線。告訴你，最近我們已築好一條通往峰頂的黃磚路。」

費雪激起了我的興趣，也許比他所知更濃，而他也不屈不撓，每次看見我就大談聖母峰，且再三向《戶外》雜誌的編輯魏茲勒鼓吹這個想法。一九九六年元月，拜費雪大力遊說之賜，雜誌社答應派我到聖母峰。魏茲勒指出，可能跟費雪的遠征隊去。在費雪心目中，一切已成定局。

不過，在我預定出發前一個月，魏茲勒打電話給我，說計劃有變：霍爾提供給雜誌社的

條件更優渥，他建議我別參加費雪的隊伍，改參加冒險顧問遠征隊。因為我認識費雪而且很喜歡他，對霍爾卻不太熟悉，所以我不大情願。可是一位我信賴的登山伙伴証實霍爾名不虛傳，我終於真心同意跟著冒險顧問公司前往聖母峰。

有一天下午在基地營，我問霍爾為什麼一心要我同行。他坦承他真正看中的並不是我，也不是期待我的文章能帶來多大的宣傳。跟《戶外》交易可以獲得珍貴的廣告，這才是真正吸引他的。

霍爾告訴我，根據協約的條件，他同意只收一萬美元的費用，餘額則換成雜誌上昂貴的廣告版面，而這些廣告的對象是高消費、愛冒險、愛活動的讀者，正是他主要的客戶群。霍爾說，更重要的是，「他們是美國讀者。聖母峰等世界七頂峰的嚮導遠征隊可能百分之八九十的潛在市場都在美國。等這一季我的對手費雪成為有名的聖母峰嚮導之後，他會比冒險顧問占優勢，只因為他的基地在美國。為了跟他競爭，我們必須加強在美國的廣告。」

元月費雪發現霍爾已經把我搶走，大發雷霆。他從科羅拉多打電話給我，空前氣憤，堅持絕不向霍爾認輸。（費雪跟霍爾一樣，也不隱瞞他看中的不是我，而是伴隨的宣傳和廣告）。不過，最後他並不願意跟霍爾拼價錢。

我以冒險顧問隊員的身分抵達基地營時，費雪倒一副毫不記恨的樣子。我到他的營地拜訪，他倒了一大杯咖啡給我，伸手摟著我肩頭，似乎很高興見到我。

✳ ✳ ✳
✳ ✳

基地營儘管有許多文明裝飾，但我們都沒忘記自己身在海拔五千公尺以上。用餐時間走到餐廳帳，我總要喘上好幾分鐘。若急速坐起，就天旋地轉。我在羅布崎村染上的煩人劇咳一天天加重。睡意難尋，這是輕度高山症的普遍病徵。大多數夜晚我會醒來三、四次，張口喘氣，有窒息的感覺。刮傷和割傷無法癒合。食欲消失。消化系統需要充足的氧氣來代謝食物，我勉強吞下的食物無法消化利用，身體只得以自我消耗來維持體力。我的手臂和雙腿漸漸萎縮，瘦得像竹竿。

在稀薄的空氣和不衛生的環境下，某些隊友比我更悽慘。哈里斯、葛倫、卡洛琳、卡西斯克、赫奇森和塔斯克都患上腸胃炎，不斷跑廁所。海倫和韓森嚴重頭疼。韓森向我描述，

「感覺就像有人在我雙眼之間打下鐵釘。」

韓森二度跟霍爾來聖母峰。前一年霍爾在離峰頂只有一百公尺的地方逼他和另外三個客戶折回，因為天色已晚，而山頂又覆著一層不穩定的深雪。韓森苦笑道，「峰頂看來好好近。相信我，此後我沒有一天不想著它。」霍爾為韓森不能攻頂而抱憾，今年就說服他回來，還給他極優惠的折扣，勸他再試一次。

同隊的客戶中，只有韓森曾經不仰仗職業嚮導爬過很多山。雖然他不是登山精英，但十五年經驗使他在高山上可以完全照顧自己。我們這支遠征隊若有人能到達頂峰，我猜一定

是韓森。他身強體壯，勢在必得，而且曾經到過聖母峰高處。

韓森差不到兩個月就要過四十七歲生日。他已離婚十七年。他向我吐露心事，說他先後跟很多女人交往，最後女方跟高山爭風吃醋爭膩了，一一離他而去。他向我吐露心事，說他先後峰之前幾個禮拜，韓森到塔克森訪友，又認識一個女人，雙方墜入情網。一九九六年動身爬聖母方，接著韓森好幾天沒收到她的音訊。他嘆了一口氣，意氣消沉說，「我猜她放聰明，把我甩了。她真的很好。我真的以為這一個或許能定下來。」

那天下午他手拿一張新傳真揮呀揮地走近我帳篷，欣喜若狂說，「凱倫說她要搬到西雅圖地區。哇！這回可能是認真的。我最好登上峰頂，然後趁她改變主意之前把聖母峰拋到腦後。」

華盛頓州肯特鎮公立「日出小學」的學生曾義賣T恤資助韓森登山，他在基地營除了跟新女友通信之外，也整天寫明信片給那些小學生。他給我看許多明信片，其中有張他寫給一個名叫凡妮莎的女生，說「有人作大夢，有人作小夢。無論妳有什麼夢，最重要的是永遠不要停止夢想。」。

韓森花更多時間寫傳真給他獨力養大的兩個成年子女，十九歲的安姬和二十七歲的傑米。他住我隔壁的帳篷，每次安姬發來傳真，他就滿面春風念給我聽。他常說，「天啊，你怎麼想得到我這樣一團糟的人竟能養出這麼棒的小孩？」

我很少寫明信片或發傳真給任何人。反之，我在基地營的大部分時間都思索著在高山上，

尤其是在七千六百公尺以上的所謂「死亡地帶」（Death Zone），我該如何行動。我花在練習技術岩攀和冰攀的時間比大部分客戶和許多嚮導都來得長，但專業技巧在聖母峰上無足輕重，而且我在高海拔地區待過的時間也不如其他客戶多。其實，基地營只能算聖母峰的腳趾頭，但卻已經比我之前到過的任何地方都高多了。

霍爾好像一點也不擔心這個問題。他說他遠征聖母峰七次，已擬好一套相當有效的高度適應計劃，可以讓我們適應大氣中的稀薄氧氣（基地營的氧氣量約等於海平面的一半，峰頂則只有三分之一）。海拔一升高，人體就會以多種方式調適，從呼吸數增加到轉變血液的pH值，到攜氧的紅血球細胞數急速變多，不一而足，而這種轉變要好幾個禮拜才能完成。

不過霍爾堅稱，只要從基地營往山上走，來去三次，每次多攀高六百公尺，我們的身體就能充分適應，足以安全走到標高八八四八公尺的峰頂。當我坦承自己的疑慮時，霍爾狡黠一笑說，「朋友，目前為止這一套已經用過三十九次，次次有效。幾個跟我一起攻頂的傢伙事前也幾乎跟你一樣悲觀。」

注1：世界上共有十四座「八千公尺級的高峰」，也就是海拔八千公尺以上的山。雖然這名稱有點武斷，但山友對攀爬八千公尺級高峰通常特別敬重。第一位爬完十四座高峰的是一九八六年的梅斯納（義大利人），至二○一三年則有三十一人完成。作者注．編注

注2：一般資料作二六七○呎，即八一五六公尺。作者注

注3：外展教育 Outward Bound 是國際上一個非營利、獨立的戶外教育組織，一九四一年在英國威爾斯成立，透過在自然環境的冒險教育促進個人成長、鍛鍊人際技巧。編注

注4：指國際慈善照護組織 CARE。CARE 為二次大戰之後成立於美國的國際援助機構，當時全名是「美國匯濟歐洲合作社」（Cooperative for American Remittances to European），CARE 即其縮寫，以「CARE 袋」裝賑濟物品援助難民。五○年代之後服務範圍漸次擴大到全球，機構本身也成為國際性組織，舉凡賑饑、醫藥、教育、節育等項目無所不包，並易名為「全球援助紓困合作社」（Cooperative for Assistance and Relief Everywhere），總部設在布魯賽爾。作者注

EVEREST

第六章
聖母峰基地營

10,000m

5,365m ▸

0m

1996.04.12

BASE CAMP

情況愈不可思議、登山者所受的考驗愈大，壓力解除後血液愈能甜蜜奔流。潛在的危險只會磨銳他的知覺和控制力。或許一切冒險運動的基本原理皆如是：你刻意下更多籌碼在努力和專注上，以便將腦中的各種瑣事排開。那是生活的縮影，但有一項差別：日常生活中錯誤通常可以補救，總能找出和解之道，冒險行動卻不一樣，無論歷時多短，都攸關生死。

A‧阿瓦瑞茲 《殘酷神祇：自殺研究》

A. Alvarez, *The Savage God: A Study of Suicide*

INTO THIN AIR

攀爬聖母峰的過程冗長又沉悶，不像我以前所知的登山，倒像古長毛象的重建計劃。

若把雪巴員工也算進去，霍爾隊上共有二十六人，要在這標高五三六五公尺、必須步行一百六十公里才能到最近道路的地方讓每個人有東西吃、能遮風避雪、維持身體健康，可絕對不容易。不過霍爾是無敵的軍需官，他喜歡挑戰。他在基地營仔細研究電腦列印出來的厚厚一疊後勤細節：菜單、零件、工具、藥品、通訊設備、載貨時程、犛牛檔期等等。他是天生的工程師，喜歡各種基本設施、電子設備和小機械，空閒的時間整天在維修太陽能發電系統或者閱讀過期的《大眾科學》。

依照馬卡西斯克利和大多數聖母峰登山家立下的傳統，霍爾採取包圍這座山的策略。雪巴人會逐步在基地營上方建立四個營地，每個營地比前一個高六百公尺左右，再由營地到營地間往返運送沉重的食物、燃料和氧氣筒，直到標高七九二五公尺的南坳營地有足夠的必需品儲備為止。如果一切能照霍爾的宏大計劃進行，我們將在一個月後從最高的四號營攻頂。

雖然遠征隊不會要求我們這些客戶分擔搬運的責任 1，但我們攻頂前必須在基地營上方反覆推進，適應高度。霍爾宣布第一次高度適應訂在四月十三日舉行，在一天內往返昆布冰瀑頂端的一號營，垂直距離為八百公尺。

四月十二日是我的四十二歲生日，下午在準備登山裝備中度過。當我們把裝備攤在巨石間，分類整理衣物、調整繩帶、打理安全繩、將冰爪繫在登山靴上（冰爪由五公分的鋼釘構成，嵌在靴底，在冰上可以止滑），營地活像昂貴的後院拍賣場。我看見威瑟斯、赫奇森和

卡西斯克拿出他們自己承認幾乎沒穿過的嶄新登山靴，嚇一大跳，非常擔心。我疑惑他們是否知道穿新鞋到聖母峰有多麼冒險。二十年前我曾穿新鞋遠征，知道又重又硬的登山靴還沒穿到順腳以前可能會磨出腳傷，一路上都痛苦難行。

年輕的加拿大心臟科醫生赫奇森發現他的冰爪甚至跟新靴不合。幸虧霍爾在這方面足智多謀，運用各種工具，終於做出一種特殊的絆帶，讓冰爪能發揮功能。

我一邊在背包裡放入明天要用的東西，一邊聽同隊客戶說他們既要陪伴家人，工作要求又高，去年沒幾個人有機會爬一兩次山以上。雖然人人看起來體能絕佳，但受限於環境，他們只能在階梯練習器和跑步機上進行大部分的訓練，不能真的上山峰練習。這讓我為之語塞。體能訓練是登山的關鍵，但還有許多同樣重要的層面是健身房裡練不來的。

我罵自己說，也許我只是自以為了不起。反正隊友想到早晨能將冰爪踩入真正的高山，顯然個個跟我一樣興奮。

我們攻頂的路線是沿著昆布冰河攀上聖母峰下半部。大冰河從上端標高七〇一二公尺的冰後隙 2 開始，順著相當和緩的西冰斗山谷一路往下流四公里。冰河慢慢越過西冰斗下方的岩層隆起和陷落，裂成數不清的垂直裂隙，亦即冰隙。有些冰隙很窄，可以跨越；有些寬達二十四公尺，深達幾百公尺，長達八百公尺。大冰隙是我們登山的大障礙，若上方還有積雪表層掩蓋，還可能造成重大危險。不過，多年來西冰斗的裂隙所帶來的挑戰都可以預料，而且不難克服。

冰瀑又是另一回事了。南坳路線的登山者最怕的莫過於冰瀑。冰河在海拔六千一百公尺左右從西冰斗下端浮現，猝然垂直陡降，這就是著名的昆布冰瀑，也是全程技術上最困難的地段。

昆布冰瀑的冰河流速估計每天〇·九公尺到一·二公尺之間，由於不時滑下陡峻又不規則的地形，因此巨冰碎裂成一堆混亂、搖搖欲墜的冰塔，有些甚至有辦公大樓那麼大。因為登山路線就在數以百計這一類不穩定的冰塔下方、四周和中間，有些冰塔在毫無預警的情況下塌落，你只能希望那時你不在下面。一九六三年荷恩賓和恩索爾德的隊友布雷登巴哈被倒下的冰塔壓死，成為昆布冰瀑的第一個犧牲者，此後共有十八名登山客死在這邊。

去年冬天，霍爾依照往例，跟計劃春天爬聖母峰的所有遠征隊領袖會商，講好由其中某一隊負責建立和維護穿過昆布冰瀑的路線，而其他遠征隊則各付二千二百美元給該隊當酬勞。最近幾年這個合作辦法已得到廣泛的認可，不過也偶有例外。

遠征隊起意向穿過冰瀑的其他隊伍收錢，是始於一九八八年。當時有一支資金雄厚的美國隊伍宣布：任何遠征隊若打算走他們在昆布冰瀑築起的路線，就得付兩千美元。那年有些隊伍不了解聖母峰已不再只是一座山，而是一項商品，非常氣憤，其中又以率領紐西蘭貧窮小隊的霍爾吵得最凶。

霍爾抱怨美國人「違犯了山嶺精神」，可恥地扭曲高山，但美國隊由冷靜的律師福如許

（Jim Frush）率領，拒絕讓步。霍爾終於咬牙同意寄一張支票給他，獲准通過昆布冰瀑。（後來福如許向外宣稱霍爾跳票，未支付欠款。）

不過霍爾在兩年內改變了看法，認為把昆布冰瀑當作收費道路合情合理。一九九三年到九五年他自告奮勇開路，自己收過路費。一九九六年春天他選擇不為昆布冰河開道，但欣然付錢給一支跟他競爭的商業遠征隊，領隊，即蘇格蘭籍的聖母峰老手杜夫（Mal Duff），要他接管這項工作。遠在我們抵達基地營之前，杜夫雇用的雪巴人已經在冰塔間開出一條之字形小徑，在破裂的冰河表面綁上約兩公里長的繩索，安上六十個左右的鋁梯。鋁梯的業主是高樂雪村一位頗有事業心的雪巴人，他每季出租梯子，利潤還不錯。

就這樣，四月十三日星期六凌晨四點四十五分，我來到傳說中的昆布冰瀑腳下，在嚴寒的破曉時分繫上冰爪。

一輩子出生入死的硬派老登山家喜歡對年輕的後輩說：活命就靠仔細聽自己「內在的聲音」。很多故事提到某一個登山者聞出空氣中有某種不祥的感覺，決定留在睡袋中，結果災難發生，不信凶兆的其他人都死了，只有他逃過一劫。

注意潛意識的線索有其潛在價值，這我深信不疑。當我靜候霍爾帶路時，腳下的冰層就發出一系列像小樹劈成兩半的破裂聲。流動的冰河深處每發出劈啪聲或隆隆作響，我身子都會閃縮一下。問題是，我內在的聲音有如懦弱小雞，每次我繫登山靴的時候，都尖叫著說我快要死了，我只好盡量不理會虛假的想像，倔強地追隨霍爾走進怪異恐怖的藍色迷宮。

雖然我從未置身昆布這樣嚇人的冰瀑，但我爬過很多冰瀑。冰瀑通常一定有直立甚至到懸的通路，需要用上冰斧和冰爪的專門技巧。昆布冰瀑當然少不了陡峭冰面，不過都已經架好梯子或繩索，甚至兩者兼具，傳統的工具和冰攀技巧顯得很多餘。

我很快就發覺，在聖母峰上連繩索這種典型的登山配備都不能照傳統方式使用。一個登山家通常會用四十五公尺長的繩索跟一兩個伙伴繫在一起，每個人都直接對別人的生命負責，這是非常嚴肅和親密的舉動。但在昆布冰瀑，為了方便每個人各自攀爬，彼此的身體不以任何方式連在一起。

杜夫手下的雪巴人已經釘牢一條動也不動的長繩，從冰瀑底部直通頂部。我腰上繫著一條九十公分長的安全繩，末端帶個登山鉤環。我不是跟隊友繫在一起，而是把安全繩鉤在固定繩上，順著繩子往上爬，因此很安全。我們這樣爬，可以盡快通過昆布冰瀑最危險的部分，而且不必把性命寄託在技巧和經驗都不明的隊友身上。事實證明整個遠征途中我實在沒理由跟別的登山客綁在一起，沒有一次例外。

昆布冰瀑比較不需要正統的登山技術，但卻需要更多新技巧，例如要能穿登山靴和冰爪躡足踩過一具具頭尾相繫的搖晃鋁梯，橫度叫人括約肌為之緊繃的裂縫等等。我們常要這樣橫越冰隙，我一直不習慣。

有一次，我在破曉中踏上一座晃動的鋁梯力求平衡，危危顫顫一階階踏過去，兩端支撐鋁梯的冰面突然開始震動，活像地震似的。不一會兒，上方很近的地方有座大冰塔崩塌了，

發出如雷的響聲。我一動也不動，心臟都快跳到喉嚨了，幸虧崩落的巨冰是從左邊四十五公尺左右的地方往下掉，消失得無影無蹤，沒造成災害。我等了幾分鐘，恢復鎮定，又搖搖晃晃往鋁梯的另一端踏過去。

冰河不斷流動，而且還常是劇烈的流動，這為橫度鋁梯添加了一項不穩定的變數。冰河一滑動，裂縫有時候會縮小，把鋁梯像牙籤般扭彎；有時會擴大，把鋁梯吊在半空中，只剩脆弱的支撐，兩端都不在結實的冰面上。等下午的陽光曬暖了四周的冰雪，支撐鋁梯和繩子的冰錨 4 一定會融出來。雖然日日維修，任何繩索都有被體重拉垮之虞。

昆布冰瀑儘管難爬又嚇人，卻有驚人的魅力。當黎明掃除了天空的黑幕，碎裂的冰河在眼前幻化為一幅玄奇美麗的立體風景畫。氣溫攝氏零下十四度。我的冰爪穩穩踩進冰河表層，順著固定繩蜿蜒穿過一處水晶藍石筍林立的迷宮。陡峭的岩石拱壁被寒冰劃出一道道紋路，從冰河兩端壓擠過來，連成一體，像淘氣惡神的肩膀。我全神注意四周的環境和嚴重的體力消耗，不禁沉醉於無拘無束的登山之樂，有一兩個鐘頭渾然忘了害怕。

我們往一號營走完四分之三左右的距離，休息時，霍爾說昆布冰瀑的狀況比他以前所見要好得多：「本季這條路線簡直像高速公路。」不過再略微高一點，也就是海拔五七九一公尺的地方，我們沿著繩子攀上一座搖搖欲墜的巨型冰塔底部。這座冰塔大得像十二層高的樓房，在我們頭頂陰森森浮現，以三十度角傾斜。攀登路線沿著一條自然山徑猛然通上懸崖面，我們必須攀爬並越過整座失衡的冰塔，才能逃離冰塔驚人傾位的威脅。

我深知安全有賴於速度，因此氣喘吁吁全速走向比較安全的冰塔頂端，但我還不適應高海拔，步伐再快也不過像爬行。我每走四、五步就得停下來，倚著繩索，拚命吸入酷寒又稀薄的空氣，肺都因此出現燒灼感。

冰塔沒崩塌，我攀上塔頂，撲通一聲倒在平坦的塔頂，上氣不接下氣，心臟像鐵錘砰砰敲。過了一會，大約早上八點三十分，我抵達最後一座冰塔另一頭的昆布冰瀑頂。雖然安抵一號營，我還是沒法安心，一直想著下方不遠處斜得不祥的冰塔。我要攻上聖母峰頂，至少還必須由下方經過七回。有些登山者把東南壁路線貶為「聲牛路」，我想他們一定從未穿過昆布冰瀑。

踏出帳篷前，霍爾曾說明我們要在早上十點整折返，即使有一部分人尚未抵達一號營也不變卦，如此才能趁正午的陽光曬軟冰瀑前回到基地營。到了指定的時間，只有霍爾、費許貝克、塔斯克、韓森和我抵達一號營。霍爾以無線電通知大家回頭的時候，康子、赫奇森、威瑟斯和卡西斯克在嚮導麥克和哈里斯護駕下已走到離一號營垂直距離不到六十公尺的地方。

我們第一次看見彼此實際攀爬，可以好好評估往後幾星期各自仰仗的人是強是弱。韓森和今年五十六歲、全隊最老的塔斯克都十分健朗。但文質彬彬、說話細聲細氣的香港出版商費許貝克最令人佩服，他展現前三次遠征聖母峰得來的專業知識和技巧，起先走得很慢，但一直以同樣穩健的步伐前進。到了昆布冰瀑頂，他已靜靜超越大家，看起來臉不紅氣不喘。

相反的，全隊最年輕、似乎最強壯的客戶赫奇森一馬當先衝出營地，很快就筋疲力竭，到了冰瀑頂時，不但殿後，而且一副苦相。卡西斯克在健行前往基地營的第一天早上小腿肌受傷，速度很慢，但還令人滿意。反之，威瑟斯和康子的程度就顯得十分粗淺。

威瑟斯和康子好幾次眼看有墜梯跌入冰隙之虞，康子對冰爪的用法似乎也一無所知 s。

哈里斯是秉賦極佳、非常有耐心的指導員，身為資淺嚮導，奉命陪步伐最慢的客戶，還花了一整個早晨教她基本的冰攀技巧。

儘管我們這群人各有各的弱點，霍爾在冰瀑頂仍宣布他對每個人的表現都非常滿意。他像自豪的父親說，「你們第一次到基地營以上的地方，大家的表現都棒極了。我想我們今年這一批實力很強。」

往下走回基地營只花了一個多鐘頭。我解下冰爪，走最後九十多公尺路到營帳。陽光非常強，活像要在我的天靈蓋鑽洞似的。幾分鐘後我跟海倫和瓊巴在餐廳帳聊天，劇烈的頭疼發作了。我從來沒嘗過這種滋味，兩鬢之間疼痛欲裂，痛得反胃顫抖，語不成句。我怕自己中風，聊到一半就蹣跚走開，躺進睡袋裡，用帽子遮住眼睛。

這次頭疼就像偏頭痛，劇烈到令我失去視力，而我完全不知病因為何。我想不是海拔的緣故，因為是回到基地營才發生。可能是太強的紫外線輻射灼傷了我的視網膜，炙傷了我的腦子所造成的反應吧。無論原因為何，頭痛實在太劇烈，難以忍受。此後五個鐘頭我躺在帳篷內，儘量避免任何感官刺激。我只要一睜開眼睛，甚至闔著眼皮左右轉動眼球，就會痛得

受不了。日落時分我實在忍不下去，便跌跌撞撞走到醫療帳向隊醫卡洛琳求救。

她給我一帖強力止痛藥，叫我喝點水，但我只吞下兩三口，就立刻將藥片、水和午餐

殘留物吐個精光。卡洛琳看看濺在登山靴上的嘔吐物，沉吟道，「嗯……我猜我們得試試別

的。」我奉命把一粒小藥丸放在舌下慢慢溶解，這樣可以止吐，然後再吞兩顆可待因藥丸。

過了一個鐘頭，頭痛開始消退，我感激得差一點落淚，漸漸失去了知覺。

※　※　※　※

我躺在睡袋中打盹，望著朝陽在帳篷壁投下長影，聽到海倫忽然吆喝道，「強！電話！

琳達打來的！」我匆匆穿上涼鞋，跑四十五公尺到通訊帳，邊喘氣邊抓起電話。

整個衛星電話兼傳真機設備比筆記型電腦大不了多少。電話費很貴，一分鐘五美元左右，

不一定能接通。然而，我一想到妻子可以在西雅圖撥十三位數的號碼到聖母峰跟我交談，還

是感到很驚訝。雖然電話帶來一大安慰，但琳達的聲音有聽天由命的味道，就算隔著大半個

地球也不可能聽錯。她跟我說，「我近況很好，但我真希望你在這裡。」

十八天前她開車載我去機場搭乘飛往尼泊爾的班機，忍不住落下淚來。她坦承，「從機

場開車回家，我哭個不停。跟你告別讓我痛徹心扉。我猜我多多少少覺得你可能回不來，一

切顯得毫無價值。顯得又愚蠢又沒道理。」

我們已結婚十五年半。當初我們討論要廝守終身不到一個禮拜，就去找治安法官簽下証書。當時我二十六歲，已決定要放棄爬山，認真過日子。

我認識琳達的時候她自己也是山友，而且天賦絕佳，但她摔斷手臂又傷了背部，不得不放棄登山，此後就很不贊同冒險天性。琳達從沒想過要我放棄登山，但我宣布戒除這項運動卻強化了她嫁給我的決心。然而，我沒料到少了登山，生命有多麼空虛。婚後不滿一年，我就悄悄拿出倉庫裡的繩子，回到岩壁。一九八四年我到瑞士攀爬艾格北壁的危險高峰時，琳達和我已瀕臨分手，登山成為我們衝突的核心。

我攀登艾格山失敗兩三年後，我們的關係仍然不穩，但我婚姻總算歷經風風雨雨，撐了過來。琳達漸漸接納我的登山活動，她看出少了登山，我的生命就不完整。她明白我人格裡異常、不可改變的一面──就像眼珠的顏色改變不了，基本上就展現在登山裡。就在這微妙的修好階段，《戶外》雜誌確認了要派我到聖母峰。

一開始我偽稱要以記者而不是登山者身分前往，偽稱我接受這項任務，是因為聖母峰商業化的題材很有趣，酬勞也很高。我向琳達及任何懷疑我沒資格爬喜馬拉雅山的人說明，我不指望爬太高，「我可能只爬到基地營上面一點點，淺嘗一下高海拔的滋味。」我堅持道。千里迢迢，又花這麼多時間訓練，如果只是要賺錢，還不如留在家裡接這當然是胡扯。這當然是胡扯。

別的撰稿工作。我接下這項任務，是因為我為聖母峰的奧祕神魂顛倒。事實上，攀登這座山

的心願勝過我一生對任何事物的嚮往。打從我答應去尼泊爾那一刻，我就決定，我這對普普

通通的雙腿和肺部能讓我爬多高，我就要爬多高。

琳達開車載我去機場時，早已看穿我的搪塞之辭。她察覺我的欲望有多強，嚇得半死，

又絕望又憤怒地說，「你若送命，付出代價的不止你一人。你知道，我也得賠上下半輩子。

這事你一點也不在乎嗎？」

我答道，「我不會送命。不要危言聳聽。」

注1：從第一次有人企圖攀登聖母峰開始，大多數遠征隊（無論商業或非商業）在山上都仰賴雪巴人扛

大部分東西。我們這種有嚮導帶隊的團隊客戶則根本不扛東西，只帶極少量個人裝備，這方面我

們跟往昔非商業遠征隊大大不同。作者注

注2：冰後隙（bergschrund）是冰河上端的深裂隙，當冰體從上方陡峭的壁面滑落時，在冰河和岩石間

留下一道鴻溝，冰後隙便形成了。作者注

注3：雖然我用「商業」一辭泛指所有為收錢營利而組成的遠征隊，但並非所有商業遠征隊都有嚮導。

舉個例，杜夫向客戶收的錢比霍爾和費雪的六萬五千美元要少得多，他提供領隊和登聖母峰的主

要基本設施（食物、帳篷、氧氣筒、固定繩、雪巴人等），自己卻不當嚮導。這樣的遠征隊假定

隊上的登山者有足夠技巧自己安抵聖母峰再安全下山。作者注

注4：冰錨是用來將繩索和梯子固定在雪坡上的九十公分長型鋁樁。若地形屬於硬冰河面，就用冰螺旋，也就是三公尺左右、可旋入凍結冰河的中空管。作者注

注5：雖然康子爬過阿空加瓜山、麥金利山、厄爾布魯斯山和文生山的時候用過冰爪，但上述登山很少涉及真正的冰攀，地形都以比較和緩的雪坡或礫石狀的碎石堆為主。作者注

EVEREST

第七章
一號營

10,000m

5,944m ▸

0m

1996.04.13

CAMP ONE

可是有人總覺得做不到的事特別吸引人。他們通常不是專家，他們的野心和幻想很強，完全漠視比較謹慎的人所可能感到的疑慮。決心和信心是他們最強的武器。往最好的方向想，也只能說這些人是怪人，而往最糟的方向，就是瘋子……聖母峰吸引了這一類人。他們的登山經驗有的付之闕如，有的微不足道，當然沒有一個人有足夠的經驗可以把攀登聖母峰當成合理的目標。他們有三個共同點：自信、莫大的決心，以及耐力。

恩斯沃斯 《聖母峰》

Walt Unsworth, Everset

我從小就懷著抱負和決心，若非如此，我會比現在快樂得多。我想得很多，而且養成了夢想家那種幽遠的目光，遙遠的高山總是魅惑、吸引著我的靈魂。我不確定固執加上一點別的能達到什麼成果，但我把標靶設得很高，每次受挫只會使我更堅決，至少要實現其中一個大夢。

鄧曼 《獨闖聖母峰》

Earl Denman, Alone to Everest

INTO THIN AIR

一九九六年春天，聖母峰的斜坡上不乏夢想家。很多登山者的資歷條件跟我一樣薄弱，甚至比我更薄弱。論及評估自己的能力、衡量自己能不能應付世界第一高峰的無敵挑戰，基地營的半數人口有時真像狂想症患者。但這或許沒什麼好驚訝的。聖母峰對狂人、追求名聲的人、無可救藥的浪漫派及現實感不堅定的人而言，向來有如磁鐵。

一九四七年三月，一位名叫鄧曼的加拿大窮工程師抵達印度大吉嶺，宣布要爬聖母峰。他爬山經驗其實不多，也沒有西藏的入境許可，卻不知如何竟說動了雪巴人安達瓦和丹增與他同行。

丹增也就是之後跟希拉瑞首次攀登聖母峰的那個人，他一九三三年十七歲時從尼泊爾遷居到大吉嶺，本來滿心熱誠，希望那年春天英國名登山家席普頓帶領攻頂的遠征隊能夠雇用他，結果未於中選，但他留在印度，終於在一九三五年受雇參加席普頓的英國聖母峰遠征隊。

他一九四七年同意跟鄧曼同行時，已上過聖母峰三次。他日後坦承他早就知道鄧曼的計劃太魯莽，但他自己也抗拒不了聖母峰的誘惑：

這完全說不通。首先，我們可能連西藏都進不去。其次，就算我們進去了，也很可能被抓，鄧曼和我們這些嚮導都會惹上嚴重的麻煩。第三，就算我們到了山腳，我不相信這樣一行人有辦法攀登。第四，這項嘗試非常危險。第五，鄧曼的錢既不夠付我們高酬勞，萬一我們出事，也不能保證給我們的眷屬恰當的補助……等等。凡

「好，我們願意試試。」

是腦筋正常的人都會拒絕。但我無法拒絕。我不能不去，聖母峰的吸引力在我心目中大過世上的任何事。安達瓦和我談了幾分鐘，接著我們做了決定。我告訴鄧曼，

小遠征隊橫越西藏往聖母峰進發，兩個雪巴人愈來愈敬愛這位加拿大佬。鄧曼雖然沒經驗，他的勇氣和體力卻叫他們佩服。值得稱道的是，當一行人抵達聖母峰的斜坡，事實證明鄧曼能力不足時，他心甘情願承認。鄧曼在標高六千七百公尺的地方遭遇暴風雪，坦承失敗，三人便掉頭下山，在出發五週後安全回到大吉嶺。

在鄧曼之前十三年，有個生性憂鬱的英國理想主義者威爾遜同樣魯莽試攻聖母峰，他可就沒那麼幸運了。威爾遜的心願是援助同胞，但他錯以為爬聖母峰最能宣揚「齋戒和信仰上帝的力量可治癒人類百病」的信念。他訂出一項計劃，打算駕駛小飛機到西藏，迫降在聖母峰側翼，然後從那裡攻頂。他對登山及飛行都一無所知，但他覺得沒什麼大礙。

威爾遜買了一架布製機翼的「舞毒蛾機」（Gypsy Moth），取名為「永奪號」（Ever Wrest，與 Everest 艾佛勒斯峰同音），學習開飛機的基本原理。接著他花了五個禮拜走訪史諾多尼亞和英國湖區的小山丘，學習他認為自己需要的登山技巧。一九三三年五月，他開著小飛機，取道開羅、德黑蘭和印度前往聖母峰。

此時威爾遜已成為媒體紅人。他飛到印度的波塔波爾，但尼泊爾政府未批准他飛越尼泊

爾領空，他只好以五百英鎊的價格賣掉飛機，走陸路到大吉嶺。到了當地，他才知道當局拒絕他進入西藏。他並不驚慌。一九三四年三月，他雇了三個雪巴人，自己喬裝成喇嘛，公然違抗英國殖民政府，偷偷健行四百八十公里，穿過錫金森林和枯乾的西藏高原，於四月十四日來到聖母峰腳下。

他步行爬上絨布冰河的碎岩冰面，起先走得很順利，可是後來因為對攀爬冰河一無所知，不斷迷路，既挫折又疲累。但他不肯放棄。

五月中他抵達標高六千四百公尺的絨布冰河源頭，把席普頓一九三三年遠征不成後藏起的一批食物和設備納為己有。他從那兒開始攀登通往北坳的山坡，到達標高六九二○公尺，碰到一座垂直的冰壁，爬不上去，只好退回席普頓當初藏東西的地方。他仍不肯罷休。五月二十八日他在日記中寫道：「這是最後一搏，我覺得會成功。」然後再度往上爬。

一年後席普頓率領遠征隊重返聖母峰，在北坳山腳的雪地裡發現威爾遜凍結的屍體。發現屍體的登山客之一華倫記載道，「經過一番討論，我們決定把他埋在冰隙中。當時我們都舉帽致哀，我想人人都為這件事心煩意亂。我以為自己已經對死者無動於衷，但不知為什麼，當時的情境再加上他做的事畢竟跟我們差不多，他的悲劇我們似乎體會得格外真切。」

❊　　❊

❊　　❊

❊

近年來，聖母峰山坡上多了好多當代威爾遜和鄧曼，跟我的某些伙伴一樣，都是資歷不足的夢想家。這些現象招來強烈的批評。可是誰適宜上聖母峰，誰不適宜，無法驟然判斷。某登山客付了一大筆錢參加嚮導帶隊的遠征，並不代表他（她）就一定不適合上山。確實，一九九六年春天聖母峰下，至少有兩支商業遠征隊收納的喜馬拉雅登山好手以最嚴苛的標準來看仍符合資格。

四月十三日，我在一號營等待隊友到昆布冰瀑頂跟我會合時，看到山痴隊的兩位隊友飛快地大步走過。一位是三十八歲的西雅圖建築承包商克里夫，曾是美國滑雪隊選手，雖然異常強壯，但高海拔的經驗並不多。然而跟他同行的叔叔彼得卻是活生生的喜馬拉雅傳奇。

彼得身穿褐色、綻線的 Gore Tex 登山衣，再過兩個月就滿六十九歲。他瘦高微駝，在睽違多年後重返喜馬拉雅高山地帶。一九五八年他推動美國隊首攀巴基斯坦境內喀喇崑崙山脈標高八○六八公尺的「隱峰」[1]，是美國登山界首攻的最高峰，創造了歷史。不過，讓彼得更出名的，是他在一九五三年遠征 K2 峰不成時所上演的英雄事蹟，這年也就是希拉瑞和丹增抵達聖母峰頂的那一年。

當時，八人遠征隊正在 K2 峰高處等待攻頂，碰到狂烈的暴風雪，動彈不得。一位隊員吉爾基患了血栓性靜脈炎，是高海拔引起的血栓，有生命危險。彼得等人知道必須立刻把吉爾基送下山，才有機會救他一命，於是就在風雪怒號中順著陡峭的阿布魯齊山脊慢慢將他往下運。到了標高七千六百公尺左右的地方，有個人滑了一跤，把另外四人也拖下去。彼得

反射性地將繩子繞在自己的肩膀和冰斧上，單手抓住吉爾基，不但阻止了五名山友的跌勢，自己也沒被拖下山。這是登山年鑑中不可思議的事蹟，此後一直被稱做「確保事件」2。

如今彼得正由費雪和他手下的兩名嚮導貝德曼與波克里夫帶上聖母峰。我問科羅拉多州來的登山強手貝德曼，帶領像彼得這樣了不起的客戶有什麼感覺，他立刻發出自嘲的笑聲，糾正我說：「我這樣的人哪能『帶領』彼得。我只覺得能跟他同隊很榮幸。」彼得參加費雪的山痴隊，不是因為他需要嚮導帶他攻頂，而是要省下麻煩，不用自己申請許可證，打理氧氣筒、帳篷設備、補給品、雪巴人手和其他後勤小事等等。

彼得和克里夫徑往自己的一號營走過去之後，兩人的隊友夏洛蒂露面了。夏洛蒂女士今年三十八歲，精神抖擻，優美如雕像，是科羅拉多州亞白楊鎮的滑雪巡邏員，登過兩座八千公尺級的高峰，一座是巴基斯坦境內標高八○三六公尺的迦舒布魯二號峰，一座是聖母峰旁標高八一一五三公尺的卓奧友峰。過了一會兒，我碰見杜夫的隊員，二十八歲的芬蘭人古斯塔夫森，他的喜馬拉雅山紀錄包括聖母峰、道拉吉里峰、馬卡魯峰和洛子峰。

比較之下，霍爾隊上沒有一個客戶上過八千公尺級的頂峰。如果將彼得這樣的人比做大聯盟的棒球明星，那麼我和同隊的客戶就只像一群小鎮壘球員，要靠賄賂才能進入大聯盟比賽。不錯，霍爾在昆布冰瀑頂曾說我們「實力很強」。跟霍爾過去幾年護送上山的一群群顧客比起來，我們也許真的很強吧。不過，我明白霍爾的隊員若不靠霍爾和他手下的嚮導及雪巴人協助，沒有一個上得了聖母峰。

然而，我們這群人跟山上許多隊伍比起來，可又高明多了。有個沒有特殊喜馬拉雅登山資歷的英國人率領一支商業遠征隊，其中某些隊員的能力實在叫人懷疑。但是聖母峰上資歷最差的還不是有嚮導帶領的客戶，而是傳統的非商業遠征隊成員。

我穿過昆布冰瀑下段要回基地營的時候，不巧瞥見兩個動作緩慢、穿著和裝備十分古怪的登山者。幾乎一眼就看得出來，兩人並不熟悉攀爬冰河的標準工具和技巧。後面那個人一再纏到冰爪而摔跤。有道大冰隙上架著兩具頭尾相接的鋁梯當橋樑，我等兩人先過，發現他們居然一起過橋，步伐幾乎緊緊相接，非常震驚，這根本是不必要的危險動作。從冰隙另一端生硬的攀談中，我才知道兩人是台灣遠征隊隊員。

台灣隊沒來之前名聲已傳上聖母峰。一九九五年春天，這支隊伍曾到阿拉斯加攀登麥金利山，為一九九六年的聖母峰之行試身手。九人登頂，但下山時有七人遇到暴風雪，迷失了方向，在標高約五千九百公尺的曠野過了一夜，國家公園服務處花了很大的代價，冒了大險才把他們救出來。

在國家公園巡查員的要求下，美國兩位技術最頂尖的阿爾卑斯式登山家羅威（Alex Lowe）和安克（Conrad Anker）停下了自己的攀登計畫，從標高四三九〇公尺處趕上去救台灣隊，當時台灣隊已奄奄一息。羅威和安克千辛萬苦冒著生命危險各拖著一個無助的台灣人從五千九百公尺下到五二四〇公尺，讓直升機可以將他們撤下山。總共有五個台灣隊隊員（兩個嚴重凍傷，一個已經死亡）被直升機運出麥金利山。安克說，「只死了一人。不過我們若

沒在那個時候趕到，另外兩人也會死。稍早我們就注意到這支台灣隊伍，他們的能力看來實在很不足，會遇上麻煩，一點也不令人意外。」

遠征隊領隊隊高銘和樂天開朗，是獨立報導攝影家，以喜馬拉雅山的馬卡魯峰為綽號，自稱「馬卡魯」。他已筋疲力盡，嚴重凍傷，必須由兩個阿拉斯加嚮導扶下高山。據安克形容，「阿拉斯加人帶他下山的時候，『馬卡魯』對每個走過的人喊道『勝利！勝利！我們登頂了！』彷彿災難根本沒發生。沒錯，我覺得馬卡魯那老兄很怪。」麥金利山難的生還者

一九九六年在聖母峰南側露面時，高銘和仍是領隊。

台灣隊一出現在聖母峰，山上大多數遠征軍都為之側目。大家都由衷擔心台灣隊會發生災難，逼得其他遠征隊前去救援，危及更多生命，更不提危及其他登山者登頂的機會。不過看起來不夠格的隊伍不止台灣隊。在我們基地營邊禁營的是一位二十五歲的挪威山友，名叫尼貝，他宣布要獨攀 3 非常危險、技術非常困難的聖母峰西南山壁，儘管他的喜馬拉雅經驗只限於攀登兩次隔壁標高六一一八公尺的「島峰」（Island Peak），那座山峰位在洛子峰的附屬山脊上，不太需要技術，只要有健壯的腳力就可以到達。

然後還有南非隊。隊伍由約翰尼斯堡大報社《週日時報》贊助，舉國以他們為榮，行前曼德拉總統還親自祝福他們。他們是南非第一支獲頒聖母峰許可證的遠征隊，由不同種族混合組成，冀望把首位黑人送上峰頂。領隊是三十九歲的伍達爾，五官令人想到老鼠，十分多話，最愛說一九八〇年代南非和安哥拉長期激戰中他在敵後擔任軍事突擊隊的英勇事蹟。

伍達爾徵召了南非最強的三個登山家構成團隊的核心：戴克拉克、哈克蘭及費布魯瑞。黑白混合的組成對言談溫和、四十歲的古生態學家兼國際知名黑人登山家費布魯瑞有特殊的意義。他解釋說，「父母照希拉瑞爵士的名字為我命名艾德蒙。爬聖母峰是我從小的夢想。不過更有意義的是，我把這次遠征當作新興民族試圖擺脫過去的不幸、團結邁向民主的有力象徵。從小，我就在各方面被種族隔離枷鎖套住脖子，對此特別憤慨。但現在我們是全新的國家了。我堅決相信我國所走的方向。讓大家看見我們南非的黑人和白人一起爬聖母峰，一起登頂，這將是了不起的大事。」

全國動員支持遠征。戴克拉克說，「伍達爾在很幸運的時機提出這項計劃。種族隔離結束了，南非人終於獲准愛去哪裡就去哪裡，我們的運動隊伍也可以到全世界比賽。南非隊剛贏得橄欖球世界杯。舉國歡騰，驕傲感泉湧，是吧？因此伍達爾建議組成南非聖母峰遠征隊時，人人都贊成。他募到不少經費，相當於好幾十萬美元，沒有人質疑什麼。」

除了伍達爾本人、三位南非男性登山家和一位英國登山家兼攝影師赫洛德之外，他還希望遠征隊有女性參加。離開南非之前，他特意邀請六位女候選人攀爬標高五八九五公尺的吉力馬札羅山，很耗體力，但技術上不太困難。兩週考驗結束後，伍達爾宣布只留兩個人決賽，一為二十六歲的新聞學講師凱西，白人，登山經驗有限，父親是南非最大的「益格魯亞美利加」公司董事。另一位是二十五歲的體育教師德薰，黑人，在隔離的城鎮長大，沒有任何登山經驗。伍達爾說，兩位女性都會隨隊到基地營，健行期間他再評估兩人的表現，選定一人

繼續攀登。

四月一日，也就是我前往基地營的第二天，意外碰見費布魯瑞、哈克蘭和戴克拉克在南崎巴札下方的小路上，正走出山區要到加德滿都。戴克拉克是我的朋友，他跟我說三位南非登山家和隊醫夏洛蒂・諾伯還沒走到高山山腳就已放棄遠征。戴克拉克解釋說，「領隊伍達爾原來是個大混蛋，專制的怪物。你不能信任他，我們永遠不知道他是胡扯還是說真話。我們可不想把性命交到這種傢伙手上。所以我們離開了。」

伍達爾向戴克拉克等人說他常爬喜馬拉雅山，包括標高七千九百公尺以上的高峰。事實上伍達爾在喜馬拉雅的登山經驗只有一九九〇年付錢參加杜夫帶領的安娜普娜峰商業遠征隊，還只爬到標高約六四九〇公尺的地方。

而且，伍達爾動身前往聖母峰之前，還在遠征隊的網站上吹噓自己顯赫的軍事生涯，說他在英國陸軍官階很高，「指揮精銳的長嶺山偵察軍，在喜馬拉雅山區做過不少訓練。」他告訴《週日時報》他當過英格蘭山赫斯皇家軍校的講師。其實英國陸軍根本沒有所謂的「長嶺山偵察單位」，伍達爾也從未在山赫斯當過講師，更不曾在安哥拉敵後打過仗。根據一個英軍發言人的說法，伍達爾當的是出納員。

對於尼泊爾觀光部領發的聖母峰登山許可證上列有哪些名字，伍達爾也沒說實話[4]。打從開始他就說凱西和德薰兩人在許可證上都列了名，至於哪一位會受邀加入攀登，要到基地營才做最後決定。戴克拉克離開遠征隊後才發現，許可證上有凱西的名字，伍達爾六十九歲

的父親和法國人雷納（他付了三萬五千美元給伍達爾，以求參加南非隊）也名列其上，但名單上並沒有德薰，而她是費布魯瑞退出後唯一的黑人隊員。戴克拉克認為伍達爾根本無意讓德薰爬聖母峰。

離開南非之前，伍達爾曾警告娶美國妻室且有雙重國籍的戴克拉克，除非他同意用南非護照進尼泊爾，否則他不會獲准參加遠征隊。這更是火上加油。戴克拉克回顧道，「他小題大作，說因為我們是第一支南非聖母峰遠征隊之類的。結果伍達爾自己根本沒拿南非護照。他甚至不是南非公民，那傢伙是英國佬，他持英國護照進尼泊爾。」

伍達爾的無數騙局成了國際醜聞，大英國協各地的報紙以頭版報導這件事。負面的報導慢慢傳回他耳中，但他太自大，根本不理這些批評，只是盡量不讓他的隊伍跟其他遠征隊接觸。他還把《週日時報》的記者弗農和攝影師修瑞逐出遠征隊，儘管他簽下了合約，表示接受報社贊助的條件是容許這兩位記者「隨時隨隊遠征」，若他不遵守這項條件，報方可「據此毀約」。

《週日時報》的編輯歐文把健行度假跟南非聖母峰遠征安排在一起，當時跟他太太正要前往基地營，由伍達爾的年輕法籍女友當嚮導。到了佩里澤村，歐文得知伍德爾已經把他手下的文字記者和攝影記者趕走了。他大吃一驚，送了一份通知給伍達爾，說報社無意撤走弗農和修瑞，已下令兩位記者重回遠征隊。伍達爾收到通知，大發雷霆，從基地營衝下山到佩里澤村找歐文理論。

根據歐文的說法，會面時他開誠布公，問許可證上有沒有德薰的名字。伍達爾答道：「不

關你的事。」

歐文說德薰已經淪為「黑人女性的幌子，好用來為遠征隊製造虛假的南非主義」，伍達

爾聽了威脅要殺死歐文夫婦。這個太過激動的南非領隊一度宣稱，「我要把你見鬼的腦袋割

開，塞進你屁眼。」

過不久，記者弗農抵達南非基地營，他用霍爾的衛星傳真機發出首篇相關報導，結果「表

情冷酷的凱西女士通知我，說我在營地不受歡迎」。弗農後來在《週日時報》上報導說：

我跟她說，她無權禁止我走進我們報社資助的營地。我進一步追問緣由，她回答她

是照伍達爾先生的「指示」行事。她說修瑞已被逐出營地，我也該走，因為那邊不

供應我的食宿。我剛走長路，兩腿還在發軟，於是要求先喝杯茶，再來決定是要反

抗還是乖乖離開。對方答覆「休想」。她走向隊上的雪巴頭子多吉，大聲說：「這

是我們跟你說過的兩個人之一，名叫弗農。不能給他任何協助。」多吉是這鐵錚錚的

硬漢，我們已經共飲過幾杯當地的烈酒。我看看他，「連杯茶也不給？」他展現最佳、

最值得讚揚的雪巴好客傳統，看著凱西說，「狗屎。」他抓住我的手臂，拉我進餐

廳帳，端出一杯熱騰騰的茶和一盤餅乾。

歐文在佩里澤村與伍達爾進行了他形容為「令人血冷的對話」後，「確信……遠征隊的氣氛已經潰亂，《週日時報》的員工弗農和修瑞可能有生命危險。」於是歐文指示弗農和修瑞回南非，報社發表聲明，宣布撤消贊助。

不過由於伍達爾已經收了報社的錢，所以此舉純屬象徵，對他在山上的行動幾乎沒什麼影響。確實，伍達爾拒絕放棄遠征領導權，也拒絕任何妥協，即使後來曼德拉總統來信要求他為了民族利益和解，他也無動於衷。伍達爾固執地堅稱聖母峰之旅要照計劃進行，由他掌舵。

遠征隊瓦解後，費布魯瑞回到開普敦，描述他失望的心境。他用充滿情感的口氣時斷時續道，「也許我太天真。不過我討厭在種族隔離下成長。跟哈克蘭等人爬聖母峰是一大象徵，顯示舊制度已經瓦解。伍達爾對新南非的誕生毫不關心。他接下整個民族的夢想，達成他自私的目標。離開遠征隊是我一生最艱難的決定。」

費布魯瑞、哈克蘭和戴克拉克退出後，留在隊上的隊員沒有一人具備起碼的登山經驗（法國人雷納不算，他自帶雪巴人獨立登山，不跟其他人同行，參加遠征隊只是為了在許可證上列名）。戴克拉克說，至少有兩位「連冰爪都不會穿」。

挪威獨攀者、台灣隊，尤其南非隊，都是霍爾隊餐廳帳內經常談起的話題。四月末有一天傍晚，霍爾皺眉道：「山上有這麼多能力不足的人。我想這個登山季，我們在上頭不太可能一帆風順。」

注1：隱峰（Hidden Peak）即迦舒布魯第一峰（Gasherbrum I），或稱 K 5，世界第十一高峰。編注

注2：確保（Belay）是登山術語，指在伙伴攀爬時握牢繩索，以保護他們的安全。作者注

注3：雖然尼貝被宣稱為「獨行」遠征，但他雇了十八位雪巴人替他揹行囊、架繩、建營地，引導他上山。作者注

注4：只有官方許可證上列名的登山客（每人要交一萬美元）才容許爬到基地營以上的高度。這條規定執行得很嚴格，違反的人不但要繳罰款，還會被逐出尼泊爾。作者注

EVEREST

第八章
一號營

10,000m

5,944m ▸

0m

1996.04.16

CAMP ONE

照「享受」的一般字義，我懷疑世上沒有人會自稱享受高海拔生活。奮力登高會有某種倔強的滿足感，再慢都無所謂，可是登山者大部分的時間必須在高山營地的髒亂中度過，這時候，連攀登的慰藉都找不到。抽菸不可能，吃東西想吐。為了把負重降到最低，除了罐頭上的標籤外，文字作品一概不准帶。沙丁魚油、煉乳和糖漿濺得到處都是。除了幾個短暫的片刻（偏偏那時候我們又沒心情享受美景），眼前所見只是帳篷內令人沮喪的混亂和同伴脫皮、滿臉鬍鬚的面孔，所幸他窒悶的呼吸往往被風聲淹沒。最慘的是完全無能、無法應付任何潛在危機的感覺。一年前光是想到要參加這趟冒險就能叫我激動不已，簡直像不可能實現的夢想，我常回顧當時的陶醉來求取慰藉。不過高海拔對身體和心靈都有影響，人的智能會變得遲鈍、不靈敏，我唯一的願望就是完成討厭的任務，回到山下氣候比較合理的地方。

席普頓《那座山上》

Eric Shipton, *Upon That Mountain*

INTO THIN AIR

我們在基地營休息了兩天，四月十六日星期二二早摸黑往冰瀑攀爬，再度進行高度適應。

我緊張兮兮穿過冰凍、嘎嘎呻吟的凌亂冰面，發覺我呼吸不像第一次上冰河時那麼吃力了。

我的身體已開始適應高度。不過，我仍然怕冰塔倒下來壓碎我，恐懼絲毫未減。

我真希望五七九一公尺處懸垂的大冰塔如今已倒塌──費雪隊上有個詼諧的傢伙將之稱為「捕鼠器」。可是冰塔仍立在那兒搖搖欲墜，比上回更傾斜。我衝過去攀離冰塔的陰影，心血管流量再次達到安全極限，到達塔頂之後，我再次跪倒在地，張口喘氣，因為血管裡有太多腎上腺素而抖個不停。

做第一次高度適應時，我們在一號營逗留不到一小時就回基地營，這次不一樣，霍爾要我們週二和週三在一號營過夜，然後繼續走到二號營，在二號營住三晚再掉頭下山。

早上九點鐘我抵達一號營，我們的登山雪巴頭 1 多吉 2 正在凍硬的雪坡上挖平台讓我們搭帳篷。他二十九歲，體型削瘦，五官細緻，生性害羞又憂鬱，體力卻大得驚人。我一面等隊友抵達，一面拿起備用鏟子，協助他挖地。挖了幾分鐘我已筋疲力盡，只好坐下來休息，惹得雪巴人捧腹大笑。他挖苦道：「強，你是不是不舒服？這只是一號營，才六千公尺高。這裡的空氣還很濃。」

多吉來自標高三九六二公尺的潘坡崎，村落裡只有幾棟石牆屋和緊貼著崎嶇山坡的馬鈴薯梯田。他父親是受人敬重的雪巴登山好手，在他很小的時候就教他基本的登山常識，讓他擁有賺錢謀生的技巧。多吉十來歲的時候，父親因白內障而失明，他只好輟學賺錢養家。

一九八四年他為一群西方健行客當炊事僮，引起一對加拿大情侶波德和尼爾遜的注意。依照波德的說法，「我想念我的小孩，我跟多吉混熟之後，看到他就想起我的大兒子。多吉聰明、很投入、熱中於學習，盡責得幾乎有點過分。他扛著一大堆東西，在高海拔地區天天流鼻血。我很留意他。」

波德女士和尼爾遜先生徵求多吉母親的同意，開始資助多吉回學校念書。「我永遠忘不了他的入學考試（報考希拉瑞爵士在昆布設立的地區初級學校）。他身材很小，還沒到青春期。我們跟校長和四個老師擠在一個小房間。口試時多吉站在中間，雙膝顫抖，努力回想他以前學過的東西。我們都費盡心血……但校方收他的條件是他必須跟低年級的小孩子坐在一起。」

多吉成績很好，完成了相等於八年級的教育後才離開學校回登山和健行業工作。波德女士和尼爾遜先生回到昆布好幾次，親眼目睹他長大。波德回憶道，「他生平第一次有了好伙食，開始長高長壯。他在加德滿都的游泳池學會游泳，興高采烈向我們報告。他在二十五歲左右學會騎腳踏車，還短暫迷上瑪丹娜的音樂。當他頭一次送我們一條精挑細選的西藏地毯當禮物時，我們知道他真的長大了。他想當施者而非受者。」

多吉健壯又機智的名聲在西方登山客之間傳開後，晉升為雪巴頭，一九九二年在聖母峰為霍爾工作。一九九六年霍爾的遠征隊動身前，多吉已登頂三次。霍爾以敬重又親暱的口吻稱他為「我的主力」，而且好幾次提到他認為多吉的角色攸關我們遠征隊的成敗。

當我的最後一批隊友走進一號營時，已是艷陽高照，不過中午有一道高高的卷雲由南面飄來，三點時密雲盤桓在冰河上空，雪片劈哩啪啦打著帳篷，早上我爬出韓森跟我共用的帳篷，冰河已鋪上幾十公分厚的新雪。陣陣崩雪隆隆從上方的陡壁滾落，不過我們的營地很安全，雪塊滾不到這邊。

四月十八日星期四破曉時分，天空已放晴，我們收拾好東西，往六公里半外高出五百多公尺的二號營進發。路線沿著西冰斗的緩坡上行，這是地球上最高的方型峽谷，也可以說是聖母峰山群的心臟被昆布冰河鑿出的一道馬蹄形隘口。標高七八六〇公尺的努子山群構成西冰斗的右壁，聖母峰巨大的西南山壁構成其左壁，冰封的寬闊洛子山壁陰森森籠罩上方。

我們從一號營出發時，氣溫低得可怕，我雙手變成又硬又痛的爪子，可是第一道陽光照上冰河之後，西冰斗的冰壁就像巨型的太陽能烤箱般收集、擴大輻射熱能。我突然流汗，深怕會像上次在基地營那樣劇烈偏頭痛，於是脫掉衣服，只留長內衣，並在棒球帽下塞一把雪。接下來三個鐘頭我努力以定速攀上冰河，只偶爾停下來喝口水，帽子裡的碎雪一融進糾結的頭髮內，我便補充一點進去。

到了標高六千四百公尺處，我熱得頭暈眼花，看見小徑旁有一具裹著藍色塑膠的大型物體。高海拔損害了我的大腦灰質，我過了一兩分鐘才想通那是一具人類的屍身。我又是震驚又是困惑，瞪著瞧了好幾分鐘。那天晚上我問霍爾，他說他不敢確定，但他猜死者是三年前去世的雪巴人。

二號營標高六四九二公尺，共有一百二十頂帳篷散布在冰河邊緣的冰磧裸岩上。這個地方的高海拔就像一股惡毒的力量，我感覺像喝了太多紅酒嚴重宿醉似的。身體不舒服，吃不下東西也看不下文字，接下來兩天我幾乎都雙手抱頭躺在帳篷裡，盡可能不活動。星期六我覺得稍微好一點，就爬到比營地高三百多公尺的地方，運動運動，加速適應高度。到了離主道路四十多公尺的西冰斗源頭，我又在雪中看到一具屍體，正確說來應該是下半截屍體。看服裝和老式登山靴的樣式就知道死者是歐洲人，屍體已躺在山上至少十年或十五年以上。

我看到第一具屍體時震驚了好幾小時，看到第二具屍體的震撼卻幾乎馬上就消失了。路過的登山者很少會多看屍體一眼。山上彷彿有個默契，大家都假裝這些枯乾的屍體不是真的，也就是，沒人有勇氣承認自己是以什麼為籌碼換來置身此處。

※　　※　　※

四月二十二日星期一，也就是由二號營回基地營一天後，我和哈里斯走到南非隊營地去見見他們的隊員，想略微了解他們為什麼變成這樣的社會棄兒。他們的營地位在我們帳篷地著冰河下行十五分鐘的地方，坐落在一座冰河殘留的圓丘頂上。尼泊爾和南非國旗，以及柯達軟片、蘋果電腦和其他贊助廠商的廣告旗幟在兩根高高的鋁製旗竿上飄揚。哈里斯把頭伸入他們的餐廳帳，露出最迷人的笑容問道，「嗨，有人在家嗎？」

原來伍達爾、凱西和赫洛德正從二號營往下走，此刻人在昆布冰瀑，可是伍達爾的女友古丹和他弟弟菲利浦在場。餐廳帳內還有一位熱情洋溢的年輕女性，她自我介紹說她名叫德薰，並立刻邀請我和哈里斯進去喝茶。三個隊員似乎根本不把伍達爾的不端行為和遠征隊即將瓦解的報導放在心上。

德薰小姐比向附近的冰塔，幾支遠征軍成員正在那裡練習冰攀技術，她熱情地說，「前幾天我第一次冰攀，覺得好刺激。我希望再過幾天能上昆布冰瀑。」我本來打算問她伍達爾的不誠實行徑，以及她得知聖母峰許可證上沒有她名字有何感想，可是她這麼愉快、純真，我頓時不想問了。我們閒聊了二十分鐘，哈里斯請他們全隊傍晚「過來我們營地小酌一番」，包括伍達爾。

我回到我們營地，發現霍爾、卡洛琳醫生和費雪的隊醫英格麗正以無線電跟山上更高處的人焦急地談話。稍早費雪由二號營下山到基地營途中，遇見他隊上的雪巴人托普契坐在標高六千四百公尺的冰河上。托普契是羅瓦林山谷來的三十八歲登山老手，牙縫很大，生性溫和，他已在基地營上方運送東西並執行其他任務三天，可是他的雪巴隊友抱怨他常常開坐，沒把份內工作做好。

費雪盤問托普契，他承認他感到虛弱、雙腳無力、喘不過氣來已不止兩天，於是費雪指示他立刻下到基地營。可是雪巴文化崇尚男子氣概，很多男人極不願承認自己身子虛弱。雪巴人不該患高山症，何況羅瓦林以專出強壯的登山者而聞名，那邊的人更不該患上此症。男

子若有高山反應而且公開承認，以後往往會被列入黑名單，不可能受雇遠征，因此托普契不理會費雪的吩附，不肯下山，反而上到二號營去過夜。

那天下午托普契走入帳篷時，已經精神錯亂，像酒醉般跌跌撞撞，還咳出粉紅色帶血絲的泡沫——由這些症狀可看出是嚴重的高山肺水腫，這種病非常難捉摸，且有致命之虞，通常是爬升太高太快，肺部充滿液體3所致。高山肺水腫唯一的療法是急速下降到低海拔，如果病人長時間留在高海拔，很可能會送命。

霍爾堅持我們一上到基地營以上，全部的人就必須待在一起，由嚮導密切監護。費雪不一樣，他主張高度適應期應該讓客戶獨立自由上下山，結果二號營的人看出托普契病重時，費雪有四位客戶在場，包括克魯斯、彼得、克里夫和麥德森，卻沒有一個嚮導。動員救托普契的任務就落在克里夫和麥德森身上。麥德森是美國科羅拉多州白楊鎮來的三十三歲滑雪巡邏員，這次遠征前從未爬到四千三百公尺以上，這回是他的女朋友——喜馬拉登山老手夏洛蒂說服他參加的。

我走進霍爾的餐廳帳，卡洛琳醫生正用無線電告訴二號營的某一個人，「給托普契服乙醯唑胺、氟美松和十毫克舌下硝苯地平（nifedipine）……是的，我知道其中的危險。還是給他服用……告訴你，在我們把他送下山之前，他很有可能會死於高山肺水腫，用硝苯地平雖然會把他血壓降到危險程度，比起來都安全多了。拜託，相信我！給他服藥！快一點！」

似乎什麼藥都沒有用，給托普契補充氧氣或把他放進迦莫夫袋也無效。迦莫夫袋是一個

大小有如棺材的充氣塑膠艙，可把氣壓升高到相當於低海拔地區的水平。日光漸暗，克里夫和麥德森用洩了氣的迦莫夫袋權充克難雪車，吃力地把托普契往下拖，嚮導貝德曼和一隊雪巴人則盡快由基地營往上爬，到半路來接他們。

日落時分，貝德曼在昆布冰瀑頂附近迎上托普契，接手救援，讓克里夫和麥德森回二號營繼續適應高度。貝德曼回顧道，雪巴病人托普契肺裡有好多液體，「他的呼吸看起來就像一根從杯底吸啜奶昔的吸管。冰瀑下到一半，托普契脫下氧氣罩，伸手從入口活瓣清出一些鼻涕。手抽出來的時候，我用頭燈照他的手套，手套整個呈紅色，吸滿他咳進氧氣罩中的鮮血。接著我用燈照他的臉，也是血跡斑斑。」

貝德曼繼續說，「托普契跟我四目相交，我看得出來他非常害怕。我腦筋一轉，騙他說血是他嘴唇的一道傷口流出來的，要他別擔心。這一來他稍稍平靜些，我們繼續往下走。」

托普契不能有太多動作，否則水腫會加速，因此下山途中貝德曼幾度扛起他，揹著他走。他們抵達基地營已經過了午夜。

次日星期二早晨，費雪考慮花五千到一萬美元找輛直升機把托普契由基地營撤往加德滿都。可是費雪和英格麗醫生都相信，如今托普契來到比二號營低一千一百多公尺的地方，情況會迅速改善──通常下降九百公尺多一點就足夠使高山肺水腫完全痊癒。結果托普契沒有乘飛機撤離，而是由人走路送他下山谷。不過在基地營下方不遠處，他體力不支倒地，大家只得把他帶回山痴隊的營地治療，一整天病況持續惡化。英格麗醫生想將他放回迦莫夫袋，大家，

托普契拒絕，說他沒患高山肺水腫或任何高山症界的名醫，那年春天在佩里澤村喜馬拉雅救難協會診所駐站行醫，他們請求他趕往基地營，協助治療托普契。

此時費雪已動身前往二號營，因為麥德森拖著托普契下西冰斗過度勞累，自己也患了輕微的高山肺水腫而病倒，費雪要去帶他下山。費雪不在期間，英格麗醫生請教過基地營的其他醫生，不過她被迫自己做了一些重大的決定，一位醫生同僚曾說，「她簡直應付不來。」

英格麗才二十五、六歲，自己並不登山，剛在家庭醫師科完成住院醫師資歷，在尼泊爾東部山麓做過不少志願性的醫療救難工作，但不曾治療過高山症。幾個月前費雪在加德滿都辦聖母峰許可證的申請手續，兩人偶爾結識，隨後費雪便邀她參加即將來臨的聖母峰遠征，身兼隊醫和基地營經理。

雖然她一月曾寫信給費雪，對他的邀約表示舉棋不定，但她最後還是接受了這項無酬工作，在三月底到達尼泊爾，一心希望能幫助遠征隊攻頂成功。但她沒料到要同時管理基地營並應付二十五個人左右的醫療需求。（相較之下，霍爾花錢雇了兩位很有經驗的全職員工，隊醫卡洛琳和基地營經理海倫，來做英格麗一個人不支薪所做的工作）。雪上加霜的是，英格麗醫生自己也不太適應高海拔，住在基地營期間常嚴重頭疼、喘不過氣來。

星期二早晨托普契想走下山谷，卻因體力不支被扶回基地營，之後儘管他的病情繼續惡化，大家卻沒為他戴回氧氣罩，他固執地堅稱沒病也是原因之一。那天晚上七點鐘，利奇醫

生從佩里澤村跑上來，強力建議英格麗醫生立刻給托普契最大流量的氧氣，然後請直升機上來載人。

此時托普契時而清醒時而昏迷，呼吸非常困難。遠征隊要求直升機四月二十四日星期三早晨把他載走，可是烏雲和雪暴太強，不能飛行，於是托普契被放進簍子裡，由雪巴人揹下山，順著冰河前往佩里澤，英格麗醫生也隨行照料。

那天下午霍爾皺著眉頭，顯得非常擔憂。他說，「托普契情況很糟。我很少見到像他這麼嚴重的肺水腫。他們昨天應該用飛機載他出去，那時他還有機會。如果生病的是費雪的客戶而不是雪巴人，我想治療不會這麼草率。等他們把托普契送到佩里澤村，也許已經來不及救他一命了。」

從基地營到佩里澤村走了十二個鐘頭，托普契在星期三傍晚抵達喜馬拉雅救難協會診所，儘管海拔僅四二六七公尺（比他生活一輩子的村莊還要低），但他的病情持續惡化，英格麗醫生只得不顧他的反對，硬把他放進加壓的迦莫夫袋。托普契不懂加壓艙的好處，非常害怕，要求召請喇嘛，並在袋子裡放祈禱書作伴，才肯讓別人拉上拉鍊，把他裝進封閉的袋子裡。

為了讓迦莫夫袋發揮恰當功能，伴護人員必須不斷用腳踏打氣筒把新鮮空氣注入袋內。到了星期三夜裡，英格麗醫生已不眠不休照顧托普契四十八小時，筋疲力盡，於是她把打氣入袋的責任交給托普契的幾個雪巴朋友。她打盹的時候，一個雪巴人從袋子的塑膠窗口發現

托普契嘴邊冒泡，顯然已停止呼吸。

英格麗醫生被這個消息嚇醒，立刻扯開袋子，施行心肺復甦術，並找來喜馬拉雅救難協會的義工席佛醫生。席佛在托普契的氣管插一根管子，開始用橡皮救護袋，也就是手工打氣筒將空氣打入他肺部，於是托普契又有了呼吸，但中間至少相隔四、五分鐘沒有氧氣進入他腦子。

兩天後，也就是四月二十六日星期五，天氣終於好轉，可以用直升機載人了，托普契被送往加德滿都的醫院，但那邊的醫生宣布他的腦子嚴重受損。此時托普契比植物人好不了多少。接下來幾星期他在醫院裡日漸憔悴，茫茫然瞪著天花板，雙臂緊蜷在兩側，肌肉萎縮，體重降到三十六公斤以下。後來他在六月中去世，遺下羅瓦林村的妻子和四個女兒。

<p style="text-align:center">❄　❄　❄</p>

說也奇怪，大多數聖母峰登山者對托普契的困境反而不如成千上萬遠離這座高山的人來得清楚。消息透過網路傳送出去，在我們這些基地營的人眼中簡直有點超現實。例如某個隊友打衛星電話回家，可能會從紐西蘭或美國密西根州常上網的配偶口中得知南非隊在二號營做些什麼。

至少有五個網站刊登特派員在聖母峰基地營所寫的現場報導４。南非隊有個網站，杜夫

的國際商業遠征隊也有。公共電視網（PBS）的「新知」（Nova）推出一個精心製作、資料豐富的網站，每天刊登克拉克和知名聖母峰史學家沙爾克德所提供的新訊息——兩人都是IMAX遠征隊的成員。（IMAX遠征隊由得獎電影製片兼登山專家布里薛斯領軍，要拍攝一部耗資五百五十萬美元的IMAX銀幕聖母峰登頂紀錄片。一九八五年巴斯上聖母峰，就是由布里薛斯擔任他的嚮導。）費雪的遠征隊有兩個以上的特派員為兩個互相競爭的網站發線上新聞。

以電話為《線上戶外》s做每日報導的珍就是費雪隊上的特派員之一，但她不是客戶，也未獲准從基地營往上攀爬。不過，費雪遠征隊的另一位網路特派員是客戶，打算一路登上峰頂，並沿途為NBC互動網發每日快訊。她的名字叫做珊蒂，給人的鮮明印象和她引起的閒話在山上無人能及。

珊蒂是百萬富翁級的社交名媛登山客，這次是第三度企圖爬聖母峰。今年她為了完成她廣為人知的七頂峰計畫，比往昔更決心登頂。

一九九三年珊蒂參加一次嚮導帶隊的遠征，走南坳加東南稜路線，她帶著九歲的兒子柏兒和裸姆在基地營出現，引起小小的騷動。不過她遇到許多困難，只爬到七三一五公尺高度就折返了。

一九九四年她向企業募得二十五萬美元以上的資金，借助北美四大登山名手布里薛斯（他簽了合約，替NBC電視拍遠征影片）、史文森（Steven Swenson）、布蘭查（Barry

Blanchard）和羅威（Alex Lowe）的才能，重回聖母峰。羅威堪稱全世界出類拔萃的全能登山家，他受雇擔任珊蒂的貼身嚮導，酬勞極高。四人為她打前鋒，一路把繩索架上東壁，那是聖母峰靠西藏那一側極困難極危險的山壁。珊蒂在羅威的鼎力相助下，攀著固定繩上到標高六七○五公尺的地方，再一次被迫放棄，沒有登頂。這次問題出在積雪情況不穩，很危險，逼得全隊放棄登山。

多年來我對珊蒂早有耳聞，卻直到健行前往基地營途中，才在高樂雪村首次相遇。

一九九二年《男性》雜誌派我騎哈雷機車由紐約長征舊金山，然後寫一篇報導，同行的有《滾石》、《男性》和《我們》雜誌的知名億萬富翁發行人維納（John Wenner）和他的幾位富人朋友，包括珊蒂的弟兄希爾（Rocky Hill）和她的丈夫匹特曼（Bob Pittman），也就是MTV的共同創辦者。

維納借我的鉻黃外殼大機車震耳欲聾，騎來很刺激，揮金如土的同行伙伴也相當友善。但我跟他們少有共通之處，而且我沒忘記自己是受雇於維納，才有機會同行。晚餐席上，匹特曼、維納和希爾互相比較自己擁有的各型飛機（維納推薦我下回若要買個人噴射機，不妨買「灣流IV型」），討論名下的鄉村莊園，還談到她正在爬麥金利山。鮑勃聽說我也登山，就提議說：「嘿，你跟珊蒂應該一起去爬座山。」而現下，在四年後，我們就一起爬了。

珊蒂身高一七八公分，站起來比我高五公分。即使在標高五一八一公尺的此地，她那男

孩子氣的短髮看來還是一副有專家打理的樣子。她熱情洋溢、坦率直接，從小生長在北加州，跟著父親玩遍露營、遠足、滑雪等活動。她喜歡山區的自由與樂趣，大學時代及畢業後繼續涉獵戶外活動。一九七○年中期她第一次婚姻失敗，因痛搬到紐約，入山的頻率銳減。

她在曼哈頓區當過高級百貨公司的採購、《仕女》雜誌的精品編輯，《新娘》雜誌的美容編輯，然後在一九七九年嫁給匹特曼。珊蒂不屈不撓追求大眾的注意，努力讓自己的名字和照片定期登上紐約的社交版。她跟房地產大亨之妻布蘭妮、NBC名主播洛考及其妻梅瑞迪絲、服裝設計師米茲拉希、媒體名人瑪莎很要好。夫妻兩人在康乃狄克州有座華麗莊園，在紐約中央公園西側有一戶擺滿藝術品的公寓，公寓內的傭人有全套制服。為了兩地之間往返更便捷，兩人買了一架直升機，學會駕駛。一九九○年匹特曼夫婦上了《紐約》雜誌封面，被稱為「分秒必爭的夫妻」。

不久珊蒂立志要成為第一個征服「世界七頂峰」的美國女性，並花費鉅資，鼓足了勁宣傳這項計畫。可惜最後一座聖母峰久攻不下，一九九四年三月，四十七歲的阿拉斯加產士勒菲佛（Dolly Lefever）先完成這個目標，珊蒂失去了機會。不過她仍不願放棄聖母峰。

威瑟斯有一天晚上在基地營說：「珊蒂爬山可不像你我這樣爬法。」一九九三年他在南極參加嚮導帶隊的文生山攀登之旅，當時她正跟另一個隊伍爬同一座山，他笑著回憶說，「她帶個超大型的圓筒旅行袋，裡面裝滿美食，大約要四個人才抬得動。她還帶了手提電視和錄放影機，以便在帳篷內看電影。嘿，我的意思是，你不得不甘拜下風，很少人爬山這麼有派

頭。」他描述道，珊蒂慷慨跟其他山友分享她帶來的東西，「有她在，真是愉快又有趣。」動身前往尼泊爾的前一天，她在「NBC互動網」貼上此行第一篇文章，滔滔不絕說：

一九九六年出擊聖母峰，珊蒂再度配備了登山家帳篷裡不常見的隨身用品。

我的一切隨身用品都打包好了……看來我要帶的電腦和電子設備不下於登山裝備……兩部IBM筆記型電腦，一部錄影機，三部三十五毫米的照相機、一部柯達數位相機、兩部錄音機、一部光碟遊戲機、一部印表機，加上足夠（我希望）的太陽能電熱板和電池供應所有電源……出遠門不帶足夠的汀恩德魯卡中東調和豆和義式濃縮咖啡機，我簡直無法想像。

由於我們會在聖母峰上過復活節，我買了四個紙包的巧克力蛋。在標高五四八六公尺的地方玩復活節尋蛋遊戲？請拭目以待！

那天晚上，社交版專欄作家諾威治在曼哈頓城中心的奈爾餐廳設宴為珊蒂餞行。賓客名單包括名媛碧安卡和設計師卡文克萊。珊蒂喜歡戲服，她在晚禮服外面套件高海拔登山裝，穿戴登山靴、冰爪、冰斧和卡賓槍子彈帶露面。

珊蒂抵達喜馬拉雅山之後，似乎盡可能固守上流社會的習性。健行到基地營途中，有個名叫潘巴的小雪巴人每天早上替她捲睡袋，打理背包。四月初她跟費雪的其他隊員抵達聖母

峰山腳，行囊包括一疊疊跟自己有關的剪報，準備發給基地營的其他居民。兩三天後雪巴跑

者開始定期送來 DHL 全球快遞運到基地營給她的包裹，包括新一期的《風尚》、《浮華

世界》、《人物》、《吸引力》雜誌。雪巴人對女用內衣廣告十分著迷，覺得香水廣告的香

味條很可笑。

費雪的隊員意氣相投，十分團結。大多數隊友對於珊蒂的特殊習性泰然處之，接納她似

乎毫不困難。珍回顧道，「和珊蒂相處很累，她需要當眾所矚目的焦點，老是哇啦哇啦談自

己的事。但她從不拉低團體的情緒。她幾乎每天活力充沛，精神勃勃。」

不過在她的隊伍以外，好幾位登山高手把她看成嘩眾取寵的外行人。一九九四年她試登

聖母峰的東壁失敗後，凡士林精華露（遠征隊的主要贊助者）的一支電視廣告飽受見多識廣

的登山家嘲諷，因為廣告把她形容為「世界級的登山家」。可是她本人從未公開這麼說，確

實，她在為《男性》寫的文章中強調，她要布里薛斯、羅威、史文森和布蘭查「知道我只是

熱愛爬山，不敢把自己的業餘能力跟他們的世界級技巧混為一談。」

她一九九四年的傑出隊友對她沒什麼微詞，至少沒公開說。事實上，那次遠征後，布里

薛斯成為她的密友，史文森也再三為她辯護，反駁外界的批評。遠征隊由聖母峰回來後不久，

史文森在西雅圖的一次社交聚會中向我解釋說，「聽著，珊蒂也許不是偉大的登山家，但在

東壁上她承認自己的能力有限。不錯，我們四人做了所有先鋒攀登，架所有固定繩，但她態

度積極，負責募款、跟媒體打交道，也自有她的貢獻。」

不過，毀謗她的也大有人在。許多人看她炫耀財富，厚顏地追逐大眾的目光，大為不滿。

考夫曼（Joanne Kaufmen）在《華爾街報導》中寫道：

在某些上流社交圈，匹特曼太太是以攀爬社交界而非高山而知名。她和匹特曼先生是各種莊重晚會和慈善活動的常客，也是各種八卦專欄的主要人物。匹特曼先生有位堅持不肯透露姓名的前事業夥伴說，「很多人的大衣後襬都被匹特曼太太攀皺了。她對於名聲非常感興趣。如果必須匿名爬山，我想她絕不會去爬。」

巴斯將「世界七頂峰」大眾化，接著世界最高的聖母峰也遭到貶抑，在批評者心目中，珊蒂正是種種可議現象的縮影，不管這是否公平。可是她被金錢、僱用的隨從、堅決的自戀給隔絕開來，對自己引發的憤恨和藐視不以為意，就像珍·奧斯汀筆下的艾瑪一樣，對什麼都漫不經心。

注1：霍爾隊上有個基地營雪巴頭，名叫澤林，負責管理隊上所雇的全體雪巴人。登山頭多吉聽澤林指揮，但雪巴人離開基地營往上爬的時候多吉可以管登山雪巴。作者注

注2：請勿和南非隊的同名雪巴人搞混。多吉、潘巴、拉克帕、澤林、托普契、達瓦、尼瑪、帕桑都是常見的雪巴名字。一九九六年聖母峰上至少有兩個以上的雪巴人共用上述每一個名字，經常造成混淆。作者注

注3：一般相信問題的根源是缺氧，由於肺動脈壓力過高，使動脈將液體漏進肺部所造成。作者注

注4：儘管他們大吹大擂「聖母峰山坡和全球資訊網之間的直接、互動連結」，但受限於科技，基地營無法直接連上網。反之，特派員是透過衛星電話以聲音或傳真來傳送報導，這些報導打好字後送進電腦，讓紐約、波士頓和西雅圖的編輯上網傳布。電子郵件在加德滿都收取、列印，再用犛牛運到基地營。同樣的，網路上的照片都先以犛牛運送，然後以空運送到紐約去傳送。網路聊天時段是透過衛星電話和紐約的打字員進行的。作者注

注5：好幾家雜誌錯誤報導說我是《線上戶外》的特派員。起因是珍在基地營訪問過我，並在《線上戶外》網站拍發訪問稿。其實我跟《線上戶外》沒有任何關係。我是接《戶外》雜誌的委託，該雜誌是設在墨西哥聖塔菲的獨立雜誌，跟《線上戶外》只有鬆散的合作關係，將雜誌的某一版本刊在電腦網路上。可是《戶外》雜誌和《線上戶外》各自獨立，我抵達基地營之前甚至不知道《線上戶外》派了特派員到聖母峰。作者注

EVEREST

第九章
二號營

10,000m

6,492m ▶

0m

1996.04.28

CAMP TWO

我們為了活下去而說故事……我們從自殺中找尋啟示，從五人凶案中找尋社會或道德教訓。我們詮釋我們所見的一切，在多種抉擇中選取最可行的一種。我們強作解人，硬用文字敘述各種迥然不同的意象，學會以「觀念」把實際體驗到的無常幻象凍結起來，我們全憑這些活下去，若我們是作家，更是如此。

狄狄昂 《白色相簿》

Joan Didion, The White Album

INTO THIN AIR

凌晨四點手表的鬧鈴響起時，我已經醒了。我睡得並不多，大多數時候都在稀薄的空氣中苦苦呼吸。現在該鑽出暖洋洋的羽絨繭，走進標高六四九二公尺的酷寒中了。兩天前，即四月二十六日星期五，我們早出晚歸，在一天內從基地營一路趕到二號營，開始了第三次也是最後一次的高度適應，準備攻頂。依照霍爾宏大的計劃，今天早上我們將從二號營上到三號營，在標高七三一五公尺的地方過夜。

霍爾要我們在四點四十五分準時動身——離現在還有四十五分鐘，只夠更衣、硬吞下一條糖果和一杯茶，並繫好冰爪。我用來當枕頭的雪衣上夾著一支廉價溫度計，我用頭燈照了照，發現狹窄的雙人帳內氣溫僅有攝氏零下二一・七度。我對著縮在身旁睡袋內的人影叫道：

「韓森，該起來了，老鬼。你醒來了沒？」

他用疲憊的口吻說：「醒來？你怎麼會以為我睡著過？我難過死了。我想我的喉嚨有點不對勁。老兄，我老了，吃不消。」

夜裡我們吐出的臭氣已凝結在帳篷布上，形成一層脆脆的白霜。我坐起來，摸黑找衣服，很難不摩擦到低低的尼龍壁，而每次一碰到壁面，帳篷內就颳起一陣暴風雪，每樣東西都因此罩上白色的結晶。我抖得厲害，穿上三層毛絨絨的聚丙烯內衣褲和擋風尼龍外層，拉好拉鍊，然後穿上笨重的塑膠靴。過去兩週來我的食指尖乾裂流血，在冷空氣中持續惡化，光是繫緊鞋帶就痛得抽搐。

我靠頭燈照明，跟在霍爾和費許貝克之後走出營地，在冰塔和一堆堆礫石之間繞來繞去，

來到冰河主體上。接下來兩個鐘頭，我們登上一道和緩如初級滑雪道的斜坡，終於來到昆布冰河上端的冰後隙，洛子山壁立即浮現眼前，只見一片傾斜的浩瀚冰海，在斜射的曙光中幽幽發亮，有如骯髒的鉻鋼。一條九毫米直徑的長繩宛如從天堂垂下般，彎彎曲曲爬在凍結的冰面上，像傑克的豆藤召喚著我們。我抓起繩子尾端，把我的鳩瑪爾式上升器1鉤在微微磨損的繩子上，開始往上攀。

我預期太陽照上西冰斗之後也會發生前幾天早晨的太陽能烤箱效應，所以衣服穿得太少，走出營地後一直冷得要命。今天早晨氣溫被高山灌下來的刺骨寒風拉低了，降到零下四十度左右。我的背包裡有一堆毛衣，可是要穿毛衣就必須一面掛在固定繩上，一面脫下手套、背包和擋風外套。我擔心會掉東西，決定先走到山壁比較不陡的地方，站穩後解開繩子再加衣服。於是我繼續往上攀，愈攀愈冷。

寒風颳起迴旋的雪粉大浪，像拍岸的海浪沖刷下來，灑得我衣服覆滿霜花。我的護目鏡上結了龜裂的冰花，很難看清楚，雙足也漸漸失去知覺，手指已經全麻了。這種情況下繼續走似乎很不安全。我走在隊伍最前端，標高七〇一〇公尺，領先葛倫十五分鐘。我決定等他，跟他討論一下我的狀況。但他還沒走到我身邊，霍爾的聲音就從他夾克裡的無線電傳出來，他只得停下來接聽，然後頂著風聲對每個人大聲宣布：「霍爾要大家下去！我們離開這兒！」

我們回到二號營估計損傷程度時，已是中午時分。我很累，此外倒還安好。澳洲醫生

塔斯克指尖長了小凍瘡。反之，韓森受創嚴重。他脫下靴子，發現好幾根腳趾有輕微凍傷。

一九九五年他在聖母峰上腳部嚴重凍傷，只得切除一根大腳趾的部分組織，循環因此永遠受損，使他變得特別怕冷。這回他又凍傷，一定更難熬過高山的嚴酷環境。

不過，韓森更嚴重的狀況是在呼吸道。他在動身到尼泊爾之前不到兩個禮拜動了喉部小手術，氣管還非常敏感。今天早晨他大口大口吸夾著雪花的凜冽空氣，顯然把喉部凍壞了。

韓森像啞了一樣，用幾乎聽不見的嘶啞嗓音說道：「我慘了，我甚至講不出話來。我爬不上去了。」

霍爾勸道：「韓森，不要這樣妄自菲薄。過一兩天再看看你的身體狀況。你是硬漢。我想你一旦復原，登頂的勝算很大。」韓森不相信，退回我們的帳篷，拉起睡袋蓋到頭頂。看他這麼洩氣真難受。他已變成我的好朋友，大大方方分享他一九九五年攻頂不成所摸索出的智慧。我脖子上還掛著一串念珠，那是遠征初期他送我的護身符，由潘坡崎的喇嘛加持過。

我非常希望他也能成功登頂，這股期待之熱切，並不亞於希望自己親身攻上聖母峰的心情。

下半日整個營區瀰漫著一股恐慌和輕微的沮喪。山峰還未發出最嚴厲的斥喝，就已經把我們嚇得落荒而逃。受到申誡而拿不準主意的不止我們這一隊。二號營有許多隊都士氣低落。

霍爾和台灣及南非領隊為了架近兩公里長繩索來保障洛子山壁的路線安全而吵了起來，吵得火氣都上來了。四月下旬，洛子山壁上從西冰斗源頭到三號營之間已經架好一列繩索。

為了完成收尾，霍爾、費雪、伍達爾、高銘和與柏里森（阿爾卑斯登山社遠征隊的美國領隊）

已經講好，四月二十六日每隊再派一兩個隊員合力在洛子山壁剩下的路段，也就是三號營到標高七九二五公尺的四號營之間架好繩索。但事情並未照計劃進行。

四月二十六日早晨，霍爾隊上的雪巴人多吉和克希里、費雪隊上的嚮導波克里夫和柏里森隊上的一名雪巴離開二號營，但原該一起出發的南非隊和台灣隊雪巴還留在睡袋裡，不肯合作。那天下午霍爾抵達二號營，一聽到這件事，立刻發出幾道無線電，想查明計劃為何落空。台灣隊的登山雪巴豆吉連聲道歉，答應補償。但霍爾呼叫南非領隊伍達爾的時候，對方卻毫無悔意，只吐出一堆髒話和咒罵。

霍爾懇求道：「老兄，我們文明一點。我想我們早就講好了。」伍達爾說他手下的雪巴之所以留在帳篷，是因為沒人過來叫醒他們，告訴他們需要幫忙。霍爾反駁道，事實上多吉一再努力叫醒他們，但他們對他的懇求置之不理。

此時伍達爾宣稱：「你和你手下的雪巴總有一個是天殺的騙子。」接著他威脅要派一兩個隊上的雪巴用拳頭「解決」多吉。

這回不愉快的交手之後兩天，兩隊之間的敵意仍很深。我們在二號營斷斷續續收到托普契病情惡化的消息，心情更加惡劣。他的病情到了低海拔地區仍繼續惡化，醫生推測他也許不是單純的高山肺水腫，而是高山肺水腫併發肺癆或者其他早已存在的肺病。不過雪巴人另有不同的診斷，他們相信費雪隊上有個登山者觸怒了聖母（即天空女神薩迦瑪塔），才惹來女神報復。

上述登山者跟洛子峰遠征隊的某個成員有了不尋常的關係。由於基地營就跟出租公寓一樣局促，根本沒有隱私可言，這支遠征隊的人都知道這個女登山者在帳篷內有什麼風流韻事，尤其是雪巴人，兩人幽會期間他們就坐在外面指指點點偷笑。「正在做醬汁，正在做醬汁。」他們咯咯笑著，把一根手指戳進另一隻開口的拳頭內一抽一塞，模仿性交動作。

雪巴人笑歸笑（且不提他們自己聲名遠播的放蕩習性），基本上並不贊成沒有婚姻關係的男女在神聖的薩迦瑪塔峰側翼發生性關係。每當天氣變壞，總有雪巴人指著天上翻騰的雲朵認真宣布：「有人在做醬汁，帶來噩運。現在暴風雪來了。」

珊蒂在一九九四年的遠征日記中提到這項迷信，她在一九九六年以電腦網路傳出去……

一九九四年四月二十九日
西藏聖母峰東壁基地營（標高五四二五公尺）

……那天下午有個郵件飛毛腿抵達，帶來每個人的家書和家鄉登山弟兄開玩笑寄來的少女雜誌……半數雪巴人拿到帳篷內細看，其他雪巴人則篤信看這種東西會帶來災禍，為此焦躁不安。他們聲明，珠穆朗瑪女神不容她的聖山有任何「不潔之物」。

昆布山區奉行的佛教有明顯的泛靈論氣息，雪巴人信仰許多住在該地峽谷、河流、山峰的神祇或精靈。他們認為要安全通過險惡的大地，膜拜這些神明是非常重要的。

為了安撫薩迦瑪塔女神，今年雪巴人照例在基地營精心建了十幾座美麗的舍利塔，每支遠征隊各一座。我們營地的舍利塔是一公尺半高的立方體，上面放三顆精選的尖石，一根三公尺木竿聳立在塔頂，上方有優美的杜松枝。帳篷上的竿子掛有五長串色彩豔麗的風馬旗呈輻射狀飄揚，為營地避邪。每天早上天亮前，我們的基地營雪巴頭，年約四十餘歲，有長者風範，頗受敬仰的澤林會點燃杜松做成的香，在舍利塔邊頌經祈禱。無論西方人或雪巴人都必須從右方走過舍利塔，並穿過味道甘美的香霧，接受澤林祝福，才能走進昆布冰瀑。

薩迦瑪塔女神知道我們打算行事後立即執行祭拜，可以先穿過冰瀑無妨。

儘管虔誠遵守宗教儀式，雪巴人奉行的佛教卻是靈活清新、不教條化的宗教。例如為了獲得薩迦瑪塔女神的庇護，所有隊伍在每次進入昆布冰瀑之前都必須舉行複雜的祭拜儀式。可是被舉薦主持祭拜儀式的喇嘛既乾瘦又虛弱，沒能如期從遙遠的村莊趕來，於是澤林宣布此雪巴人把托普契的病歸咎於山痴隊隊帳篷內的婚外韻事顯得很奇怪。我向費雪隊上的二十三歲登山雪巴頭江布指出個中矛盾，他堅稱真正的問題不是費雪隊上的登山客在基地營「做醬汁」，而是她到了山峰高處仍繼續跟姦夫睡在一起。

遠征過後十個禮拜，江布鄭重其事說：「聖母峰是神，對我，對每個人而言都是。只有夫妻睡在一起，很好。可是她和他睡在一起，對我們隊不吉利……所以我跟費雪說：拜託，

聖母峰山坡上的人對通姦的態度似乎也同樣馬虎，儘管口頭上遵從禁忌，但不少雪巴人自己卻破了例。一九九六年有個雪巴人甚至和IMAX遠征軍的一個美籍女子發生私情，因

費雪，你是領隊，請告訴她，在二號營不要跟男朋友睡，拜託。但費雪就只是笑。她和他頭一天睡同一頂帳篷，不久托普契就在二號營生病。現在他死了。」

托普契是江布的叔叔，兩人很親，江布也參加了四月二十二日晚上把托普契抬下山的營救隊伍。後來托普契在佩里澤停止呼吸，必須撤往加德滿都，江布（在費雪鼓勵下）及時從基地營衝下山，在直升機上一路陪著叔叔。他匆匆到加德滿都，又急行回基地營，非常疲倦，對高度適應不良，這對費雪的團隊可不是吉兆，費雪非常仰賴他，程度至少並不下於霍爾仰仗我們隊上的雪巴登山頭多吉。

一九九六年聖母峰在尼泊爾這一側有許多老練的喜馬拉雅登山好手，霍爾、費雪、布里薛斯、彼得、多吉、葛倫和IMAX隊的奧國人蕭爾等都是老將。不過有四位耀眼人物即使在這些好手之間也出類拔萃，這幾位登山名家在七千九百公尺以上的高處展現出驚人的膽識和技術，因而自成一支聯盟，一個是在IMAX影片中擔任主角的美國人維斯特斯，一個是為費雪工作的哈薩克籍嚮導波克里夫，一個是受雇於南非遠征隊的雪巴人巴布，第四位就是江布。

江布外型出眾，外向得過火，非常自負卻極為迷人。他在羅瓦林地區長大，是獨生子，不抽菸也不喝酒，在雪巴人之中十分罕見。他鑲金牙，笑得怡然自在。雖然骨架矮小，體型不高大，但張揚的舉止、勤奮的精神和非凡的運動天賦，使他獲封「昆布地區的桑達斯[3]」。費雪跟我說，他認為江布有潛力成為「新一代梅斯納」，梅斯納是著名的義大利登山家，也

是有史以來最偉大的喜馬拉雅登頂者。

一九九三年江布年方二十，受雇為「尼印聖母峰遠征聯軍」扛行李，首次嶄露頭角。該隊由印度女子帕爾（Bachendri Pal）領軍，隊員也大多是女性，而他是隊上最年輕的成員，起初只擔任後援。但是他體力驚人，最後一分鐘被指派參加攻頂，五月十六日沒帶補充氧氣登上頂峰。

江布登上聖母峰五個月後，跟著一支日本隊伍登上卓奧友峰。一九九四年春天，他為費雪的薩迦瑪塔環境遠征隊工作，二度登上聖母峰，仍舊沒帶氧氣筒。九月他跟著一支挪威隊伍爬聖母峰西稜，遇上雪崩，他往山下滾落六十公尺後，設法用冰斧擋住跌勢，救了自己和兩個繫在同一條繩索上的隊友，可是沒跟別人綁在一起的叔叔諾布卻命喪黃泉。喪叔之痛給江布很大的打擊，卻未澆滅他的登山熱誠。

一九九五年五月，他受雇於霍爾的遠征隊，第三次未帶氧氣筒登上聖母峰頂。三個月後他受雇於費雪，登上巴基斯坦境內標高八○四七公尺的布洛德峰。一九九六年江布跟著費雪上聖母峰的時候，登山經歷只有三年，卻已參加了十次喜馬拉雅遠征，名列最高段的高海拔登山家，聲名遠播。

一九九四年費雪和江布同爬聖母峰，惺惺相惜。兩人都有無窮的精力、難以抗拒的魅力，以及令女人為之傾倒的本領。江布把費雪當成師傅和典範，甚至學費雪將頭髮紮成馬尾。他以特有的自負口吻解釋說：「費雪很強，我也很強。我們組成好團隊。費雪給我的酬勞不如

霍爾或日本人，但我不缺錢，我看的是未來，而費雪就是我的未來。他跟我說：『江布，我強壯的雪巴！我要讓你成名！』我想費雪在山痴公司為我訂了很多大計劃。」

注1：鳩瑪爾式上升器（Jumar，一種機械上升器）是皮夾般大小、靠金屬凸輪抓牢繩索的設施。凸輪使上升器毫無阻礙往上滑，但上面掛有重物時卻能牢牢鉗住繩索防止下墜。登山者靠棘輪一步步將身子往上推，藉此順著繩索往上爬。作者注

注2：風馬旗上印有藏傳佛教聖咒，最常見的是六字大明咒「唵嘛呢叭咪吽」，藉旗子的飄動將聖咒傳給上蒼。禱告旗上除了祈禱文，通常還有飛馬像。馬在雪巴人的宇宙論中是聖物，據信可飛快將祈禱文載往天堂。雪巴語稱禱告旗為「龍塔」，直譯即為「風馬」。作者注

注3：桑達斯（Deion Sanders, 1967-），同時是美式足球跑鋒和棒球大聯盟外野手，為唯一跨足兩種職業運動且都參加過冠軍決賽的明星選手。譯注

EVEREST

第十章
洛子山壁

10,000m

7,132m ▶

0m

1996.04.29

LHOTS FACE

美國不像發明登山運動的阿爾卑斯山區歐陸國家或英國，舉國對這項運動都缺乏先天的同理。上述國家的人對登山有種類似理解的態度，雖然大體而言一個路人可能會認為登山會莽不要命，但他會承認這是一件非做不可的事。美國人則不會這樣認可。

恩斯沃斯 《聖母峰》

Walt Unsworth, *Everset*

INTO THIN AIR

我們第一次往三號營進發，卻受阻於風勢和酷寒而折回。除了韓森留在二號營治療受傷的喉嚨之外，次日霍爾隊上每個人都再試了一遍。我沿著洛子山壁的大斜坡上行三百公尺，登上一條彷彿沒有止境的褪色尼龍繩，爬得愈高，動作愈慢。我用戴手套的那隻手把鳩瑪爾式上升器沿著固定繩往上滑，全身的重量都掛在上升器上，費力吸入兩口炙人的空氣，接著把左腳往上挪，將冰爪踩入冰內，又奮不顧身吸進兩大口空氣，將右腳擺在左腳旁，從胸腔底部吸氣、吐氣，又吸氣、吐氣，再度將上升器沿著繩索往上溜。這三個鐘頭我拚命努力，希望至少再拚一個鐘頭才休息。我就這樣非常辛苦地向一堆據說搭在上方陡崖某處的帳篷爬去，進度簡直只能以一吋吋來衡量。

不爬山的人，也就是大多數人類，常以為這不過是膽大妄為的運動，只是在瘋狂追求高還要更高的刺激感。但若以為登山者只是把登山當成合法毒品，迷上那種腎上腺素往上衝的刺激感，那就錯了，至少就母峰的情況並非如此。我在山上做的事，跟高空彈跳、特技跳傘或時速一百九十公里以上的摩托車飆車有天壤之別。

離開基地營的種種舒適設備後，遠征事實上已變成近乎喀爾文主義的苦行。苦多於樂，且比例之懸殊遠大於我爬過的任何高山。我很快就了解爬聖母峰基本上就是忍受痛苦。一週又一週地承受艱辛跋涉、沉悶無聊和苦痛，我覺得我們大部分人最熱切追求的，可能是某種類似恩典的東西。

當然某些聖母峰登山客的動機並不那麼高尚純正，例如追求小名聲、提升職涯、撫慰自

尊、正當的誇耀、不入流的金錢利益等。不過這些不高貴的誘因並不像許多批評者所以為的有那麼大的影響力。說真的，幾週下來的所見所聞使我大大修正了自己對某些隊友的成見。

就舉威瑟斯為例吧，他此刻正在一百五十公尺下方，落在長長的隊伍之後，看來像冰上的小紅點。我初見威瑟斯的印象不太好，他是美國達拉斯市的病理學家，喜歡拍人背脊，登山技術連平庸都談不上。乍看之下，不過是個喜歡吹噓、想花錢買聖母峰頂當獎杯的共和黨闊佬。但我愈認識他，對他愈敬重。即使彈性不佳的新靴把他雙腳夾成肉餅，他還是一天天跛著腳往上爬，幾乎不提難忍的劇痛。他頑強、積極、耐苦。起先我以為的傲慢，現在看來更像是精力充沛。此人好像對世上任何人都沒有惡意（儘管他不喜歡希拉蕊）。他的活力和無限樂觀實在難以抵抗，我不禁愈來愈欣賞他。

威瑟斯是職業空軍軍官的兒子，小時候在軍事基地間搬來搬去，最後才定居在威契塔瀑布鎮上大學。他醫科畢業後結婚，有兩個小孩，在達拉斯安穩開業，收入頗豐。一九八六年他年近四十，到科羅拉多州度假，受到高山吸引，就報名上了洛基山脈國家公園的初級登山課程。

醫生往往不斷追求高人一等的成就，而威瑟斯也不是第一個迷上新嗜好的醫生。但登山不同於高爾夫、網球或他的死黨所從事的各種消遣。登山需要在體力和情緒上苦苦掙扎，會遇到真正的危險，不能只當遊戲。登山就像人生，只是更激烈、更鮮明，以前沒有一樣東西能讓威瑟斯這麼難以自拔。他沉迷於登山，為了登山常常無法陪伴家人，他太太格外擔憂。

威瑟斯迷上登山不久就宣布他要爬世界七頂峰，她可一點也不高興。

威瑟斯的執著也許有點自私和誇大，卻不輕浮。布隆菲爾來的律師卡西斯克、每天早上吃麵當早餐的文靜日本女性康子、從軍中退伍後才開始登山的五十六歲澳洲布里斯班籍麻醉師塔斯克等人身上也可以看到同樣的嚴肅和堅毅。

塔斯克用濃重的澳洲腔說：「我退伍之後有點茫然。」他在軍中是重要角色，在澳洲特種空軍當上校，那等於美國的綠扁帽特種部隊。他在越戰高峰期服兩次役，對退役後的平淡生活毫無準備。他繼續說：「我發現我無法真心跟平民交談。我的婚姻破裂了。我只能預見長長的黑暗隧道逐漸變窄，最後是病弱、衰老、死亡。這時候我開始登山，這項運動提供了

我在平民生活中失落的大部分東西──挑戰、袍澤之情、使命感等等。」

我愈理解塔斯克、威瑟斯和幾位隊友，對自己的記者角色就愈不自在。坦誠報導霍爾、費雪或珊蒂這些積極追逐媒體版面的人，我並沒有疑慮不安，但面對和我同為客戶的隊友，則是另一回事了。他們簽約參加霍爾的遠征隊，沒有預料到會有記者置身在隊伍中，不斷做筆記，默默記錄他們的言行，準備將他們的弱點推向可能並不諒解的社會大眾眼前。

遠征結束後，威瑟斯接受電視節目《轉捩點》的訪問。在一段未剪輯播出的訪問中，ABC新聞主播沙耶問威瑟斯，「有記者同行，你感覺如何？」威瑟斯答道：

壓力大增。我想起來總是有點介意。你知道，這家伙會回來寫一篇報導給兩百萬人

讀。我的意思是，即使只有你和登山隊，在那麼高的地方出洋相都已經夠糟了。有人會把你當小丑和諧星寫在雜誌上，這件事對於你該如何表現、該努力到什麼程度，都會構成心理壓力。我擔心這會迫使人們更積極表現，超出自己原先想要做到的程度。連嚮導也都如此。我是說，因為有人會描述他們，評斷他們，他們會更想把人推向山頂。

過了一會，沙耶問道，「你有沒有感覺到記者同行加重了霍爾的壓力？」威瑟斯答道：

不可能沒有。霍爾以此為生，如果有客戶受傷，對嚮導而言是最慘的事⋯⋯前兩年他確實非常成功，把每一位客戶帶上了峰頂，非常了不起。我想他以為我們這一隊實力很強，可以再創佳績⋯⋯所以我認為有一種推力，你會希望再次登上新聞和雜誌的時候，全是有利的報導。

　　❆　　❆
　❆　　❆
　　❆

我終於弓著背走進三號營，那時已是早晨近午時分，令人暈眩的洛子山壁半山腰上，雪巴助手在冰坡上砍出了平台，搭出三座並肩擠在一起的黃色小帳篷。我到達時，克希里和

阿里塔還在努力砍另一個平台，準備搭第四座帳篷，於是我卸下背包，幫他們砍冰。標高七三一五公尺，我用冰斧砍七、八次就得停下來喘口氣，休息一分多鐘。不用說，我對這項工作的貢獻微不足道，整個工作花了將近一個鐘頭才完成。

我們的小營地比其他遠征隊的帳篷高三十公尺，完全沒有遮蔽。幾週來我們一直在峽谷之類的地方跋涉，遠征至今頭一次放眼望去看到的是天空而非大地。一堆堆碩大的積雲在陽光下賽跑，在地景上印出陰影和亮光構成的變幻浮雕。我坐著等隊友抵達，雙足懸在深淵上空，望向雲朵後方，俯視幾座一個月前還巍巍懸在我們上方的六千七百公尺山峰。看起來，我總算真正離世界屋脊很近了。

不過，裏在湧動雨雲中的山頂，離這兒垂直距離仍有一公里半以上。然而，更高的山峰雖然正受時速兩百公里的狂風吹襲，三號營的空氣卻幾乎文風不動。下午時光一分一秒過去，我漸漸被猛烈的太陽輻射照得頭昏眼花——至少我希望是炎熱害我發昏，不是患上腦水腫。

高山腦水腫不像高山肺水腫那麼普遍，但更致命，也很難醫治。當液體從缺氧的腦血管滲出，造成嚴重的腦腫，症狀就發生了，徵兆通常很少，或完全沒有。腦壓一旦增大，活動能力和心智技能會以驚人的速度惡化，通常只要幾個鐘頭或更短的時間，而病人對這些變化往往渾然不覺。接下來便是昏迷，除非病人迅速撤往海拔較低的地方，否則就會喪命。

那天下午我之所以想起高山腦水腫，是因為兩天前費雪隊上有個四十四歲的科羅拉多籍牙醫克魯斯就在三號營患了這種病，病情相當嚴重。克魯斯是費雪的多年老友，也是強壯且

經驗豐富的登山者。四月二十六日他由二號營爬到三號營，為自己和隊友泡茶，然後躺在帳篷內小睡。克魯斯回顧道，「我馬上就睡著，睡了將近二十四小時，直到第二天下午兩點左右有人叫醒我，我才醒來，那時，其他人馬上看出我神智不清，我自己倒沒發覺。費雪告訴我，『我們必須立刻送你下山。』」

克魯斯連自己更衣都非常困難。他把登山吊帶套反了，由防風外套的衣襟穿過去，而且沒辦法繫上皮帶扣環。幸虧費雪和貝德曼在克魯斯動身下山前發覺他穿錯了。貝德曼說，「如果他就這樣沿著繩子下降，馬下就會從吊帶滑脫，摔到洛子山壁底下。」

克魯斯回憶說，「我就像是醉得很厲害。一走路就跌倒，完全失去思考或說話的能力。那種感覺真的很奇怪。腦子裡有話要說，卻想不出要怎麼樣送到唇邊。費雪和貝德曼只得為我穿衣，確保我的吊帶正確繫好，然後費雪沿著固定繩把我往下送。」克魯斯說，他抵達一號營之後，「我又過了三四天才能從我的帳篷走到餐廳帳，不到處摔跤。」

❋　❋　❋

夕陽一落到普莫里峰背後，三號營的氣溫就下降了不止五十度。空氣涼下來，我的腦袋便清楚了。我對高山腦水腫的焦慮其實純屬無稽，至少目前是如此。我們在標高七三一五公尺的地方苦不堪言地失眠了一整夜，隔天早晨往下走到二號營，一天後，也就是五月一日，

繼續下到基地營，養精蓄銳以便攻頂。

現在我們已正式完成高度適應，霍爾的策略似乎有效，我又驚又喜。在山上待了三星期，我發現基地營的空氣跟上方兩個營地稀薄的大氣比起來顯得又濃又厚，氧氣飽和得有點過分。

不過，我的身體卻出了問題。我的肩膀、背部和雙腿等處少了將近九公斤肌肉，皮下脂肪也已燃燒殆盡，變得非常容易受寒。最嚴重的問題是胸部，前幾週在羅布崎染上的乾咳惡化了，在三號營爆發一次特別激烈的咳嗽，扯裂了幾根胸腔軟骨。我咳得沒完沒了，每次乾咳就像有人在我肋骨間狠狠踢上一腳。

基地營的其他人大抵同樣淒慘，待在聖母峰上就是如此。再過五天，霍爾和費雪隊的隊員就要從基地營出發攻頂了，我希望自己不要再衰退下去，決定好好休息，吞下布洛芬消炎止痛劑，並把握時間強迫自己盡量多攝取一些熱量。

霍爾從一開始就計劃在五月十日攻頂。他解釋說，「我四次登頂，其中兩次在五月十日。照雪巴人的說法，十日是我的『吉祥』日。」不過選這個日子還有一個更實際的理由：由於印度洋季風的年度漲潮和退潮，一整年最有利的天氣很可能落在五月十日前後。

整個四月，噴射流像消防水管般對準聖母峰，以颶風般強大的風力吹襲頂峰尖塔。即使在基地營完全平靜、陽光普照的日子，仍有強風將一整面厚重飄雪由頂峰往下吹。但我們希望五月初孟加拉灣吹來的印度洋季風能把噴射流逼往西藏。如果今年跟過去幾年相差不多，

那麼在強風吹離及季風暴雨來襲之前，我們會有晴朗平靜的短暫空窗期，屆時攻頂便有望了。

很不幸，這年復一年的氣象模式並不是祕密，每一支遠征軍都盯著同一段天清氣爽的空窗期。霍爾不希望峰脊上出現危險的大堵塞，便在基地營跟其他遠征隊領隊舉行冗長的會談。

大家決定讓克羅普（從斯德哥爾摩騎自行車到尼泊爾的瑞典青年）在五月三日試著獨攀。接下來是來自蒙特內哥羅的隊伍。然後五月八日或九日輪到ＩＭＡＸ遠征隊。

霍爾跟費雪的遠征隊則一起在五月十日攻頂。挪威獨攀者尼貝在西南山壁遇到落岩，差一點送命，已經離開了。他在某天早晨默默離開基地營，回北歐半島。美國人柏里森和雅丹斯領軍的團體、杜夫旗下的商業隊和另一支英國商業隊都答應避開五月十日，台灣隊也答應了。不過伍達爾宣布南非隊愛什麼時候攻頂就什麼時候攻頂，也許就在五月十日，不高興的人盡可滾蛋。

霍爾通常不容易發火，但他聽說伍達爾拒絕合作，大發雷霆。「那些投機客在高山上的時候，我可不想靠近那裡。」他氣沖沖說。

注1：雖然霍爾和其他隊伍的領隊都清楚認為台灣隊已經同意不在這一天攻頂，但山難之後高銘和堅決主張他並不知道有此承諾。這可能是台灣隊的雪巴頭次仁代表高銘和做了這個承諾，卻又沒有告知高銘和。商務版編注

EVEREST

第十一章
基地營

10,000m

5,365m ▸

0m

1996.05.06

CAMP BASE

多少登山魅力在於簡化人際關係、（像戰爭一般）將友誼濃縮為溫和的互動，以「他者」（高山、挑戰）來取代人際關係本身？冒險、堅強、無拘無束流浪等，正是我們文化內建的舒適和便利所不可或缺的解毒劑，若探究此中奧秘，真正的內情也許是幼稚，不願正視衰老、別人的缺失、人際責任、各種弱點、平凡緩慢的生命歷程等等……

頂尖的登山家……可以深深被打動，甚至感傷，但只對可敬的殉山戰友如此。布爾（Hermann Buhl）、哈林（John Harlin）、邦納提（Walter Bonatti）、邦寧頓（Christian Bonington）和哈斯頓（Dougal Haston）等人的作品中有一股調調非常相似的冷酷，高明帶來的冷酷。也許極致的登山就該達到哈斯頓那樣的境地吧，也就是「任何一件事出錯，都將是生死決戰。若你的訓練夠好，就能倖存，否則，大自然會要你付出代價。」

霍爾茲 《起疑的時刻》
David Roberts, *Moments of Doubt*

INTO THIN AIR

五月六日凌晨四點半，我們離開基地營，出發攻頂。聖母峰頂這兒垂直距離足有三公里餘，似乎遙不可及，我盡量只想著當天的目的地——二號營。我已置身標高六〇九六公尺的西冰斗深處，慶幸昆布冰瀑已在我腳下。當第一道陽光照上冰河，我只需在最後一次下山時再走一回就行了。

每次我穿過西冰斗都飽受炎熱折磨，這趟也不例外。我跟哈里斯打頭陣，不斷在帽子下面塞雪，以雙腿和肺部所能允許的最高速度前進，希望能盡快走到帳篷乘涼，不要先被太陽輻射打垮。早晨一分一秒過去，艷陽高照，我的腦袋開始砰砰作響，舌頭腫得太厲害，以致難以用嘴巴呼吸。我發覺自己愈來愈難清晰思考。

早晨十點半，我和哈里斯拖著沉重腳步走進二號營。我一口氣喝下兩公升運動飲料，恢復了平衡。哈里斯問道：「終於上路攻頂了，感覺很棒，是吧？」遠征期間他大多為各種腸疾所苦，此時體力終於恢復了。他是耐性驚人的天才教練，通常奉命押隊，照顧腳程比較慢的客戶，但今天早上霍爾放任他自由走動，他興奮極了。哈里斯身為隊上的新進嚮導，且是唯一沒上過聖母峰的嚮導，正急著向身經百戰的同事證明自己。他仰望頂峰，咧嘴笑著對我說，「我想我們真的能把這座大渾球幹掉。」

稍後，二十九歲的瑞典獨攀者克羅普經過二號營，正要下到基地營，看來筋疲力竭。一九九五年十月十六日，他騎一輛訂製的自行車離開斯德哥爾摩，車上載著超過一百公斤的裝備，打算從零海拔的瑞典往返聖母峰頂，不靠雪巴人也不用筒裝氧氣。這是野心極大的目

標，不過克羅普有實現的條件：他遠征過喜馬拉雅山六次，且曾單獨登上布洛德峰、卓奧友峰和K2。

他騎了近一萬公里到加德滿都，途中在羅馬尼亞遭學童搶劫、在巴基斯坦受民眾攻擊。在伊朗，有個憤怒的機車騎士拿球棒痛打他的腦袋，把棒子都打斷了，幸好他戴了頭盔。他在四月初帶著一支攝影隊安然無恙抵達聖母峰山腳後，立刻開始爬較矮的山峰，設法適應高度，然後在五月一日離開基地營向山頂進發。

克羅普在星期四下午抵達南坳上標高七九二五公尺的高山營地，午夜一過就出發攻頂。

基地營每個人都整天守著無線電，焦急等候他行進的訊息。海倫在我們的餐廳帳內掛出一塊告示牌，寫著：「前進，克羅普，前進！」

幾個月來峰頂一次平靜無風，但高山積雪深達大腿，只能一步步慢慢走，非常累人。克羅普不屈不撓穿過積雪往前推進，星期四下午兩點抵達南峰下面標高八七四八公尺處。儘管只要再爬六十分鐘就可以抵達峰頂，但他深信自己若再往上攀，一定累得無法安全下山，所以決定折返。

五月六日克羅普在下山時經過二號營，霍爾搖頭沉思道，「離峰頂這麼近卻掉頭折回⋯⋯可見年輕的克羅普判斷力好得不可思議。我真佩服，比他繼續攀爬、成功登頂更佩服。」一個月來，霍爾一再向我們宣告訂好折返時刻有多麼重要。我們的折回時間是下午一點左右，最遲不超過兩點，無論離峰頂多麼近，都得遵守這個時間。霍爾說：「只要有足夠的決心，

隨便什麼白痴都可以登頂。我們的目標是要活著下山。」

霍爾隨和的外表下隱藏著強烈的成功欲，對他來說，「成功」很簡單，就是盡量多帶幾位客戶登頂。為了確保成功，他一絲不苟地注意細節，包括雪巴人的冰爪尖不尖等等。霍爾喜歡當嚮導，包括希拉瑞爵士在內的某些著名登山家的效能、客戶的冰爪尖不尖等等。霍爾喜歡當嚮導，包括希拉瑞爵士在內的某些著名登山家不了解當嚮導有多困難，沒給這項專業應得的尊重，他覺得很痛心。

＊　　＊　　＊

霍爾宣布五月七日星期二休息，於是我們很晚起床，坐在二號營附近，懷著緊張的企盼鬧哄哄談論迫在眉睫的攻頂。我撫弄冰爪和其他裝備，試著讀一本希亞森（Carl Hiaasen）的平裝書，但心裡念念不忘登山，老是瀏覽同一兩個句子，根本沒讀進什麼字。

最後我放下書本，替韓森拍了幾張照片——他手裡拿著肯特鎮學童要他帶上峰頂的旗幟，在鏡頭前擺出姿勢。我還向他詳細打聽攻頂難不難，他前一年才爬過，記得很清楚。他皺眉說：「等我們到了峰頂，我保證你變成一條蟲。」儘管韓森的喉嚨還有毛病，體力也似乎不佳，但他一心想參加攻頂。他說得沒錯，「我不能在現在放棄，我為這座山付出太多了，多到我要拚全力一搏才甘心。」

那天下午費雪很晚才繃著下巴穿過我們的營地走回自己的帳篷，腳步慢得一點都不像

他。他通常總能不屈不撓維持樂觀的態度，總是說：「垂頭喪氣可上不了峰頂，只要我們還在這兒一天，就不如快活一天。」但此時他似乎一點也不快樂，反而看起很焦慮，而且非常疲乏。

他鼓勵客戶在適應高度的期間獨立向上上下山，結果好幾位客戶出現狀況，需要人護送下山，他只得在基地營和更高的營地間多次倉促奔走。他已經專程爬了幾趟，去幫麥德森、彼得和克魯斯。而在今天這麼要緊、極需休息的日子，他竟被迫倉促往返二號營和基地營之間，在好友克魯斯高山腦水腫復發時回來相救。

前一天費雪比客戶還要早從基地營出發，中午左右抵達二號營，正好在我和哈里斯後面。他指示嚮導波克里夫押隊，不要離隊員太遠，好留意每一個人。但波克里夫不理會費雪的指示，他沒跟全隊一起攀爬，反而睡到很晚才起床淋浴，比最後一批客戶晚五小時離開基地營，所以當克魯斯頭痛欲裂病倒在標高六〇九六公尺處時，波克里夫根本不在附近。克魯斯的病情是由攀爬西冰斗的山友傳到二號營，費雪和貝德曼只得立刻趕下來處理危機。

費雪趕到克魯斯身邊，千辛萬苦把他扶回基地營，不久之後他們在冰瀑頂遇到獨攀的波克里夫，費雪厲聲指責他逃避責任。克魯斯回顧道：「是的，費雪狠狠刮了波克里夫一頓。

他質問他為什麼落後這麼遠，為什麼不隨隊攀爬？」

根據克魯斯和費雪隊上其他客戶的說法，遠征期間費雪和波克里夫的緊張衝突不斷升高。費雪付給波克里夫二萬五千美元，就聖母峰嚮導而言是無比慷慨的數目（其他高山嚮導

的酬勞在一萬美元到一萬五千美元之間，老練的登山雪巴只拿一千四百到二千五百美元），而波克里夫的表現並不符合他的期望。克魯斯解釋說，「波克里夫很強壯，技術很高，社交技巧卻很差。他不留意別人。他就是沒有團隊精神。稍早我曾跟費雪說在高山上我可不希望跟著他，因為我懷疑重大時刻能不能依靠他。」

問題是，波克里夫對責任的認知跟費雪並不一致。身為俄國人，波克里夫在強悍、自負、艱苦耐勞的登山文化中成長，不主張呵護弱者。在東歐的訓練中，嚮導的功能更像雪巴人，負責搬運東西、架固安繩、建立路線，而不太像守護者。波克里夫體型高大，金髮碧眼，有斯拉夫民族的俊美五官。他是全世界數一數二的高海拔登山家，有二十年的喜馬拉雅山經驗，包括兩次無氧登上聖母峰。在顯赫的登山生涯中，他對於高山的攀登之道提出了許多非正統、堅定的意見。他直言不諱，認為嚮導不該嬌慣客戶，並跟我說：「如果客戶不靠嚮導大力幫忙就登不上聖母峰，這個客戶就不該上山，否則在高山上可能會出大問題。」

但費雪卻為波克里夫不肯或無能扮演西方傳統中習見的嚮導角色而怒不可遏，而且，這麼一來，他和貝德曼就被迫負起更多管理照顧登山隊的責任。到了五月的第一個禮拜，吃重的工作已令他的健康敲出響亮的警訊。五月六日傍晚，他帶著生病的克魯斯抵達基地營，之後打了兩通衛星電話到西雅圖，向事業合夥人凱倫和公關珍 1 猛烈抱怨波克里夫主觀太強。兩位女性都沒想到這是她們跟費雪的最後一次談話。

＊　　＊　　＊

五月八日霍爾隊和費雪隊離開二號營，沿著洛子山壁的繩索艱辛往上爬。就在西冰斗底部上方六百一十公尺處，也就是三號營下方，一塊跟小電視一般大的石頭由上面的峭壁落下來，打中哈里斯的胸部，打得他腳步不穩，一時喘不過氣來，休克了好幾分鐘，在固定繩上晃來晃去。要不是他身上的鳩瑪式上升器還掛在固定繩上，他一定會摔死。

哈里斯抵達帳篷，看來心緒不寧但聲稱沒有受傷，並堅持說：「早上我可能有點不靈活，但那個鬼東西只害我擦傷，不嚴重。」落石打中他之前，他本來一直垂頭往前弓著背，卻正好在石頭落下前一刻抬頭往上望，因此石頭在打中他的胸骨前只擦過他的下巴，但差一點砸中天靈蓋。「如果落石打中我腦袋……」他話只說了一半，一面卸背包一面皺緊眉頭。

由於在整座山上，我們唯一不跟雪巴人共用的營地就是三號營（平台太小，容不下所有帳篷），因此我們在這邊必須自己下廚——其實也不過是融化大量冰塊當飲用水。因為在這麼乾燥的空氣中大口呼吸難免會脫水，我們每個人一天要消耗四公升左右的液體，所以我們必須煮四十五公升的水，才夠八位客戶和三位嚮導喝。

五月八日我是第一個抵達帳篷的人，砍冰的工作就落在我頭上。三個鐘頭內，同伴陸續走進營地，鑽入睡袋休息，我一直留在戶外，用冰斧猛砍斜坡，裝了好幾個塑膠垃圾袋的冰塊，送到帳篷去融解。在標高七三一五公尺處做這項工作很累人，每次有隊友吆喝道：「嘿，

強！你還在外面啊，我們這邊還要一點冰！」我就不禁鮮明地體認到雪巴人平日為我們做了

多少事，而我們卻很少真心感激。

下午稍晚，太陽緩緩朝波浪形的地平線移動，氣溫開始驟降，每個人都走進營地，只剩

自告奮勇「肅清後方」的卡西斯克、費許貝克和霍爾還遲遲未到。四點三十分左右，嚮導葛

倫的無線電對講機收到霍爾來電：卡西斯克和費許貝克還在帳篷下方六十公尺左右，行動極

為緩慢，葛倫可能下來幫他們嗎？葛倫匆匆穿回冰爪，毫無怨言消失在固定繩下方。

將近一個鐘頭後他才重新露面，其他人緊跟著他的腳步進來。卡西斯克累到把背包交給

霍爾，自己蹣蹣跚跚走進營地，臉色慘白，沮喪地嘀咕道：「我完了。我完了。體力全沒了。」

費許貝克在幾分鐘後露面，看起來更累，只是不肯把背包交給葛倫。這兩位登山表現不錯的

人士變得如此狼狽，真令人震驚。費許貝克體力大幅衰退尤其是一大打擊，我從一開始就認

為，如果我們隊上有人能登頂，曾三次上高山、看來聰明又強壯的費許貝克必是其中之一。

❄　❄　❄

當夜色籠罩營地，我們的嚮導把氧氣筒、調節器和氧氣罩發給每一個人——之後的登山

我們要吸濃縮氣體。

打從一九二二年英國人首度帶實驗性的氧氣設備上聖母峰以來，用筒裝氧氣來輔助登山

的作法就一直引起劇烈爭辯（多疑的雪巴人立刻將笨重的氧氣筒稱作「英國空氣」）。起先最大力批評的是馬洛利，他抨擊使用筒裝氧氣「不合運動精神，因此也有違大英精神」。不過大家很快就明白，在七六二〇公尺以上的所謂「死亡地帶」，若不使用補充氧氣，身體更容易染上高山肺水腫、高山腦水腫、體溫過低、凍傷以及一大堆致命用了氧氣。一九二四年，當馬洛利回聖母峰展開第三次遠征時，已相信不帶氧氣永遠無法登頂，就認命用了氧氣筒。

此時減壓艙內的實驗已證明人類若從海平面的高度突然被拉到空中，放在空氣中氧氣含量只有平地三分之一的聖母峰頂，幾分鐘之內就會失去知覺，不久就會死亡。但是許多理想主義登山家仍舊堅稱，具有罕見生理特質的天才運動家只要經過漫長的高度適應，一定可以不帶氧氣筒登頂。純粹主義者將這種論證推到邏輯的極致，主張用筒裝氧氣等於作弊。

一九七〇年代，著名的義大利登山家梅斯納鼓起，成為提倡無氧攀登的旗手，宣布要「以公平的方法」登上聖母峰，否則就不攀登。不久後他和多年的奧地利登山搭檔哈伯勒（Peter Habeler）實現自己誇下的海口，震驚全球登山界。一九七八年五月八日下午一點，他們從南坳和東南稜登上聖母峰頂，一路上都沒用補充氧氣。某些圈子的登山家推崇這一回才是真正的聖母峰登頂。

但並不是世界上所有角落的人都為過梅斯納和哈伯勒的歷史性事蹟而歡呼，尤其是雪巴人。他們大多不相信西方人能做到這種連最壯的雪巴人都難以辦到的事。很多人猜梅斯納和哈伯勒把袖珍氧氣筒藏在衣服內偷吸。諾蓋和其他知名雪巴人簽署一份請願書，要求尼泊爾

政府正式調查兩人聲稱的登頂。

但證據顯示兩人確實無氧登頂。兩年後梅斯納前往西藏那一側的聖母峰，再次成功無氧登頂，平息了大家的質疑——這次他一個人去，不靠雪巴人或任何人幫忙。一九八〇年八月二十日下午三點，梅斯納穿過濃雲飛雪抵達山巔，他說，「我一直有如置身煉獄，一輩子從沒這麼疲倦過。」他就這次登山寫了一本書，名叫《水晶地平線》（Crystal Horizon），書中描述他如何苦苦撐到峰頂：

休息的時候，除了吸氣時喉嚨痛得像火燒，我已經感受不到自己還活著……我幾乎撐不下去。沒有絕望，沒有快樂，沒有焦慮。我並不是無法掌控感知，而是再也沒有任何感覺。我整個人只剩意志力，而每次只要走上幾公尺，就連這樣的意志力都會在無盡的疲勞中嘶嘶消散。這時候，我就什麼都不想，任由自己倒在地上，就躺在那兒。我進退維谷，猶豫不決，然後過了好久好久之後，再次往前走上三兩步。

他一回到文明世界，這次登頂就被公推為有史以來最偉大的登山壯舉。

他和哈伯勒證明了聖母峰可以無氧攀登後，一群雄心勃勃的精銳登山家一致同意應該不帶氧氣筒攀登。若有人渴望被視為喜馬拉雅菁英，就必須戒絕筒裝氧氣。到了一九九六年，共有六十人沒帶氧氣筒抵達峰頂，其中有五人未能活著下山。

儘管我們當中不乏雄心壯志的人士，但霍爾隊上倒似乎沒有人真的不帶筒裝氧氣攻頂。

連三年前無氧爬聖母峰的葛倫都對我解釋說：這次他打算使用氧氣筒，因為他擔任嚮導，而根據經驗，他若不用筒裝氧氣，身心都將十分衰弱，以致無法執行專業任務。葛倫跟大多數聖母峰嚮導老手一樣，深信自己雖然可以無氧攀登，而這在美學上也確實更勝一籌，但帶領別人攻頂時還這麼做就太不負責了。

霍爾採用最新型的俄製氧氣系統，包含越戰期間米格戰鬥機飛行員戴的硬塑膠氧氣罩，以橡皮管及粗製調節器跟橘紅色鋼鐵及克維拉氧氣筒相連（這種氧氣筒比水肺氧氣筒輕巧得多，裝滿了也只重三公斤）。雖然我們上回在三號營過夜沒戴氧氣罩睡覺，但現在既然已開始攻頂，霍爾強力敦促我們整夜都要吸筒裝氧氣。他提醒我們，「待在這種海拔或更高的地方，每一分鐘身心都在衰退。」腦細胞死亡，血液濃得像污水，非常危險。視網膜中的微血管出現自發性出血。就算休息時，心跳也極為急促。霍爾保證「筒裝氧氣會減緩衰退，幫助入眠」。

我想聽霍爾的勸告，但潛在的幽閉恐懼症占了上風。我將氧氣罩套上鼻子和嘴巴，不斷想像自己會被悶死，痛苦熬過一個鐘頭之後，連忙把面罩脫下來。我就這樣不吸氧度過下半夜，呼吸困難，輾轉反側，每隔二十分鐘就看一次手表，看看起床時間到了沒有。

費雪隊、南非隊和台灣隊等其他隊伍的帳篷大致上都挖在下方的斜坡上，離我們營地三十公尺，環境跟我們一樣岌岌可危。次日（十月九日星期四）一大清早，我正在穿靴子準

備上到四號營，台北來的三十六歲鐵工廠工人陳玉男爬出帳篷上大號，但只穿著登山靴的平

底內襯，這是嚴重的誤判。

他蹲下時在冰上失足跌倒，一路滾下洛子山壁。說來難以置信，他只下滑二十來公尺就

頭上腳下摔進一道冰隙，沒再往下滾。目睹這件事的雪巴人垂下一條繩子，迅速把他由隙縫

中拉出來，扶他回帳篷。他雖然受到擦撞，嚴重驚嚇，但似乎沒受重傷。在當時，霍爾隊的

人（包括我在內）甚至都不知道這起不幸。

之後不久，高銘和與台灣隊的其他成員將陳玉男留在帳篷內養傷，讓兩個雪巴陪他，然

後出發前往南坳。儘管霍爾和費雪以為高銘和不會在五月十日攻頂，但這位台灣隊隊長顯然

改變了主意，打算跟我們同一天出發。

那天下午，有個拖運物資到南坳的雪巴人江布 2，在折回二號營途中特意停在三號營，

他查看了陳玉男的狀況後，發現他的病情已經惡化到認不清方向，且痛苦不堪。江布斷定他

必須下撤，就找了另外兩個雪巴人一起護送他。他們沿著洛子山壁往下走，到了離冰坡底部

九十公尺的地方，陳玉男突然側身倒下，失去了知覺。過了一會兒，布里薛斯的無線電在下

方的二號營響起，江布以驚慌的口吻報告陳玉男已經斷氣。

布里薛斯和他的ＩＭＡＸ隊友維斯特斯衝上山看能不能救活他。他們大約四十分鐘後

抵達陳玉男身邊，發現他已沒有生命跡象。那天傍晚，高銘和抵達南坳，布里薛斯用無線電

呼叫他說：「馬卡魯，陳死了。」

高銘和答道，「好的，謝謝你告訴我這個消息。」布里薛斯大吃一驚。他氣沖沖說：「我剛剛才替他閣上他朋友的眼睛。我剛剛才把陳的遺體拖下來。馬卡魯居然只說聲『好的』。」[3]

我不懂，我猜這也許跟文化有關吧。也許他認為繼續攻頂才是緬懷陳的最好方法。

這六週發生了好幾起嚴重意外。我們還沒到基地營，丹增便跌入冰隙。托普契患了高山肺水腫，後來持續惡化。杜夫隊上有一個年輕力壯的英國登山者富倫在昆布冰瀑頂近心臟病嚴重病發，同隊的丹麥人席傑柏在冰瀑被落下的冰塔擊中，斷了好幾根肋骨。不過，目前為止還沒有人死亡。

出事的傳言從一個帳篷傳到另一個帳篷，陳玉男的死訊像黑幕籠罩著整座山。然而，三十三名登山者再過短短幾個鐘頭就要出發攻頂了，陰霾很快就被期待掃除一空。我們大多數人都沉迷在登頂的狂熱中，無暇深思已有人遇難的死訊。我們以為，等大家登頂回來，有的是時間好好回想。

注1：珍在四月中離開基地營，回到西雅圖，從那邊繼續為〈線上戶外〉拍出費雪遠征隊的網路快訊。她報導的主要來源是費雪定期打電話傳送的新消息。作者注

注2：這位江布並非山痴隊的登山雪巴頭江布，而是隸屬於IMAX遠征隊。編注

注3：高銘和決定繼續攻頂的考量，請參見他的著作《九死一生》一四九頁。編注

HIMALAYAS

第十二章
第三營

10,000m

7,315m ▸

0m

1996.05.09

CAMP THREE

我往下看。下山太倒胃口了……我們已投注太多勞力、太多無眠的夜晚、太多夢想才走到這一步。我們不可能下週末回來再試一回。就算我們辦得到，現在下山，日後也會留下一個大疑問：若不折回又會如何？

荷恩賓 《聖母峰：西稜》

Thomas F. Hornbein, *Everest: The West Ridge*

INTO THIN AIR

在三號營一夜無眠，五月九日星期四早上起來倦怠無力，穿衣、融化冰水、出帳篷都很遲鈍。等我打理好背包、繫上冰爪，霍爾隊上其他的成員大抵已攀上繩索往四號營進發。說來意外，卡西斯克和費許貝克也在其中。兩人前一天晚上抵達營地時一副被擊倒的樣子，我還以為他們會決定認輸。我對於隊友的百折不撓、堅決前進深感佩服，就借用一句紐澳軍團用語大聲說「好樣的，夥伴們！」（Good on ya, mates!）

我衝過去加入隊友的行列，往下一瞧，看見其他遠征隊的一長列人馬也順著繩索往上爬，大約五十八人左右，第一批正在我腳下。我不想陷入爆滿的人潮中（上方有落石斷斷續續沿山壁墜落，如此一來，暴露在落石陣中的時間會加長，而且還有其他危險），就加快步伐，決心往隊首前進。不過，這裡只有一條繩索蜿蜒通上洛子山壁，要超越速度比較慢的登山者可不簡單。

我一離開固定繩超越別人，哈里斯遭遇落石的那一幕便浮上腦海──萬一有拋射物在我解開扣環後打到我，即使是一小粒東西都足以將我撞下陡坡底部。在攀岩時超車不僅緊張，也十分累人。我像一輛馬力不足的東歐車想在陡坡上超越一大排車輛，只得長時間將加速器踩到底，才能繞到前面去，結果搞得自己氣喘吁吁，還得擔心會不會在氧氣罩內吐出來。

我生平第一次戴氧氣罩爬山，過了好一會才習慣。雖然在七三一五公尺這種海拔使用氧氣筒有確實的好處，但很難立刻察覺。當我超越三名登山者，用力喘氣的時候，氧氣罩其實是給我透不過氣來的錯覺，於是我把氧氣罩拿掉，結果發現呼吸變得更困難。

等我爬上名叫「黃帶」（Yellow Band）的黃褐色脆弱石灰岩峭壁時，我已趕到隊伍前端，可以用比較舒適的步伐前進了。我用穩定的速度慢慢走，往上以之字形橫過洛子山壁的頂部，然後攀爬一處名叫「日內瓦坡尖」（Geneva Spur）的船頭狀黑色碎裂頁岩。最後我掌握了竅門，知道怎麼用氧氣裝備呼吸，也領先了最近的同伴一個鐘頭以上。在聖母峰上難得有機會獨處，而這一天，我非常慶幸自己能在這麼壯闊的背景下享受片刻孤獨。

標高七八九四公尺，我停在坡尖的坡脊上喝點水，觀賞風景。稀薄的空氣微微發亮，帶點水晶的特質，遠山也近得彷彿伸手可及。聖母峰塔頂被正午的陽光照得燦亮燦亮，隔著時斷時續的雲彩薄紗浮現在眼前。我瞇眼透過照相機的長鏡頭看東南稜上方，發現四個螞蟻般的人影正輕輕往南峰移動，動作幾乎難以辨識，我大吃一驚。我猜想他們一定是蒙特內哥羅遠征隊的隊員，他們若成功，就是今年第一支登頂的隊伍，而那也表示我們所聽到積雪深不可測的傳聞純屬無稽。他們若登頂成功，我們或許也有成功的機會。不過現在峰頂的山脊正飄起大雪，蒙特內哥羅隊也頂著疾風掙扎往上，這恐非吉兆。

我在下午一點抵達攻頂的出發地南坳。南坳是海拔七九二五公尺的荒涼高原，布滿子彈打不穿的冰層和風蝕巨岩，位在聖母峰和洛子峰參差的山壁之間的一處寬闊山坳，狀呈矩形，約有四個足球場長，兩個足球場寬，東緣順著聖母峰東壁直直陡落兩千一百多公尺進入西藏，另一側則向西冰斗陡落一千兩百多公尺。四號營的帳篷就在這道裂縫的邊緣不遠處，位於南坳的西端，盤踞著一塊不毛之地，被上千具廢棄的氧氣筒 1 團團圍住，如果地球上還有比這

更荒涼更不適人居的聚落，我希望永遠不要看到。

噴氣流碰上聖母峰群峰，被擠入 V 字形的南坳時，風速加劇到無法想像的程度。南坳的風常常比撕扯山顛的暴風還要強。初春颶風幾乎從未斷過，難怪附近山坡都還覆著深雪時，這兒卻只見裸岩和冰面──沒凍結的東西都被吹到西藏去了。

我走進四號營，六名雪巴人正奮力在時速九十多公里的暴風中為霍爾搭帳篷。我幫他們架起我的遮蔽處，抬起我所能抬的最大石塊，將廢棄氧氣筒塞在石塊底下，再將帳篷綁在廢棄氧氣筒上，然後鑽進帳內，一面等隊友一面暖暖我冰涼的雙手。

下午天氣逐漸惡化。費雪隊上的雪巴頭江布彎腰駝背扛著三十六公斤重物露面，其中十三、四公斤是一具衛星電話和周邊的硬體設施──珊蒂打算從標高七九二五公尺的地方發送網路快報。我的最後一批隊友直到四點三十分才抵達，費雪隊上押隊的人更晚，當時已颳起強烈的暴風。天黑時分，蒙特內哥羅隊回到南坳，說峰頂仍無法接近，他們在希拉瑞之階底下就折回了。

天候不佳，蒙特內哥羅隊又鎩羽而歸，我們原定不到六小時就要出發的攻頂行動如今也凶多吉少。每個人一抵達南坳就躲進尼龍帳篷，盡可能小睡一會，可是帳篷啪啪作響，聲音可比機關槍，加上大家都為眼前即將來臨的一切焦慮不安，大多數人根本無法入睡。

我被安排和年輕的加拿大心臟病學家赫奇森睡同一頂帳篷，霍爾、費許貝克、葛倫、塔斯克和康子睡另一頂，卡西斯克、威瑟斯、哈里斯和韓森睡第三頂。卡西斯克和隊友們正在

帳篷內打盹，突然聽見狂風中吹來一陣不熟悉的聲音，「快讓他進去，否則他會死在外面！」

洛打開拉鍊門，不一會有個大鬍子男人軟綿綿跌在他膝上。來人是赫洛德，年方三十七歲，個性隨和，是南非隊的代理領隊，也是該隊碩果僅存真正有登山資歷的成員。

卡西斯克回顧道，「赫洛德的問題真的很嚴重，他抖個不停，舉止怪異、不理性，基本上已經無法自理，體溫也過低，幾乎沒法說話。他的隊友顯然還在南坳某處，或是正在前往南坳途中，但他不知道他們在哪裡，也不知道怎麼找自己的帳篷，於是我們給他一點東西喝，設法讓他暖和起來。」

韓森的情況也不好。威瑟斯回憶說，「韓森看來不太舒服，他埋怨自己已經兩天沒睡覺、沒吃東西。不過他決定屆時還是穿上裝備往上爬。我很擔心，因為那時候我已經很了解他，深知他為了去年離峰頂不到一百公尺卻不得不折回而心痛了一整年。我的意思是，這件事每天都折磨著他。他顯然不願錯失第二次機會。只要還有一口氣，他一定會繼續向峰頂前進。」

那天晚上南坳有五十多人紮營，擠在緊緊相貼的帳篷裡，空中卻瀰漫著古怪的孤寂氣氛。狂風怒號，根本不可能跟隔壁帳篷的人交談。在這個孤寒的地方，我覺得自己在情緒上、精神上、生理上都跟四周的登山客隔絕，那種強烈的孤獨感，是我之前任何一次遠征都未曾受到的。我悲傷地領悟到，我們只是名義上的團隊，雖然再過幾個鐘頭我們就會集體離營出發，但我們將個別攀爬，不以繩索相連，彼此也不會肝膽相照。每個客戶都是為自己而參加，我也不例外。我誠心希望韓森能夠登頂，但他若折回，我仍會使出全力繼續前進。

若在別的情境下，這番領悟會叫人心灰意冷，但我全副心思都放在天氣上，沒再多想。

如果風速不減弱，而且是馬上減弱，所有人都不可能攻頂。前一週，霍爾手下的雪巴人已經在南坳儲存了一百六十五公斤的瓶裝氧氣，共五十五筒。聽起來很多，其實只夠三名嚮導、八名客戶和四名雪巴攻頂一次。計量器正在運轉，就算我們躺在帳篷內，仍會耗盡珍貴的氧氣。必要時我們可以關掉氧氣，安全留在這裡二十四小時左右，但再下去就非得上山或下山不可了。

真是奇蹟，七點半暴風居然停了。赫洛德爬出卡西斯克的帳篷，跌跌撞撞出去找他的隊友。氣溫在零度以下，但幾乎沒有風，正是攻頂的絕佳條件。霍爾的直覺真不可思議，似乎把我們攻頂的時機掌握得無懈可擊。他從隔壁帳篷吆喝道，「強！赫奇森！小子們，看來我們要上路了。準備好在十一點半鬧個天翻地覆吧！」

我們喝茶，準備登山裝備，沒人多說什麼。大家都吃了不少苦頭才走到這一步。我跟韓森差不多，從兩天前離開二號營之後就很少吃東西，根本睡不著覺。每次一咳嗽，扯裂的胸腔軟骨就痛得像肋骨下被人捅了一刀似的，眼淚忍不住直流。但我如果想要登頂，我知道除了不理會病痛咬牙往上爬之外，沒有別的辦法。

午夜前二十五分鐘，我套上氧氣罩，扭開頭燈，往上走進夜色中。霍爾的團隊共有十五人：三名嚮導、全體八名客戶，還有雪巴人多吉、克希里、諾布和卡密。霍爾指示另外兩名雪巴人阿里塔和丘丹留在帳篷當後援，機動應付臨時狀況。

山痴隊在我們之後半小時離開南坳，成員包括嚮導費雪、貝德曼、波克里夫，以及六名雪巴人，加上客戶夏洛蒂、麥德森、克里夫、珊蒂、蓋米加德和亞當斯 2。江布本來打算只讓五名雪巴人陪伴攻頂，留兩名在南坳當後援，但他說，「費雪很慷慨，跟我手下的雪巴說『可以全部上峰頂 3』。」最後江布還是瞞著費雪，下令他的侄兒「大」潘巴留守。江布承認，「潘巴生我的氣，但我告訴他，『你必須留下，否則我不再給你工作。』他只得留在四號營。」

高銘和帶著三名雪巴人在費雪隊之後離營，違背了霍爾所理解的台灣隊不跟我們同一天攻頂的承諾。南非隊也打算攻頂，但是由三號營爬到南坳已經耗盡他們的體力，他們根本沒走出帳篷。

加起來一共有三十四名登山者在那天半夜出發攻頂。雖然我們分屬三支遠征隊，但我們的命運從離開南坳開始就已經交纏在一起，每往上一公尺，就愈受彼此的命運左右。

❄　❄　❄

黑夜有一種淒寒、迷幻的美，我們愈往上爬，那種美就愈濃烈。我一輩子沒見過那麼多星星點綴著冰凍的天空。凸月升上標高八四八一公尺的馬卡魯峰山肩，我靴下的斜坡浸在幽靈般的月光裡，根本用不著頭燈。遠遠的東南方，沿著尼印邊界有巨大的雷雨雲帶飄過高草沼澤，一陣陣超現實的橘紅和藍色閃電照亮了天空。

離開南坳不到三小時，費許貝克覺得這一天感覺不太對勁，於是退出隊伍，掉頭下山回帳篷。他第四次的聖母峰攀登就此結束。

過後不久韓森也往旁邊攀登。卡西斯克回顧說：「當時他在我前面不遠，突然走出隊伍，就站在那兒。我走到他旁邊，他跟我說他很冷，感覺很糟，他要掉頭下山。」這時押隊的霍爾追上了韓森，兩人小談片刻。沒有人聽見對話內容，所以沒辦法知道他們說了些什麼，但結果是韓森重新回到隊伍，繼續往上爬。

❋　❋　❋

❋　❋

離開基地營前一天，霍爾在餐廳帳內叫我們大家坐下來，向我們宣示登頂日服從他指令有多重要。他特意瞪著我訓誡道：「我不容許在上面鬧意見。我的話就是絕對的法規，沒有申辯餘地。你們若不喜歡我的某一個決定，事後我樂於跟你們討論，但在山上的時候不行。」

霍爾也許會在登頂前叫我們折回，這一點最有可能引發衝突。此外還有一件事他也特別關心。在做高度適應的後半段，他對我們的管制稍微寬鬆一點，讓我們照自己的步伐攀登，舉個例，他有時會容許我領先大隊人馬兩個鐘頭或更長的時間。不過現在他強調，攻頂日的前半段他希望大家不要互相離太遠。他提到一段標高八四一三公尺、名叫「露台」（Balcony）的懸崖說，「在我們全部抵達東南稜的脊頂之前，跟隊友的距離都不得超過一百公尺。這很

重要。我們將摸黑攀爬，我要嚮導清楚掌握你們的狀況。」

我們在五月十日黎明前攀登，打頭陣的幾個人都被迫在刺骨的寒意中一再停下來等最慢的隊友跟上。有一段時間我和葛倫及雪巴頭多吉在一處罩著白雪的岩棚上枯坐等候別人四十五分鐘以上，邊發抖邊捶打雙手雙足防止凍傷。但是比起寒意，虛擲光陰更難忍受。

凌晨三點四十五分，葛倫宣布我們超前太多，又得停下來等人。我將身體貼在一塊露出的頁岩上，設法躲避西方吹來的酷寒冷風，俯視陡峭的山坡，試著辨認月光下慢慢朝我們挪移的山友。他們正往前走，我看出費雪隊上有些人已趕上我們這一隊。如今霍爾隊、山痴隊和台灣隊已混成一條破碎的長龍。這時候有一個特別的現象吸引了我的目光。

二十公尺下方，一個穿艷黃色羽絨衣及長褲的高個子被一個體型小得多的雪巴人用九十公分長的繩子拖著走，雪巴人沒戴氧氣罩，氣喘吁吁，像馬兒拖犁一般用力拖伙伴上坡。這對怪搭檔一路超越別人，速度很快，但這樣的登山技術稱為短繩隊（Short Roping），原本是用來救助體弱或受傷的登山者，對雙方來說都很危險且非常不舒服。不久我認出那個雪巴人是費雪隊上的雪巴頭江布，黃衣登山客則是珊蒂。

山痴隊嚮導貝德曼也看到江布和珊蒂結成短繩隊，他事後回憶說，「我從下方爬上去時，江布靠向斜壁，像蜘蛛般緊挨著岩石，以短繩拉動珊蒂。看來笨拙又危險。我真不懂。」

凌晨四點十五分左右，葛倫下令前進，我們繼續往上爬，我和多吉開始以最快的速度攀登，好讓身體暖和起來。當第一道曙光照亮東邊的地平線，我們腳下的地形已經從一階階岩

層換成積雪鬆軟的寬闊山溝。我和多吉輪流在深及小腿的雪粉中開路，五點三十分抵達東南稜頂端時，太陽剛在天空露臉。世界五大高峰有三座浮在眼前的粉彩黎明中，輪廓嶙峋。我的高度計指出標高八四一三公尺。

霍爾曾明白告訴我，我必須等全隊在這個露台狀的歇息地集合才能往更高處爬，於是我坐在背包上等。我枯坐了不止九十分鐘，霍爾和威瑟斯才終於跟在全隊後方抵達。在這段等待期間，費雪隊和台灣隊都已跟上，超前而去。浪費這麼多時間我覺得很洩氣，落後別人更令我生氣。但我知道霍爾為何要這麼做，因此忍住沒發火。

爬了三十四年的山，我發現登山最有益的一面在於這種運動強調自立，強調在緊要關頭做出決定，並處理後果，強調對自己負責。我發現人一簽下合約成為客戶，就被迫放棄這一切，而且還不止如此。為了安全，盡責的嚮導總是堅持發號施令──嚮導可擔當不起讓每位客戶自行做出重大決定。

於是在我們遠征期間，嚮導鼓勵客戶凡事消極被動。雪巴人建立路線、搭帳篷、下廚、拖運一切物資，如此保全了我們的體力，大大提升我們登上聖母峰的機會，但我覺得這樣很沒意思，有時候我覺得自己似乎不是真的登山，而是有人在代替我登山。雖然我為了跟霍爾一起登聖母峰，心甘情願接受這種角色，但我始終不習慣，所以早上七點十分他抵達露台峰頂，准許我繼續攀登的時候，我大喜過望。

我再度前進，超越了幾個人，包括江布──他正跪在雪地上，眼前有一攤嘔吐物。即使

他從來不用氧氣筒，一行人通常還是數他最強壯。遠征後他傲然跟我說，「我爬每一座山，都是我先走，架繩。九五年我跟霍爾上聖母峰，我先從基地營走到峰頂，全部繩子都是我架的。」五月十日早晨他幾乎落在費雪隊的末尾，而且吐得奇慘，似乎表示真的出了大問題。

前一天下午，江布從三號營走到四號營，身上扛著珊蒂的衛星電話還有其他東西，弄得筋疲力竭。貝德曼在三號營看見江布肩負三十六公斤重擔，幾乎走不動，就對江布說電話不必扛到南坳，建議他放下。江布事後承認，「我並不想扛電話。」這套設備在三號營就不太靈光，到了四號營更冷更嚴苛的環境似乎更不可能發揮作用[4]，「但費雪告訴我，『你不扛，我來扛。』」於是我拿起電話，綁在背包外面，扛到四號營……弄得我好累。」

而現在，江布才剛剛在南坳上方用短繩拖著珊蒂走了五、六個鐘頭，更是雪上加霜，這也使他無法擔起他一貫的任務：帶隊和建立路線。隊伍前方意外少了他，也影響了那天的結局，所以他拖著珊蒂走的決定在事後招來不少批判和責難。貝德曼說：「我不知道江布為什麼要用短繩拉珊蒂。他忘了自己在上面該做什麼，事情的先後緩急又是什麼。」

珊蒂並沒有主動要求結短繩隊。離開四號營時，她走在費雪隊的前端，江布突然把她拖到一邊，將繩圈繫在她的登山裝備前方，接著他沒跟她商量，逕自將繩子另一端鉤在他自己的裝備上，開始往前拖。她一口咬定江布不顧她的意願硬拖她上坡。這引來質疑：她身為以意志堅定聞名的紐約人，性情十分固執，基地營有些紐西蘭人還給她取了一個綽號叫「珊蒂‧沙坑野牛」[5]，為什麼她不乾脆解開她跟江布之間那條九十公分的繩子，不是伸手解開一個

登山扣就行了嗎？

珊蒂的解釋是，她沒有解開登山扣，是尊重這位雪巴人的權威。她說，「我不想傷江布的心。」她還說她雖沒看手表，但她記得他只拖了她走「一小時到一小時半」6，而不是另外幾個登山者所言、江布也證實過的五六個鐘頭。

至於江布，他有幾次毫不掩飾對珊蒂的輕視，當有人問他為什麼還要以短繩拖著她前進時，他的說法自相矛盾。他告訴西雅圖律師高德曼（此人在一九九五年跟費雪和江布一起爬布洛德峰，且是費雪非常信賴的老友），黑暗中他把珊蒂和丹麥客戶蓋米加德搞錯了，天一亮，他看到自己拖錯人，馬上就停了下來。但在我做的一次錄音長訪中，江布嚴詞堅稱他始終知道自己拖的是珊蒂，他之所以決定這麼做，是「因為費雪希望所有隊員登頂，我認為她將是最弱的隊員，我想她會走得很慢，所以我先帶她。」

江布很會察顏觀色，對費雪也非常忠心，他明白將珊蒂弄上峰頂對他的朋友兼雇主非常重要。確實，費雪最後幾次從基地營跟珍聯絡，其中一次曾說，「我若能把珊蒂弄上峰頂，我打賭她會上電視談話節目。妳看她在宣傳炫耀時會不會提到我？」

高德曼解釋說，「江布對費雪極為忠誠。我覺得，除非他堅信費雪想要他這麼做，否則他無法想像他會用短繩拖著任何人前進。」

無論動機是什麼，在那個時候，江布決定拖著一個客戶走並不算特別嚴重的錯誤。但這件事卻成為許多小事之一，而就是這些小事慢慢累積，不知不覺構成了危險的總體。

注1：：污染南坳的空氣筒自一九五○年代以來不斷堆積，但多虧費雪的薩迦瑪塔環境遠征隊在一九九四年發起了廢物清除計劃，如今山上的空氣筒已經少了許多。此事要大大歸功於該遠征隊一位名叫畢夏普的隊員（他是一九六三年登過聖母峰頂的《國家地理雜誌》已故名攝影師巴瑞·畢夏普的兒子），他想出一個很成功的激勵法，由耐吉公司出錢，雪巴人每從南坳帶一個空氣筒下山，就可以領一筆獎金。在聖母峰的商業隊中，霍爾的冒險顧問公司、費雪的山痴公司、柏里森的國際阿爾卑斯登山社都熱心支持畢夏普的計劃，結果一九九四到一九九六年共清走了八百多個空氣筒。作者注

注2：：費雪的攻頂陣容中少了幾位大客戶。一位是克魯斯，因為甫患上高山腦水腫，所以留在基地營。一位是著名的六十八歲登山老將彼得，赫奇森、塔斯克和卡洛琳三位醫生為他做心電圖，顯示他心跳嚴重異常，於是他選擇留在三號營，不再繼續往上爬。作者注

注3：：一九九六年上聖母峰的大部分登山雪巴都希望有機會登頂。他們跟西方登山客一樣各有各的動機，不過工作保障至少是部分誘因，誠如江布所言，「雪巴登上聖母峰之後，容易找工作。人人都想雇這位雪巴。」作者注

注4：：這架電話在四號營完全失靈。作者注

注5：：珊蒂·沙坑野牛原文為 Sandy Pit Bull，與 Sandy Pittman 發音相近。譯注

注6：：從聖母峰返國六個月之後，我和珊蒂做過一次七十分鐘的電話訪談，討論這些事，也討論過別的。她除了澄清結短繩隊的某些重點，還懇求我不要在本書中引述那次對話的任何內容，我遵守承諾，並未食言。作者注

EVEREST

第十三章
東南稜

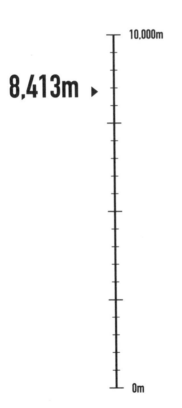

10,000m

8,413m ▸

0m

1996.05.10
SOUTHEAST RIDGE

我只想說聖母峰有幾座山脊是我見過最陡的，有幾處懸崖是我見過最駭人的，所謂雪坡易爬的說法純屬神話……

吾愛，總體來說這是一件驚心動魄的事，我說不出自己是多麼著迷，眼前所見是何種風光，以及，這一切又是美到什麼程度！

馬洛利〈致妻函〉

George Leigh Mallory, *in a letter to his wife*

一九二一年六月二十八日

INTO THIN AIR

南坳的上方已是「死亡地帶」，生存幾乎是在跟時鐘賽跑。五月十日從四號營出發時，每位客戶攜帶兩支三公斤的氧氣筒，到南峰再從雪巴人儲藏的隱密地點拿另一筒。照每分鐘兩公升的保守流量，每一筒可用五到六小時。到了四點或五點，每個人的氧氣都會用完。我們在南坳上方還可以活動，視每個人適應高度的程度和生理構造而定，但身體狀況既差，也沒辦法撐很久。我們會更容易罹患高山肺氣腫、高山腦水腫、失溫、判斷力減弱、凍瘡等。

死亡的風險將急速升高。

霍爾爬過四次聖母峰，比別人更了解急上急下的必要。他看出某些客戶的基本登山技巧十分堪憂，打算靠固定繩保護我們和費雪的隊伍加速通過最危險的地帶。今年還沒有遠征隊登頂，表示這個地帶有許多地方還未架繩，他非常擔憂。

瑞典獨攀者克羅普五月三日曾爬到離峰頂垂直高度只有一〇七公尺的地方，但他根本沒費心架繩。蒙特內哥羅隊爬得更高，他們架了一點固定繩，但由於經驗不足，把繩子浪費在不太需要架繩的緩坡，因此到了南坳以上四百二十多公尺的地方，繩子就用光了。我們攻頂的那天早上，東南稜的嶙峋陡坡不見別的繩子，只有往年遠征隊留下的幾條零星舊繩從冰層裡時隱時露。

霍爾和費雪事先預料到這種可能，離開基地營之前曾開過兩隊的嚮導會議，說好每隊派兩個雪巴（包括登山雪巴頭多吉和江布）在大隊人馬出發前九十分鐘離開四號營，如此一來，雪巴就有時間先在最無遮蔽的高海拔路段架好繩子。貝德曼回顧道，「霍爾講得很清楚，這

件事非常重要。他不惜一切代價避免大家塞成一團浪費時間。」

但不知道為何，五月九日夜裡並沒有雪巴人比我們先離開南坳。狂風直到七點半才停，也許是風勢逼得他們無法照原先的計畫出發。遠征之後，江布堅稱霍爾和費雪接到錯誤的訊息，以為蒙特內哥羅人已經一路把繩子架到南峰高處，所以在最後一分鐘撤消了雪巴人比客戶先動身架繩的計劃。

若說江布所言實屬，貝德曼、葛倫和波克里夫這三位劫後餘生的嚮導卻都沒聽說計劃有變。如果架固定繩的計劃已特意撤消，那麼江布和多吉離開四號營為各自的隊伍開路時，就沒有理由帶著九十公尺長的繩索了。

無論如何，標高八三五二公尺以上的地方沒有事先架好繩索。凌晨五點三十分，我和多吉率先抵達露台崖頂，比霍爾隊上其他的人早了一個多鐘頭。那時我們可以輕而易舉先去架好繩子，但霍爾明白禁止我先行，而江布還在下面很遠的地方拖著珊蒂，沒有人能陪多吉上去。

多吉生性安靜陰鬱，我們一起坐看太陽升起時，他顯得特別鬱悶。我試著引他說話，結果徒勞無功。我猜他心情不好也許跟前兩星期牙齒化膿劇痛有關，或者他正在深思四天前看到的不祥幻影：在基地營的最後一天傍晚，他和幾個雪巴人痛飲稻米和小米釀的濃甜酒，慶祝即將來臨的攻頂。第二天早晨他嚴重宿醉，非常焦躁不安。爬到昆布冰瀑之前，他跟一個朋友說他夜裡見到幽靈。多吉是虔誠的信徒，絕不會輕忽這種異兆。

不過他也可能只是氣江布太過招搖。一九九五年霍爾遠征聖母峰，同時雇用江布和多吉，兩人合作不太愉快。

那年登頂日霍爾的隊伍遲至下午一點半才抵達南峰，發現峰頂山脊的最後一段路全覆上鬆軟的白雪。霍爾派一個名叫柯特的紐西蘭嚮導跟江布先去看看往上爬的可行性有多高，沒派多吉去，而多吉是那次登山的雪巴頭，他把這件事當成奇恥大辱。沒多久，江布已爬到希拉瑞之階底部，霍爾決定中止攻頂，示意柯特和江布掉頭。江布不理會霍爾的命令，解開他跟柯特之間的繩索，一個人繼續爬到峰頂。霍爾氣江布不服從，多吉也跟霍爾主一樣不滿。

今年兩人雖不同隊，攻頂日多吉又奉命跟江布合作，而江布行事仍然瘋瘋癲癲。多吉已超越職責苦幹六個禮拜，現在他已經厭倦了做份外工作，繃著臉陪我坐在雪地上等江布，繩子放著沒人綁。

結果我穿越露台再走九十分鐘，便在標高八五三四公尺處遇到第一個瓶頸，在這裡，雜牌軍剛好碰上一系列需要繩索才能安全通過的巨大岩階。客戶惴惴不安地擠在岩石底部將近一個鐘頭，貝德曼才接下任務，代替缺席的江布吃力地把繩索放下來。

霍爾的客戶康子太過焦躁，經驗又不足，差一點釀成慘禍。她受雇於東京的聯邦快遞，是能幹的女性上班族，完全不符合一般人心目中溫馴、順服的日本中年女性形象。她遠征聖母峰一事，日本舉國皆知。她曾笑著告訴我，家裡煮飯洗衣的工作都由丈夫包辦。先前遠征時她動作緩慢遲疑，但今天有攻頂做目標，她活力空前。在四號營跟她共用帳篷的塔斯克說：

「從我們抵達南坳開始，康子便完全把焦點放在峰頂，簡直像著了魔。」離開南坳後她始終非常拚命，直往隊伍前方擠。

此刻貝德曼正顫巍巍緊貼著客戶上方三十公尺的岩石，康子過度急切，沒等他將他那一端的繩子固定好，就將她的鳩瑪爾式上升器掛在擺盪的繩索上。她正要用上升器往上攀時（這樣會把貝德曼拖下來），葛倫在千鈞一髮之際及時插手，輕聲責備她太沒耐心。

每上來一位登山者，繩子上的塞車情況就加重一分，於是隊伍愈拉愈長。到了早晨稍晚些，三位陪霍爾殿後的客戶赫奇森、塔斯克和卡西斯契克頗為進度落後而擔憂。他們前方是台灣隊，動作特別遲緩。赫奇森說：「他們的爬法很特別，貼得很近，幾乎像切片的土司麵包，一個貼一個，別人幾乎不可能超過去。我們花了不少時間等他們沿著繩索往上挪。」

攻頂前在基地營，霍爾曾考慮兩個可能的折返時間：下午一點或兩點。但他一直沒宣布我們該遵守哪一個。有鑒於他多次提到我們該訂最後時限，且無論如何都要嚴格遵守，因此他不宣布指定的時間實在很奇怪。我們只模模糊糊地知道霍爾會等攻頂日評估過天氣和其他因素才做最後決定，到時候也會親自負責在恰當時刻敦促每個人折回。

五月十日上午十點左右，霍爾仍未宣布我們的折回時間。赫奇森生性保守，就設定了在一點折回。十一點左右，霍爾告訴赫奇森和塔斯克還要走三個鐘頭才能到達峰頂，接著他全速趕路，想超越台灣隊。赫奇森說：「我們在一點鐘折回前登頂的機會似乎愈來愈渺茫。」接著他們討論片刻。卡西斯克一開始不願意認輸，但塔斯克和赫奇森善於遊說。十一點半，

他們三人背對峰頂往下走，霍爾派雪巴人卡密和克希里陪他們下山。

選擇下山對這三位客戶而言萬分艱難，對幾小時前已折回的費許貝克來說也是如此。登

山總是容易吸引那些不屈不撓的男男女女。到了遠征的後期，我們常遭受不同程度的苦難和

危險，如果是穩重的人，早就打道回府了。要走到這一步，必須有異常執拗的性格。

不幸的是，這種天生就會把個人痛苦丟在腦後、不斷往峰頂推進的人，往往也會漠視眼

前重大危險的徵兆，這就構成了所有聖母峰登山者最終要面對的兩難：為了成功，你必須有

強大動力；但動力太強，卻很可能送命。再者，到了七九二五公尺以上的海拔，恰當的熱誠

和魯莽的登頂熱只有一線之隔。因此聖母峰的斜坡布滿屍體。

塔斯克、赫奇森、卡西斯克和費許貝克各花了七萬美元，忍受了好幾個禮拜的煎熬才獲

得這次攻頂的機會。大家都是野心勃勃的人，不習慣失敗，更不習慣中途棄權。但面對困難

的決定，他們是那天少數做對了抉擇的人。

過了三人折回的岩階再往上走，便沒有固定繩了。從這個地方開始，路線沿著一座優美

的風積雪刃嶺往上陡斜，一直通到南峰──我在十一點抵達該處，碰到第二道瓶頸，比前一

道更嚴重。再往上一些便是希拉瑞之階的垂直切口，似乎在擲石可及的範圍內，再過去便是

峰頂了。我又是敬畏又是疲乏，簡直說不出話來，只照了幾張相，然後跟哈里斯、貝德曼和

波克里夫坐下來等雪巴人沿著峰頂山脊架固定繩，那兒的雪簷極為壯觀。

我發覺波克里夫跟江布一樣，沒用補充氧氣。雖然俄國佬兩度沒戴氧氣罩登頂、江布三

次，但我很驚訝費雪竟容許這兩人當攻頂嚮導時不吸補充氧氣，這樣似乎不符合客戶的最佳權益。我也很意外波克里夫沒戴背包。依照慣例，嚮導都會帶一個背包，裡面放些繩子、急救品、冰隙救難裝備、多餘的衣物和緊急時刻救助客戶的必需品。我之前在高山上看到的嚮導無不遵守此一慣例。

原來他離開四號營的時候確實帶了背包和氧氣筒，後來他告訴我，雖然他沒打算用氧氣，但他要帶一筒備用，以防「他能源低落」。不過他抵達露台之後，就拋掉了背包，把氧氣筒、面罩和調節器交給貝德曼代拿。由於波克里夫不吸補充氧氣，顯然決定要把身上的負擔減到最小，盡可能在稀薄得可怕的空氣中獲得最大優勢。

一陣時速三十七公里的強風掃過山脊，將一縷雪花遠遠吹過東壁，但頭頂的天空卻燦爛得刺眼。我穿著厚重羽絨衣，在標高八七四八公尺處懶洋洋曬太陽，瞭望世界屋脊，人卻因缺氧而變得恍惚，完全失去時間感。我們都沒留意到多吉和霍爾隊上的另一位雪巴人諾布正坐在我們旁邊共飲一壺茶，似乎不急著再往上走。十一點四十分左右，貝德曼終於問道：

「嘿，多吉，你究竟去不去架繩？」多吉很快就明確回答「不去」，也許是因為現場沒有費雪隊的雪巴人一起分攤這項工作。

貝德曼看到人潮擠在南峰頂，警覺了起來，朝哈里斯和波克里夫喊，強力建議由他們三個嚮導親自去架繩。我聽見了，連忙自告奮勇要幫忙。貝德曼從背包裡拉出一捲長四十五公尺的繩圈，我從多吉手上抓起另一圈繩子，就跟波克里夫和哈里斯在中午上路，沿著峰頂山

脊架繩，但那時候已經又虛耗了一個鐘頭。

※　※
　※　※
※　※

即使吸了筒裝氧氣，聖母峰頂也不會變成海平面。過了南峰，調節器每分鐘送出將近兩公升的氧氣，我每沉重踏出一步，就得停下來吸三四大口空氣，接著我再踏一步，再停下來深呼吸四次──這已是我步伐的極限了。因為我們用的氧氣系統送出壓縮氧氣和四周空氣的稀薄混合體，因此在八八三九公尺處吸氧的感覺就像在七九二五公尺高沒戴氧氣罩呼吸。但筒裝氧氣還有難以量化的好處。

我一面沿著峰頂山脊往上爬，一面將氧氣吸入不順暢的肺部，感受到一種陌生又不確定的安詳感。橡皮面罩外的世界生動得驚人，卻好像不太真實，就像慢動作電影在我的護目鏡前放映似的。我覺得恍惚、解脫，跟外在的刺激完全隔絕。我必須一再提醒自己，兩側都是兩千一百多公尺的懸空，一切都有危險，只要踏錯一步就得賠上性命。

從南峰頂往上走半個鐘頭，我來到希拉瑞之階底部，這是全世界登山活動數一數二的著名關卡，十二公尺幾近垂直的岩石和冰面令人望而生畏。但我跟所有認真登山的人一樣，恨不得抓住繩子危險的那一端，擔任先峰爬上希拉瑞之階。不過波克里夫、貝德曼和哈里斯顯然也都有類似的心境，我若以為他們肯讓客戶染指如此令人垂涎的任務，未免是缺氧之下痴

人說夢。

波克里夫是資深嚮導，加上我們之中唯有他上過聖母峰，最後由他獲此殊榮。貝德曼負責放繩，他當先鋒，表現精湛。但攀登過程緩慢，當他辛辛苦苦往希拉瑞之階頂端攀爬時，我緊張兮兮盯著手表看，暗想我的氧氣會不會用光。第一筒於早上七點在露台用完，共用了七小時左右。我以此為基準，在南峰計算過第二筒會在下午兩點左右用完，我傻乎乎以為一定有充分的時間抵達峰頂再回南峰拿我的第三筒氧氣。但現在已經一點多，我開始驚疑不定。

到了希拉瑞之階的崖頂，我把內心的憂慮告訴貝德曼，問他介不介意我先趕到峰頂，不停下來幫他順著山脊綁著山脊綁著最後一捲繩子。他和氣地說：「去吧，繩子的事我來打理。」

我慢慢踩著最後幾步路走向峰頂，總覺得像是置身水底，生命以四分之一的慢速挪移。

接著我發現自己已登上一道窄窄的冰楔，上面點綴著一支廢棄的氧氣筒和一根破爛的鋁製探勘棒，再沒有更高的地方可爬了。一串風馬旗在風中劈啪作響。遠遠的下方，順著我從未見過的高山另一側望下去，乾燥的西藏高原一望無際，暗褐色的大地一直綿延到天邊。

抵達聖母峰頂應該歡喜雀躍，得意洋洋，我畢竟歷盡一切艱險達到了從小便心嚮往之的目標。但上到峰頂其實也只是走完一半的路。不管我多麼志得意滿，一想到眼前危險的漫漫下下山路，憂懼排山倒海而來，什麼激動都被沖走了。

EVEREST

第十四章
聖母峰頂

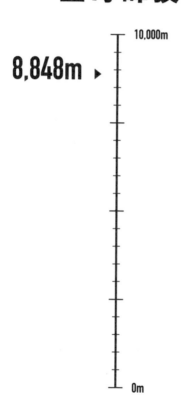

8,848m ▸

10,000m

0m

1:12 P.M.
1996.05.10

SUMMIT

我不但往上爬的時候意志力潰敗，往下也是如此。我愈爬，愈覺得那個目標不重要，對自己也就愈不關心。我的注意力減弱，記憶也變差了。此刻精神上的疲勞超過身體。坐著什麼也不幹真舒服，因此也真危險。累死就像凍死一樣，都是舒服愉快的死法。

梅斯納 《水晶地平線》

Reinhold Messner, The Crystal Horizon

INTO THIN AIR

我背包裡有一幅《戶外》雜誌的布條，還有一面小旗幟，上面有妻子琳達手縫的詭異蜥蜴圖案，此外還有幾件紀念品。我原本打算拿著這些東西拍幾張勝利照，不過我知道我的氧氣存量愈來愈少，就沒把這些東西拿出來，只在世界屋頂逗留片刻，匆匆抓拍了四張哈里斯和波克里夫站在峰頂測量標誌前的照片。接著我轉身下山，往下走十八公尺左右，跟正要往上爬的貝德曼和費雪隊客戶亞當斯擦肩而過。我跟貝德曼互相擊掌致意，然後從風蝕頁岩上抓起一把小碎石當紀念品，放進羽絨衣口袋，拉上拉鍊，匆匆走下山脊。

稍早我就注意到幾朵稀稀疏疏的雲，如今南方的山谷已籠罩在雲霧中，只露出最高的幾座峰頭。亞當斯是矮小衝動的美國德州佬，在景氣好的一九八○年代賣債券賺了大錢。他也是經驗豐富的機師，常坐在飛機上俯視雲層頂端，後來他告訴我，他一到峰頂就認出這些看來無害的一縷縷水蒸氣其實正是強大的雷雨雲帶頂層。他解釋說，「在飛機上看到雷雨雲帶，第一個反應就是趕快溜。所以我就開溜了。」

但我跟亞當斯不一樣，我不曾從標高八千八百多公尺處俯視積雨雲的雲胞，對當時來勢洶洶的暴風雪一無所知。反之，我掛慮的是筒中氧氣愈來愈少。

離開頂峰十五分鐘後，我來到希拉瑞之階的階頂，遇見一大堆人窸窸窣窣沿著一條繩子往上攀，只好暫停下降。在等待人群通過的時候，正要下山的哈里斯來到我身邊，他問道：

「強，我好像沒吸到足夠的空氣。你能不能看看我氧氣罩的入口活瓣有沒有結冰堵死？」

我飛快查看，發現有口水結成一團拳頭大的冰，堵住了大氣進入面罩的橡皮活瓣。我用

冰斧尖把冰削掉，然後要哈里斯也幫我一個忙，替我把調節器關掉，以保留氧氣，等希拉瑞之階的堵塞消除了再打開。可是他不但沒關掉調節器，反而誤開了活瓣，十分鐘後我的氧氣全部耗光了。我所剩無幾的認知機能這時候立刻暴跌。我覺得自己就像被偷偷塞入過量的強力鎮定劑。

我依稀記得珊蒂在我等待時從旁邊走過，朝峰頂前進，過了一段時間，夏洛蒂也走了過去，然後是江布。康子接著出現在我搖搖欲墜的腳下，但希拉瑞之階最後也最陡的一段令她手足無措。她拚命想爬上岩頂，但卻累得做不到，我只能無奈觀望了十五分鐘。最後在她正下方的麥德森等得不耐煩了，終於伸手托住她的臀部，用力將她推上岩頂。

過不久霍爾露面了。我掩飾心頭漸生的恐慌，感謝他帶我攻上聖母峰頂。他答道：「是啊，這次遠征結果還不錯。」然後提到費許貝克、威瑟斯、卡西斯克、赫奇森和塔斯克都折回了。「儘管我因缺氧而變得很遲鈍，仍能看出霍爾為隊上八名客戶竟有五名中途放棄而失望萬分，尤其費雪隊似乎正全隊往峰頂進攻，我想，這更增強了他的感傷。「我只是希望我們能幫更多客戶攻上峰頂。」霍爾愧嘆了一聲，繼續前進。

正要下山的亞當斯和波克里夫隨後抵達，停在我正上方等人潮散去。一分鐘後，高銘和、安吉和幾位雪巴沿著繩索攀上，韓森和費雪跟在後面，希拉瑞之階的階頂堵得更嚴重了。後來希拉瑞之階終於淨空，而我已不吸補充氧氣在海拔八千八百公尺處虛耗了一個多鐘頭。

此時我的大腦皮層各部分似乎已完全停擺。我昏昏沉沉，唯恐自己暈倒，一心只想抵達

南峰，我的第三筒氧氣正在那兒等著我。我怕得渾身僵硬，虛弱地沿著固定繩下降。就在希

拉瑞之階下方，波克里夫和亞當斯急急繞過我，匆匆往下走。我非常小心，繼續順著山脊的

高空繩索往下，可是繩子在氧氣貯放點上方十五公尺的地方就沒有了。要不靠氧氣繼續行進，

我退縮了。

南峰那邊，我看見哈里斯正在整理一堆橘紅色的氧氣筒。我喊道：「喂，哈里斯！你能

不能拿一筒新鮮的氧氣來給我？」

他大聲回話，「這邊沒有氧氣，這些筒子都是空的！」這消息真叫人不安。我的腦子不

斷尖叫著討氧氣。我不知道怎麼辦才好。這時候葛倫由峰頂下來，趕上了我。他一九九三年

曾無氧攻上聖母峰，沒有氧氣他倒不擔心。他把自己的氧氣筒送給我，我們便迅速朝南峰走

去。

我們到了那裡，檢查一下貯藏處，立刻發現至少還有六筒是滿的。哈里斯硬是不相信，

仍舊堅持全都是空筒，不管葛倫和我說什麼，都沒法說服他。

要知道氧氣筒中還有多少氧氣，唯一的辦法是接在調節器上查看量度，哈里斯在南峰可

能是用這個方法檢查氧氣筒。遠征過後貝德曼指出，如果哈里斯的調節器結冰故障，那麼即

使氧氣筒是滿的，度量計也可能顯示為空筒，難怪他異常執拗。如果哈里斯的調節器故障了，

沒將氧氣送進他的面罩，同樣也說明了他為何頭腦不清。

在現在看來，一切似乎不言而喻，但當時葛倫和我都沒想到這種可能。事後想想，哈里

斯當時行動頗不理性，顯然已超過一般的缺氧狀態，但我自己的腦袋也極不管用，沒留意到這一點。

再明顯不過的跡象我竟沒能察覺，多多少少也是基於嚮導和客戶之間的協定。我的體能及登山技巧和哈里斯相差無幾，如果我和他是在沒有嚮導的情況下結伴登山，地位平等，我不可能忽略他的困境。但這次遠征他扮演強大的嚮導角色，負責照顧我和其他客戶，而我們也都特別被教導不能質疑嚮導的判斷。我癱瘓的腦袋從來沒想過哈里斯可能已陷入可怕的困境，嚮導也可能亟需我伸出援手。

哈里斯仍一口咬定南峰的氧氣筒全是空的，葛倫和我互望，心照不宣。我回頭聳聳肩，轉向哈里斯說，「沒什麼大不了，哈里斯。一切都是自找麻煩。」接著我抓起一筒新氧氣，套在我的調節器上旋緊，就舉步下山。我這麼心安理得放棄了責任，完全沒考慮到哈里斯可能出了重大狀況，再比對接下來幾個小時的情況，對於這項失誤，我這一生可能永遠無法釋懷。

下午三點三十分左右，我比葛倫、康子和哈里斯早一步離開南峰往下走，幾乎立刻就陷入密的雲層中。小雪開始飄落，光線逐漸變暗，我幾乎看不出何處是山的盡頭，天空又是從何處展開。此時很容易失足跌落山脊，從此不見蹤影。我沿著高峰下攀，情況愈來愈嚴重。

在東南稜的岩階底部，我跟葛倫停下來等康子，她似乎不太會用固定繩。葛倫試著用無線電呼叫霍爾，但他的發訊時斷時續，沒能連絡上任何人。有葛倫照顧康子，霍爾和哈里斯

陪伴唯一還在我們上方的客戶韓森，我以為情況已經控制住了，因此康子一趕上我們，我就要求葛倫讓我一個人繼續往下走。他答道：「好，可是千萬別從雪簷摔下去。」

四點四十五分左右，我抵達露台，也就是東南稜上我跟安吉坐看日出的那座標高八四一三公尺的懸崖，碰見威瑟斯一個人站在雪地上抖得非常厲害，我嚇一大跳，驚呼道：「威瑟斯，你他媽的還在這上面幹嘛？」我以為他幾個鐘頭前就下到四號營了。

威瑟斯幾年前動過輻射狀角膜切開術 1 來矯正視力。他爬聖母峰初期就發覺高山低氣壓使他視線不良，這是手術的副作用。他爬得愈高，氣壓愈低，視力就愈差。

前一天下午，他從三號營上四號營之後向我透露，「我的視線變得好差，只能看見一兩公尺的範圍，所以我緊跟在塔斯克後面，但攻頂在即，他一時疏忽，沒把愈來愈嚴重的病情稍早他就和大家談過他的視力問題，他發覺自己的視力變得更差了，而且他不小心把一些冰告訴霍爾或其他人。除了視力問題，他的山倒是爬得比先前都還要好，也覺得自己的狀況很好，」他解釋說：「我不想太早出局。」

他徹夜爬到南坳上方，照前一天下午的方法努力跟上隊伍，也就是踩著面前那個人的足跡前進。等他走到露台，太陽出來，他發覺自己的視力變得更差了，而且他不小心把一些冰晶揉進眼睛，劃破了兩眼的角膜。

他說：「那時候我一眼完全模糊，另一眼也幾乎看不見，無法判斷距離。我覺得我視力實在太差，再爬上去一定會害了自己，或成為別人的負擔，所以我把狀況告訴了霍爾。」

霍爾立刻宣布：「抱歉，朋友，你立刻往下走。我派一個雪巴陪你下去。」但威瑟斯還沒打算放棄登頂的希望：「我向霍爾解釋說，等太陽升空，我的瞳孔縮小，視力很可能會改善。我說我要再等一會兒，如果視線開始變好，就跟在大家後面往上爬。」

霍爾想了想威瑟斯的建議，然後下令說：「可以，很合理。我給你半個鐘頭。但我不能讓你一個人下四號營。如果三十分鐘後你的視力還沒改善，我要你留在這邊，這樣我才找得到你。等我由峰頂回來，我們一起下山。我是說真的，要嘛你現在立即下去，要嘛就答應你會坐在這邊等我回來。」

我們站在飛雪和微光中，威瑟斯溫厚地對我說：「我在胸口劃十字，誓死遵守諾言。我之所以還站在這裡，是因為我遵守承諾。」

中午過後不久，赫奇森、塔斯克、卡西斯克和卡密下了山，經過露台，威瑟斯決定不跟他們走。他解釋說：「天氣還很好，當時我覺得沒理由對霍爾失信。」

不過現在天漸漸黑了，情況變得很可怕。我求他，「跟我下去吧，」霍爾至少要再過兩三個鐘頭才露面。我來當你的眼睛。我帶你下去，沒問題。」威瑟斯差一點聽了我的勸告，但這時候我犯了一個錯誤，提到葛倫跟康子正要下來，只比我晚幾分鐘。在五月十日的連番失誤中，這是較嚴重的一個失誤。

威瑟斯說：「多謝。我想我等葛倫好了。他有繩子，可以拖著我走。」我心底暗暗舒了一口氣，

我答道：「好吧，由你自己決定。我想，我們就在營地見吧。」

接下來的問題坡段大致上都沒架繩，把威瑟斯帶下險坡是棘手的挑戰，如今我不必這麼做，可以放心了。光線愈來愈弱，天氣愈來愈差，我的體力已快要耗盡。但我仍未察覺災難即將發生。說真的，跟威瑟斯談過話之後，我甚至還花了些時間找到十個鐘頭前我上山途中藏在雪地裡的空氧氣筒。我想把自己製造的垃圾全部帶下山，就將這個空筒塞進背包，跟另外兩筒（一筒是空的，一筒半滿）放在一起，然後匆匆向四百八十八公尺下方的南坳走去。

❄ ❄ ❄

我從露台順著一條寬闊平緩的雪溝向下走了一百多公尺，沒發生什麼事，接下來就麻煩了。路線蜿蜒穿過外露的破碎頁岩，頁岩上覆滿十五公分厚的新雪。應付這片令人頭痛的不穩定地勢需要全神貫注，片刻都不能分心，而以我目前這種暈頭轉向的狀態，那簡直是不可思議的絕技。

風已經把前方先下山的山友足跡吹沒，我很難判定正確的路線。一九九三年，葛倫的夥伴普提亞（技藝精湛的喜馬拉雅登山客，也是諾蓋的侄兒）就是在這個地方轉錯彎摔死。我拚命維持意識，開始大聲跟自己說話，像念咒般再三喊道，「鎮定，鎮定，鎮定。在這邊搞砸你就完了。可嚴重了。鎮定。」

我坐在一道寬寬的斜岩棚上休息，幾分鐘後，震耳欲聾的一聲「轟隆！」把我嚇得坐起

來。新雪積了厚厚一層，我怕上方的斜坡會有大雪崩，但我轉頭望，卻沒看見什麼。接著又是轟隆一聲！隨即有一道閃光瞬間照亮了天空，我才明白我聽到的是雷鳴。

早晨上山時，我特意沿路研究這一部分的路線，不斷回頭向下望，找出下山時有用的地標，背下地形：「記得在外形像船頭的拱壁那邊左轉。然後順著狹窄的雪線走，直到猛向右彎為止。」我多年前就訓練自己這樣做，每次登山都強迫自己演練一遍，而在聖母峰上這說不定可以保住自己一命。下午六點鐘，風雪擴大為時速一一○公里以上的超級暴風雪，我看到蒙特內哥羅人在南坳上方一八○公尺的雪坡上所綁的繩子。我在愈來愈大的暴風雪中清醒了過來，知道自己已千鈞一髮走下最艱險的地段。

我把固定繩繞在手臂上往下降，繼續穿過暴風雪往下走。幾分鐘後，熟悉的窒息感排山倒海而來，我明白氧氣又用光了。三個鐘頭前我把調節器接上第三筒，也就是最後一筒氧氣時，注意到刻度只有半滿。我以為夠我走完大半段下山路，就沒費神換一筒全滿的。如今氧氣都沒了。

我把氧氣罩脫下來懸在脖子上，一路挺進，意外地心如止水。然而，沒有了補充氧氣，我走得更慢，停下來休息的次數也更多。

因缺氧和疲勞而出現的幻覺經驗，在聖母峰文學中隨處可見。一九三三年，著名的英國登山家史邁斯（Frank Smythe）在標高八二三○公尺處看見正上方有「兩個古怪的物體浮在空中」，「（一個）擁有像是發育不全的粗短翅，另一個有尖啄樣的突出物。牠們一動也不動

盤旋著，但似乎慢慢振動。」一九八〇年梅斯納一個人登山，曾想像有一個無敵的伙伴在旁邊一起爬。漸漸地，我發覺自己的腦袋同樣亂成一團，還看見自己滑離現實，又是著迷又是驚恐。

我異常疲累，因此體驗到一種靈魂出竅的怪異感受，彷彿我正從上方兩三公尺的地方觀察自己下降。我想像自己穿戴著綠色羊毛衫和牛津鞋。雖然疾風正吹出攝氏零下五十度以下的風寒，我卻感到異常溫暖，暖和得叫人不安。

下午六點半，最後一道日光由天空透出，我已來到距四號營垂直高度不到六十公尺的地方。眼前有道玻璃般又滑又硬的鼓脹冰坡，我必須不靠繩子爬下去，只要克服這道障礙，我就安全了。時速一三〇公里的疾風吹來雪粒，刺痛我的臉，露在外面的皮肉剎時結冰。帳篷的水平距離不到兩百公尺，大部分時間都隱沒在一片白茫茫中。此時不容出錯。我擔心犯下重大失誤，就坐下來先重整體力再繼續往下走。

一旦停下腳步，就再也懶得動。繼續休息比振作起來對付危險的冰坡容易多了，於是我坐在那兒，任由暴風雨在四周怒號，任由思緒紛飛，什麼事都不做，就這樣過了四十五分鐘左右。

我把帽兜繩拉得很緊，只在眼睛附近露出一道小孔，當我正要把結了冰的無用氧氣罩從下巴底脫下來，哈里斯突然在我身邊的暗處出現。我用頭燈往他的方向照，看見他駭人的臉，本能地縮了一下。他的臉頰罩著一層厚霜，一隻眼睛凍得睜不開，說話含糊不清。他的狀況

顯然很糟。「帳篷怎麼走？」哈里斯一心想抵達遮蔽處，脫口問道。

我指指四號營的方向，警告他下面有冰坡。我拚命讓嗓音壓過暴風雪聲，大聲喊道，「冰坡比看起來更陡！也許應該讓我先下去，到營地拿條繩子──」句子才說到一半，哈里斯猝然轉身，跨過冰坡邊緣，撇下我坐在那兒目瞪口呆。

他屁股著地往前滑，衝下冰坡最陡的一段。我在他背後嚷道：「哈里斯，你太瘋狂了！這樣你一定會出事的！」他大聲回了一句話，但風聲怒號，我完全聽不見。一秒鐘之後他一個不穩，倒栽蔥滑一跤，頭下衝到冰坡底。

我只依稀看到哈里斯跌到六十公尺下方的冰坡腳下，身體一動也不動。我相信他至少跌斷了一條腿，說不定還扭斷脖子。真不可思議，這時候他竟站起來，揮揮手表示他沒事，然後搖晃晃往一百五十公尺外清晰可見的四號營走去。

我看見三、四個人影站在帳篷外，頭燈在雪中一明一滅。我望著哈里斯穿過平地向他們走去，那段距離他不到十分鐘就走完了。片刻之後雲霧湧來，遮蔽了我的視線，當時他離帳篷只有十八公尺，也許還不到十八公尺。後來我就再沒看見他，但我相信他已安抵營地，丘丹和阿里塔也一定備好熱茶等著他。我坐在風雪中，想到還要爬過那道冰坡才能抵達營地，就又是嫉妒，又是氣憤我的嚮導竟不等我。

我的背包裡除了三支空氧氣筒和半公升凍結的檸檬汁之外，東西並不多，只有七或八公斤重，但我很累，擔心下冰坡會摔掉腿，便把背包往邊緣一扔，希望能落在我撿得到的地方。

接著我站起來，順著冰面往下走，冰坡又滑又硬，簡直像走在保齡球的表面。

我靠冰爪走了十五分鐘，一路上膽戰心驚，又累得脫力，最終於安全來到冰坡底，隨手撿回背包，再走十分鐘，進了營地。我等不及脫冰爪就衝進帳篷，把拉鍊門拉緊，趴倒在布滿白霜的地板上，累得無法坐直。我頭一次感覺到自己原來已經這麼虛弱，這一生從來沒這麼疲憊過。但我安全了。哈里斯安全了。其他人馬上就要走進營地。我們已經辦到了。我們爬上了聖母峰。那邊一度有點不樂觀，但最後的結果很棒。

＊　＊　＊

過了好多個鐘頭我才知道結果並不棒——十九人被暴風雪困在山上，正在生死關頭掙扎求生。

注1：輻射狀角膜切開術（radial keratotomy）是矯正近視的手術，由角膜外緣向中央做一系列輪輻狀的切割，使角膜變平。作者注

EVEREST

第十五章
聖母峰頂

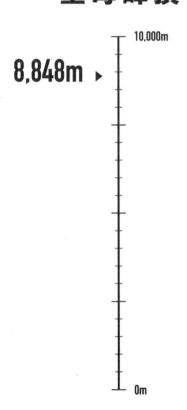

10,000m

8,848m ▶

0m

1:25 P.M.
1996.05.10

SUMMIT

冒險和強風有許多潛藏的危險，野心的凶險狂暴只偶爾在事實的表面浮現，模糊難辨，硬是擠進一個人的腦袋和心靈，使得意外事件的錯綜難題或大自然的力量降臨其身，不懷好意，強大難以控制，殘酷至極，旨在粉碎他的希望和恐懼、疲憊的痛苦和休息的渴望，也就是砸碎、破壞、毀滅他所見、所知、所愛、所喜、所憎的一切。無價和必要的一切——陽光、回憶、未來，亦即以取其性命的單純駭人舉動，將寶貴的世界完全掃離他的視野。

康拉德 《吉姆爵士》

Joseph Conrad, Lord Jim

INTO THIN AIR

貝德曼在下午一點二十五分跟客戶亞當斯一起抵達峰頂。那時，哈里斯和波克里夫已經登頂了，我則在八分鐘前離開。貝德曼以為其他隊友馬上會出現，就拍了幾張照片，跟波克里夫說笑一番，坐下來等候。一點四十五分，客戶克里夫走完最後一段上坡路，掏出妻子和小孩的照片，含淚慶祝自己抵達世界頂峰。

從峰頂往下望，山脊有一塊隆起擋住了視線，看不見其他路段。到了兩點鐘，也就是指定掉頭的時間，費雪或其他客戶還不見蹤影。貝德曼開始為延誤而憂心忡忡。

貝德曼三十六歲，受過航空與太空工程師的訓練，是安靜、體貼、極為盡責的嚮導，費雪隊和霍爾隊的大多數隊員都很喜歡他。他也是登山高手。兩年前他和好友波克里夫不帶氧氣筒和雪巴，在接近世界紀錄的時間內登上標高八四八一公尺的馬卡魯峰。他一九九二年在K2峰的斜坡上初識費雪和霍爾，高超的能力和隨和的舉止給兩人留下極佳的印象。不過貝德曼的高山經驗相對有限（他只爬過馬卡魯這座喜馬拉雅大山），在山痴隊的指揮系統中地位低於費雪和波克里夫。而報酬也反映出資淺的身分，費雪給波克里夫二萬五千美元，貝德曼則同意以一萬美元的酬勞擔任聖母峰嚮導。

貝德曼生性敏感，很清楚自己在遠征隊中的位階。遠征過後他坦承，「毫無疑問，我是排名第三的嚮導，所以我盡量低調，結果我在可能應該說話的時候保持沉默，現在我懊悔莫及。」

貝德曼說，根據費雪不太謹嚴的攻頂計劃，江布應該要走在隊伍之前，帶著無線電和兩

捲繩子，比客戶先出發去架繩。波克里夫和貝德曼（兩人都沒分到無線電）則「在中間或中前方，視客戶移動的情形而定。費雪帶著第二具無線電負責『巡查』。我們聽霍爾的建議，決定履行兩點鐘掉頭的規定：兩點一到，不在峰頂口水可達範圍內的人都必須掉頭下山。」

貝德曼解釋說，「叫客戶掉頭應該是費雪的工作。我們討論過這件事。我告訴他，我是第三嚮導，下令要付了六萬五千美元的客戶掉頭下山，我覺得不自在。於是費雪講好由他負責。但不知何故，他沒有這麼做。」事實上在兩點之前登頂的只有波克里夫、哈里斯、貝德曼、亞當斯、克里夫和我。如果費雪和霍爾遵守事先訂好的規則，其他人都該在登頂前折返。

時間一分分過去，貝德曼來愈焦急，但他沒有無線電，無法跟費雪討論這個狀況。手上有無線電的江布還在下方不見人影。那天早晨貝德曼在露台頂看到揚布朝雪地嘔吐，就拿走揚布的兩捲繩子，綁在上方陡峭的岩階上。如今他惋嘆說，「我甚至沒想到該把他的無線電也拿過來。」

貝德曼回顧說，結果「我坐在峰頂很久很久，一直看手表，等費雪露面，想要下山。可是每次我一站起身想走，就又有一個客戶翻過脊頂，我只好重新坐下來等他們。」

珊蒂在兩點十分左右越過最後一道上坡路，夏洛蒂、江布、麥德森和蓋米加德也隨後抵達。不過珊蒂走得很慢很慢，到了峰頂下方不遠處突然跪倒在雪地上。江布去扶她，發現她的第三筒氧氣用完了。早上他用短繩拉著她前進時，曾把她的氧氣流量轉到最高，也就是每分鐘四公升，結果她的氧氣很快就用完了。幸虧自己不用氧氣的江布帶了一筒備用。他將珊

蒂的氧氣罩和調節器接在新氧氣筒上，然後一起爬最後幾公尺到達頂峰，加入慶祝行列。

大約這個時候，霍爾、葛倫和康子也登頂了，霍爾用無線電把好消息告訴基地營的海倫。

海倫事後回顧道，「霍爾說上面很冷，風很大，但他的身體似乎還不錯。他說，『韓森正要越過地平線走上來，之後我就要下山……如果妳沒再聽見我傳送消息，就表示一切順利。』」

海倫通知了紐西蘭的冒險顧問公司辦公室，接著就有許多傳真發到世界各地的朋友和親人，宣布遠征隊成功登頂。

其實在那一刻，韓森並不如霍爾所以為的就在峰頂下方，費雪亦然。事實上，費雪是過了三點四十分才登頂，韓森則在四點以後。

❄ ❄ ❄

前一天下午（五月九日星期四），我們從三號營上到四號營，費雪直到下午五點以後才抵達南坳的帳篷。雖然他在客戶面前努力掩飾疲態，但他抵達時真的顯得筋疲力竭。跟他同帳的夏洛蒂回憶道，「那天傍晚我看不出費雪有病。他的舉止活像『賣命先生』[1]，像大賽前的足球教練拚命要大家提起精神。」

說真的，費雪前幾週身心壓力太大，已經疲憊不堪。雖然他精力無窮，但他大肆揮霍體能，等他到達四號營，體能已經快要耗光了。波克里夫在遠征後承認，「費雪是強人，但攻

頂前就已經累垮。有很多問題，耗掉太多體能。擔憂，擔憂，擔憂，擔憂。費雪非常緊張，但他放在心裡。」

費雪攻頂前可能已經生病，卻瞞著大家。一九八四年遠征尼泊爾的安娜普娜群山時，他染上痢疾阿米巴原蟲，多年來始終無法把這種腸胃道寄生蟲驅逐乾淨。蟲子不時會從休眠狀態中醒來，導致多種激烈的病痛，還在他的肝臟留下囊腫。費雪跟基地營的幾個人提過他的病，堅稱沒什麼好擔心的。

珍說，當這種寄生蟲活躍起來（一九九六年顯然就是如此），「費雪會一陣冒出大量冷汗，直發抖，變得虛弱，但只要十分鐘或十五分鐘就過去了。在西雅圖他大約一週發作一次左右，可是過勞時次數會多一點。在基地營比較頻繁，隔一天就發作，有時每天發作。」

若說費雪曾在四號營或更高的地方發作，他也從來不提。夏洛蒂說，星期四傍晚費雪爬進帳篷後，「倒了下去，昏睡了大約兩個小時。」他晚間十點鐘醒來，久久都還沒準備好出發。

費雪究竟幾點離開四號營，我們不得而知。也許遲至五月十日星期五凌晨一點才出發。我第一次看見他是在兩點四十五分左右，當時我已完成攻頂下山，途中跟哈里斯一起在希拉瑞之階等一群人攀上來。

費雪是最後一個沿繩索往上攀的人，他顯得非常虛弱。

我們互開玩笑，當時亞當斯和波克里夫正站在我和哈里斯上方，等著要下希拉瑞之階，

CHAPTER 15
SUMMIT

費雪跟他們交談了一兩句，隔著氧氣罩努力用頑皮的口吻問道：「嘿，亞當斯，你想你能登上聖母峰嗎？」

亞當斯答道：「嘿，費雪！我剛剛登頂了。」聽來似乎有些氣惱費雪沒向他祝賀。

接著費雪跟波克里夫說了幾句話。亞當斯記得那次談話的內容，他說波克里夫告訴費雪，「我跟亞當斯一起下去。」於是費雪舉著沉重的步伐慢慢往峰頂走，哈里斯、波克里夫、亞當斯和我則轉身從希拉瑞之階垂降。沒有人討論費雪的疲態。我們都沒想過他可能出問題了。

　　　　※　　※　　※

貝德曼事後說，費雪直到星期五下午三點十分還沒登頂，又說：「我決定即使費雪未露面，大夥也該離開了。」他把珊蒂、蓋米加德、夏洛蒂和麥德森集合起來，開始帶隊走下峰脊。二十分鐘後，在希拉瑞之階上方，他們碰見了費雪。貝德曼回顧道：「我沒跟他說什麼，他只是略微抬抬手。看來他吃了不少苦頭，但他可是費雪啊，我並不太擔心。我想他很快就會攻頂成功，趕過來幫我們帶客戶下山。」

　　當時貝德曼擔心的是珊蒂，「那時大家的狀況都很糟，但她看來特別虛弱。我認為我若不盯緊她，她可能會摔下山脊，所以我要確保她一直鉤在固定繩上，到了沒有繩子的地方，我就從後面抓住她的安全吊帶，牢牢拉著她，直到她鉤上另一段繩索為止。當時她意識模糊，

我甚至不敢確定她知不知道我就在她旁邊。」

到了南峰以下不遠處,登山者往下走入密雲和飛雪中,珊蒂再次倒下,請夏洛蒂給她打一針強力類固醇「氟美松」。這種藥一般稱為「Dex」,可暫時消除高山反應,放入塑膠牙膏管內,藏在羽絨衣裡每個人都在英格麗醫生的指示下帶一支預先備妥的注射劑,費雪隊上每防凍,以備不時之需。夏洛蒂事後回想道:「我稍微拉開珊蒂的長褲,隔著長內層等衣物把針頭插進她臀部。」

留在南峰清點氧氣筒的貝德曼剛好抵達現場,目睹珊蒂臉朝下趴在雪地裡,夏洛蒂正為她注射針劑。「我爬過小丘,看見珊蒂躺在那兒,夏洛蒂站在她上方甩著皮下注射針,我暗想『噢,幹,看來不妙』,我問珊蒂怎麼回事,她想回答,說出口的竟只是一串扭曲的咿咿啊啊。」貝德曼非常擔心,就叫蓋米加德把全滿的氧氣筒跟珊蒂幾近全空的那筒交換,確定她的調節器已開到最大流量,然後抓住珊蒂的安全吊帶,拖著半昏迷的她走下東南稜的陡峭雪坡。他解釋道:「我讓她往下滑,先放手,然後趕到她前方率先滑落。每滑下五十公尺,我都會停下來,手繞著固定繩,撐住身體擋下她。珊蒂第一次飛快撞上我的時候,冰爪尖劃破了我的羽絨衣,羽毛飛得到處都是。」大約二十分鐘後,針劑和氧氣發揮作用,珊蒂恢復了體能,可以憑自己的力量往下走,大家都鬆了一口氣。

五點左右,貝德曼陪客戶走下山脊,葛倫和難波康子正抵達他們下方一百五十公尺左右的露台。從這座標高八四一三公尺的崖岬開始,路線猛然拐離山脊,往南通向四號營。不過

葛倫往另一個方向，也就是山脊北側隔著雪花和影影幢幢的光線望去，發現有個獨行的人嚴重偏離了路線。那是亞當斯，他在暴風雪中失去方向感，正要下東壁往西藏走去。

亞當斯一看見上方的葛倫和難波康子，就發覺自己走錯路，於是慢慢爬回露台。葛倫回憶道：「等亞當斯回到康子和我身邊，他已神智不清了。他沒戴氧氣罩，臉上結著冰雪。他問道，『哪一條通帳篷？』」葛倫指一指，他立刻順著我十分鐘前開出來的路徑，沿著山脊正確的那一面往下走。

當葛倫等著亞當斯爬回山脊時，他讓康子先下去，自己忙著找他上山途中遺失的相機殼。他四處張望，第一次注意到露台上還有一個人。「他一身白，整個人像是沒入了雪中，我還以為他是費雪隊上的人，就沒有注意他。後來這個人站在我前面說『嗨，葛倫』，我才發覺是威瑟斯。」

葛倫看見威瑟斯時跟我先前一樣吃驚。他拿出繩索，開始拖著這位德州佬往南坳走。葛倫事後說：「他眼睛完全看不見，每走十公尺就會一腳踩空，踏入稀薄的空氣中，我只得用繩子拉著他。很多次我都擔心他會把我也拖下山崖。過程實在太心驚膽顫了。我必須小心用冰斧做好確保，一路上把斧尖牢牢插入結實的地層。」

貝德曼和費雪隊的其他客戶一個個沿著我十五分鐘或二十分鐘前留下的蹤跡，魚貫穿過愈來愈強的暴風雪。亞當斯在我後方，但領先其他人，接著是康子、葛倫和威瑟斯、克里夫和蓋米加德、貝德曼，最後才是珊蒂、夏洛蒂和麥德森。

到了南坳一百五十公尺上方，陡峭的頁岩換成平緩的雪坡，康子的氧氣用光了，這位嬌小的日本女性坐下來不肯走。葛倫說：「我替她脫下氧氣罩，讓她可以自在呼吸，她堅持馬上戴回去。怎麼勸都沒用，她硬是不相信氧氣沒了，面罩只會讓她透不過氣來。此時威瑟斯已經太衰弱，無法自己走，我必須用肩膀架著他。幸虧這時候貝德曼趕上了我們。」貝德曼看見葛倫忙著照顧威瑟斯，就拖著康子往四號營走，儘管她不是費雪隊的隊員。

此時大約六點四十五分，天幾乎全黑了。貝德曼、葛倫、兩人的客戶，以及兩名遲遲才由迷霧中出現的費雪隊雪巴澤林和多吉已合併成一支團體。雖然這群人走得很慢，但已來到離四號營垂直距離不到六十公尺的地方。那一刻我正抵達帳篷，比貝德曼一行走在最前方的人也許只早十五分鐘。可是就在那短短的時間內，暴風雪突然轉強，變成不折不扣的颶風，能見度降至六公尺以下。

貝德曼想避開危險的冰坡，就帶著這群人走坡度較緩、遠遠朝東方轉了道彎的迂迴路線，在七點三十分左右安全抵達寬闊、緩緩起伏的南坳。不過那時只有三、四人的頭燈電池還有電力，每個人都已瀕臨體能崩潰的邊緣。夏洛蒂愈來愈依賴麥德森援助。威瑟斯和康子若不是分別有葛倫和貝德曼扶持，根本走不動。

貝德曼知道他們正在南坳東側靠西藏那邊，帳篷卻在西側某處。可是要往那個方向走，就必須迎風頂著暴風雪前進。颶風颳起冰粒和雪粒，猛烈打上他們的臉，刮傷他們的眼睛，他們根本看不見自己行進的方向。克里夫解釋說：「實在太艱難太痛苦了，我們忍不住一直

朝左偏，想要避開風，就這樣走錯了路。」

他繼續說：「有時候連自己的腳都看不見，風實在太大了。我很擔心有人坐下來或者離隊，之後就失去蹤影。不過我們到了南坳的平地，就開始跟著雪巴走，我以為他們知道營地在什麼地方。但之後他們卻忽然停下來，往回走，我很快就明白他們並不知道自己身在何方。那時我覺得像是有人朝我的胃開了一槍，我知道大家陷入困境了。」

接下來兩個鐘頭，貝德曼、葛倫、兩名雪巴和七名客戶在暴風雪中盲目跟蹌亂轉，指望能誤打誤撞找到營地。他們愈來愈疲倦，體溫愈來愈低。有一次他們撞上兩支廢棄的氧氣筒，以為帳篷在附近，卻找不到帳篷。貝德曼事後說：「真是一團亂。大家到處亂撞，我對每個人大吼大叫，想讓他們跟著一個領隊就好。最後到了十點鐘左右，我翻過這片小丘，感覺就像站在大地邊緣似的。我覺得再過去就是一片虛空了。」

迷途的一行人已不知不覺走到南坳最東端，也就是東壁落差兩千一百多公尺的陡坡邊緣，高度跟四號營差不多，只要橫走三百公尺多一點就安全了２，但貝德曼說：「我知道我們若在暴風雪中繼續亂走，很快就會失去某些人。我拖康子拖得筋疲力盡。夏洛蒂和珊蒂幾乎站不起來。所以我吼著要每個人擠在那邊等暴風雪暫停。」

貝德曼和克里夫大想找個有遮蔽的地方避風，但那裡根本無處藏身。大家的氧氣早就用光了，因此更抵擋不住狂風帶來的寒意。氣溫已達零下七十多度。就在一座不比洗碗機大的石塊背風面，登山者在狂風肆虐的冰雪地上淒慘地蹲成一列避風，夏洛蒂說：「那時候我已經

快要凍死了。雙眼結冰。我看不出我們要怎麼樣活著撐過這一關。寒意刺人，我想我再也熬不下去。我只是捲成一團，希望死神來得快一點。」

威瑟斯回顧道：「為了取暖，我們互相捶打。有人吆喝我們繼續活動臂腿。珊蒂歇斯底里地一再叫道，『我不想死！我不想死！』不過其他人都沒有多說話。」

❅　❅　❅

往西約三百公尺外，我正在帳篷內抖個不停。即使我已躲進睡袋內關好拉鍊，穿著羽絨衣和所有的衣物，仍冷到受不了。狂風一副要把帳篷颳成碎片的樣子。每次門一開，帳篷內就充滿隨風飛動的雪花，每樣東西都罩上三公分厚的積雪。我對於外面暴風雪中發生的悲劇一無所知，由於疲乏、脫水和持續缺氧的影響，我陷入譫妄，意識時有時無。

那天傍晚稍早，跟我同帳的赫奇森走進來，拚命搖我，問我肯不肯陪他到外面敲響鍋子並對著空中打光，希望能引導迷路的登山者進來，但我身體太虛弱，僅有的回應就是語無倫次。赫奇森下午兩點回營，所以不像我這麼虛弱。他到別的帳篷想叫醒其他客戶和雪巴人，但大家都太冷或太累，他只好獨自走進暴風雪中。

那天晚上他六度走出帳篷去找迷路的山友，但暴風雪實在太強，他只走出營地幾公尺就不敢再前進。他強調說：「風強得像彈道。飛雪就像是噴砂器噴出來的。我一出去十五分鐘

就冷得受不了，非回帳篷不可。」

❄　❄　❄

貝德曼在南坳東端跟大家蹲在一起，拚命讓自己保持警覺，留意暴風雪停下的徵兆。午夜之前，他的警備終於有了成果，他突然發現頭頂上方有幾顆星星，就大聲呼叫其他人一起看。狂風仍在地表颳起猛烈的雪暴，但遠遠的上空，天已開始放晴，露出聖母峰和洛子峰的龐大山影。克里夫憑著這兩個參考點，認為自己已弄清一行人和四號營之間的相關位置。他跟貝德曼嘶吼著交談之後，貝德曼也相信他知道該怎麼走回帳篷。

貝德曼試著哄大家站起來，往克里夫所指的方向行進，但是珊蒂、夏洛蒂、威瑟斯和康子已虛弱到走不動。這時候只要是嚮導都看得出來，如果團隊中沒有人走到帳篷求救，他們會全部死亡。於是貝德曼把還能走動的人召集起來，接著他、克里夫、蓋米加德、葛倫和兩個雪巴人就跌跌撞撞走進暴風雪求援，留下麥德森和四個失去活動能力的客戶。麥德森不忍心拋下女友夏洛蒂，便無私地自願留下來照顧每個人，直到援軍抵達。

二十分鐘後貝德曼一行人一拐一拐地進營地，跟憂心忡忡的波克里夫激動地重聚。克里夫和貝德曼幾乎說不出話來，他們告訴俄國佬該到什麼地方去找那五個留在暴風雪中的客戶，就力竭倒在各自的帳篷裡。

波克里夫比其他費雪隊員早幾個鐘頭下到南坳。五點鐘當他的隊友還在標高八千五百公

尺處的雲海間掙扎下攀時，他已經在帳篷裡休息喝茶。老練的嚮導日後或許會質問他為何決

定比客戶早下山，而且早那麼多，對嚮導而言，這是很不合常規的舉動。那群人之中有個客

戶很瞧不起他，說他重大時刻只會「開溜」。

波克里夫大約下午兩點離開頂峰，很快就陷入希拉瑞之階的擁塞人群裡。人群散去後，

他迅速走下東南稜，沒等任何客戶——儘管他曾在希拉瑞之階的階頂告訴費雪，他要陪亞當

斯下去。他遠在暴風雪來臨前就已回到四號營。

遠征後我問波克里夫為什麼他要趕在隊伍之前下山，他遞給我一份幾天前他透過俄文通

譯接受《男人》雜誌訪問的文稿。波克里夫說他讀過稿子，確定內容正確無誤。我當場閱讀，

立刻讀到一連串跟下山有關的問題，他的回答是這樣的：

我逗留（在峰頂）一個鐘頭左右……很冷，自然耗掉了不少體力……我的立場是站

在那邊乾等、凍僵，一點用都沒有。我若回四號營，還可以拿氧氣筒上去給回程的

登山者，或萬一有人下山時體力衰弱，我上去幫忙，也會有用得多……你若在那種

海拔保持不動，會在低溫中失去體力，然後什麼也做不了。

波克里夫沒使用補充氧氣，這無疑使他更畏寒。他沒戴氧氣罩，若在頂峰山脊等落後的

客戶，一定會凍傷失溫。不論如何，他都比隊伍先衝下山，費雪從基地營傳到西雅圖的最後

幾封信件和電話說得很清楚，波克里夫在整個遠征期間都這樣行事。

我質問波克里夫基於怎樣的判斷把他的客戶留在峰頂山脊，他堅持這樣做是為了登山隊

好：「我回南坳恢復體溫，準備好在客戶氧氣用光時送氧氣上去，這樣更好。」確實，在天

黑之後不久，貝德曼一行人遲遲沒有回來，暴風雨又轉強為颶風時，波克里夫就知道他們一定

遇到了麻煩，曾勇敢試著送氧氣去給他們。但他的計畫有個嚴重的缺失：他和貝德曼都沒有

無線電，他無法知道失蹤的登山者究竟陷入哪一種困境，甚至不知道他們在廣大高山區的哪

一個地方。

無論如何，七點半左右，波克里夫離開四號營去找那群人。他回顧道：

那時候能見度可能只有一公尺，什麼東西都不見了。我有一盞燈。為了爬得更快些，

我開始使用氧氣。我帶了三筒氧氣。我拚命想走快一點，但什麼都看不到……就像

沒有眼睛，沒法看東西，根本不可能看見。非常危險，人可能掉進冰隙，可能往洛

子峰南壁直直跌落三千公尺。我想要往上爬，天很黑，我找不到固定繩。

到了南坳上方一百八十公尺左右，波克里夫看清這樣做徒勞無功，就回到帳篷，但他承

認自己也差一點迷路。無論如何，幸好他放棄了救難，因為此刻他的隊友已經不在上方他要

去的山峰上——等他放棄搜索的時候，貝德曼一行人實際上是在他下方一百八十公尺的南坳亂走亂撞。

晚上九點左右他回到四號營，為失蹤的十九個隊友擔憂不已，可是他完全不知道他們在什麼地方，除了同機而動之外也沒有別的辦法。到了十二點四十五分，貝德曼、葛倫、克里夫和蓋米加德跌跌撞撞走進營地。波克里夫回顧道：「克里夫和貝德曼已經耗盡體力，連話都幾乎講不出來。他們說夏洛蒂、珊蒂和麥德森需要救援，而珊蒂更在垂死邊緣。接著告訴我大致要到什麼地方找他們。」

赫奇森聽說有幾個登山者抵達，就出來協助葛倫。赫奇森回顧道：「我扶葛倫進帳篷，看見他真的非常非常疲憊。他能清楚交談，但要非常用力，像垂死者交待遺言一樣。他跟我說，『你得找幾個雪巴。』派他們出去找威瑟斯和康子。』接著他指指南坳的東壁。」

赫奇森努力組織救難隊，卻沒有成功。我們隊上的兩個雪巴丘丹和阿里塔未隨隊攻頂，留在四號營應付緊急情況，但兩人在通風不良的帳篷內煮東西，中了一氧化碳的毒，根本無法行動。丘丹甚至吐血了。隊上另外四個雪巴則因為攻頂而又冷又虛弱。

遠征後我曾問赫奇森，後來既然知道失蹤者的下落，為什麼不試著叫醒費許貝克、卡西斯克或塔斯克，或者試著再度叫我，讓我們協助救難呢？「你們顯然連一滴費力都沒有了，」我想都沒想過要叫你們。你們的疲累程度已經遠遠超過正常的極限，我想你們若試著幫忙救人，只會雪上加霜——你們會昏倒在外面，自己反而要別人救。」結果赫奇森獨自走進風雪

CHAPTER 15
SUMMIT

中，可是他擔心走遠了會找不到回營的路，走到營地邊緣就折回了。

此時波克里夫也試圖組織救難隊，但他沒連絡赫奇森，也沒到我的帳篷，因此赫奇森和波克里夫分頭努力，而我對雙方的救難計劃也一無所知。最後波克里夫跟赫奇森一樣，發現他能叫醒的人都病得太重、太疲乏或太害怕，無法伸出援手，於是他決定自己一個人去帶登山隊回來。他勇敢走進颶風中，搜索南坳將近一個鐘頭，但一個人都沒找到。

但他不放棄。他回到營地，向貝德曼和克里夫問出更詳細的方向，再度走進風雪中。這回他看到麥德森頭燈微弱的亮光，終於找到了失蹤者，但珊蒂、夏洛蒂和威瑟斯完全沒辦法，康子看來已經死了。

貝德曼等人離開出發求救之後，麥德森把留下的人聚在一起，威嚇大家繼續活動以保持體溫。他回顧道：「我把康子放在威瑟斯膝上，但他當時已不太有反應，康子則一動也不動。過了一會，我看她仰躺著，雪花都飄進帽兜了。她不知何故掉了一隻手套，右手露了出來，手指捲得好緊，拉都拉不直，像是骨頭都結了冰似的。

「我以為她死了。可是過了一會，她突然動一下，我非常興奮。她好像微微拱起脖子，似乎想坐起來，右臂往上伸，不過也就這樣而已。之後她躺了回去，從此沒再動過。」

波克里夫找到一行人，發現自己一次只能扛一人下去。他帶了一筒氧氣，就和麥德森一起接在珊蒂的氧氣罩上。接著波克里夫向麥德森說他會盡快回來，就扶著夏洛蒂往營帳走。

麥德森還有意識，他說：「他們躺在冰上一動也不動。也無法開口說話。」麥德森還有意識，大抵能照顧自己，但珊蒂、

麥德森回顧道：「兩人走後，威瑟斯捲成胚胎狀，一動也不動。我向她喊道：『嘿，繼續擺動雙手！讓我看妳的手！』她坐起來，伸出雙手，我看到她沒戴連指手套——手套就搖搖晃晃掛在她的手腕下。

「於是我設法把她的雙手推回連指手套中，突然間威瑟斯咕嚕道：『嘿，這一切我都搞懂了。』接著他稍微滾遠一點，蹲在一塊大岩石上，站起來迎風伸開雙臂。過了一秒鐘，一陣狂風吹來，把他往後吹入夜色中，我的頭燈照不到那麼遠。之後我就沒再看見他。

「不久波克里夫回來了，抓起珊蒂，我也拿起我的東西，搖搖晃晃跟在後面，盡量跟著兩人的頭燈走。那時我認定康子已死，威瑟斯失蹤了。」等他們終於走到營地，已是凌晨四點三十分，東方的地平線已經亮了。貝德曼聽麥德森說康子未能得救，在帳篷裡精神崩潰，痛哭了四十五分鐘。

———

注1：賣命先生（Mr. Gung Ho），源自中文的「工合」二字，即一九三九年紐西蘭人在中國發起的「工合運動」、「工合國際委員會」，其同心協力的精神，讓此 Gung Ho 二字在英文中衍伸出「起勁」、「賣命」的含意。編注

注2：強壯的山友爬升垂直高度三百公尺可能需要三個鐘頭，但這一次的三百公尺是橫越平緩的地形，如果一行人知道帳篷在什麼地方，也許十五分鐘就能走完。作者注

EVEREST

第十六章
南坳

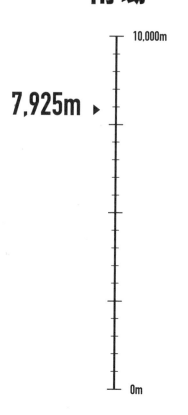

10,000m

7,925m ▸

0m

6:00 A.M.
1996.05.11

SOUTH COL

我不信任任何摘要，不相信任何一種浮光掠影的描述、任何自稱已掌控敘事內容的大言不慚。我想人若自稱瞭解卻分外平靜，若自稱筆端帶著平靜回顧的情感，那他必是愚人兼騙子。了解，就會為之顫慄。回顧，就是重返過去、被撕裂……我佩服臨事謙卑的權威。

布洛基 《操控》

Harold Brodkey, *Manipulations*

INTO THIN AIR

五月十一日早上六點，赫奇森終於把我搖醒。他鬱鬱告訴我，「哈里斯不在自己的帳篷內，好像也沒在別的帳篷。他應該一直沒有回來。」

我問道：「哈里斯失蹤？不可能。我親眼看見他走到營地邊緣。」我又震驚又疑惑，連忙穿上靴子，衝出去找他。風勢仍然很猛，好幾次差點把我吹倒，但現在已經破曉，天氣晴朗，視野極佳。我在整個南坳西半部搜索一個多鐘頭，瞄一瞄巨石背後，往破破爛爛的廢棄帳篷內探頭查看，就是找不到他。腎上腺素衝入我的血管，眼淚浮上眼眶，我的眼瞼立刻凍得呼不開。哈里斯怎麼可能不見了？不可能。

我走到南坳上方哈里斯滑下冰坡的地方，仔仔細細重溯他回營的路線──他走的是一道寬闊幾近平坦的冰溝。到了濃雲湧上時我最後一次看見他的地點，剛好有一處向左的急轉彎，哈里斯只要順著一道岩坡爬十幾公尺就可以走到帳篷。

不過我也發現，如果他沒有左轉卻繼續筆直沿著冰溝走，那麼四周一片白茫茫，就算不筋疲力盡，也沒有因為高山反應而變得遲鈍，也很容易走錯。如此一來，他很快就會來到南坳最西端，而下方洛子山壁的灰色陡冰坡有一千兩百多公尺深，直直通往西冰斗底部。我站在那兒，不敢更靠近邊緣，發現有一道模糊的冰爪印由我身邊一直通往深淵。那道冰爪恐怕就是哈里斯留下的。

前一晚進營地之後，我告訴赫奇森我親眼看見哈里斯安抵帳篷。赫奇森用無線電向基地營報告這個消息，基地營再透過衛星電話傳給哈里斯在紐西蘭的同居女友費歐娜。她聽說哈

里斯安抵四號營，鬆了一大口氣，可是現在人在紐西蘭基督城的霍爾太太必須做一件難以接受的事，打電話給費歐娜，告訴她有件事錯得離譜：哈里斯事實上是失蹤了，很可能已經死亡。想到這通電話以及我是如何鑄成這件大錯，我不禁跪倒在地，不斷乾嘔，任由寒風拍打我的背脊。

我花六十分鐘搜索哈里斯徒勞無功，回到帳篷，剛好聽見基地營和霍爾的無線電對話，得知他正在峰頂山脊上呼叫求援。接著赫奇森告訴我，威瑟斯和康子已經死去，費雪在上面山峰某處失蹤。接下來不久，無線電電池沒電了，我們和高山其他地區的連繫就此中斷。留在二號營的IMAX隊成員跟我們失去連絡，非常焦急，就呼叫南非隊，因為南非隊在南坳的帳篷跟我們只隔幾公尺。跟我相識二十年的IMAX領隊布里薛斯事後提到一件事：

「我們知道南非隊有電力極強的無線電，沒有失靈，就請他們待在二號營的隊員呼叫南坳上的伍達爾，『聽好，這是緊急事件。上方有人生命垂危。我們必須跟霍爾隊的生還者連絡，協調救難事宜。請把你們的無線電借給克拉考爾。』伍達爾不肯。人命關天很清楚，但他們不肯出借無線電。」

＊　　＊　　＊
　＊　　＊

遠征回來，我為了寫《戶外》雜誌的文章而展開調查研究，盡可能多訪問霍爾和費雪攻

頂隊的成員，跟他們大多數人談了好幾次。但亞當斯不信任記者，在悲劇餘波中十分低調。

我一再請他接受訪談，他都迴避，直到《戶外》那篇文章登出。

七月中我終於以電話連絡上亞當斯，他同意發言，我先請他重述攻頂之行他所記得的一切。他是那天體力較強的客戶之一，一直走在隊伍前段，攀登期間不是在我前方就是在緊跟在我後頭。他的記憶異常可靠，我特別想聽聽他對事件的印象跟我的印象是否相符。

攻頂日下午很晚的時刻，亞當斯從標高八四一三公尺的露台山崖下山，他說我還在他視線內，大約比他早走十五分鐘左右，可是我下山速度比他快，不久就不見蹤影。他說：「我下一次再看見你，天已經快黑了，你正橫越南坳的平地，離帳篷大約三十公尺。我從你的鮮紅色羽絨衣認出是你。」

過不久亞當斯來到讓我吃盡苦頭的陡冰坡上方，從平台跌進一處小冰隙。他好不容易才自行脫困，又掉進另一道更深的冰罅。他沉吟道：「我躺在裂隙中，心裡暗想，『也許這就是我的葬身之地。』我花了好一段時間，最後總算爬了出來。我出來時臉上沾滿了雪，很快就結成冰。這時候我看見有人坐在左邊的冰上，戴著頭燈，我就往那個方向走過去。天還沒全黑，不過光線相當暗，已經看不見帳篷。」

「我走到那傢伙身邊說，『嘿，帳篷在哪？』那傢伙不知道我是誰，他指指某一方向。於是我說，『是啊，我就這麼想。』然後那傢伙說了『小心，冰坡比看起來更陡。也許我們該下去弄條繩子和一些冰鑽來』之類的。我心想，『去他的。我要離開這兒。』我走了兩三步，

絆了一跤，沿著冰坡頭朝下俯滑下去。我往下滑的時候，冰斧尖不知怎麼鈎到東西，我轉了方向，接著就在坡底停住了。我站起身，跌跌撞撞走進帳篷，事情的經過大概就是這樣。」

我聽著亞當斯描述他跟不知名山友碰面然後滑下冰坡的情景，不禁口乾舌燥，頸背的汗毛突然豎立起來。他說完我問道：「你想你在那邊碰到的人會不會是我？」

他笑道：「媽的，不可能！我不知道是誰，但絕對不是你。」於是我把我碰見哈里斯的事和一系列令人毛骨悚然的巧合說給他聽：我碰見哈里斯的時間跟亞當斯遇到不知名人物的時間差不多，地點也大致相同。哈里斯和我之間的對話跟亞當斯和那人的交談內容相似得出奇。再者，亞當斯是頭朝下滑下冰坡，而我記得哈里斯也是那樣滑法。

我們又多談了幾分鐘，亞當斯相信了。他驚道：「原來我在冰上是和你交談！」他承認天黑前看見我穿越南坳的平地，一定是看錯了。「而和你交談的人是我。根本不是哈里斯。」

哇。老兄，我看你有得解釋了。」

我目瞪口呆。兩個月來我一直跟人說哈里斯是一腳踩空在南坳邊緣摔死，原來根本不是。我的誤解徒然加深了費歐娜、哈里斯的父母、他弟弟和許多朋友的痛苦。

哈里斯是大塊頭，一百八十幾公分高，有上百公斤重，說話帶著強烈的紐西蘭腔，而亞當斯至少比他矮十五公分，重約六十公斤，說話帶著慢吞吞的濃濃美國德州腔。我怎麼會犯這麼驚人的錯誤？我真的那麼虛弱，盯著那麼一張陌生臉孔時，竟誤認為是跟我共度了六星期的朋友？如果說哈里斯登頂後一直沒回到四號營，那他究竟出了什麼事？

EVEREST

第十七章
聖母峰頂

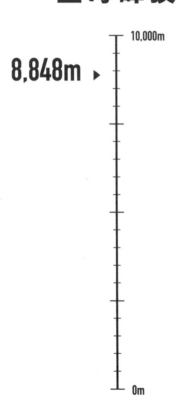

8,848m ▸

10,000m

0m

3:40 P.M.
1996.05.10

SUMMIT

我們失事肇因於天氣候然變得凜冽，我們措手不及。我不認為以前有人能熬過我們所經歷的這一個月，若非第二個伙伴奧茲上尉生病[1]，我們庫存的燃料又不知何故短缺，而且在我們離希望取得最終補給的倉庫只剩十七公里時竟碰上暴風雨，我們原可度過難關的。最大的不幸莫過於這最後的打擊……我們冒險，我們知道自己在冒險，但時運不濟，我們沒有抱怨的理由，只能順服天意，放手一搏……

倘若我們保住性命，我會傳誦伙伴的無畏、堅忍和勇氣，定能打動每一個英國人的心。這幾則粗陋的記事和我們的遺體也必將講述這則傳奇。

司各特〈給大眾的留言〉

一九一二年三月二十九日臨死前寫於南極

引自《司各特的最後遠征》

Robert Falcon Scott, *in Message to the public, from Scot's Last Expedition*

INTO THIN AIR

五月十日下午三點四十分左右，費雪登上頂峰，發現他的摯友兼雪巴頭江布正在等他。

江布從羽絨衣內掏出無線電，跟基地營的英格麗連絡，然後把對講機交給費雪。費雪告訴三千四百多公尺下方的英格麗說：「我們都辦到了。老天，我好累。」台灣隊的兩個雪巴也在這之前不久抵達峰頂，隨後高銘和也上來了。霍爾也在場，此時正焦急地等待韓森出現，此時峰頂山脊上有一陣濃雲陰森森湧來。

依照江布的說法，費雪在峰頂逗留十五或二十分鐘，一再抱怨身體不舒服——生性堅忍的他幾乎從來沒抱怨過這種事。江布回顧道：「費雪跟我說，『我太累了。而且我不舒服，需要吃胃藥。』我拿茶給他喝，但他只喝了一點點，半杯左右。之後我跟他說，『費雪，拜託，我們快點下山。』於是我們就下來了。」

費雪在三點五十五分左右先往下走。江布說，雖然費雪攀登期間全程使用補充氧氣，離開頂峰時他的第三筒氧氣還有四分之三以上，但他不知為什麼竟脫下氧氣罩，不肯再用。

費雪離開峰頂不久，高銘和與手下的雪巴人也走了，最後江布也往下走，只剩霍爾一人在峰頂等韓森。江布下山不久，大約四點鐘左右，韓森終於出現了，他堅持到底，吃力地慢慢走過山脊上最後一段上坡路。霍爾一看見韓森，立即衝下去迎接。

霍爾定下的強制折回時間早已過了兩個鐘頭。鑑於他保守、一絲不苟的個性，很多同事都對他這次反常的誤判折回感到不解。他們想不通霍爾早該看出韓森已經拖太久，為什麼不在低一點的地方叫韓森折返？

在一年前同一天的下午兩點半，霍爾曾叫韓森在南峰掉頭下山，離峰頂近在咫尺卻不能成功攻頂的失望擊垮了韓森。他多次告訴我，一九九六年他重返聖母峰大抵是霍爾鼓吹的結果，他說霍爾從紐西蘭打電話給他「十幾次」，慫恿他再試一回，而這回韓森打定主意要登頂。三天前他在二號營跟我說過，「我要完成這件事，然後把聖母峰排出腦海，過正常的生活。我不想再回來。我太老了，搞不動了。」

由於霍爾說服韓森重返聖母峰，因此他很難再度攔下韓森，這種推測應該不離譜。紐西蘭嚮導柯特一九九二年跟霍爾一起登上聖母峰，一九九五年韓森第一次攀登時他正好是霍爾隊上的嚮導，他提醒道，「在山峰高處很難勸人折回。客戶若看出峰頂近在眼前，又一心想登頂，他們會對你嗤之以鼻，繼續上山。」聖母峰山難發生後，美國嚮導勒夫（Peter Lev）告訴《登山》雜誌，「我們以為大家是付錢買我們的明智決定，但其實大家是付錢買登頂。」

無論如何，下午兩點霍爾沒叫韓森掉頭，甚至四點在峰頂下方迎接他的時候也沒叫他折回。相反的，照江布的說法，霍爾將韓森的手臂架在自己脖子上，扶著軟弱無力的他走完最後十二公尺路。他們只在峰頂待了一兩分鐘，就轉身走上漫漫的下山路。

江布看韓森步伐不穩，就暫時不往下走，停了好一會兒，看著韓森和霍爾確實安全通過峰頂下搖搖欲墜的雪簷區。然後他一心想趕上領先他三十幾分鐘腳程的費雪，便在希拉瑞之階的階頂撇下韓森和霍爾，獨自走下山脊。

江布順著希拉瑞之階消失後不久，韓森顯然耗光了氧氣，力竭跌倒。他登頂已耗盡最後

一絲力量，再也沒有體力往下走了。九五年跟柯特一起擔任霍爾隊攻頂嚮導的維斯特斯說：「當年韓森也發生類似的情況。往上爬的時候還不錯，但一往下走，身心就崩潰了。他就像耗盡一切，變成了一具殭屍。」

四點半和四點四十一分，霍爾兩度用無線電呼叫，說他和韓森在峰頂山脊高處陷入困境，亟需氧氣。霍爾若知道南峰還有兩筒滿滿的氧氣正等著他們，他會盡快下去拿，然後帶回一筒新氧氣給韓森。但當時人仍在氧氣儲藏地的哈里斯因缺氧而神智不清，他聽見無線電呼叫，就插話告訴霍爾南峰所有的氧氣筒都是空的——不正確的誤報，他也曾這樣告訴我和葛倫。

那時葛倫正陪康子走下露台上方的東南稜，在無線電中聽見哈里斯和霍爾之間的對話，他試著呼叫霍爾，想糾正錯誤的訊息，告訴他南峰上其實有裝滿的氧氣筒。葛倫解釋說：「可是我的無線電故障。大部分呼叫我都能接收，送出去的話卻幾乎沒人聽見。有兩次霍爾接到了我的呼叫，我想告訴他氧氣筒在什麼地方，卻立刻被哈里斯打斷，說南峰沒有氧氣。」

霍爾不確定有沒有氧氣，認為最好的辦法就是陪在韓森身邊，試圖不靠氧氣把這位疲弱的客戶帶下山。可是他們走到希拉瑞之階的階頂時，霍爾實在沒辦法把韓森弄下十二公尺的垂直險降坡，只得停下。

五點前不久，葛倫終於跟霍爾通上話，告訴他南峰有氧氣可用。十五分鐘後，江布由峰頂下山途中抵達南峰，碰見哈里斯 2 。根據江布的說法，哈里斯最後一定弄清了存在那兒的氧氣筒至少有兩支是滿的，他哀求江布幫他帶救命的氧氣到希拉瑞之階給霍爾和韓森。江布

回顧道：「哈里斯說他要給我五百美元，叫我帶氧氣給霍爾和韓森。可是我該照顧自己的隊伍。我必須照顧費雪。所以我對哈里斯說不行，就快步下山。」

五點半江布離開南峰繼續往下走，回頭看見哈里斯（兩個鐘頭前我在南峰看見他時，他的狀況顯示了他已經極度衰弱）腳步沉重地慢慢走上頂峰山脊，想去幫助霍爾和韓森。這是英雄之舉，他為此付出了生命的代價。

❄ ❄ ❄

幾十公尺下方，費雪正掙扎著走下東南稜，愈來愈虛弱。他到達標高八六五六公尺的岩階頂，碰到一連串需要沿著固定繩垂降的山脊，雖然不長卻很麻煩。他太累，無法應付複雜的繩索工事，便屁股著地直接從毗鄰的雪坡往下滑。這比爬固定繩輕鬆，但一到比岩階還低的地方，就必須穿過及膝的深雪，以之字形橫向爬升一百公尺才能回到原路線，非常吃力。

麥德森跟貝德曼一行人往下走，五點二十分左右剛好由露台往上望，看見費雪開始呈之字形橫走。麥德森回顧道：「他看來真的很累。走十步，坐下來休息，再走兩步，又休息一次。」

他的走得很慢。但我看見江布在他上方，正沿著山脊下來，我暗想道，有江布在那兒照顧他，費雪不會有問題。」

依照江布的說法，他下午六點左右在露台上方趕上了費雪，他說：「費雪沒用氧氣，於

是我幫他戴上氧氣罩。他說，『我很不舒服，沒辦法下山了。我要跳下去。』他說了許多次，像瘋了一樣，所以我把他拴在繩索上，否則他會往西藏跳下去。」

江布用一條二十三公尺長的繩子拴住費雪，說服他不要跳下去，然後慢慢拖著他向南坳走。江布回顧道：「此時暴風雪好大。砰！砰！兩次像槍聲，有巨雷。兩次閃電打在我和費雪附近，好響，好嚇人。」

稍後，江布跟費雪坐下休息，高銘和與他的兩個雪巴拱布和澤林經過兩人身邊，答非所問地簡單聊了幾句後，三人繼續往下走。江布跟費雪不久又重新踏上下山之路，盡可能循著台灣隊留下的模糊足跡前進。八點左右，兩人在露台下約九十公尺處碰到高銘和，現在他是獨自一人。由於他虛弱得再也走不動，因此被手下的兩個雪巴留在積雪的山脊上。

從此處開始，費雪和江布不再走在平緩的雪溝上，而是換上又鬆又陡的頁岩露頭。費雪和高銘和一樣虛弱，應付不了這難纏的地形。江布說：「現在費雪不能走，我的麻煩大了。費雪是大塊頭，我個子很小，揹不動他。他跟我說，『江布，你下去，我想揹他，但我也很累。費雪對我說，『江布，你下去，你下去。』我跟他說，『不，我陪你留在這兒。』」

江布說：「我待在費雪和高銘和身邊一個鐘頭，也許不止。我好冷好累。費雪對我說，『你下去，叫波克里夫上來。』於是我說，『好的，我下去，我叫腳程快的雪巴和波克里夫上來。』接著我把費雪安置好，就下山了。」

江布把費雪與高銘和留在南坳上方三百六十多公尺的岩棚上，自己奮力穿過暴風雪往下

走。他看不見方向，往西偏了好遠，走到低於南坳的地方才發現走錯，只得爬上洛子山壁的北側３，尋找四號營。他在午夜左右平安抵達。江布事後說道：「我到波克里夫的帳篷，告訴波克里夫，『拜託，你起來，費雪很不舒服，他不能走。』然後我走回自己帳篷，倒頭便睡，睡得像死人。」

※　※　※

跟霍爾和哈里斯相交多年的柯特當時正帶人遠征普莫里峰，五月十日下午剛好離聖母峰基地營只有幾公里，整天都能收到霍爾的無線電。下午兩點十五分他曾跟峰頂的霍爾交談，一切聽來都很順利。然而到了四點半，霍爾呼叫說韓森氧氣用光了，無法走動。他氣喘吁吁，用絕望的語氣懇求山上任何有可能正在收聽無線電的人，「我需要一筒氧氣，有人在嗎？拜託，求求你！」

柯特十分驚惶。四點五十三分他用無線電呼叫，強力敦促霍爾往下走到南峰。柯特說：「呼叫內容大致上是勸他下來拿氧氣筒，因為我們知道他沒有氧氣救不了韓森。霍爾說他自己下山沒問題，但沒法帶韓森走。」

可是四十分鐘後霍爾還在希拉瑞之階的階頂，陪著韓森，哪兒也沒去。霍爾五點三十六分和五點五十七分兩度呼叫，柯特求他撇下韓森，自己下山。柯特坦承：「我知道叫霍爾撇

下客戶聽起來很混帳，不過當時已經很明白，離開韓森是他唯一的選擇。」不過霍爾根本不

考慮撇下韓森自己下山。

此後直到半夜才有霍爾的訊息。凌晨兩點四十六分，柯特在普莫里峰下方的帳篷裡醒來，

聽見一陣冗長、斷斷續續的信息，這些信息可能不是有意送出的，霍爾的背包肩帶上夾了一

個遙控麥克風，偶爾會誤觸按鍵，送出訊息。柯特說，這一回，「我猜霍爾根本不知道自己

正在對外發訊。我聽見有人大吼大叫，可能是霍爾，但背景的風聲太大，我不敢確定。但他

說的話類似『繼續活動！繼續走！』大概是在敦促韓森向前。」

他們花了十個鐘頭以上。

當然這些純屬猜測。唯一能確定的是霍爾下午五點五十七分曾向下呼叫。當時他和韓森

若果真如此，那麼凌晨兩三點霍爾和韓森仍然冒著狂風奮力從希拉瑞之階往南峰走，說

不定哈里斯也在兩人身邊。若是這樣，也表示平常登山者下山不到半小時就能走完的山脊，

仍在希拉瑞之階上方。五月十一日凌晨四點四十三分，他再次跟基地營通話時，人已下到南

峰。當時韓森和哈里斯都沒跟他在一起。

接下來兩小時的一連串通訊中，霍爾聽起來既迷惑又不理性。凌晨四點四十三分呼叫時，

他告訴我們的基地營區醫生卡洛琳說他的腿不管用了，他「笨手笨腳動不了」。霍爾用幾乎

聽不見的粗嘎嗓門，嘶啞地說：「哈里斯昨夜跟我在一起，不過他現在好像沒在我身邊了。」

他很虛弱。」接著他顯然糊塗，竟問道：「哈里斯有沒有跟我在一起？妳能告訴我嗎？」[4]

此時霍爾有兩筒滿滿的氧氣，但他的氧氣罩活瓣被冰塞住了。他說他正試著為氧氣裝備除冰。柯特說：「我們大家聽了略微心安一點。這是我們聽見的第一件正面消息。」

凌晨五點，基地營打一通衛星電話到紐西蘭基督城給霍爾的太太簡。她曾在一九九三年跟霍爾一起登上聖母峰頂，對丈夫的困境不敢抱任何奢望。她回顧道：「我聽見他的聲音，心直往下沉。他很明顯話也說不清了。聲音像澳洲葵花鸚鵡，愈飄愈遠。我到過那上面，知道碰到壞天氣會有多可怕。霍爾和我討論過在峰頂山脊根本不可能獲救。他自己就說過，『在月亮上還比較容易救。』」

五點三十一分，霍爾服下四毫克氟美松，並說他仍在試著為氧氣罩除冰。他跟基地營說話，一再問起高銘和、費雪、威瑟斯、康子和他另外幾位客戶的狀況。他似乎最擔心哈里斯，不斷問起他的下落。柯特認為哈里斯很可能已經死了，他們盡量把話題由哈里斯身上岔開，「因為我們不希望霍爾又有一個理由留在那上面。有一回維斯特斯從二號營插播進無線電，胡謅道，『別擔心哈里斯，他在下面跟我們在一起。』」

過了一會，卡洛琳醫生向霍爾打聽韓森的現況。霍爾答道：「韓森走了。」他只說了這句話，這是他最後一次提到韓森。

五月二十三日布里薛斯和維斯特斯登上頂峰，沒找到韓森的遺體，但發現有把冰斧插在南峰垂直往上十五公尺左右的地方，那是一段全無遮蔽的山脊，固定繩就在這裡走到盡頭。可能是霍爾或哈里斯（或者兩人一起）順著繩索把韓森帶到這裡，結果他失足從陡峭的西南

山面墜落兩千一百多公尺，留下這把猛插進山脊的冰斧。但這也純屬推測。

哈里斯的遭遇甚至更難釐清。有了江布的證辭、霍爾的無線電通話，加上有人很肯定地指認出南峰上發現的另一把冰斧是哈里斯的東西，我們可以合理認定，五月十日晚上他跟霍爾一起待在南峰，但除此之外，人們對這個年輕嚮導是如何喪命一無所知。

早晨六點，柯特問霍爾陽光是否已經照到他，霍爾答道差不多了，這很令人安慰，因為幾分鐘前他還提到氣溫太低，他抖個不停，加上稍早他也透露自己已無法走路，下面的人一聽到他冷得發抖，心都沉了。不過霍爾既無氧氣，又無處遮風避雪，在標高八七四八公尺處忍受了一整夜暴風和零下七十多度的酷寒，居然熬了過來，真了不起。

就在這次無線電談話中，霍爾再度問起哈里斯，「昨晚除了我，還有人見過哈里斯嗎？」

大約三個鐘頭後，霍爾仍對哈里斯的下落耿耿於懷。八點四十三分他在無線電中揣測道：「哈里斯的一些裝備還在這邊。我想他大概連夜走到前頭去了。聽好，你們能說明他的情況嗎？」

海倫想迴避這個問題，可是霍爾堅持追問到底：「好吧。我是說他的冰斧在這兒，還有他的外套之類的。」

維斯特斯從二號營答道：「霍爾，你若能穿上那件外套，只管穿。你只管自己走下來。」

自己的事就行了。大家都在照顧其他人。你只管自己走下來。」

霍爾奮鬥四小時為氧氣罩除冰，最後終於讓罩子恢復功能，早上九點，他第一次吸補充氧氣，不過當時他已在標高八千七百公尺以上的地方無氧度過十六個小時多。二三千公尺下

方，朋友們拚命勸誘他往下走。海倫不斷懇求道：「霍爾，我是海倫，在基地營呼叫，你想想未出世的小寶寶。再過兩個月你就會看見他（她）的小臉，繼續前進吧。」她的聲音彷彿要哭出來了。

霍爾好幾次聲稱正準備下山，有一陣子我們以為他終於離開南峰了。四號營這邊，我和克希里在帳篷外的寒風中發抖，仰望一個小點沿著東南稜慢慢往下。我和他相信那就是霍爾，互相拍著對方的背，為霍爾加油。可是一個鐘頭後我發覺那個小黑點還在原地，樂觀的心情消失了，那其實只是一塊岩石——又是高山反應造成的幻覺。事實上霍爾根本沒離開過南峰。

* * *

早上九點半左右，多吉和克希里帶著一壺熱茶和兩筒多餘的氧氣離開四號營，打算去救霍爾。擺在兩人面前的，是極端困難的任務。昨夜波克里夫營救珊蒂和夏洛蒂，表現十分驚人且英勇，但是跟兩位雪巴人如今要做的事比起來，就相形失色。珊蒂和夏洛蒂當時離帳篷只有二十分鐘腳程，而且地形相當平坦，如今霍爾離四號營垂直距離有九百多公尺，在最佳情況下也要吃力攀爬八、九個鐘頭。

而此刻絕非最佳情況。每小時風速超過七十四公里。多吉和拉克帕昨日才剛登頂回來，只剩一兩個鐘頭有光又冷又累。就算他們能走到霍爾身邊，也要下午近黃昏時分才能抵達，

線讓兩人進行更艱鉅的任務：帶人下山。不過兩人對霍爾忠心耿耿，即使成功機會極低，也以最快的速度動身朝南峰推進。

不久後，山痴隊的兩位雪巴人澤林和薩迦（江布的父親，個子小小的，外型乾淨俐落，鬢角已花白）以及台灣隊的雪巴努日動身上去帶費雪和高銘和。到了南坳上方三百六十公尺處，三位雪巴在江布當初安頓兩人的岩棚上找到虛弱不堪的費雪和高銘和。他們試著給費雪氧氣，但他沒有反應。他仍有呼吸，非常微弱，眼窩內的眼珠子一動也不動，牙根咬得死緊，他們斷定他已回天乏術，便將他留在岩棚上，只帶高銘和下山。高銘和喝了熱茶，吸了氧氣，加上丹增大力協助，已能結上短繩隊，靠自己的體力往下走到帳篷。

這一天清晨晴朗無雲，但風勢仍猛烈，早上稍晚高山已罩上密密的雲層。IMAX隊在二號營報告說：即便遠在兩千多公尺下方，峰頂的風勢聽來也像一整個中隊的七四七飛機。此時在東南稜高處，多吉和克希里堅決穿過愈來愈強的暴風雪，往霍爾身邊挺進。不過下午三點兩人仍在南峰以下兩百多公尺，實在頂不住狂風和零下許多度的酷寒，再也沒法往上走了。這是英雄行徑，但已失敗──當兩人掉頭下山，霍爾的一線生機也就完全斷了。

五月十一日，他的朋友和隊友一整天都不斷求他努力靠自己的力量往下走。霍爾好幾次宣布他準備下來，結果又改變主意，留在南峰一動也不動。三點二十分，已從普莫里峰山下營地走到聖母峰基地營的柯特在無線電中大聲叫道：「霍爾，順著山脊往下走呀！」

霍爾似乎有些光火，他回嘴道：「聽好，我若自認為可以用凍傷的雙手應付固定繩上的

繩結，我六個鐘頭前就下去了，老兄。派兩個小伙子帶一大壺熱飲料上來，我就沒事了。」

柯特盡可能輕描淡寫地告訴他，救難行動已經放棄了，「朋友，問題是，今天上去的小伙子碰到狂風，不得不回頭。我們認為往下走一點你最大的勝算是往下走一點。」

「你們明天一早若派兩個小伙子帶點雪巴茶來，我可以在這兒再撐一夜，別遲過九點半或十點。」霍爾答道。

柯特顫聲說：「你是硬漢，老兄。我們明早派些小伙子上去。」

下午六點二十分，柯特連絡霍爾，告訴他，他的妻子從基督城打衛星電話來，等著接上線路。霍爾說：「等我一分鐘。我嘴巴乾乾的。我想吃點雪再跟她說話。」過了一會他回到線路上，用緩慢及扭曲得可怕的嗓音沙沙說道：「嗨，親愛的。但願妳是舒舒服服躺在溫暖的床上。妳還好嗎？」

簡答道：「我好想你！聽來你比我想像的還要好……你暖不暖，親愛的？」

簡說：「你回來以後，我一定讓你完全好轉。我只知道你會得救。不要覺得只有自己一個人，我正把我所有的積極能源往你那邊送！」

「就眼前的高度和環境來說，我算舒服的。」霍爾盡量不嚇著她。

「你的腳怎麼樣了？」

「我沒脫下靴子來檢查，但我想我有凍瘡……」

結束通話之前，霍爾告訴妻子：「我愛妳。好好睡，親愛的。請不要太擔憂。」

這是人間最後一次聽見他說話。有人試著在那天晚上和次日用無線電連絡霍爾，結果都沒有回音。十二天後，布里薛斯和維斯特斯攻頂途中爬過南峰，發現霍爾向右側身躺在淺冰窪裡，上身埋在雪堆下。

注1：在該次遠征中，奧茲（Lawrence Oates）因凍瘡而行動緩慢，為免拖累伙伴，他在某次休息中離開營帳，留下名言：「我只是出去一下，過一會就回來。」之後就失去蹤影。此後 Captain Oates 便成為犧牲小我、顧全隊友的代名詞。編注

注2：直到一九九六年七月二十五日在西雅圖訪問江布，我才知道五月十日傍晚他見過哈里斯。先前我曾跟江布小談過幾次，但我從未想過要問他有沒有在南峰上遇見哈里斯，因為當時我仍以為自己六點半曾在南峰下方九百多公尺的南坳見過哈里斯。而且柯特曾問過江布有沒有見到哈里斯，不知道什麼原因，也許只是誤解，那次江布說沒有。作者注

注3：次日一大早我在南坳搜尋哈里斯的時候，在洛子山壁邊緣通上來的冰雪地上見到過微弱的冰爪痕，誤以為是哈里斯沿山面下墜所留下的痕跡，所以我才以為哈里斯摔下南坳邊緣去了。作者注

注4：我一口咬定五月十日下午六點半我在南坳見過哈里斯。由於我的誤報，當霍爾說哈里斯跟他一起在南峰上（比我自稱見到他的地方高九百多公尺），大多數人誤以為霍爾只是因為疲憊、缺氧而語無倫次亂說一通。作者注

EVEREST

第十八章
東北稜

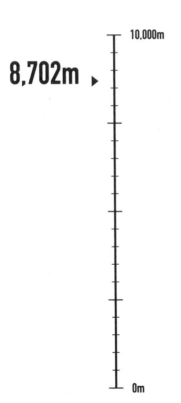

10,000m

8,702m ▸

0m

1996.05.10
NORTHEAST RIDGE

聖母峰是世界物理力量的體現。要跟聖母峰抗衡，必須把人的魂魄都掏出來。他若成功，便可看見戰友臉上的喜色。他想像得出自己的成功如何令登山界大喜過望、如何為英格蘭帶來榮光。全世界的關注、盛名遠播，自己也會有不枉此生的持久滿足……也許他從未精確規劃這些，但他腦海中一定浮現過「不成功便成仁」的想法。在三度折回或死亡這兩種選擇中，後者對馬洛利而言可能還輕鬆些。身為男人，身為登山家，身為藝術家，第一種抉擇的痛苦遠非他所能承受。

楊赫斯本爵士 《聖母峰史詩》，一九二六年
Sir Francis Younghusband, The Epic of Mount Everest, 1926

INTO THIN AIR

五月十日下午四點，大約在霍爾扶著抱病的韓森抵達峰頂的時候，有三個印度籍拉達克省的登山者以無線電向下呼叫遠征隊隊長，說他們也上了聖母峰頂。史曼拉、帕久和莫魯普隸屬印藏邊界警察所組的三十九人遠征隊，從聖母峰靠西藏那側經由東北稜登頂，也就是一九二四年馬洛利和厄文失蹤的路線。

拉達克隊一行六人由標高八三○○公尺的高山營地出發，直到凌晨五點四十五分⑴才離開帳篷。下午兩點左右，他們跟峰頂的垂直距離仍有幾百公尺，也遇上我們在山峰另一側所遭遇的暴風雪雲。三個隊友在兩點左右認輸下山，可是史曼拉、帕久和莫魯普不顧天氣惡化，繼續往上爬。折回的隊友辛解釋道：「他們抵抗不了攻頂熱。」

下午四點，三人相信自己已經抵達峰頂。當時雲霧極濃，能見度降到三十公尺左右。他們以無線電通知絨布冰河上的基地營，說他們已在峰頂，遠征隊隊長聽了便打衛星電話到新德里，得意洋洋向總理奧報告勝利的消息。攻頂隊為慶祝勝利，將一堆風馬旗、哈達絲巾和冰錐留在看起來像是最高點的地方，然後就冒著愈來愈大的暴風雪往下走。

其實他們是在標高八七○二公尺處掉頭下山，離真正的峰頂還有兩個鐘頭腳程──當時峰頂還在最高的雲層上方。他們離目標不到一百五十公尺便不知不覺止步，難怪沒看見峰頂的韓森、霍爾或江布，韓森等人也沒看見他們。

天黑後不久，在東北稜稍低處的登山者回報說，他們在標高八六二六公尺附近，也就是名叫「第二階」的艱險懸崖上方看見兩盞頭燈，可是三個拉達克隊員那天晚上沒有一個回到

帳篷，也沒再以無線電通話。

五月十一日凌晨二點四十五分，大約在波克里夫瘋狂搜索南坳，尋找珊蒂、夏洛蒂和麥德森的時候，兩個日本登山者不顧峰頂狂風怒號，在三個雪巴陪同下從拉達克隊用過的東北稜高山營地出發攻頂。早晨六點左右，當他們繞上一座名叫「第一階」的陡峭岩岬時，廿一歲的重川英介和卅六歲的花田博志看見一個拉達克隊隊員躺在雪地裡，可能是帕久，他嚴重凍傷，但在無遮蔽無補充氧氣的情況下熬過一夜，此時正發出微弱的呻吟。日本隊不願停下來相救，怕耽誤攻頂，就繼續往峰頂攀爬。

上午七點十五分左右，他們抵達第二階底部，那是一處完全垂直的船頭狀脆頁岩組織，通常靠中國隊一九七五年繫在峭壁上的一座鋁梯來攀爬。不過梯子已斷裂，部分脫離岩壁，必須吃力攀爬九十分鐘才能登上這座六公尺的懸崖，這令日本登山隊十分驚慌。

他們一過了第二階頂，就碰見拉達克隊的另外兩個隊員史曼拉和莫魯普。英國新聞記者寇柏（Richard Cowper）在花田博志和重川英介下到六千四百公尺的時候當場訪問兩人，並寫了文章登在《金融時報》上，根據那篇報導，其中一個拉達克隊員「顯然快要死了，另一個蜷縮在雪地裡。現場沒人說一句話。沒人送出水、食物或氧氣。日本隊繼續前進，再走約五十公尺才休息，換氧氣筒。」

花田博志告訴寇柏，「我們不認識他們。不，我們沒給他們水。我們沒跟他們說話。他們患了嚴重的高山症。看來好像很危險。」

重川英介解釋道：「我們太累了，沒法救人。在八千公尺以上，人類沒有辦法展現道德。」

日本隊對史曼拉和莫魯普見死不救，繼續往上爬，在標高八七○二公尺處見到拉達克隊留下的風馬旗和冰錐。他們展現驚人的毅力，在十一點四十五分迎著怒號的狂風抵達峰頂。

當時霍爾正縮在南峰上為性命掙扎，就在他們下方順著東南稜半小時腳程的地方。

日本隊順著東北稜下山回高山營地，途中再度在第二階上方碰見史曼拉和莫魯普。此時莫魯普似乎已經斷氣，史曼拉雖然還活著，卻纏在固定繩上一籌莫展。日本隊的雪巴人卡密將史曼拉由繩子上解下來，順著山脊繼續往下走。當他們下山經過第一階，也就是先前看見帕久倒在雪地囈語的地方，已看不到帕久的蹤影。

七天後印藏邊境警方遠征隊再度攻頂。兩個拉達克人和三個雪巴在五月十七日凌晨一點十五分離開高山營地，很快便見到隊友凍僵的屍體。他們回報說，其中一人死前痛苦掙扎，脫下大部分衣裳才斷氣。五個登山者把史曼拉、莫魯普和帕久留在他們倒下的山峰上，繼續攻頂，終於在早上七點四十分登上聖母峰。

注1：為了避免混淆，即使我描述的事情發生在西藏，此章所引的時間都已改為尼泊爾時間。西藏時鐘依照北京時區，比尼泊爾時區早兩小時十五分，也就是說，尼泊爾早上六點等於西藏的八點十五分。作者注

EVEREST

第十九章
南坳

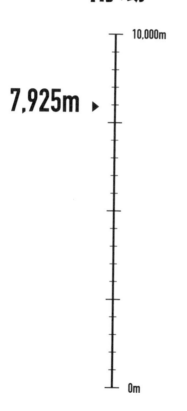

10,000m

7,925m ▸

0m

7:30 A.M.
1996.05.11

SOUTH COL

盤旋復盤旋，一圈圈愈繞愈遠，
老鷹聽不見獵鷹人的聲音；
萬事分崩離析；中心無法固守；
動亂釋出，衝擊世界；
染血的浪潮恣意橫流，
純真的儀節四處滅頂。

William Butler Yeats, The Second Coming

──葉慈〈二度降臨〉

INTO THIN AIR

五月十一日星期六早晨七點半左右，我搖搖晃晃回到四號營，終於理解已經發生且仍在發生的這一切。真相令人全身癱軟。在南坳搜尋哈里斯回報說，內容明白顯示我們的領隊處境艱危，而韓森已經死亡。在南坳迷了大半夜路的費雪隊隊員回報說，康子和威瑟斯已經斷氣。大家都相信，在我們帳篷上方三百六十多公尺處的費雪與高銘和也已經氣絕或瀕臨氣絕。

我無法面對這一切，精神因而退縮到一種古怪如機械人的疏離狀態。我的情緒既麻木又無比清明，彷彿我已遁入腦殼深處的地堡，隔著窄窄的偵察孔窺探四周的殘局。我麻木仰望天空，天空似乎變成異常淺的藍色，將一切色澤都漂白了，只剩最淡的色彩殘留。鋸齒狀的地平線染上一道日冕般的柔光，在我眼前閃爍跳動。我簡直懷疑自己是不是正迴旋墜入瘋子的噩夢領域了。

在標高七九二五公尺處不吸補充氧氣過了一夜後，我比前一天傍晚從峰頂下山還要衰弱、疲乏。我知道我和隊友的身體會迅速惡化，除非我們再取得一點氧氣，或者往下撤到比較低的營地。

霍爾等現代聖母峰登山家所奉行的海拔適應速成時程表非常有效：登山者在標高五千二百公尺以上度過短短四星期，包括一次連夜短途健行，然後走到七千三百公尺高度「，就可以攻頂了。不過這個策略的先決條件是人人在七千三百公尺以上都有源源不絕的筒裝氧

氣。情況一旦有變，就滿盤皆輸了。

我搜尋其他隊友，發現費許貝克和卡西斯克克躺在附近的帳篷。卡西斯克精神錯亂，患了雪盲，完全看不見，什麼事都沒辦法做，語無倫次地喃喃自語。塔斯克跟葛倫在另一頂帳篷內，兩人似乎都睡著或昏迷不醒。費許貝克似乎受了嚴重的驚嚇，但正全力照顧卡西斯克。

儘管我覺得虛弱、站立不穩，可是除了赫奇森之外，其他人顯然比我更慘。

我鑽入一個個帳篷翻找氧氣筒，但找到的都是空的。缺氧加上極度疲勞，結果是陷入更深的混亂和絕望感。尼龍布在風中發出啪啪巨響，帳篷和帳篷間完全不可能交談。僅剩的一架無線電快要沒電了。霍爾和哈里斯已逝，葛倫雖然還在，但前一夜的嚴峻考驗已耗盡他的精力。他嚴重凍傷，幾乎是油盡燈枯地躺在帳篷內，至少目前連話都沒法講。

我們的嚮導已全部倒下，赫奇森遂站了出來，補上領隊的空缺。他出身加拿大蒙特婁英語區的上流社會，是神經質又自重的青年，也是才華洋溢的醫學研究者，每隔兩三年參加一次登山遠征，此外少有時間登山。四號營岌岌可危時，他盡全力扛起一初。

我搜尋哈里斯白忙一場，正設法恢復體力時，赫奇森找了四位雪巴人組成搜救隊，正打算出去搜尋威瑟斯和康子的屍體。波克里夫帶回夏洛蒂、珊蒂和麥德森的時候，威瑟斯和康子被留在南坳另一側。雪巴搜尋隊由克希里夫領軍，比赫奇森先出發——赫奇森太累，迷迷糊糊忘了穿靴子，只穿輕便的平底內襯鞋就想離開營地，直到拉克帕指出他的失誤，他才回帳篷換靴子。雪巴人順著波克里夫走過的方向，很快在東壁邊緣一處灰溜溜散落著巨石的冰坡

找到兩具人體。雪巴人對死亡都極為避諱，因此他們在十幾二十公尺外停下來等赫奇森。

赫奇森回顧道：「兩具人體都半埋在雪中。背包都在上坡處，跟身體相隔三十公尺。兩人的臉和身軀覆滿積雪，只有手腳伸出來。南坳正狂風怒號。」他先看到康子，但一開始沒認出是誰，等他跪在狂風中，敲開她臉上三吋厚的冰殼才認出來。他發現她還有呼吸，嚇一大跳。她兩隻手套都不見了，光禿禿的雙手凍得僵硬，一雙眸子張得大大的，臉上的皮膚呈瓷白色。赫奇森回顧道：「真恐怖。我不知所措。她快要斷氣了。我不知道怎麼辦才好。」

他轉而注意躺在六公尺外的威瑟斯。威瑟斯的腦袋也結了一層厚厚的霜。葡萄般大的冰球黏在他的頭部和眼皮上。赫奇森清除他臉上的冰屑後，發現這個德州人也還活著，「我想他正在喃喃自語，但我聽不出他要說什麼。他的右手套不見了，凍傷嚴重。我想扶他坐起，但他坐不起來。他已是回天乏術，但仍有一口氣在。」

赫奇森非常震驚，走到雪巴人面前向拉克帕求救。拉克帕是聖母峰老手，登山知識豐富，頗受雪巴人和白人敬重。他勸赫奇森把威瑟斯和康子留在原地。就算兩人能活著被拖回四號營，也沒辦法撐到基地營，南坳上的其他人大抵連自己安全下山都有困難，嘗試救人只會危及他們的性命。

赫奇森認為拉克帕的想法沒有錯，無論多麼為難，都別無選擇：讓威瑟斯和康子聽天由命，把登山隊的人力物力用在實際上救得活的人。這是資源有限時典型的優先原則。赫奇森回到營地，泫然欲泣，像幽靈一樣失魂落魄。在他的敦促下，我們叫醒塔斯克和葛倫，然後

擠進他們的帳篷，討論威瑟斯和康子的事該怎麼辦。接下來的談話非常痛苦，大家都欲言又止。我們避免四目相交。但五分鐘後我們四人一致同意：赫奇森把威瑟斯和康子留在原地是正確的決定。

我們還爭論那天下午要不要一口氣下到二號營，但塔斯克堅持霍爾孤立無援困在南峰的時候，我們不能離開南坳。「我甚至不考慮撤下他出發。」他宣布道。反正這個爭論也毫無意義：卡西斯克和葛倫體能太差，此時根本不可能走到任何地方。

赫奇森說：「那時我很擔心我們會重蹈一九八六年K2峰的狀況。」那年七月四日，在世界第二高峰上，七位喜馬拉雅山登山老手（包括傳奇人物奧國登山家戴姆柏格）出發攻頂。七人中有六位登頂了，但下山時激烈的暴風吹向K2峰高處，把他們困在標高八千公尺的高山營地。暴風雪狂吹五天不停，他們愈來愈衰弱，愈來愈衰弱。等暴風終於停下來，只有戴姆柏格和另一人活著下山。

✳ ✳ ✳

星期六早晨，我們正討論康子和威瑟斯的事情要怎麼處理以及當天要不要下山時，貝德曼從各帳篷召集費雪隊的隊員，逼他們從南坳往下走。他敘述道：「前一天晚上弄得大家身心俱疲，真的很難叫隊上的人起床走出帳篷。我甚至得揍某些人，才能讓他們穿上靴子。但

我堅持立刻動身。在我看來，若非必要，在七九二五公尺的地方待太久等於自找麻煩。我知道已有人開始給營救費雪和霍爾，所以我全力催客戶離開南坳，往下走到較低的營地。」

波克里夫留在四號營等費雪，貝德曼則護著隊員慢慢走下南坳。到了標高七六二〇公尺處，他停下來給珊蒂再打一針氟美松，接著大家都在三號營停留很久，好好休息，補充水份。貝德曼一行人抵達三號營時，布里薛斯正好在場，她哭道：「我看見這些人，簡直驚呆了。他們活像打過五個月的仗。珊蒂情緒開始失控，她說：『好恐怖！我只能放棄，躺下等死！』他們似乎全受到嚴重的驚嚇。」

天黑前不久，貝德曼團隊的最後一兩人正吃力地走下較低的洛子山壁陡峭冰坡，離固定繩盡頭只有一百五十公尺左右，碰上幾位上來救他們的尼泊爾淨山遠征隊雪巴人。一行人繼續往下走，一陣葡萄般大小的落石從高處呼嘯而下，其中一顆打中某位雪巴人的後腦勺。貝德曼在上方不遠處目睹這件事，他說：「落岩狠狠擊中了他。」

克里夫回顧道：「真令人難過。那聲音聽起來就像他被棒球棍給打了一記。」這一擊的威力將雪巴人的腦殼削去一塊銀元般大的外皮，他昏了過去，心跳呼吸驟停，翻倒後順著繩索下滑。克里夫火速跳到他前面，總算擋住他的跌勢。可是過了一會兒，當克里夫把雪巴人抱在懷裡的時候，又有一粒落岩掉下來，砸中這個雪巴人，他的後腦勺再度結結實挨了一記。雖然二度受創，但是幾分鐘後，他猛烈張口喘氣，又有了呼吸。貝德曼設法將他帶到洛子山壁底部，十二位尼泊爾隊的隊友在那兒跟他會合，把他扛到二號營。貝德曼說，那時候，

「我和克里夫面面相覷，覺得難以置信，我們的眼神像是在問對方，『這裡是怎麼回事？我們做了什麼，讓山如此憤怒？』」

＊　＊　＊

整個四月和五月初，霍爾一直擔心有不太行的隊伍陷入嚴重困境，逼得我們這隊去援救他們，毀了我們的攻頂行動。世事難料，如今居然是霍爾的遠征隊遇到重大麻煩，其他隊伍趕來相救。柏里森的阿爾卑斯登山社國際遠征隊、布里薛斯的 IMAX 遠征隊，以及杜夫的商業遠征隊這三支隊伍都二話不說，立刻將自己的攻頂計劃延後，協助受難的山友。

前一天（五月十日星期五），當霍爾隊和費雪隊正由四號營往峰頂攀爬的時候，柏里森和雅丹斯領軍的阿爾卑斯登山社國際遠征隊正要抵達三號營。星期六早晨，兩人一聽見上方發生山難，立刻將客戶留在標高七三一五公尺處，交給第三號嚮導威廉斯照料，雙雙奔上南坳救人。

當時布里薛斯、維斯特斯和 IMAX 隊的其他人正在二號營，布里薛斯立刻停止拍片，將遠征軍的一切人力物力投入救援。首先，他以接力方式傳話給我，說 IMAX 設在南坳的某一座帳篷存有備用電池。下午我找到了電池，霍爾隊跟下方的營地才重新恢復通訊。接著布里薛斯還把隊上的氧氣筒送給南坳上病弱的登山者以及即將到達的救難者，那是他們辛

辛苦苦扛到七九二五公尺處的五十筒氧氣。儘管這樣可能危及他那耗資五百五十萬美元的拍片計劃，他仍毫不猶豫送出關鍵資源。

雅丹斯和布里薛斯在早晨十點左右抵達四號營，立刻開始將ＩＭＡＸ隊的氧氣筒分給亟需吸氧的人，然後等待雪巴人營救霍爾、費雪和高銘和的結果。下午四點三十五分，柏里森站在帳篷外，忽然發覺有人慢慢向營地走來，膝蓋僵直，步履怪異。他向雅丹斯嚷道：「嘿，來看一下。有人走進營地了。」那人的右手沒戴手套，赤裸裸吹著刺骨寒風，嚴重凍傷，伸出來行了一個凍僵的怪禮。雅丹斯覺得那人酷似低成本恐怖片的木乃伊。當那具木乃伊晃進營地，柏里森發覺他不是別人，正是威瑟斯，他死而復生了。

威瑟斯前一天晚上跟葛倫、貝德曼、康子和其他隊員擠在一起，覺得「愈來愈冷，愈來愈冷。我的右手手套不見了。我的臉凍僵了，我的手也凍僵了。我覺得自己真的很麻痺，再也很難集中精神，最終於失去知覺。」

那天夜裡和次日大半天，威瑟斯一直躺在冰上，吹著無情的寒風，全身僵硬，只有一息尚存。他不記得波克里夫來接珊蒂、夏洛蒂和麥德森，也不記得赫奇森早上發現他，替他除去臉上的冰雪。他不省人事超過十二個鐘頭。到了星期六下午，不知何故，他的大腦帶狀前迴突然活動了起來，他恢復了知覺。

威瑟斯回顧道：「起先我以為自己作夢。我一醒來，還以為自己躺在床上。我不覺得冷或不舒服。我略微往右滾，睜開眼睛，眼前正是自己的右手。這時我才看清右手凍得多厲害，

然後才漸漸回到現實。最後我清醒了，認出自己處境很糟，救難隊不會來，我最好自求多福。」

雖然威瑟斯右眼失明，左眼也只能看半徑一公尺左右的範圍，但他推想出營地的方向，逆著風向前走去。萬一他弄錯了，他會直直墜下東壁——東壁的邊緣就在反方向不到十公尺的地方。大約九十分鐘後，他看到「幾個光滑得很不自然、泛著藍光的岩石」，原來是四號營的帳篷。

我和赫奇森正在帳篷內收聽霍爾從南峰發出的無線電，柏里森衝了過來。他在門外朝赫奇森喊道：「醫生！快來幫忙！拿起你的傢伙。威瑟斯剛剛走進營地，他的情況很糟！」累得不成人形的赫奇森一聽到威瑟斯奇蹟般復活，驚訝得說不出話來，立刻爬出去應診。

他和雅丹斯及柏里森把威瑟斯扶進一座空帳篷，幫他蓋上兩床睡袋，放入幾個熱水罐，又為他套上氧氣罩。赫奇森坦承：「當時我們沒有一個人認為威瑟斯能活過那一夜。人死前最後停掉的是頸動脈的脈搏，而他的頸動脈脈搏幾乎摸不出來。他命在旦夕。就算活到早上，我也想不出來要怎樣把他送下山。」

此時上山去救費雪與高銘和的三位雪巴人已經把高銘和帶下來，回到了營地。他們判定費雪已經回天乏術，就把他留在標高八二九一公尺的一處岩棚上。不過，波克里夫一看見被留在原地聽天由命的威瑟斯走進帳篷，就不願放棄費雪。五點鐘暴風雪愈來愈大，俄國佬一個人動身往上走，試圖救他。

波克里夫說：「我在七點或七點半也許八點找到費雪。天已經黑了。暴風雪很強。他的氧氣罩套在臉上，氧氣筒卻是空的。他沒戴連指手套，手指全露在外頭。羽絨衣拉鍊沒關，由肩膀往下褪，露出一隻手臂。我救不了他。他死了。」波克里夫心情沉重，將費雪的背包猛拉到他臉上當裹屍布，把他留在岩棚原地。接著他拾起費雪的相機、冰斧和心愛的小刀，下山走進暴風雪中，這些東西後來由貝德曼帶到西雅圖交給費雪的九歲兒子。

星期六傍晚，風勢比前一夜吹襲南坳的狂風更強。等波克里夫下山回到四號營，能見度已降至幾公尺，他差一點找不到帳篷。

我三十個鐘頭以來第一次吸筒裝氧氣（拜 IMAX 隊之賜），儘管帳篷啪啪作響，我仍在折磨中墜入夢鄉。午夜過後不久，我做了噩夢，夢見哈里斯，他正拖著一條繩子墜下洛子山壁，質問我為什麼沒抓牢另一端，就在這時候林奇森把我搖醒了。他隔著呼嘯的暴風聲喊道：「強，我擔心帳篷。你想會不會有問題？」

我從迷夢深淵中勉強爬起，像溺水的人浮出海面一樣渾身無力，過了一分鐘才明白林奇森為什麼這樣擔憂：狂風已經把我們的住處吹扁了一半，每有疾風吹來，帳篷就晃個不停。帳篷內的空氣布滿陣陣幾根柱子嚴重彎曲，我用頭燈一照，有兩處大接縫眼看要被扯裂了。細雪粒，超過我今生在任何地方的體驗，連號稱全球最猛烈的巴塔哥尼亞高原狂風都相形見絀。風勢之強，萬一帳篷在天亮前解體，我們就慘了。

我和林奇森收拾好靴子和所有衣物，坐在帳篷的逆風處。接下來三個鐘頭，我們雖然疲

累不堪，仍用背脊和肩膀抵著壞掉的柱子，在颶風中抓緊破爛的尼龍帳篷，彷彿要與帳篷共

存亡。我不斷想著霍爾在標高八七四八公尺的南峰上，氧氣用光，毫無遮蔽地承受暴風雪的

淫威——可是這樣太難受了，我盡量不去想。

五月十二日星期天破曉之前，赫奇森的氧氣用光了。事後他敘述道：「沒有了氧氣，我

覺得好冷，體溫過低。四肢漸漸失去知覺。我擔心我會精神錯亂，也許無法離開南坳下山。

我擔心我那天早晨若不下山，就永遠下不了。」我把我的氧氣筒交給赫奇森，四處搜尋，終

於發現有個筒子還剩一點氧氣，於是我們開始打包準備往下走。

我鼓起勇氣走到外面，發現至少有一座空帳篷已整個被吹下南坳。接著我發覺多吉獨自

站在駭人的風中為失去霍爾而痛哭流涕。遠征後我把他的悲痛告訴他的加拿大朋友波德，她

解釋說：「多吉認為他在世間的任務就是保護別人的安全，他常和我談到這一點。此事攸關

他的宗教信仰和來生輪迴的準備 2 。儘管霍爾是遠征軍領隊，多吉仍以保障霍爾、韓森及其

他人的安全為己任。他們死了，他忍不住自責。」

赫奇森怕多吉悲痛過度，不肯下山，便懇求他立刻由南坳往下走。早晨八點半，嚴重凍

傷的葛倫相信此時霍爾、哈里斯、韓森、費雪、康子和威瑟斯都已死亡，就把自己拖出帳外，

堅強集合赫奇森、塔斯克、費許貝克和卡西斯克，領著他們下山。

隊上沒有別的嚮導，我自告奮勇押隊。當我們這支消沉的隊伍慢慢從四號營魚貫往日內

瓦坡尖進發，我鼓起勇氣去看威瑟斯最後一眼，以為他夜裡已經斷氣。我找到他那頂被颶風

吹扁的帳篷，看見兩扇門都大開著，往裡瞄一眼，發現他居然還活著，大吃一驚。

他仰臥在帳篷地板上，不斷發抖。面孔腫得可怕，鼻子和雙頰有墨黑色的深度凍傷斑。暴風雪把他身上蓋的兩件睡袋都颳走了，他暴露在零下的寒風中，雙手凍僵，根本無力把睡袋拉回身上，或者把帳篷拉鍊拉起來。他看到我，哭嚎道：「去他媽的！」五官因痛苦和絕望而扭成一團。「在這邊到底要做什麼才能得到一點點幫助！」他已經尖叫求援兩三個鐘頭，但暴風雪把他的叫聲淹沒了。

威瑟斯後來說道，他夜半醒來，發現「帳篷被暴風雪吹垮，也裂開了。風勢太強，颳得帳篷一直打在我臉上，我簡直沒法呼吸。偶爾停個一秒，又砰砰吹上我的臉和胸腔。加上我的右臂腫起來，我又戴著這個笨錶，手臂愈腫愈大，手錶愈來愈緊，結果手上的血流都堵死了。我雙手搞成這樣，根本沒法把那鬼東西脫掉。我呼喊求救，卻沒人來。真是地獄般的漫長夜。我把頭伸進帳內，我一看到你的臉，真不知有多高興。」

我看見帳篷裡的威瑟斯這麼慘不忍睹，驚駭不已，加上我們再度撤下他不管，實在不可原諒，我差一點哭出來。我一面提起睡袋為他蓋上，拉上帳門的拉鍊，設法重建毀掉的帳篷，一面忍淚撒謊說：「別擔心，朋友。一切都會解決的。」

我一安頓好威瑟斯，立刻用無線電聯絡基地營的卡洛琳醫生，用失控的口吻求救：「卡洛琳！威瑟斯的事我該怎麼辦？他還活著，但我想他活不了多久。他的情況真的很糟！」

她答道：「盡量保持冷靜，強。你必須跟麥克和其他隊員一起下山。雅丹斯和柏里森呢？

請他們照顧威瑟斯，然後趕快下山。」我一片狂亂，把丹尼斯和柏里森叫起來，兩人立刻拿一罐熱茶衝到威瑟斯的帳篷去。我匆匆出營加入隊友的行列，雅丹斯則已準備好要在威瑟斯的大腿上注射四毫克氟美松。這是值得讚美的作為，但很難想像對他能有多大的幫助。

注1：一九九六年，霍爾的隊伍只在二號營（標高六四九二公尺）以上待過八夜，就從基地營出發攻頂，那是今天典型的高度適應期。一九九〇年以前，登山者通常在二號營以上逗留更長的時間（至少包括一次標高七九二四公尺的高度適應短程行程）才出發攻頂。在標高七九二四公尺這麼高的地方適應高度是否具有價值，這點頗有爭議（在這種地帶額外逗留的不良後果很可能抵銷其益處），但是在標高六四〇一公尺到七三一五公尺處延長目前的八夜或九夜來適應高度，無疑更安全。作者注

注2：虔誠的佛教徒相信經由累世積善修行，最後將可不入生死輪迴，永遠超脫這個苦難的世界。作者注

EVEREST

第二十章
日內瓦坡尖

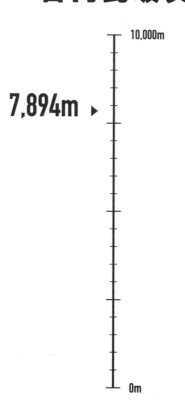

10,000m

7,894m ▸

0m

9:45 A.M.
1996.05.12

GENEVA SPUR

經驗不足對準登山家有一項大好處：他不會困在傳統或先例的泥沼中。在他看來一切都很簡單，他面對難題總是選擇直接的方案。當然啦，這樣會使他的追求落空，有時甚至帶來悲慘的結果，可是他出發探險時並不知道這一點。威爾遜（Maurice Wilson）、鄧曼（Earl Denman）、貝克拉森（Klavs Becker-Larsen）——他們全都對登山一知半解，否則他們不會動身踏上無望的追尋之旅。他們不在意技巧，無畏的意志促使他們走上漫漫長途。

恩斯沃斯〈聖母峰〉

Walt Unsworth, Everest

INTO THIN AIR

五月十二日星期天早晨離開南坳十五分鐘後，我趕上正要由日內瓦坡尖頂端往下走的隊友。場面淒慘，每個人無不虛弱到極點，走到下方雪坡的短短幾十公尺就耗掉難以置信的漫長時間。最叫人痛心的是規模嚴重縮水，三天前我們攀登這個地帶，人數有十一人，如今只剩六人。

我趕到行列末尾的赫奇森身邊，他仍在日內瓦坡尖頂上，準備垂降。我發覺他沒戴護目鏡。雖然是陰天，這種海拔的凶殘紫外線很快就會害他患上雪盲。我指指雙眼，在呼嘯的風聲中吼道：「赫奇森！你的護目鏡！」

他語氣虛弱地答道：「喔，是啊。多謝提醒。嘿，既然你在這邊，幫我查看一下裝備好不好？我好累，沒辦法思考了。幫我留意一下，感激不盡。」我檢查他的裝備，立刻發現鉤環只鎖上一半。他一掛上固定繩，身體的重量就會讓鉤環鬆開，把他送下洛子山壁。我指出這一點，他說：「是啊，我就身擔心這件事，可是我雙手太冷，沒法鎖好。」我在凜冽的寒風中脫下手套，趕忙將他腰上的安全吊帶繫緊，讓他接在其他人後方爬下日內瓦坡尖。

他將安全繩鍊鉤在固定繩上，冰斧往下丟到岩石上，開始第一段垂降。我大喊道：「赫奇森！你的斧頭！」

他大聲回道：「我累得拿不動，就留在那兒吧。」我自己實在太累，沒跟他爭，也沒替他撿冰斧，就鉤上繩子，跟著赫奇森爬下日內瓦坡尖陡峭的側翼。

一個鐘頭後，我們抵達黃帶頂端，山友爬下這道垂直的石灰岩懸崖時無不小心翼翼，形

成一道瓶頸。我在隊尾等候，費雪隊的幾個雪巴人趕上了我們，包括悲痛疲乏、幾近半瘋的江布。我一隻手搭在他肩上，告訴他費雪的事我很難過。江布猛捶胸脯，流淚說：「我是掃把星，我是掃把星。費雪死了，都怪我。我是掃把星。都怪我。我是掃把星。」

❋　　❋　　❋

下午一點半左右，我拖著疲憊的身子走進二號營。雖然實際上還在高海拔地區（六四九二公尺），但這個地方的感覺跟南坳截然不同。要命的風完全停了。我不再發抖、擔心凍傷，反而在灼人的陽光下汗流浹背。看來我的性命不再岌岌可危了。

我們的餐廳帳已改成克難野戰醫院，由杜夫隊的丹麥醫生韓森和柏里森遠征隊的美國客戶兼醫生卡姆勒主持。下午三點我正在喝茶，六個雪巴人擁著懵了的高銘和走進帳篷，醫生連忙採取行動。

他們立刻讓他躺下，替他脫掉衣服，將一根靜脈注射針插進他的手臂。卡姆勒替他診察顏色死白如髒浴缸的冰凍手足，異常冷靜地說：「我從來沒見過這麼嚴重的凍傷。」他問高銘和容不容許他拍下四肢的照片作為醫學紀錄，這個台灣登山者露出大大的笑容，答應了。

他像軍人展示戰傷一般，幾乎以身上觸目驚心的創傷為榮。

九十分鐘後，醫生還在為高銘和療傷，無線電傳出布里薛斯的聲音：「我們帶威瑟斯下

來，正在半路上。天黑前我們會把他帶到二號營。」

過了好一會我才想通布里薛斯說的並不是運屍體下山，他和同伴是將活著的威瑟斯帶下山。我無法置信。七個鐘頭前我在南坳離他而去時，還生怕他活不過一個早晨。

威瑟斯再度被放棄，但他硬是不肯認命。後來我聽雅丹斯說，他為德州佬威瑟斯注射氟美松不久，威瑟斯竟驚人地復原了。「十點半左右我們替他更衣，套上安全吊帶，發現他竟能站起來走。我們都非常驚訝。」

他們走下南坳，雅丹斯緊貼在威瑟斯前方，告訴他何處下腳。威瑟斯一隻手臂搭在雅丹斯肩頭，柏里森緊跟在後方，抓著威瑟斯的安全吊帶，三人小心翼翼拖著腳步下山。雅丹斯說：「有時候我們必須大力幫他的忙，不過他真的走得很好，很驚人。」

到了標高七六二○公尺，也就是黃帶石灰岩懸崖上方，他們遇見維斯特斯和蕭爾，這兩人三兩下就把威瑟斯帶下陡岩。到了三號營，布里薛斯、威廉斯、古斯塔夫森和席伽拉都趕上前幫忙，八個健康的登山者將跛得厲害的威瑟斯帶下洛子山壁，所花的時間比那天稍早我和隊友走下來的時間還要短上一大截。

我聽說威瑟斯正要下來，便走到自己的帳篷，虛弱地穿上登山靴，慢慢走上山去迎接救難隊。我原本以為會在洛子山壁較低的地段碰見他們，可是才往上走了二十分鐘，就已碰見整隊人馬，我大吃一驚。威瑟斯雖然被人用短繩拉著，但他是靠自己的力量走路。布里薛斯一行護著他走下冰河，速度相當快，我自己的狀況則很淒慘，幾乎跟不上。

威瑟斯被安置在醫療帳內和高銘和並臥，醫生開始為他脫衣。卡姆勒醫生看見威瑟斯的右手，驚呼道：「老天爺！他的凍傷甚至比馬卡魯（高銘和）更嚴重。」三個鐘頭後，我爬進睡袋，醫生還在頭燈的照明下用一壺溫水小心翼翼融化威瑟斯結凍的四肢。

第二天早晨（五月十三日星期一），天一亮我就離開帳篷，走四公里路穿過西冰斗的深裂縫到昆布冰瀑邊緣。我依照柯特從基地營用無線電傳上來的指令，要找一處平坦的地面權充直升機停機坪。

這幾天柯特不屈不撓打衛星電話安排直升機從西冰斗較低的一側飛來載人，因此威瑟斯不必爬下冰瀑岌岌可危的繩索和鋁梯——他雙手傷得這麼重，爬下去太困難也太危險了。

一九七三年一支義大利遠征隊用兩架直升機從基地營載送物資時，曾在西冰斗降落過。不過直升機的飛行高度有限，這麼做非常危險，其中一架就墜毀在冰河上。此後二十三年，沒有人再嘗試降落在比昆布冰瀑還高的地方。

但柯特十分堅持，也多虧他的努力，美國大使館終於說動尼泊爾陸軍在西冰斗用直升機救人。星期一一早上八點左右，我還在冰瀑邊緣橫七豎八的冰塔間尋找勉強可用的停機坪，但毫無所獲，此時柯特的聲音在我的無線電上響起：「強，直升機已經上路。隨時會到那邊。你最好趕快找到降落地。」我想在冰河上方找塊平坦的地面，正好碰見雅丹斯、柏里森、古斯塔夫森、布里薛斯、維斯特斯和ＩＭＡＸ隊的其他人用短繩隊拖著威瑟斯前進。

布里薛斯拍片多年，成果輝煌，曾多次和直升機一直拍攝，他立刻在標高六○五三公尺

的兩道冰隙旁找到一處停機坪。我將哈達綁在一根竹杖上，充當風向指標，布里薛斯則用一罐水果軟糖當顏料，在停機坪中央的雪地上劃個巨型╳。幾分鐘後高銘和露面了，他躺在一塊塑膠板上，由六名雪巴人拖下冰河。不久我們就聽見直升機螺旋翼用力拍打稀薄空氣的嘎嘎聲。

這架橄欖綠的 B 2 型松鼠直升機（去掉一切非必需的燃料和裝備）由尼泊爾陸軍軍官克赫屈中校駕駛，兩次俯衝都在最後關頭失敗。但中校試第三次，終於將松鼠搖搖擺擺停在冰河上，尾巴懸在一道深不見底的冰隙上空。他把螺旋翼開到最快，眼睛不離儀控板，舉起一根指頭，表示他只能載一位旅客。在這種海拔，起飛略超重就會墜機。

由於高銘和雙腳的凍傷在二號營已經解凍，他無法走路，連站都不能站，於是布里薛斯、雅丹斯和我協議讓他先離開。我隔著直升機渦輪的吼叫聲向威瑟斯高聲喊道：「抱歉，也許他可以再飛一次。」威瑟斯達觀地點點頭。

我們一將高銘和舉進直升機後座，飛機便試探般升入空中。起落撬一從冰河舉起，克赫屈中校立刻將機身往前挪，像一粒小石子般飛入冰瀑邊緣上空，消失在暗影裡。接著西冰斗一片死寂。

三十分鐘後我們站在停機坪四周，討論要如何把威瑟斯送下山，這時候一陣微弱的嘎嘎聲從下方的山谷傳來。慢慢地，聲音愈來愈大，愈來愈大，最後小小的綠色直升機又出現在視線中。克赫屈順著西冰斗往上飛一小段距離，才將飛機轉過來，鼻頭朝向下坡。接著他毫

不猶豫，再度把松鼠停在水果糖畫出的交叉線上，布里薛斯和雅丹斯把威瑟斯推上飛機。幾秒鐘後直升機飛上天空，像一隻古怪的金屬蜻蜓掠過聖母峰西肩。一個鐘頭後，威瑟斯與高銘和已經在加德滿都的醫院接受治療。

救難隊散開之後，我一個人坐在雪地上良久，瞪著自己的皮靴，努力了解過去七十二小時所發生的一切。事情怎麼會這樣失控亂成一團？哈里斯、霍爾、費雪、韓森和康子怎麼可能真的死了？可是不管我多麼努力，仍得不到解答。這次災難的規模遠超過我的想像，我的腦子就這麼短路、全懵了。我死了心，不再設法理清一切，揹起背包往下走，進入昆布冰瀑的冰封巫鬼世界，緊張得像一隻貓，最後一次穿過搖搖欲墜的冰塔迷宮。

EVEREST

第二十一章
聖母峰基地營

10,000m

5,365m ▸

0m

1996.05.13

CAMP BASE

難免有人要我就遠征提供成熟的判斷，但在我們都還離事件太近時，這是不可能做到的……一方面，阿孟森直直朝那兒走去，率先抵達，未損一兵一卒回來，做的都是極地探險的日常工作，沒多給自己和手下人馬壓力。另一方面，我們的遠征冒著駭人的風險，展現蔚為奇觀的超人耐力，獲致不朽的名聲，被引為莊嚴大教堂的佈道內容，刻成公共雕像來景仰，但抵達南極卻發現我們可怕的旅程根本是多此一舉，徒然讓我們的最佳隊員死在冰上。忽略兩者的對比，或撰寫一本書卻不將此一遠征斥為浪費時間，都未免可笑。

契瑞葛拉德 《世上最糟的旅程》

Apsley Cherry-Garrard, *The Worst Journey in the World*

司各特一九一二年慘敗的南極遠征記

INTO THIN AIR

五月十三日星期一早晨，我抵達昆布冰瀑底，走下最後一道斜坡，發現澤林、柯特和卡洛琳在冰河邊緣等我。柯特遞給我一罐啤酒，卡洛琳在上前擁抱我，等我回過神來，我已坐在冰上，雙手掩面，熱淚留下臉頰，像我這輩子從沒哭過那樣痛哭失聲。現在安全了，前幾天沉重的壓力已經卸下，我開始為喪生的夥伴痛哭，為自己還活著而感激痛哭，也為自己存活別人卻送了命而崩潰痛哭。

星期二下午，貝德曼在山痴隊的營地主持追悼儀式。江布的父親薩迦是喇嘛，他在鐵灰色的天空下焚燒檜香，朗誦佛經。貝德曼說了幾句話，柯特發了言，波克里夫也為費雪的死亡哀悼。我站起來，結結巴巴追憶韓森。彼得想給大家打氣，勸我們向前看，不要回顧。但儀式結束後，大家解散各自回帳篷，喪禮的氣氛仍陰森森籠罩著整個基地營。

第二天大清早，一架直升機飛來載夏洛蒂和葛倫。正午前不久，我和卡西斯克、赫奇森、費許貝克斯克是醫生，也搭上同一架飛機照顧兩人。兩人都雙腳凍傷，需要立刻醫治。塔及卡洛琳走出基地營，動身返鄉，海倫和柯特則留下來監督冒險顧問隊的營地拆卸。

五月十六日星期四，我們搭直升機由佛麗埼飛往南崎巴札上方不遠的香波埼村。我們走過泥土停機坪等著轉機前往加德滿都的時候，三位面色慘白的日本男性朝我們走來。第一位自稱貫田宗男（傑出的喜馬拉雅登山家，兩度登上聖母峰頂），客客氣氣說明他正為另外兩人擔任嚮導和通譯，並介紹兩人是難波康子的丈夫難波賢一和她的哥哥田中壯一。接下來四十五分鐘他們問了好多問題，大部分我都無法回答。

那時康子的死訊已是全日本的頭條新聞。確實，五月十二日，康子在南坳死亡還不到

二十四小時，一架直升機就已降落在基地營中間，送來兩位戴著氧氣罩的日本記者。他們一

看到人（首先見到的是美國人達斯內），馬上過去搭訕，追問康子的訊息。四天後的今天，

貫田宗男提醒我們加德滿都也有一群同樣窮追不捨的報社和電視記者等著我們。

那天下午稍晚我們擠上一架 Mi-17 大型直升機，飛過雲層的一道缺口。一個鐘頭後，直

升機在特里布萬國際機場降落，我們踏出機門，立刻陷入密密麻麻的麥克風和電視攝影機陣

中。身為新聞從業員，我發現從另一方的角度來體驗事情很發人深省。可是我所目睹的記者

本人，他們想要一份條理分明且充斥著反派和英雄的災難報導。成群的記者大抵是日

不容易三言兩語報出重點。我在柏油碎石地被拷問二十分鐘，幸虧美國大使館領事出面解圍，

把我送到迦樓羅旅社。

接著是更難熬的訪問，先是面對其他記者，然後是幾位橫眉豎目的觀光部官員。星期五

傍晚，我穿過加德滿都塔美爾區的巷弄，想躲避愈來愈深的沮喪。我將大把盧比遞給一名骨

瘦如柴的尼泊爾少年，接過一個刻有老虎紋章的小紙包。

回到旅社後我打開紙包，把裡面的東西揉在一張香菸紙上。淺綠的嫩芽黏乎乎沾著樹脂，

發出熟爛水果的香味。我捲了一枝大麻菸，全部抽光，第二根捲得胖胖的，幾乎抽掉一半，

覺得天旋地轉，才把菸按熄。

我赤裸裸躺在床上聽夜晚的音籟飄進敞開的窗口。黃包車的鈴聲跟汽車喇叭聲、街頭小

販的叫賣聲、女人的笑聲、附近酒吧的音樂聲交雜在一起。我仰面躺著，迷醉得動不了，閉上眼睛，任由季風前溼黏的暑氣像香油般覆蓋全身，覺得自己彷彿要融入床墊。霓虹光裡一列精心蝕刻的風車和大鼻子卡通人物漂過我的眼簾。

我側轉腦袋，耳朵挨到一塊溼溼的地方，那是眼淚，我突然發現眼淚正流下面頰，沾溼了床單。我覺得一陣汨汨流動、鼓脹的痛苦和羞愧的浪濤由身心深處順著脊骨往上湧。涕泗由口鼻不斷湧出，我一陣又一陣，哭得傷心欲絕。

※ ※ ※
※ ※
※

五月十九日我搭飛機回美國，拎著兩袋韓森的東西要還給愛他的親人。他的孩子安姬和傑米、他的女朋友瑪麗及其他朋友和親人在西雅圖機場接我。看到他們的眼淚，我完全不知所措，無能為力。

我吸入帶有潮水味的濃重海洋空氣，為西雅圖春天的豐饒多產而驚歎，此生第一次如此欣賞這座城市潮溼、長滿青苔的美姿。琳達和我試著慢慢重新認識彼此。我在尼泊爾瘦掉的十一公斤很快就胖回來。陪妻子吃早餐，看夕陽在普捷灣落下，半夜起床赤腳走到溫暖的浴室……這些尋常的家居情趣帶來一陣陣近乎狂喜的快樂。但這些時刻被聖母峰投下的長影沖淡了，縱使日月遷移，那道暗影並未褪去多少。

我受愧疚煎熬，遲遲不敢打電話給哈里斯的伴侶費歐娜和霍爾的太太簡，最後她們從紐西蘭打電話給我。在電話中，我竟說不出什麼話來減輕費歐娜的憤怒與困惑，跟簡交談則反倒是她安慰我，而我不是我安慰她。

我向來知道登山這項愛好是拿命在玩。我同意危險是這項活動的主要成分——沒了危險，登山跟其他成千上百種瑣碎的消遣就沒什麼不同了。貼近生命消逝的謎團，偷瞄死亡的禁忌疆界，都令人血脈賁張。我堅信登山是偉大的活動，固有的危險非但無損其偉大，反而正是登山偉大的理由。

不過我探訪喜馬拉雅山之前從未近距離目睹死亡。該死的，到聖母峰之前我連喪禮都沒參加過。死亡始終是假設的概念，是抽象思索的念頭。這份得天獨厚的天真遲早會被奪走，但事情終於發生時，由於死者實在太多，震撼遂擴大了好多倍。一九九六年春天，聖母峰一共奪走十二條人命，從七十五年前人類第一次踏上峰頂至今，這是死傷最慘重的登山季。[1]

霍爾遠征隊有六人登頂，只有我和葛倫生還下山，四位曾跟我一起笑、嘔吐、親密交談良久的隊友喪失了性命。哈里斯的死亡跟我的行動（或說未能採取行動）有直接關係。康子躺在南坳奄奄一息的時候，我離她只有三百多公尺，卻縮在帳篷內，對她的掙扎一無所知。我良心上的烙痕絕不是幾個月的哀悼和歉疚自責所能沖淡的。

克里夫的住處離我家不遠，我終於對他說出我耿耿於懷的不安。他說他也為這麼多人喪命而難過，但他不像我，他沒有「生還者的歉疚」。他解釋說：「那夜在南坳，我用一切資

源救自己和身邊的人。等我們回到帳篷，我已經什麼都不剩了。我凍傷一隻眼角膜，等於全盲。我體溫過低、陷入譫妄、忍不住一直發抖。康子喪命雖然讓人難受，但我已經能夠平靜面對，因為我深知我再做什麼都救不了她。你別這樣苛責自己。那場暴風雪太可怕。以你當時的處境，你又能為她做什麼呢？」

也許什麼都做不了，我同意。但我跟克里夫不同，我無法確定。他口中的平靜令人羨慕，我卻苦求不得。

❄ ❄ ❄

近來有許多只具起碼資格的登山者會湧到聖母峰，很多人認為這麼大的悲劇早就該發生了。可是誰都沒想到霍爾領軍的遠征隊會成為山難的核心。霍爾的山上作業最嚴謹最安全，沒有人勝過他。他有條不紊，精心制定了井井有序的系統，按理說應該能防止這樣的災難。

究竟發生了什麼事？這事要怎麼向死者所愛的親友、向磨刀霍霍的大眾解釋？

可能是過份自傲吧。不論登山者的能力是強是弱，霍爾都能游刃有餘地帶著他們上下聖母峰，也許因此變得有些自負。他不止一次自誇只要尚稱健壯的人，他都有辦法弄上峰頂，

他的紀錄也印證了這個說法。同時，他也展現了逢凶化吉的驚人能力。

以一九九五年為例，霍爾和旗下的嚮導不但得在山峰高處處理韓森的問題，另一位客戶

香姐是法國名登山家，已經第七次不戴氧氣罩攻聖母峰，結果卻體力不支倒地，他們也必須設法處理。香姐女士在標高八七四八公尺處昏迷不省人事，照柯特的說法，她「就像一袋馬鈴薯」，必須由人一路從南峰拖拉或扛下南坳。攻頂之後每個人都生還，霍爾可能以為他幾乎沒有應付不來的事。

不過，九六年之前霍爾異常幸運，總是遇到好天氣，這也許扭曲了他的判斷。布里薛斯遠征喜馬拉雅山十幾次且爬過三次聖母峰，他證實道：「一季又一季，霍爾總是在登頂日碰上晴朗的好天氣。他從未在山峰高處碰見暴風雪。」事實上，五月十日的狂風雖然猛烈，卻不異常，那是典型的聖母峰風暴。如果風暴晚兩個鐘頭來襲，可能不會有人送命。反之，若早一個鐘頭來，可能輕易奪走十八或二十條人命，包括我在內。

時間對這場悲劇的影響不下於天候，不能把忽略時限與天意混為一談。固定繩上的延誤事先可以預料，也能好好預防。他們太過輕忽事先定好的折回時限。費雪在一九九六年以前從未當過聖母峰嚮導。在商言商，他身負很大的成功壓力，一心想將客戶弄上峰頂，尤其是珊蒂這樣拖延折返時間也許多多少少跟費雪和霍爾的競爭有關。費雪極具群眾魅力，而珍也不遺餘力地向客的名人客戶。

同樣的，霍爾一九九五年沒把任何人帶上峰頂，如果一九九六年他再失敗，對他的事業極為不利，尤其費雪若成功的話更是雪上加霜。費雪極具群眾魅力，而珍也不遺餘力地向客戶宣揚這份魅力。霍爾很清楚，費雪拚命想分食他的市場。想到對手的客戶正往峰頂進發，

他卻叫客戶回頭，那滋味可能太不好受，蒙蔽了他的判斷。

而且我要強調，霍爾、費雪和我們都是被迫在缺氧的情況下做生死攸關的決定。我們在思索這次災難怎麼會發生時，不能忘記標高八千八百多公尺的地方根本不可能清晰思考。

事後諸葛很容易做。批評者看人命損失慘重，非常震驚，迅速提出相應的政策和步驟，以防止本季大難重演。例如有人提出聖母峰應把嚮導和客戶的比例明定為一對一，也就是說，每位客戶都跟自己的個人嚮導一起爬山，隨時用繩索跟嚮導拴在一起。

也許未來減低傷亡最簡單的辦法就是規定筒裝氧氣只准供緊急醫療使用。雖然難免會有幾個莽撞的傢伙不帶氧氣攻頂而送命，但大多數不太行的登山者受限於體力，自會及早折回，以免在高處陷入嚴重困境。氧氣禁令還有一項附帶的好處，可自動減少垃圾和擁擠——大家若知道不能用補充氧氣，上山的人會少很多。

不過聖母峰嚮導是規矩很鬆的行業，由設備不良、缺乏彈性的第三世界官僚管理，負責審核嚮導或客戶的資格。而且掌控聖母峰通路的兩個國家——尼泊爾和中國，都窮得驚人。兩國政府急著要強勢外幣，只要有市場，都樂於多發出幾張昂貴的登山許可，不太可能制定任何會大力限制歲收的政策。

分析聖母峰出事的原委極具意義，或許可防止即將發生的某些死亡事件。但若以為詳細剖析一九九六年的悲劇就能實際減少未來的死亡率，也未免太一廂情願。歸納整理各種失誤，以求「從錯誤中學習」，充其量只是在練習否認和自欺。一旦你告訴自己霍爾是死於一連串

愚蠢的錯誤決定，而自己又聰明到不至於重蹈覆轍，那麼，即使有人提出有力證據證明爬聖母峰是不智之舉，你還是很容易去挑戰聖母峰。

事實上，一九九六年的致命結果在很多方面看來都很尋常。雖然那年春天聖母峰登山季的死亡人數創下新高，但爬到基地營以上的登山者共有三九八位，死十二人只占三％，比歷史上三‧三％的死亡率還略低一點。換個角度看，一九二二年到一九九六年五月之間共有一四四人死亡，而聖母峰總共被登頂六百三十次，比例是一：四。九六年春天有十二人死亡，八十四人登頂，比例是一：七。若跟歷史平均數相比，一九九六年其實是比較安全的一年。

坦白說，爬聖母峰向來非常危險，將來也一定如此，無論是由嚮導帶上山的喜馬拉雅生手，還是跟同儕一起攀登的世界級登山家，都不例外。我們要謹記，聖母峰在奪走霍爾和費雪的性命之前，已經毀掉許多登山菁英，包括波德曼（Peter Boardman）、塔斯克爾（Joe Tasker）、荷伊（Marty Hoey）、布雷登巴哈（Jake Breitenbach）、伯克（Mick Burke）、巴門蒂爾（Michel Parmentier）、馬歇爾（Roger Marshall）、堅尼特（Ray Genet）和馬洛利。

談到由嚮導帶上山的生手，我很快就發現，一九九六年聖母峰上的客戶（包括我在內）很少真正理解我們面對的危險有多大——人類在海拔七六二〇公尺以上活命的勝算是非常低的。懷著聖母峰美夢的冒險家必須記住：「死亡地帶」情況一不對（遲早會如此），世上最強的嚮導可能無力保全客戶的性命。在一九九六年的事件中，世上最強的嚮導有時甚至無力救自己一命。我的四名隊友死亡，與其說是霍爾的體制有缺點（事實上沒有人的體制比他

好），不如說在聖母峰上，任何體制都很容易崩解。

在種種事後檢討聲浪中，大家很容易忽略登山絕不可能成為安全、可預料、受規矩約束的活動。這是將冒險理想化的活動，圈內名人向來是最無懼於命懸一線卻又能設法逃過一劫的角色。登山家這種物種絕不以審慎聞名，聖母峰登山者尤其如此。歷史證明，若有機會登上地球最高峰，人類很快就會昏了頭。荷恩賓在攀登聖母峰西山脊三十三年後警告道：「本季在聖母峰發生的事情一定還會重演。」

要證明五月十日的錯誤給不了什麼教訓，我們只需看看後來幾星期聖母峰上發生了什麼事就夠了。

❄ ❄ ❄

五月十七日，也就是霍爾隊離開基地營兩天後，聖母峰靠西藏那側有個名叫拉西赫（Reinhard Wlasich）的奧地利人和一名匈牙利隊友不帶補充氧氣爬上東北稜標高八千三百公尺的高山營地，住進慘遭不幸的印度拉達克遠征隊遺留下來的帳篷。第二天早晨拉西赫抱怨身體不舒服，接著就失去知覺。一位挪威醫生恰好在場，斷定他同時患了肺水腫和腦水腫。雖然醫生給他施用氧氣和藥品，但拉西赫死於當日午夜。

此時在聖母峰靠尼泊爾這一面，布里薛斯的 ＩＭＡＸ 遠征軍正重新組隊，考量各種選

擇。由於他們的拍片計劃總共投下五百五十萬美元，他們有極強的理由留在山上，嘗試攻頂。

這一隊有布里薛斯、維斯特斯和蕭爾，無疑是山上最強最高明的隊伍。他們雖然送出一半氧氣筒來協助亟需氧氣的救難隊和登山者，後來卻從離開山區的各遠征隊那兒蒐羅到不少氧氣筒，足以彌補大部分損失。

五月十日災難發生時，維斯特斯的太太寶拉以IMAX隊基地營經理的身分收聽無線電。她是霍爾和費雪的朋友，受到的打擊之大可以想見。寶拉以為出了這麼可怕的悲劇後，IMAX隊會自動收起帳篷回家。後來她不巧聽見布里薛斯和另一位登山者的無線電對話，IMAX領隊無動於衷地宣布該隊打算在基地營短暫休息，然後出發攻頂。

寶拉承認，「出了那麼多事，我簡直不敢相信他們真的要回山上。我聽見無線電對話，完全無法理解。」她非常不安，就離開基地營往下步行五天到天坡埡，力圖恢復鎮定。

五月二十二日星期三IMAX隊抵達南坳，天氣好極了，他們那天晚上出發攻頂。在影片中擔綱的維斯特斯星期四早晨十一點到達頂峰，未使用補充氧氣。2 布里薛斯二十分鐘後抵達，接著席伽拉、蕭爾和雪巴人諾蓋也登頂了──他正是聖母峰第一位登頂者的兒子，也是諾蓋家族第九位登上聖母峰的成員。全部算起來，那天共有十六人登頂，包括騎自行車從斯德哥爾摩到尼泊爾的瑞典人克羅普，以及第十次登上聖母峰頂的雪巴人安利塔。

上山途中，維斯特斯從凍僵的費雪和霍爾遺體旁邊走過。他羞愧地說：「琴和簡要我帶點私人物品回去給她們。我知道費雪把結婚戒指繫在脖子上，我想帶下山給琴，但我實在沒

勇氣在他的遺體四周東挖西挖。我就是鼓不起勇氣。」他沒撿任何紀念品，倒是在下山途中

坐在費雪身邊，單獨陪了他幾分鐘。他傷心地問好朋友：「嘿，你好嗎？怎麼回事，老兄？」

五月二十四日星期五下午，IMAX 從四號營往二號營走，在黃帶碰見南非隊剩下的成

員伍達爾、歐多德、赫洛德和三位雪巴人，他們正要上南坳攻頂。布里薛斯回憶道：「赫洛

德看來很強壯，臉色不錯。他用力跟我握手，恭喜我們，說他覺得棒極了。」伍達爾和歐多

德看來半小時，體力不支扶著冰斧，看起來很慘，真的很慘。」

落後他半小時，體力不支扶著冰斧，看起來很慘，真的很慘。」

布里薛斯繼續説：「我特意陪了他們一會兒。我知道他們缺乏經驗，所以我説，『拜託

小心一點，你們已經看見本月上旬這邊發生了什麼事。記住登頂容易下山難。』」

南非隊當天晚上出發攻頂。歐多德和伍達爾在午夜過後二十分鐘離開帳篷，由雪巴人譚

弟、多吉 3 和江布替他們攜帶氧氣筒。赫洛德似乎比他們晚幾分鐘離營，但是爬著爬著愈落

愈遠。五月二十五日星期六上午九點五十分，伍達爾呼叫基地營的無線電操作員康洛伊，説

他跟譚弟已在峰頂，歐多德十五分鐘後會跟多吉及江布一起登頂。他説赫洛德沒帶無線電，

正在下面若干距離外。

我在山上見過赫洛德好幾次，他是體型粗壯、個性和藹的三十七歲男子。雖然沒有高海

拔經驗，但藝業驚人，曾在天寒地凍的南極荒漠以地球物理學家的身份住了十八個月──他

是南非隊剩下的成員中最出色的。一九八八年以來他一直當自由攝影家，工作努力，而且希

望登上聖母峰頂能給事業帶來必要的幫助。

結果伍達爾和歐多德登頂時，赫洛德還在下方很遠的地方獨自掙扎爬上東南稜，步調慢得令人擔心。十二點半左右，他和下山的伍達爾、歐多德及三位雪巴人錯肩而過。多吉給赫洛德一具無線電，並交待在什麼地方放有備用氧氣，之後赫洛德便一個人繼續攻頂。他過了五點才到達峰頂，比別人慢七小時，那時候伍達爾和歐多德已經回到南坳了。

巧的是，赫洛德用無線電傳報告他已登頂時，他的女朋友蘇正好從倫敦的住處打衛星電話到基地營找康洛伊。她回憶道，「康洛伊告訴我赫洛德在峰頂，我回道：『見鬼！他不可能這麼晚在峰頂，五點十五分了！事情很不妙。』」

過了一會，康洛伊將湯普森小姐的電話傳給聖母峰頂的赫洛德。她說：「他聽來很健康、很正常。他知道自己花了很長的時間才到那兒，不過他脫下氧氣罩說話，在那種高度下，他的聲音已經夠正常了。他甚至不顯得特別喘。」

可是赫洛德從南坳爬到峰頂足足花了十七個鐘頭。雖然沒什麼風，但現在雲霧籠罩著高山，黑暗迅速降臨。他孤零零在世界屋脊，非常疲憊，氧氣一定用光或者快用光了。他的前隊友戴克拉克說：「他那麼晚在上面，身邊一個人都沒有，簡直瘋狂，難以置信。」

赫洛德五月九日晚上到五月十二日都待在南坳，親身感受那場暴風雪的凶猛，聽見絕望的無線電求救聲，目睹威瑟斯嚴重凍傷，走路一拐一拐。五月二十五日往上爬時，他從費雪的遺體邊走過，幾個鐘頭後在南峰一定也曾跨過霍爾毫無生命的雙腿。可是他對那些遺體顯然無動於衷，儘管速度慢、天色已晚，他還是不顧一切往峰頂前進。

赫洛德五點十五分從峰頂呼叫之後，就訊息全無。歐多德在約翰尼斯堡《郵報與衛報》上的一篇訪談中解釋道：「我們在四號營開著無線電等他，因為太累，最後還是睡著了。隔天我在早晨五點左右醒來，仍沒有他的無線電訊息，我明白我們已經失去他。」

如今赫洛德被宣告為死亡，是當季的第十二位死者。

注1：二○一四年四月十八日聖母峰出現一場更大的山難：昆布冰瀑發生重大雪崩，奪走至少十二條人命，全為雪巴人。編注

注2：維斯特斯先前在一九九○年和九一年不帶氧氣登上聖母峰。一九九四年他第三度攀登，與霍爾同行。那次他用了筒裝氧氣，因為他擔任嚮導，認為不用氧氣筒很不負責任。作者注

注3：提醒大家：南非隊名叫多吉的雪巴跟霍爾隊上名叫多吉的雪巴並非同一人。作者注

U.S.A.

尾聲
西雅圖

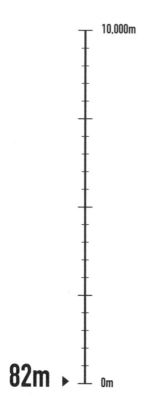

10,000m

82m ▸ 0m

1996.11.29

SEATTLE

此刻我夢見女人柔軟的觸感、鳥兒的歌聲、土壤在手指間裂掉的氣味，以及我辛勤培養的植物那燦爛的綠色。我正在物色土地，我會讓這裡布滿鹿、野豬、鳥、錦白楊和懸鈴木，築一座水塘，屆時鴨子會光臨，魚會在夕照中躍起，將昆蟲銜入口中。這座森林必會有小徑，你我將沒入大地柔軟的縐褶起伏之中。我們會走到水邊，躺在草地上，那兒會有一塊不起眼的小招牌寫著「這是真正的世界，年輕人，我們都在其中——特拉文……」

Charles Bowden, *Blood Orchid*

包登《血蘭花》

INTO THIN AIR

接到卡西斯克的來信，信上說：

好幾位九六年五月上過聖母峰的人告訴我：他們已設法從那場悲劇中解脫。十一月中我

西。

我花了幾個月才漸漸有正面的看法。但我總算能朝正面想了。聖母峰是我一生最慘的經驗。不過已事過境遷。現在是現在。我專注朝正面想。對於人生、別人和自己，我獲得不少重要的心得。我覺得現在我能更看清人生。如今我看見了前所未見的東

來重塑。卡西斯克提到拜訪威瑟斯這件事：

卡西斯克到達拉斯跟威瑟斯共度周末剛回來。威瑟斯從西冰斗搭直升機撤離後，右臂從手肘以下截肢。左手的四根手指和大拇指也切掉了。他的鼻子切除，從耳朵和額頭割下骨肉

又是傷心又是振奮。看見威瑟斯這個樣子：鼻子重塑，臉上有疤，生活無法自理，他還懷疑自己能不能再行醫等等，真叫人難過。可是看見一個人能接受這一切，準備好繼續過日子，真令人佩服。他正在克服一切。他會勝利的。

威瑟斯對誰都只有美言，不怨天尤人。你跟他也許有不同的政治觀，但你看他應付這一切，你會跟我一樣引以為榮。總有一天此事對他的正面價值將會出現。

威瑟斯和卡西斯克等人顯然都能樂觀看待這次的經驗，我深受感動，而且很羨慕。也許

再過一段時間我也能從這些苦難中找出正面意義，但目前我沒有辦法。

我寫這些字句的時候，已經從尼泊爾返國半年，六個月當中我沒有一天超過兩三個鐘頭

不想起聖母峰。連睡覺都不得休息，登山的影像和事件餘波一直盤據著我的夢境。

《戶外》雜誌九月號刊出我遠征的報導後，雜誌社收到大量的回應函。大多數人都支持、

同情我們這些生還者，但也有許多尖刻的批評。例如一位佛羅里達州的律師斥責道：

克拉庫爾自承「哈里斯的死亡跟我的行動（或者說無法行動）有直接關承」，我只能說

我深有同感。我還同意他說的「（他）離她只有三百多公尺，躺在帳篷內，什麼行動都沒採

取⋯⋯」我不知道他怎麼能心安。

有些憤怒至極的信函是死者的親戚所寫，讀來也最叫人不安。費雪的姊妹來信說：

照你所寫的看來，**你**現在似乎有不可思議的能力可以確知遠征隊每個人腦子裡想些

什麼，心中又有什麼感受。如今**你**平安健康回到家了，你批評了別人的判斷，分析

他們的意圖、行為、個性和動機。你評斷領隊、雪巴人、客戶**應該**做什麼，並傲慢地

指責他們的過失。察覺大難將至、趕回帳篷自求多福的克拉庫爾說什麼就算什麼⋯⋯

既然你看來無所不知，不妨看看你做了什麼好事吧。你**揣測哈里斯的遭遇已是犯了大錯**，讓他的家人和朋友痛苦不堪。如今你又用你的「小報告」貶抑江布的人格。

我讀到的是**你自己**的自我正在狂亂掙扎，想釐清事件的意義。無論你做多少分析、批評、判斷或假設，都得不到你所尋求的平靜和心安。沒有答案。

沒有人錯，沒有人可苛責。每個人都在特定時間的特定情境下盡了全力。

誰也無意傷害別人。誰也不想死。

我一聽說死者名單變長了，江布也死於山難，就收到了這封信，因此讀來格外難受。八月季風雨退出喜馬拉雅山之後，江布回到聖母峰去帶一位日本客戶順著南坳和東南稜路線上山。九月二十五日，他們從三號營上到四號營，打算攻頂，不幸岩板崩塌，打中江布、另一位雪巴人和一位正在日內瓦坡尖下方的法國人，他們被掃下洛子山壁，斷送了性命。江布身後留下年輕的妻子和兩個月大的寶寶。

還有別的壞消息。波克里夫從聖母峰下來並在基地營休息兩天後，五月十七日獨自登上洛子峰頂。他告訴我：「我很累，但我為了費雪攻頂。」為了完成攀登全世界十四座八千公尺高峰的志向，他九月前往西藏，攀爬卓奧友峰及標高八〇一三公尺的希夏邦馬峰。可是十一月中他回哈薩克探親時，所搭的巴士發生嚴重車禍。司機死亡，他頭部重傷，一隻眼睛傷得很厲害，可能永久不能復原。1

一九九六年十月十四日，電腦網路上出現下面這段文字，出自南非聖母峰論壇：

我是雪巴孤兒。家父在六○年代末期替一支遠征軍搬運物資時死在昆布冰河。一九七○年家母替另一支遠征軍揹東西，負重過重，心臟衰竭死在佛麗埼村。我有三位兄弟姊妹死於不同的原因，我和妹妹被送給歐洲和美國的寄養家庭。

我從未回故鄉，我覺得那裡受到了詛咒。我的祖先逃避低地的迫害，抵達索羅—昆布地區。他們在薩迦瑪塔的山影下找到了庇護。神明指望他們保護女神的聖殿，不讓外人侵擾，以為報答。

可是我的族人反其道而行。他們協助外人找到路線進入聖殿，冒犯她身上的每個地方，站上她頭頂，勝利狂喊，污染她的胸膛。他們有些人必須獻祭自己的生命，有些人千鈞一髮逃脫，或者獻上別的生命來代替……

所以我相信一九九六年薩迦瑪塔峰發生的悲劇連雪巴人都有責任。我不後悔不返鄉，因為我知道這個地區的人已劫數難逃，那些自以為可以征服全世界的傲慢外國富豪也一樣。記得鐵達尼號吧。連不可能沉的船隻都沉了，威瑟斯、珊蒂、費雪、江布、諾蓋、梅斯納、班寧頓之流的愚蠢凡人面對「聖母」又算得了什麼。所以我發誓永不返鄉，不成為褻瀆神聖的幫凶。

✳ ✳ ✳

聖母峰似乎毀了許多人的生活。人跟人的關係崩解了。有一位受難者的太太因憂鬱症而住院。我上次跟某位隊友談話時，他的人生弄得一團糟。他說應付遠征後遺症的壓力眼看就要毀掉他的婚姻。他說他無法專心工作，還受到許多陌生人的謾罵和侮辱。

珊蒂回到曼哈頓，發現聖母峰事件的公憤全朝她而去，把她當避雷針。《浮華世界》電視節目派出攝影隊在她的公寓外埋伏。作家柏克萊拿她的高山苦難當笑話的哏，登在〈紐約客〉雜誌的尾頁。到了秋天，事態變得十分嚴重，她流淚對一位朋友說：她的兒子在收費高昂的私立學校被同班同學譏笑和排擠。世人對聖母峰事件的集體憤怒強烈得可怕，而且怒火大量衝著她而去，她始料未及，幾乎被擊垮。

一九九六年八月號發表了一篇令人難堪的文章報導她的事情。有一個名叫《複印本》的八卦雜誌的尾頁。

至於貝德曼，他雖引導五位客戶下山，救了他們的性命，但是有個不在他隊上、原不該由他負責的客戶死亡，他未能阻止，這件事一直糾纏著他，揮之不去。

當我和貝德曼都重新適應了家鄉之後，我和他聊了起來。他回顧在南坳上可怕的暴風中跟一行人縮在一起，拼命想讓每個人存活的滋味。他敘述道：「只要天空稍微放晴，可以約略猜出營地的方向，我就大喊著催每個人往前走動，就像是在說，『嘿，暴風雪停不久的，我們走吧！』可是有些人顯然沒力氣走，連站都站不起來。

「大家都在哭。我聽見有人喊『別讓我死在這兒』，顯然機不可失。我設法扶康子站起。她抓住我的手臂，可是她實在太衰弱，膝蓋以上直不起來。我邁開步伐，拉著她走一兩步，她的手隨即鬆開，整個人跌了下去。我不得不繼續走。總得有人走到帳篷去求救，否則每個人都會死掉。」

貝德曼停頓半晌。他再度開口時，聲音沙啞，「但我忍不住想起康子。她好嬌小。我彷彿仍感覺到她的手指頭滑過我的二頭肌，然後就鬆開了。我甚至沒有回頭望。」

注1：安納托利於一九九七年十二月攀登安娜普娜峰時遭遇雪崩喪生。編注

AUTHOR'S NOTE
作者説明

我刊在《戶外》雜誌的文章激怒了好幾位我提過的人物，也讓幾位聖母峰受難者的朋友和家人心碎。我真的很遺憾。我無意傷害任何人。雜誌上的那篇文章（這本書更是）旨在盡可能精確又誠實地訴説山上發生的事，而且以謹慎又謙卑的態度來訴説。我強烈相信這個故事非説不可。看來並非每個人都有同感，我要向那些被我的話刺傷的人致歉。

後記

一九九七年十一月，一本名為《攀登》（The Climb）的書籍問世了，這本書是波克里夫口述一九九六年聖母峰山難的親身經歷，再由狄華特（G. Weston DeWalt）整理而成。對我來說，能夠從波克里夫的觀點來看一九九六年的山難，非常有意思。那本書的部分章節帶有非常強的敘事力道，深深打動了我。由於波克里夫非常不認同自己在《聖母峰之死》的形象，因此《攀登》以極為可觀的篇幅捍衛波克里夫在聖母峰上的作為，挑戰《聖母峰之死》的報導正確性，更質疑我身為記者的職業操守。

狄華特檢視了相關文獻，進而完成了《攀登》一書，並認為自己就是波克里夫的發言人。他不遺餘力地詆毀《聖母峰之死》，在報章與電台媒體的採訪中，還有網路發言，甚至是寫給罹難者家屬的信件裡，不停表達對我的作品及我本人的意見。在這場論戰中，狄華特還祭出了《哥倫比亞新聞評論》一九九八年七、八月號的一篇文章〈為什麼書籍動輒出錯？〉，作者是密蘇里州的新聞講師溫伯格（Steve Weinberg）。這篇文章質疑了三本暢銷書的正確度，其中一本受到批判的書籍就是《聖母峰之死》。狄華特很喜歡這篇文章，經常引述相關文字。

但是，這篇文章出版時，溫伯格曾經難為情地向我承認，他對《聖母峰之死》的各種批判，其實全來自於狄華特的書。換言之，溫伯格只不過是複述了狄華特的說法，根本就沒有

查證過各種批評是否正確。文章出版之後，溫伯格在《哥倫比亞新聞評論》刊登了以下的澄清聲明：

我的文章並未將克拉庫爾的作品與其他受到批評的暢銷書混為一談。儘管該書的一小部分受到了質疑，但沒有一個批評者證實了該書對事實的描述有誤。

我之所以把《聖母峰之死》寫入文章當中，並不是為了批評其內容，而是為了質疑該書的出版實務。當Ａ書出版之後，Ｂ書提出了質疑，但Ａ書的作者、編輯與出版社卻沒有做出任何回應，會讓讀者感到困惑。

見到此篇聲明之後，我請溫伯格仔細說明。他解釋道，由於《聖母峰之死》的平裝初版並沒有駁斥《攀登》的質疑（前者比後者晚了五個月問世），所以他誤以為我承認狄華特的指控屬實。溫伯格也提出了一個相當有具有說服力的主張：作者的誠信一旦受到質疑，就有責任及時反駁，以免讀者受到誤導。就在聽完溫伯格的說法之後，我開始重新思考自己是否應該像過去一樣，拒絕涉入沒完沒了的公開爭論之中。

《攀登》一書剛問世，我就考慮再三，終究決定不在公開場合駁斥狄華特的指控，而是寄了一連串的信給狄華特與他在聖馬丁（St.Martin's）出版社的編輯，羅列書中的大量錯誤。出版社的發言人表示會在後續的版本中更正。

但是，當聖馬丁出版在一九九八年七月發行平裝本時，我發現七個月前我所指出的錯誤，大多數都沒有更正。狄華特與出版社對於內容的查對如此漫不經心，令我非常憂慮。

很巧，就在溫伯格向我指出新聞記者有責任捍衛作品之後幾天，我就看到新版《攀登》和書中那些依然故我的錯誤。這些事情讓我決定不再三緘其口，站出來捍衛《聖母峰之死》的真實公允。不幸的是，唯一的方法就是指出《攀登》的錯誤。一九九八年夏天，在與網路雜誌 Salon 的對談中，我首次打破自己原先堅持的沉默，並且在一九九八年十一月推出的《聖母峰之死》圖文版的附錄中駁斥狄華特的指控。隔年一月，聖馬丁出版社也推出《攀登》的增修版，收入一篇新文抨擊我的報導並不可靠。狄華特那篇冗長的文章促使我寫出以下這篇後記。

❄ ❄ ❄

❄ ❄

當暴風在一九九六年五月十號襲擊聖母峰時，受困的六位專業嚮導只有三人得以倖存。他們是波克里夫、葛倫與貝德曼。任何嚴謹的記者若想要報導這場錯綜複雜的悲劇，都會親自訪問這三人（一如我在《聖母峰之死》所做）。畢竟，任何嚮導所做的決定，都會深切影響這場災難的結局。狄華特採訪了波克里夫，卻難以理解地忽略了另外兩位嚮導。

狄華特也並未聯絡費雪的登山雪巴頭江布，同樣令人不解。在這場山難中，江布的角色

相當重要，也極為爭議。他就是替珊蒂繫上短繩的人，也是山痴隊隊長費雪下山不支倒地時，陪在他身邊的人，聽費雪講完生前最後一句話。他還是最後一個親眼看見霍爾、哈里斯與韓森的人。但是，雖然江布在一九九六年夏天造訪了西雅圖，狄華特可以輕易用電話聯繫上他，卻沒有這麼做。

一九九六年九月，江布不幸死於聖母峰的另一場雪崩。這真是方便的說詞，也許是真的，但無法解釋為什麼他不採訪其他雪巴人，他們在那場山難中也扮演了重要角色。除此之外，這也無法解釋他為什麼不採訪登山隊其他三位隊員，以及在那場悲劇與救難行動中擔當要角的幾位登山者。也許這只是巧合，但狄華特沒有採訪的那些人，大多與波克里夫在聖母峰的所作所為息息相關。[1]

狄華特也宣稱自己試過採訪前述兩位重要人物，但都遭到拒絕。在克里夫的例子中，狄華特確實沒有說謊。但是，他卻沒有提到自己是在《攀登》出版之後才向克里夫邀訪。克里夫收到狄華特的採訪邀約時，已經先在地方書店看到《攀登》一書，他立即回信道：「你此時才聯絡我，我覺得有點費解。很顯然，你有自己追求的目標，在我看來，那卻跟追求真相、事實、認識整個事件或和解沒有任何關係。」

無論是什麼原因造成狄華特的報導瑕疵，結果都創造了一份相當草率的文字紀錄。也許，這是因為狄華特對登山一無所知，也從來沒有造訪過尼泊爾山區。事實上，這個業餘電影人

是在聖母峰山難之後不久才認識波克里夫。總之，貝德曼對《攀登》非常失望，還因此在

一九九七年十二月致信狄華特，寫道：「我認為《攀登》的報導並不可靠……無論是你或者

你的助理，從來不曾跟我確認過任何一個細節。」

拜狄華特的馬虎研究之賜，《攀登》出現了成堆錯誤。在這裡簡單提出一個例子，即哈

里斯的冰斧（冰斧的位置是解開哈里斯喪生之謎的關鍵線索）。狄華特指出這個冰斧頭出現

在何處，但事實上，冰斧並不在那裡。一九九七年十一月《攀登》出版時，我就已經向狄華

特與該書編輯群指出許多錯誤，這就是其中之一，但在七個月之後出版的平裝版中，他們仍

然沒有更正這些錯誤。更令人驚訝的是，該書平裝版於一九九九年七月做了大幅修訂，這些

錯誤卻動也不動──儘管狄華特保證他做了勘誤。[2]對於我們這些因為山難而人生大變，並

且仍然想盡辦法釐清山上一切的人來說，他的冷漠令人惱火。對於哈里斯的家人來說，他的

冰斧究竟掉在哪裡，絕對不是微不足道的小事。

令人心痛的是，《攀登》的某些錯誤，似乎不只是草率所致，而是刻意扭曲事實，想要

貶抑我在《聖母峰之死》的報導。例如，狄華特在《攀登》中聲稱，我在《戶外》雜誌的文

章並沒有核實重大細節。但是，他非常清楚，《戶外》雜誌的編輯艾德曼（John Alderman）在

雜誌送印之前，已經在雜誌社的辦公室與波克里夫碰面，就是為了確認我的整篇報導是否正

確。除此之外，我自己也在長達兩個月的期間與波克里夫多次會面，就是為了竭盡所能地釐

清事實。

波克里夫／狄華特版的聖母峰山難，確實不同於我所認定的真實版本。但是，《戶外》雜誌刊登了我與雜誌編輯相信的版本，而不是波克里夫的版本。在與波克里夫的幾次會面中，我發現他對某些重大事件的描述經常前後反覆，這讓我質疑他的記憶是否真的可靠。除此之外，幾位當事人也推翻了波克里夫對某些事件的說法，包括克魯斯、克里夫、江布、亞當斯以及貝德曼（在這三人當中，狄華特只採訪過亞當斯）。簡言之，我發現波克里夫的回憶並不可靠。

無論是在《攀登》一書還是其他場合，狄華特都認為我撰寫《聖母峰之死》的目的就是為了摧毀波克里夫的名聲。為了證明這種卑劣的說法，狄華特提出了兩點指控。第一，我並沒有提及一件事：有傳言指出，費雪在希拉瑞之階和波克里夫交談過，並同意讓他比其他登山成員早下山。第二，我也拒絕承認費雪心中早有腹案，要讓波克里夫比其他成員早下山。

關於第一項指控，也就是費雪與波克里夫在希拉瑞之階的對話，我查證到的是：波克里夫、亞當斯、哈里斯與我一起在階地上等人，此時，看起來明顯身體不適的費雪終於抵達，準備攻上聖母峰。費雪先是跟亞當斯聊了幾句話，隨後就跟波克里夫交談起來，並同意讓他比其他登山隊成員先下山，好在下方準備熱茶與提供「下方支援」。

甚至更為簡短。根據亞當斯的回憶，當時波克里夫告訴費雪：「我陪亞當斯下去。」就這樣，兩人的對話這句話就是兩人對話的全部內容。但是，波克里夫堅持，在哈里斯、亞當斯與我離開現場之後，費雪和他又談了起來，並同意讓他比其他登山隊成員先下山，好在下方準備熱茶與提供「下方支援」。

就在聖母峰山難過後的幾個星期、幾個月之內，亞當斯（波克里夫的好友，同時也是他熱忱的捍衛者）向我、貝德曼與其他人說，他懷疑是否真有所謂的第二次交談。在那之後，他的態度就有些改變，他最新的立場是不確定波克里夫與費雪是否有第二次交談，因為他當時並不在現場。

很顯然，我也不在場。那麼為什麼我會質疑波克里夫對於這件事情的回憶呢？部分原因是，當波克里夫第一次跟我說他和費雪聊了很久，費雪支持他盡快下山時，他清楚地表示，這件事情發生在費雪剛抵達希拉瑞之階的時候，但是，當時亞當斯、哈里斯與我都在現場。隨後，就在我提出亞當斯對這件事情的回憶有所不同時，波克里夫修正了說詞，變成是我們三人離開之後，他與費雪又談過一次。

但是，我之所以質疑所謂第二場對話是否真的發生過，主因是我開始從希拉瑞之階下攀後所目睹的事情。我在下降前最後一次抬頭看，檢查固定點是否牢固，當時，我注意到費雪已經移動到更上面的狹小區域，而哈里斯、亞當斯、波克里夫與我都已經掛到下降繩上。那麼，我能夠確定波克里夫沒有爬上去找費雪再次交談嗎？不能。但是，波克里夫當時就跟我還有其他同伴一樣又冷又累，並且對於下山無比焦慮。當我從希拉瑞之階的邊緣垂降時，波克里夫就在我上方的狹窄山脊不耐地顫抖著。因此，我很難相信還有什麼事會促使他往回爬，並且跟費雪再次交談。

因此，我確實有理由質疑波克里夫是否真的與費雪交談過兩次。但是，回想起來，為了

公平起見，我確實應該報導波克里夫對於第二次對話的回憶，並且解釋我為什麼質疑這件事情，而不是在《聖母峰之死》中提都不提。對於這樣的疏失所引發的怒火與各種尖銳言詞，我感到到非常抱歉。

但是，我決定不寫出「第二次對話」，這件事為什麼會令狄華特這麼生氣，我也非常不解，因為在《攀登》中，他也覺得沒有必要寫出費雪與波克里夫的第一次對話，也就是波克里夫告訴費雪，他要「陪亞當斯下去」──這場對話可是毫無爭議的。雖然亞當斯認為以我當時的位置，我可能無法聽清楚兩人交談的內容，但他也從來不否認，這短短幾個字就是波克里夫當時所說的全部了。然而，狄華特在《攀登》中，根本就沒有提到這場對話。更重要的是，他應該要提到波克里夫在下降期間沒有陪在亞當斯身邊（這是他對費雪的承諾），差點讓後者喪命。

葛倫在他的作品《絕對意志》（Sheer Will）當中描述自己、康子與我三人在海拔八千四百公尺的露台相遇時，亞當斯「失足從我們的左手邊摔了下去。從我所在的位置看來，他似乎已經亂了手腳，而且一時之間無法控制情況」。隨後，葛倫在海拔較低的地點又遇到亞當斯，這個時候，亞當斯已經停止滑落，他：

「想辦法站起來……看起來就像醉漢頻頻跌入雪堆中，還很危險地逼近山的的另一側，有一次差點跌下西藏。我離開自己的路線，走近他，跟他講幾句話。我看見他的氧氣罩已經滑下來，掛在下巴下。下巴與眉毛結了一塊塊冰。他的身體有一半埋在雪裡，卻還是不停傻

笑——這是缺氧對大腦造成的影響。我叫他把氧氣罩拉到嘴巴上。我用父親哄孩子的口吻把他哄過來，盡可能讓他走近山脊……『看到那邊有兩個穿紅色衣服的登山客嗎？跟著他們。』我一邊說，一邊用手指著強與康子，兩人雖然在下方的山溝，身影仍很清楚。他跌跌撞撞走下山脊。我懷疑他是否在乎自己是生是死。考慮到他似乎已經失去了判斷力，我決定緊跟著他。」

亞當斯因為波克里夫先行下山而迷失了方向，如果葛倫沒有剛好遇到他，那麼他很有可能就會走到另一側山壁上，因此而死。但是，在《攀登》中，最令人惱怒的錯誤報導是費雪與珍的對話。後者是費雪的宣傳人員與密友，也陪伴他前往聖母峰基地營。狄華特引用了珍對這場對話的回憶，就是為了要說服讀者，費雪早就計畫好讓波克里夫在登頂之後早一步比隊員先下山。他改編了珍的話，形成了第二個主要指控的證據，也就是我沒有在《聖母峰之死》當中提到費雪的計畫是非常惡劣的「人格刺殺」，而我不相信他能夠對此提出正當的辯護。

事實上，我之所以沒有提到這個所謂的「計畫」，是因為我發現了強力的證據，證明了根本就沒有計畫。貝德曼（眾所皆知，他是非常謙遜、誠實的人，登山實力及經驗也備受推崇）告訴我，如果費雪真的有這個計畫，他不會在五月十號山痴隊出發攻頂時還不知道。除此之外，他也確定波克里夫並不知道這個計畫。山難悲劇發生之後的半年多，波克里夫在電視、網路、雜誌與新聞採訪多次解釋自己為何比客戶早下山。但是，他沒有一次指出自己只

是遵守費雪事先擬定好的計畫。相反的，在一九九六年夏天，波克里夫就在 ABC 新聞的錄影採訪中表示山痴隊根本就沒有登山計畫。他對記者索爾（Forrest Sawyer）解釋，直到登頂了，自己「都不知道怎麼辦，不知道我的計畫是什麼，必須看情況決定，因為我們根本沒有計畫。」

很顯然，索爾沒聽懂波克里夫的意思，過了一會他追問：「所以你的計畫是，當你超過所有人之後，就必須在聖母峰頂等所有隊員抵達？」

波克里夫笑了笑，重複一次他們並沒有預先決定任何事。「那稱不上計畫，我們沒有計畫，但我需要看情況，然後定出我的計畫。」

雖然為時已晚，但在《攀登》的一九九九年版本中，狄華特也進一步承認，唯一能夠支持「預定計畫」說法的證據，就只有珍與費雪的對話紀錄。但是，在兩書出版前，珍就已經向我和狄華特強調，若認為費雪的那段話代表他有任何類似實際計畫的想法，就錯了。一九九七年，就在《攀登》即將出版之前，珍寄了一封信給狄華特與聖馬丁出版社，責怪狄華特改編了自己的說法，扭曲了她的意思。她指出，狄華特改了她的用字遣詞，讓整個對話看起來就像是發生在出發攻頂的前幾天。但事實上，這場對話發生在攻頂的三個星期之前。兩者差之毫釐，失之千里。

珍在寫給狄華特與其編輯的信中指出，《攀登》修改了她的說法，是⋯

絕對錯誤的！讀者在思考此次山難的諸多肇因時，這樣的扭曲會誤導他們做出錯誤的結論，他們可能會誤以為波克里夫比隊員早下山是出於明確計畫。我的話若這樣登了出來，就會變成是在歪解、算計此次山難，而唯一的目的就是歸咎於其他成員，以替波克里夫脫罪……在探討這次山難時，有太多人引用了我的這段說法。費雪沒再提過這個計畫。但他其實是非常喜歡溝通的人，如果這就是他的計畫，他會提出來跟貝德曼、波克里夫討論（貝德曼告訴我，費雪從來沒有提過這個計畫）。因此，我覺得這樣引述我的說法，是嚴重的誤導。

當我和狄華特的爭論已經激烈到成為一場戰爭的時候，他仍然不顧一切，試著要用自己的方式解釋上述這封意思清晰、明確的信件，主要就是建立精巧的語言迷宮，並用錯綜複雜的語法分析珍的說法。但是，珍仍然堅守自己的立場。她說：「狄華特說他比我還了解我在想什麼，太荒謬了。我在一九九七年十月寄給他的信中，已經清楚聲明我的感受，儘管他還想要扭曲我的言論。」

當珍拒不退讓，堅持自己的信件才正確時，狄華特則在一九九九年的《攀登》中攻擊她並不可靠——這一招實在太古怪，因為對於所謂的「費雪預定計畫」，狄華特的唯一依據就是他所詮釋的珍說詞（儘管有這麼多證據顯示他錯了）。如果狄華特覺得珍不足以信賴，我就不知道他手上還剩下什麼了。

費雪非常器重波克里夫的超凡實力、勇氣與經驗──沒人質疑這件事情，同時，所有人也都承認，費雪對波克里夫的信心到了最後也得到了回報。波克里夫拯救了兩個性命垂危的人。但是，狄華特堅持費雪早就決定好要讓波克里夫拋下隊員先下山的說法，絕對背離事實。而他抨擊我不願寫出這個計畫，是因為我想要詆毀波克里夫的人格，更是離譜至極。

※　　※　　※

費雪是否同意讓波克里夫比客戶早下山，事後看來當然非常重要。然而，這個離題的問題所引起的各種爭議卻太激烈，超出應有的比例，甚至蓋過更大的問題：聖母峰嚮導不吸筒裝氧氣是否妥當。包括狄華特在內，沒有人討論過這個問題所掩蓋的事實，也就是波克里夫決定攻頂當天不用氧氣筒。而且，在攻頂之後，他比其他成員早好幾個小時下山，這種行為有違全世界專業高山嚮導的標準作法。人們把焦點放在波克里夫是否得到費雪的同意，卻忽略了他早在遠征初期決定不攜帶氧氣筒時，或許就已經預告了他接下來還會決定把隊員丟在山脊上，迅速下山。波克里夫一旦決定要無氧攀登，就斷絕了自己的後路。由於他身上沒有氧氣筒，唯一的選擇就是在攻頂後盡快下山，無論費雪是否同意。

問題不是出在疲勞，而是寒冷。筒裝氧氣的重要性在於避免疲勞、高山症以及極端海拔引發的神智不清，這一點大家都知道，但較少人知道，氧氣可以避免高海拔低溫對人體的破

壞。這點就算沒有比較重要，至少影響也同樣重大。

五月十日，當波克里夫率先從南峰下山時，已經待在海拔八千七百五十公尺高的地方長達三、四個小時，並且沒有使用氧氣筒。在這段期間，他都待在零下的寒風中，體溫越來越低──任何人在這樣的情況下都會如此。波克里夫在接受《男人誌》採訪時表示：

我待在（聖母峰頂）大約一小時。那裡很冷，你自然會流失體力。當時，我的處境就是如果繼續待在酷寒中等，情況會很不妙。在那種海拔中，如果你不活動，你就會因為寒冷而流失體力，之後就什麼事情都做不了。

波克里夫在雜誌出版前確認了這段話正確無誤。寒風不停吹來，他有凍傷與失溫之虞，因此被迫盡快下山，但那不是因為疲倦，而是因為太冷。

在高海拔地區，登山者若不使用氧氣筒，寒風會變得更加致命。一九九六年山難過後十三天，維斯特斯出發攻頂時，我們就從他的遭遇體認到這一點。五月二十三日，維斯特斯和IMAX隊一起攻頂，他提前二、三十分鐘左右離開四號營，並未與隊友同行。他之所以這麼做，是因為他跟波克里夫一樣，都沒有帶氧氣筒（維斯特斯是當年IMAX攝影隊的主演，而非嚮導），大家認為他早點出發，才不會被隊友趕上──其他人全都用了氧氣筒。

但是，維斯特斯實在太強壯了，儘管他必須在非常深厚的積雪中開路，還是沒有人可以

跟上他的腳步。不過，他知道布里薛斯必須拍到他攻頂的鏡頭，所以他常常得停下腳步，盡可能讓攝影隊跟上。可是，他只要一停下，就會馬上感受到低溫的影響，即使五月二十三日的溫度已經比五月十日還要高。由於他相當擔心凍傷或更糟的情況，所以不時得逼自己在其他隊員趕上拍攝之前抬起腳繼續攻頂。布里薛斯解釋道：「維斯特斯的體能至少不輸波克里夫，但是，少了補充氧氣之助，他只要一停下，體溫就會下降。」正因如此，布里薛斯最後沒有成功拍攝到維斯特斯離開四號營之後的鏡頭（維斯特斯在電影中的「攻頂日」片段，是在日後補拍的）。我的重點是，波克里夫也是基於同樣的理由必須不斷前進，兩人都是了防止凍傷。若不吸補充氧氣，任何人都無法在聖母峰的酷寒高處走走停停，全世界最強壯的登山家也辦不到。

布里薛斯堅持道：「很抱歉，但波克里夫選擇無氧攀登實在毫無道理。無論你有多強壯，爬聖母峰不吸氧就是讓自己無後路可退。不吸氧就無法幫助客戶，有失嚮導立場。波克里夫說費雪派他下山準備熱茶，那只是掩飾之詞。雪巴人早就在南坳等著煮茶。聖母峰嚮導應該只出現在一個地方，那就是客戶身邊或身後，並且吸筒裝氧氣，隨時準備好提供協助。」

全世界最受推崇的高山嚮導和高山症醫學／生理學權威都有堅定的共識：任何嚮導在聖母峰不吸筒裝氧氣帶隊，都是極大的冒險。狄華特在收集寫作資料時，曾要求助理致電全球知名的高山症權威哈克特（Peter Hackett），想徵詢這位醫師的專業意見。哈克特醫師曾經在一九八一年隨著醫療探險隊登上聖母峰，他也毫不猶豫地表示，在他看來，即使強壯如波克

里夫，擔任聖母嶠導卻不使用氧氣筒不僅危險，也很魯莽。很顯然，狄華特得知哈克特醫師的意見之後，就決定不在《攀登》中提到這件事情，並且繼續堅稱波克里夫在一九九六年不使用氧氣筒反而讓他更有能力面對問題。

波克里夫與狄華特在無數打書的場合中提到梅斯納這位當代登山造詣最高、最受敬重的登山家也贊同波克里夫在聖母峰上的行動，包括不使用氧氣筒。當我在一九九七年十一月採訪波克里夫時，他當面告訴我：「梅斯納說我做了正確的事情。」在《攀登》中，狄華特提到我如何批評波克里夫在聖母峰的行為時，引用了波克里夫的話如下：

少數人的聲音壟斷了美國媒體的報導，我覺得受到極為嚴重的污蔑。如果沒有梅斯納這些歐洲朋友的支持，美國媒體對於我如何從事專業工作的看法，會深深打擊我。

不幸的是，波克里夫與狄華特雖然聲稱梅斯納支持他，但這個說法正如《攀登》的其他說詞，並不是真的。

一九九八年二月，我在紐約採訪了梅斯納，他用直截了當的口吻對著錄音機表示，他認為波克里夫拋下客戶先下山是錯的。梅斯納甚至推測，如果波克里夫當時待在客戶身旁，這場悲劇也許會出現不同結果。梅斯納表示：「聖母嶠導不應該不吸筒裝氧氣。」除此之外，他也表示，如果波克里夫以為他的行為得到自己的支持，也是錯的。

除了梅斯納之外，狄華特也曲解其他登山名家的意見，以此詆毀我。他也引用了布里薛斯的說法。布里薛斯在一九九七年《不正派波士頓人》（The Improper Bostonian）的專訪中批評我對珊蒂的描述。珊蒂是布里薛斯的好友，我敬重他對朋友的忠誠。除此之外，布里薛斯以直言不諱聞名，有時甚至坦率得不近人情，我也相當欣賞他這一點，即使他批評的對象是我。但事實是，布里薛斯對狄華特與《攀登》的評價也毫不留情。以下這段文字，節錄自一九九八年七月布里薛斯主動寄給我的電子郵件：

我認為，狄華特的報導毫不可靠，與事實相差十萬八千里。我確定你也會贊同，如果你沒有實際待在那裡，就不可能準確描述高海拔，登山經驗再豐富都無濟於事。狄華特提到了無氧攀登，但大多數經驗豐富的高海拔登山家都不會同意他的結論。所有證據也都不支持他的說法，用邏輯想一想也知道（氧氣＝燃料＝能量＝溫度＝體能等）。據說波克里夫自行下山是為了提供後援，但他從來沒有出去找自己的客戶。這些人就散落在南坳，瀕臨凍死。他們只能自己站起來，搖搖晃晃走回營地，同時送回生死攸關的救援資訊。此時的波克里夫還坐在自己的帳棚裡，無法幫助任何人，直到有人告訴他失蹤者的位置。真的夠了！我很遺憾波克里夫不在這裡和我們談這件事。我仍然相信，波克里夫之所以先下山，就是因為他又累又冷，沒有辦法待在山頂（幾乎是動也不動地）等客戶。最後，為什麼大家還在吵你的書？我們該憤怒

的不是這些，你得拿出勇氣，把真正的問題全寫出來。

那年五月，聖母峰上有許多人都犯了錯。就像我在本書中所提，我本人的行動也可能導致兩名隊友不幸罹難。我從不質疑波克里夫在攻頂日的行為都本著善意，我非常確定他用心良善。但是，讓我惱火的是他拒絕承認自己或許做了一件非常糟糕的決定。

狄華特寫道，我在《聖母峰之死》一書中苛責波克里夫，是為了「轉移焦點」，讓人忽略一九九六年聖母峰悲劇發生之後的數個星期間隱隱約約浮現的問題：我以《戶外》雜誌作者的身分出現在冒險顧問隊，是否造成了這場悲劇？」事實上，我一直為自己和珊蒂的身分確實可能直接推動了這場悲劇而良心不安。但是，我並沒有像狄華特的批評那樣，試圖逃避這個問題。我在無數訪談中都自己提出這一點來討論，更不用提這本書了。我建議狄華特可以閱讀本書的一百五十五、五十六頁，我在那裡用了很長的段落探討這個問題。無論有多痛苦，我從不迴避自己在聖母峰上所犯的錯。我只希望其他人也能用同樣坦率的態度回顧這場災難。

儘管我批評了波克里夫的某些行為，我也不斷強調他在五月十一日山難發生時的種種英雄行動。毫無疑問，波克里夫冒著生命危險救了珊蒂與夏洛蒂的生命。我在許多場合都再三重覆這件事。我非常敬佩波克里夫獨自走入暴風雪中，把迷路的登山者找回來，而我們其他人卻在帳棚裡一籌莫展。儘管如此，他在當天稍早以及遠征過程中所做的一些決定，卻還是

帶來了麻煩，任何決定要寫出誠實、完整山難報導的記者，絕對不可能忽略這些事情。

正如之後的發展，我在聖母峰的所見所聞令人不安，即使當時沒有發生山難，也不會改變這個事實。《戶外》雜誌把我送到尼泊爾，希望我報導商業遠征隊如何攀登世界最高峰。我的工作就是觀察隊員、嚮導的特質，並且讓閱讀大眾能夠得到敏銳、第一手的觀察，了解一支由嚮導帶領的遠征隊際際上是如何運作。除此之外，我也深信對於其他生還者、對於悲傷的罹難者家屬、對於歷史紀錄，以及那些沒有辦法回家的伙伴，我還有一個使命，那就是完整報導一九九六年聖母峰上究竟發生了什麼事情，並且不能受到外界對這份報導的觀感所影響。而我也這麼做了，這一切都有賴我以新聞記者及登山家的經驗，提出盡可能正確、誠實的解釋。

❄　　　❄

　　❄

關於一九九六年聖母峰山難的爭議，在一九九七年的聖誕節出現了令人心驚的轉折。就在《攀登》出版六個星期之後，波克里夫在世界第十高峰安娜普娜峰的雪崩中罹難了。全世界都為他的逝世哀悼。他辭世時不過三十九歲，既是卓越運動員，又有無比的勇氣。根據各方說法，他是相當出色也非常複雜的男人。

他出身蘇聯境內烏拉山脈南部的貧困礦村。根據英國記者吉爾曼（Peter Gillman）在倫敦媒

體《週日郵報》（*Mail on Sunday*）的報導，當他還是孩子時，他的父親：

靠著製鞋與修理手表勉強維生。他們一家共有五個小孩，全都住在一個破爛的木板屋中，家裡甚至沒有水龍頭。波克里夫一直想要逃離。山，給了他機會。

波克里夫九歲就學會登山，並以天賦異稟很快嶄露頭角。十六歲時，他得到夢寐以求的機會，前往哈薩克天山山脈參加蘇聯登山訓練營。二十四歲時，他入選蘇聯國家菁英登山隊，財務津貼、顯赫名聲以及各種有形無形的好處，也隨之而來。一九八九年，他跟著蘇聯遠征隊登上世界第三高峰干城章嘉峰。他一回到哈薩克阿拉木圖，就獲蘇聯總統戈巴契夫頒發「蘇聯運動大師」榮銜。

之後，世界秩序起了翻天覆地的變化，他的美好時光並未持續太久，正如吉爾曼所說：

蘇聯瓦解。兩年後，戈巴契夫辭職下台，至於波克里夫，他才剛剛登上聖母峰，就發現自己的地位與特權都消失了。波克里夫告訴自己的美國籍女友林達（Linda Wylie）：「什麼都沒有了。沒有錢！只能排隊領麵包。」波克里夫下定決心不屈服。如果共產黨秩序瓦解了，他也必須適應這個由私人企業所主宰的新世界，而他手上的資產，就是自己的登山技巧與決心。

一九九七年年初，他在網路上發表一篇紀念文，文章中他的朋友法蘭 3 回憶道：

（對波克里夫來說）那是非常艱辛的時期，光是要負擔食物都是一種奢侈。對於蘇聯登山家來說，唯一前往喜馬拉雅山脈的機會，就是在系統裡競爭，贏得那項特權。無論你的登山技藝夠不夠強，都不可能自由前往喜馬拉雅山脈。那是夢，在波克里夫成名之前，有一段時期他什麼都要努力爭取。但是他展現了我從來不曾在其他人身上看到的力量，堅決追求自己的夢。

為了兼顧登山與營生，波克里夫四海為家。他在喜馬拉雅山脈、阿拉斯加與哈薩克等地擔任登山嚮導，在美國登山用品店開課放投影片，偶而也做做一般工作。但是，他一直都在累積非凡的高海拔登山紀錄。

儘管他熱愛登山，也喜歡待在山上，但他卻從來不曾假裝自己樂於當嚮導。在《攀登》中，他就非常坦率的說：

但願我可以有機會用其他方式謀生。對我來說，要去尋找另一個賺錢方式來實現人生目標，為時已晚。將毫無經驗的男女帶入這個（危險的高海拔登山）世界之中，我實在難以苟同。

因此，即使經歷了一九九六年山難的駭人時刻與爭議，他仍不斷帶領新手邁向高峰。

一九九七年春天，就在聖母峰山難一年之後，他同意擔任印尼登山隊的嚮導，這支隊伍由軍官組成，立志要成為印尼第一批登上聖母峰的人，儘管他們沒有任何登山經驗，甚至不曾看過雪。波克里夫請了兩位俄羅斯登山高手來協助自己，即巴斯基洛夫（Vladimir Bashkirov）與維諾格羅茨（Evgeny Vinogradski），除此之外，他也僱用了雪巴人阿帕（Apa），阿帕已七度攀登聖母峰。不同於一九九六年，這次每個人都在攻頂時用了氧氣筒，包括波克里夫自己，儘管他曾經堅持，對他來說，「不帶氧氣筒登山，可以避免氧氣用盡時身體突然無法適應高海拔」，所以比較安全。除此之外，還有另外一件事情也值得注意，在一九九七年的攻頂日，波克里夫也緊緊陪著自己的印尼客戶。

一九九七年四月二十六日午夜一過，這支登山隊就從南坳出發。接近正午時分，帶頭的阿帕抵達希拉瑞之階，發現了赫洛德 4 的屍體就懸掛在一條舊的固定繩上。阿帕、波克里夫與這支登山隊的其他成員一一越過這位死去的英國攝影師，費力而緩慢地攻向山頂。

下午三點半，Asmujiono Prajurit 跟在波克里夫身後，成為第一個登頂的印尼人。他們只在上面停留了十分鐘，就開始下山。之後，他也強迫另外兩個印尼人回頭，雖然其中一人距離山頂只剩三十公尺。那一晚，這支登山隊只能趕到露台，被迫在海拔八千四百多公尺高的地方露宿，熬過可怕的一晚。拜波克里夫卓越的領導力之賜，也要感謝當晚居然罕見地無風，

所有人都在四月二十七號安全回到南坳。「我們非常幸運」，連波克里夫都這麼說。

回第四營的途中，波克里夫與維諾格羅茨停了一下，在海拔八千兩百九十公尺高的地方用石塊和雪埋葬了費雪。我經常想起他燦爛的笑容，還有樂觀的態度。我是非常難相處的人，但仍然希望能夠藉由活得多像他一點來緬懷他。」一天後，波克里夫穿過南坳，抵達東壁邊緣。

在這裡，他找到康子的遺體，盡他所能用石頭埋了她，並把她的隨身物品帶回給她的家人。

從聖母峰下來一個月後，波克里夫展開洛子峰與聖母峰的快速橫越計畫，這次他的隊友是年僅三十、技藝高超的義大利籍登山家摩洛（Simone Moro）。波克里夫與摩洛預計在五月二十六號出發攻洛子峰 s，同一天，另一支俄羅斯登山隊（波克里夫的朋友，也就是先前協助他帶領印尼隊的巴斯基洛夫也在該隊中）也開始攀登洛子峰，但這十人都不使用氧氣筒。

摩洛在下午一點抵達峰頂，二十五分鐘後波克里夫也抵達了，卻覺得身體不太舒服，在山頂只待了幾分鐘就決定下山。摩洛留在山頂，繼續待了大概四十分鐘後開始下山。下山時，他遇到了巴斯基洛夫，巴斯基洛夫也覺得不太舒服，但仍繼續往上爬。稍後，巴斯基洛夫與其他俄羅斯隊員全都登上峰頂。

就在最後一個俄羅斯人登頂後沒多久，摩洛與波克里夫回到帳棚睡覺。隔天清晨，摩洛在散步時打開了無線電，卻無意間聽到正在爬洛子峰的義大利朋友傳出訊息，驚恐地回報他們在山峰上發現一具身穿綠衣黃靴的屍體。摩洛說：「那一刻，我想到那可能是巴斯洛

夫。」他立刻叫醒波克里夫，波克里夫也連忙用無線電聯絡俄羅斯登山隊。對方回報說，前一天晚上，巴斯基洛夫確實已在下山途中死於高山反應引發的病症。

儘管高山才剛剛奪走波克里夫又一個朋友的命，他攀爬世界高峰的熱情絲毫未退。

一九九七年七月七號，就在巴斯基洛夫辭世後的六個星期，他決定一人攻上巴基斯坦的布洛德峰。而就在那之後的一星期，他也登上鄰近的加舒爾布魯木三號峰。儘管摩洛告訴他，他其實沒有必要完攻十四座八千公尺高峰，這件事對他並沒有特別意義。那時他已經登上其中十一座，只剩下南迦帕爾巴特峰、加舒爾布魯木一號峰與安娜普那一號峰。

同年夏天，波克里夫邀請梅斯納前往天山，一起進行休閒性質的登山。在天山期間，波克里夫也向這位義大利傳奇登山家求教，討論自己的登山大業。但是，自一九八九年首次進入喜馬拉雅山脈以來，波克里夫已經締造了驚人的高海拔攀登紀錄。除了其中兩次攀登，他走的幾乎都是傳統路線，技術難度不高，比較偏向登山旅遊。梅斯納指點他，如果想要躋身真正的世界級登山名家，就必須將目標轉向更陡峭、極度困難的處女路線。

波克里夫由衷接受他的建議。事實上，在詢問梅斯納之前，波克里夫與摩洛就已經決定要試著從一條相當險峻的路線攻上安娜普娜峰。這條路線位於龐大無比的南壁，迄今只有一支強大的英國登山隊曾經在一九七〇年完成。波克里夫和摩洛為了提高難度，決定在冬天攀登。這會是一場雄心勃勃且非常危險的行動，他們得在高海拔地區超乎想像的狂風與酷寒中進行極度困難的技術攀登。即使走最簡單的路線，海拔八〇六三的安娜普娜峰也是全世界數

一數二的殺人峰：每有兩人成功攻頂，就有一人喪生。如果波克里夫與摩洛成功了，將可名列喜馬拉雅登山史上數一數二勇敢的攻頂壯舉。

一九九七年十一月下旬，《攀登》剛出版沒多久，波克里夫與摩洛前往尼泊爾，搭上直升機飛往安娜普娜峰基地營，隨行的還有哈薩克籍的電影攝影師索伯列夫（Dimitri Sobolev）。但是，當天狀況以初冬來說相當不尋常。暴風不停挾帶驚人雪量來襲，他們要走的路線也因此發生巨大雪崩。在這之前，已經有許多出色的登山家試過這條路線，但都沒有人成功。新路線的難度相當高，波克里夫等人必須先爬上一座極為可怕的山峰，才能夠攻上山頂，但這裡比較不需要提防雪崩。

波克里夫、摩洛與索伯列夫在海拔五一八一公尺高的地方，也就是新路線第一個陡峭處的下方，設立了一號營。他們在聖誕節的日出時分出發，希望能夠從寬闊的小山谷一路沿著高出營地八百多公尺的山脊架好固定繩。摩洛在最前面，到了中午已經沿著山脊爬升了六十公尺。中午十二點二十七分，他停下腳步，想從背包拿出東西，卻聽見砰的一聲巨響。他抬頭一看，上面有一陣巨大雪塊正直接朝他衝來。在冰雪形成的巨牆把他捲進去滾落山下之前，他設法大聲喊叫，希望警告波克里夫和索伯列夫，這兩人還在一百五十二公尺下方的小山谷。

摩洛一度試著抓住固定繩穩住自己，手掌跟指頭因此擦傷，留下深深的圓形傷口。他跟慢慢往上爬。

著急速墜下的冰塊下降了八百公尺左右，昏了過去。當這場雪崩終於在一號營上方的緩坡處停下時，摩洛很幸運地降落在雪崩碎片上方。他一邊重拾意識，一邊瘋狂地尋找隊友，但一點蛛絲馬跡也找不到。隨後一個星期的空中、地面搜救也徒勞無功。波克里夫與索伯列夫應該已經離開人世。

波克里夫罹難的新聞震驚了幾大洲，許多人無法置信。他經常旅行，在全世界各地都有朋友。太多人為他的不幸而痛心，哀傷的程度一點都不亞於他的同居女友，新墨西哥州聖達非市的林達。

他的死讓我非常難受，理由很多很複雜。安娜普娜峰意外發生之後，一九九六年聖母峰山難的爭議也出現轉折。我開始思考自己為什麼會跟波克里夫走到這一步。我和他都非常固執、驕傲，不願在爭吵中退讓。我們各持己見，已經大大失去了分寸，在過程中貶損了彼此。

如果我對自己夠誠實，就必須承認，我應該與波克里夫負起同等的責任。

那麼，我應該把波克里夫描寫成另一個樣子嗎？不，我不這麼認為。自從《聖母峰之死》與《攀登》出版以來，我還沒有得到任何資訊證明我寫錯了。一九九六年九月《戶外》雜誌登出那篇聖母峰山難的文章後不久，我和波克里夫給對方寫了幾封信，這些信件都貼到網路上，引起喧然大波。也許，我確實希望當時自己不那麼咄咄逼人。這些網路上的唇槍舌戰帶動了糟糕的氣氛，戰火在隨後幾個月越演越烈，加深了彼此的對立。

雖然我在《戶外》雜誌的那篇文章批評了波克里夫，但在本書中對他有不同的評價，並

由衷讚揚他，儘管如此，這些批評仍傷害、激怒了他的人格，甚至針對各種事實提出前所未聞的解釋。為了捍衛自己，我被迫公開某些傷人的資料。先前為了避免對波克里夫造成不必要的傷害，我一直隱瞞這些資料。對此，波克里夫與狄華特與出版社編輯的回應是更激烈的人身攻擊，之後的討論氣氛只有更加惡化。也許，就如狄華特在《攀登》裡所說的，針對一九九六年聖母峰上發生的事情「進行一場公開、持續的辯論會是好事」。當然，這也有助於他的書籍銷售——還有我的，無庸置疑。但是，在這樣悲痛的氣氛中，我不確定我們能闡明多少應永遠記取的重要問題。

一九九七年十一月初的班夫山書展（Banff Mountain Book Festival），這場爭論達到高峰。那時波克里夫在一場傑出登山家論壇中擔任座談者，我則因為擔心這場活動可能淪為我跟波克里夫的戰場，拒絕了發言的邀請。但是，我犯了一個錯，我不該以觀眾的身分參加。輪到波克里夫發言時，他請林達（當天擔任他的翻譯）讀了一份預先擬好的聲明，宣稱我對他的描述大多是「狗屁」。結果我還是忍不住上鉤，在坐滿觀眾的講堂跟波克里夫互換一些非常不雅的字眼。

我立刻就後悔了。在論壇做完總結，群眾逐漸散去時，我衝到外面尋找波克里夫，發現他正跟林達一起穿過班夫中心的運動場。我告訴他，我認為我們兩人需要私下聊聊，解開誤會。一開始他有點猶豫，申明自己已經來不及出席下一場書展活動。但我仍然堅持，最後他也同意給我幾分鐘。在接下來的半小時內，我跟他還有林達都站在加拿大戶外的寒冷早晨中，

坦誠但冷靜地談論彼此的歧議。

在某一刻，波克里夫突然把手放在我的肩膀上說：「我不生你的氣，強，但你真的不了解。」協商結束我們各自離開時，已經達成共識：雙方必須平息這場爭論的火氣。除此之外，我們也都同意兩人不需要這麼劍拔弩張、針鋒相對。我們同意對某些事情可以各持己見，特別是對帶隊時不需筒裝氧氣的判斷，以及他與費雪在希拉瑞之階上的對話等。但是，我們也明白，在其他同等重要的事情上，彼此的觀點其實沒有任何不同。

儘管波克里夫的共同作者狄華特先生（他並未出席前文所提的座談會）還是興致勃勃，繼續搧風點火，但我置之不理，而是抱著期待，希望能夠化解與波克里夫的矛盾。也許我太過樂觀，但我認為我看到了這場紛擾的終點。然而，波克里夫卻在七個星期之後離開人世，此時我才明白，自己實在太晚著手和解了。

強·克拉庫爾 一九九九年八月

注1：在對波克里夫的各種嚴言批評中，有一些聲音就出自幾位雪巴人，他們都在聖母峰山難中扮演要角。我從來沒有在出版品中提到這件事情，而如今我之所以這麼做，是因為狄華特在一九九九年版本的《攀登》中提到了這件事。

他在新版的《攀登》中提到，我在一九九八年去信知名登山家羅威爾（Galen Rowell），指出許多雪巴人「都將聖母峰山難怪罪於波克里夫」。接下來他聲稱羅威爾在一九九八年前往聖母峰基地營時，「發現並沒有任何雪巴人責怪波克里夫。這個說法，對他們來說是前所未聞。」

但是，羅威爾本人從來沒有跟江布或多吉（霍爾登山隊中的雪巴嚮導）交談。江布與多吉在不同場合遇見我的時候，都用了非常強烈的措辭指出，他們（以及兩人隊上的絕大多數雪巴人）確實認為波克里夫要為山難負責。在相關文字紀錄、錄影採訪及通訊信件中，都可以找到兩人的看法。

但是，狄華特卻忽略了這麼重要的細節，才會讓整件事淪為口舌之爭。他更不曾提起我給羅威爾的信件中還有兩個非常重要的句子：「首先，請讓我說明，我認為雪巴人責怪波克里夫是大錯特錯，因此，我沒有在自己的書中提到他們的看法。這樣的指控不太公正，也容易引發怨恨。」我實在不理解。狄華特為何在自己的作品裡提出這件事，卻沒有指出我早就在書中講過。作者注

注2：對於此一錯誤，狄華特在一九九九年版本中寫道：「為了更正一項無心之過，《攀登》的所有平裝版都刪除了一句圖說。」那則造假的圖說確實移除了，但狄華特與出版社卻從來不曾費心修訂一九九九年《攀登》二二八頁正文中的錯誤。作者注

注3：法蘭（Fran Distefano-Arsentiev）住在科羅拉多州諾伍德鎮。她在丈夫、知名俄羅斯登山家阿森提夫（Serguei Arsentiev）的引介下認識波克里夫。一九九八年五月，她與阿森提夫一起從東北稜登上聖

母峰，全程不使用補充氧氣，她也因此成為第一位無氧攻上聖母峰的美國女性。但是，在登頂時，這對賢伉儷已經在八千二百二十公尺的高處停留三晚，一直沒吸補充氧氣。兩人下山時也被迫在更高的地方停留第四晚，這一次，不但沒有補充氧氣，也沒有帳棚、睡袋，完全暴露在大自然中。不幸的是，兩人在抵達安全營地前就過世了。作者注

注4：赫洛德的屍體倒掛在繩索上。一九九六年五月二十五號晚上，當他從希拉瑞之階垂降時，整個人應該翻了一圈，卻沒有辦法調正──也許是因為他已經筋疲力盡，或是被什麼東西打昏了。無論如何，波克里夫與印尼登山隊沒有動他的屍體。一個月後，也就是一九九七年的五月二十三日，PBS電視節目「新知」攝影隊出發拍攝攻頂，隊員艾森斯（Pete Athans）將赫洛德的屍體從繩索上解開。他切斷赫洛德身上的繩索之前，找到他的相機，裡面就有他拍下的最後一張照片：聖母峰頂。作者注

注5：摩洛在一九九七年首次與波克里夫見面，兩人很快成為摯友。摩洛告訴我：「我非常愛波克里夫，當然，那是朋友的愛。遇到他之後，我改變了自己的人生、計畫與夢想。或許只有他的母親跟女友對他的愛，才能超越我對他的愛。」摩洛非常不認同我在本書中對波克里夫的描述。他解釋道，「你不了解他實際上是怎樣的人。你是美國人，他是俄羅斯人。你是八千公尺高峰的新手，他卻是史上最好的八千公尺登山家（在八千公尺高峰這個領域，沒有其他人登頂超過二十一次）。你只是普通登山家，他卻是超凡的運動員，同時也是生存高手。你衣食無憂，他卻很懂什麼叫挨餓。你就我看來，你就像那種讀過幾本醫學書就裝模作樣，想要教導世界知名、頂尖的外科醫師怎麼開刀的人。當你評斷波克里夫在一九九六年所做的任何決定時，一定要記住：他隊上沒有任何客戶死去。作者注

國家圖書館出版品預行編目資料

聖母峰之死 / 強.克拉庫爾(Jon Krakauer)著. -- 初版. -- 新北市：大家出版：遠足文化發行, 2014.08, 面； 公分. --
(Common；18) 譯自：Into thin air : a personal account of the Mount Everest disaster
ISBN 978-986-6179-79-2(平裝)

1.克拉庫爾(Krakauer, Jon) 2.傳記 3.登山
992.77 103014528

Common 18
聖母峰之死 INTO THIN AIR

作者‧強‧克拉庫爾｜譯者‧宋碧雲、林曉欽（後記）｜繪圖‧陳家瑋｜內頁設計‧林宜賢｜封面設
計‧王志弘｜責任編輯‧賴淑玲｜行銷企畫‧陳詩韻｜總編輯‧賴淑玲｜出版者‧大家出版／遠足文化
事業股份有限公司｜發行‧遠足文化事業股份有限公司（讀書共和國出版集團）231新北市新店區民權
路108-2號9樓 電話‧(02)2218-1417傳真‧(02)2218-8057｜劃撥帳號‧19504465戶名‧遠足文化
事業有限公司｜法律顧問‧華洋法律事務所 蘇文生律師｜定價‧350元｜初版一刷‧2014年8月｜初
版13刷‧2023年9月｜有著作權‧侵犯必究｜本書如有缺頁、破損、裝訂錯誤，請寄回更換｜本書僅代
表作者言論，不代表本公司／出版集團之立場與意見